Les *Camille Deban[...]*
Coulisses de l'Exposition

PARIS
ERNEST KOLB ÉDITEUR

LES COULISSES

DE

L'EXPOSITION

DU MÊME AUTEUR

LES PLAISIRS ET LES CURIOSITÉS
DE PARIS

AVEC DESSINS, PLANS, CARTES

Un beau volume in-18 jésus. — Prix : **3 fr. 50**

ÉMILE COLIN — INPRIMERIE DE LAGNY

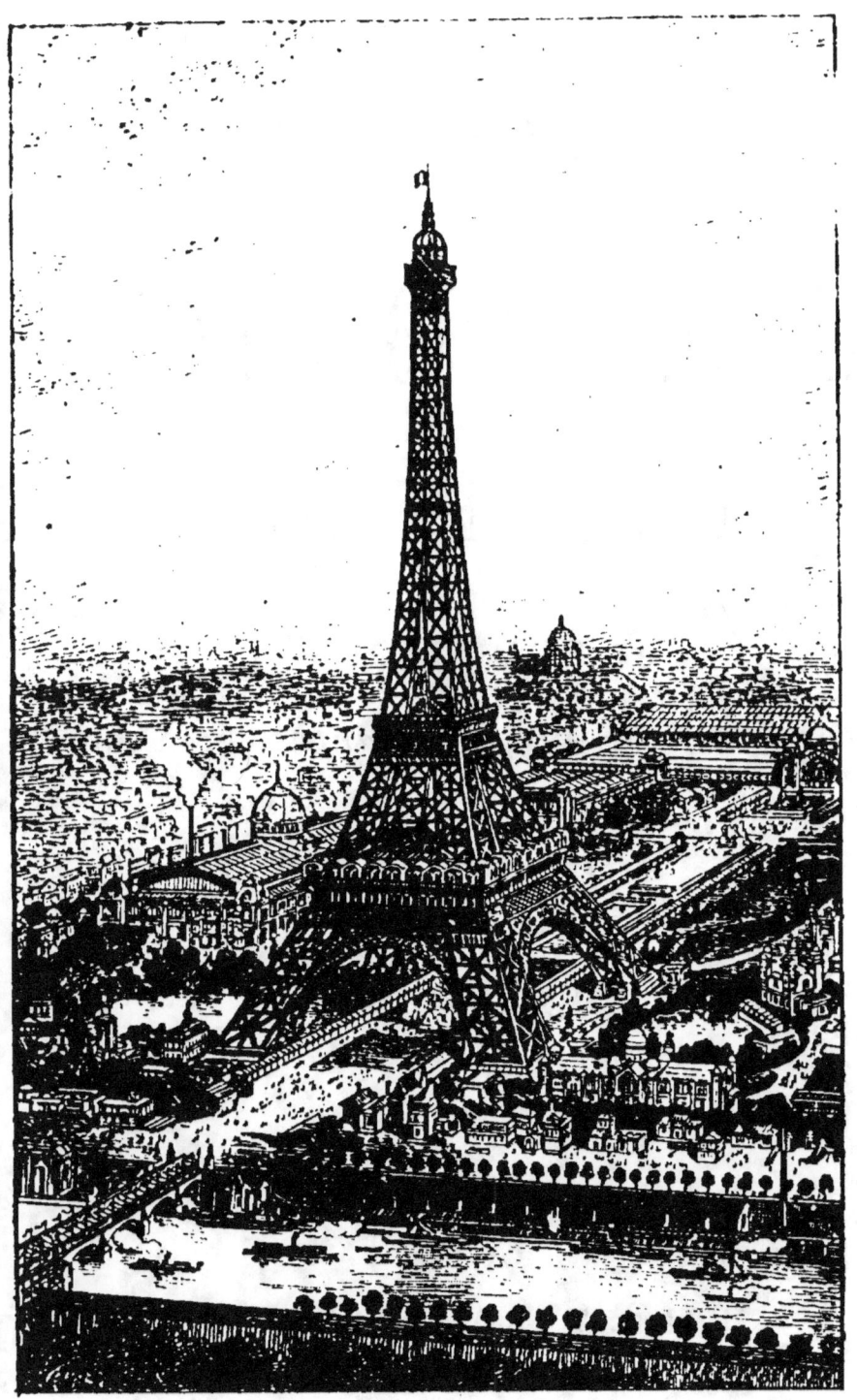

Vue d'ensemble de l'Exposition. — La Tour Eiffel.

CAMILLE DEBANS

LES COULISSES DE L'EXPOSITION

GUIDE PRATIQUE ET ANECDOTIQUE

Avec Dessins, Plans, Cartes, etc., etc.

PARIS
ERNEST KOLB, ÉDITEUR
8, RUE SAINT-JOSEPH, 8

Tous droits réservés

PROLOGUE

Sur un rapport du Ministre du Commerce daté du 8 novembre 1884, le Président de la République Française décrétait qu'une Exposition Universelle Internationale serait ouverte à Paris le 5 mai 1889 et close le 31 octobre suivant.

Le 1er août 1885, un crédit de 100,000 francs était ouvert au Ministre du Commerce pour les études préparatoires, et enfin le 3 avril 1886, M. Edouard Lockroy, ministre du Commerce et de l'Industrie, et M. Sadi Carnot, Ministre des Finances, présentaient, au nom de M. Jules Grévy, Président de la République française, le projet de loi relatif à cette Exposition.

Ce projet fut adopté par la Chambre des Députés, sur le rapport de M. Jules Roche, et au Sénat sur celui de M. Teisserenc de Bort.

Le 6 mai 1889 et non le 5, comme le spécifiait le décret du 8 novembre 1884, M. Sadi Carnot, devenu

Président de la République, inaugurait l'Exposition au milieu d'un grand concours d'invités de toutes les nations.

Entré par le pont d'Iéna, le Président passait sous la Tour Eiffel, gagnait la terrasse qui longe le Palais des Arts et venait descendre devant le dôme du pavillon central construit par M. Bouvard, où l'attendaient MM. Alphand, Berger et Grison, chefs des services de l'Exposition.

M. Tirard, en sa qualité de Ministre du Commerce et par conséquent de Commissaire général, a pris alors la parole et a adressé un long discours à M. Carnot. Le Président de la République a répondu par l'allocution suivante :

Messieurs,

La France glorifiait hier l'aurore d'un grand siècle qui a ouvert une ère nouvelle dans l'histoire de l'humanité.

Aujourd'hui nous venons contempler, dans son éclat et dans sa splendeur, l'œuvre enfantée par ce siècle de labeur et de progrès.

Nous venons saluer les travailleurs du monde entier qui ont apporté ici le fruit de leurs efforts et les productions de leur génie. Nous venons tendre une main amie à tous ceux qui se sont faits nos collaborateurs dans l'œuvre de paix et de concorde à laquelle nous avons convié les nations.

Nous venons souhaiter la bienvenue aux visiteurs qui, déjà, de tous les points de l'horizon, en deçà ou au delà des frontières, arrivent sans compter les distances pour prendre part à nos fêtes.

Ils trouveront ici une terre hospitalière, une ville heureuse de les accueillir et verront ce que valent les calomnies dic-

tées par des passions aveugles auxquelles le respect même de la patrie ne sait pas imposer silence.

Notre chère France est digne d'attirer à elle l'élite des peuples. Elle a le droit d'être fière d'elle-même et de célébrer, la tête haute, le centenaire économique comme le centenaire politique de 1789.

Elle a su se relever, avec une indomptable énergie, après les plus cruelles épreuves, et n'a jamais désespéré de la fortune. Par sa bonne foi dans les engagements publics et par la loyauté, elle a inspiré une juste confiance; elle a trouvé dans ses institutions la force de vivifier le travail, de ranimer l'activité du commerce et de l'industrie, de rendre courage à l'agriculture atteinte par de redoutables fléaux; l'épargne nationale a reçu la plus admirable impulsion, et jamais il ne s'est produit plus de généreuses initiatives, plus de recherches passionnées dans toutes les branches de la bienfaisance publique et privée.

Je le répète avec fierté: la France poursuit dans le calme et dans la paix son œuvre de progrès, et le siècle laborieux qui s'achève laissera dans son histoire une trace lumineuse.

Quel chemin parcouru, messieurs, depuis que François de Neufchâteau installait, en 1798, cent dix exposants dans le temple de l'Industrie!

Quel admirable essor a pris l'activité humaine affranchie de toutes les entraves du passé! Quel développement de la richesse publique sous l'influence du travail émancipé, du commerce libéré, des douanes intérieures supprimées!

Au point de vue social, on peut traduire le progrès par cette éloquente formule : la vie humaine accrue, la mortalité abaissée.

Dans l'atmosphère fortifiante de la liberté, l'esprit humain retrouve son initiative, la science prend son essor, la vapeur et l'électricité transforment le monde.

Un siècle qui a vu de pareils miracles devait être célébré.

On ne saurait mieux le faire que par cet admirable concours des peuples, qui, venus de toutes les parties du monde, se donnent rendez-vous pour rassembler les merveilles de l'industrie et les splendeurs de l'art de notre époque.

C'est dans ces fêtes grandioses du travail que les nations peuvent se rapprocher et se comprendre, et que doivent naître les sentiments d'estime et de sympathie qui ne manqueront pas d'influer heureusement sur les destinées du monde en avançant l'heure où les ressources des peuples et le produit de leur travail ne seront plus consacrés qu'aux œuvres de la paix.

Aussi, messieurs, l'appel de la France a été entendu et le concours spontané et indépendant que les peuples eux-mêmes ont voulu apporter à cette manifestation de fraternité internationale vient encore ajouter à la grandeur morale de cette fête.

Son éclat matériel, vous en jugerez tout à l'heure. Vous verrez quelles surprises ménageaient à notre génération les merveilleux progrès de la science, comme les ressources inépuisables de l'industrie humaine et les trésors artistiques qui jettent sur notre époque un si brillant éclat.

Vous connaissez déjà le cadre où se déploient ces merveilles. Vous avez pu apprécier en entrant ici la belle ordonnance de cette grande Exposition, où ingénieurs, architectes et constructeurs ont rivalisé de science, d'activité, de dévouement pour présenter au monde une œuvre digne du génie de leur pays.

Au nom de la France, je les remercie, eux et leurs collaborateurs. Ils n'ont pas vaincu sans combat; il leur a fallu triompher et du temps et de la matière, et par-dessus tout, des mauvais vouloirs persistants à ne pas comprendre que l'Exposition n'est pas une œuvre de parti, mais l'œuvre de la France. Ces hommes de cœur ont su répondre à la confiance de la République et tenir fidèlement tous ses enga-

gements. Après avoir été à la peine, ils ont droit d'être à l'honneur.

Et maintenant, messieurs, nous allons visiter ensemble les trésors que le monde a accumulés dans ces palais et ces jardins, en donnant à notre pays un si éclatant témoignage de confiance et de sympathie.

Après avoir, de nouveau, souhaité une cordiale bienvenue aux hôtes de la France, je déclare ouverte l'Exposition de 1889.

Le discours de M. Carnot, qui avait été fréquemment interrompu par les applaudissements, a été salué, à la fin, de quatre salves de bravos frénétiques.

Dès qu'il eut fini de parler, M. Sadi Carnot prit la tête du cortège et visita toutes les parties de l'Exposition en suivant un programme tracé à l'avance.

Au sujet de cette visite, il s'était élevé un léger conflit qui menaça un moment de prendre une malheureuse tournure. L'itinéraire que devait suivre le Président de la République, ne faisait pas mention de la section des expositions des nombreuses républiques de l'Amérique du Sud.

Il se trouvait par conséquent que le cortège officiel allait précisément négliger les pavillons et les halls des pays qui avaient adhéré officiellement à l'Exposition, et par contre, faire tout l'honneur de l'inauguration aux nations dont les ambassadeurs avaient précisément affecté de quitter Paris ce jour-là. Une réunion des commissaires envoyés à Paris par les Républiques dont nous parlons eut lieu le jeudi 2 mai et il y fut échangé des propos assez vifs. On remarqua même une certaine âpreté de langage dans la

bouche du commissaire de l'Uruguay, et on la remarqua d'autant plus que le pavillon de cet Etat était le moins avancé de tous et ne paraissait pas en mesure de recevoir la visite présidentielle. Mais les esprits excités se montèrent au point que la plupart des délégués menacèrent formellement de se retirer.

L'affaire heureusement fut arrangée, et le jour de l'inauguration, M. Sadi Carnot visita comme il le devait d'ailleurs les sections de toutes les Amériques en même temps que les expositions des puissances européennes. C'est ce que nous allons faire après lui, mais moins sommairement, s'il vous plaît, non cependant sans avoir donné à nos lecteurs quelques documents indispensables à la claire compréhension de notre itinéraire.

PARTICIPATION

DES

PUISSANCES ÉTRANGÈRES

Les pays qui prennent part à l'Exposition de 1889 peuvent être divisés en deux catégories : 1° Ceux dont la participation est officielle ; 2° ceux dans lesquels l'initiative privée s'est substituée au gouvernement, pour constituer des comités qui ont demandé à être reconnus officiellement.

Les premiers sont :

En Europe. — La Grèce, la Norwège, la Suisse, Saint-Marin et Monaco.

En Asie. — Le Japon, la Perse et le royaume de Siam.

En Afrique. — Le Maroc et la République Sud-Africaine.

En Océanie. — Victoria, la Nouvelle-Zélande et la Nouvelle Galles-du-Sud.

En Amérique. — Les Etats-Unis, la République Argentine, la Bolivie, le Chili, la Colombie, l'Equateur, le Guatemala, Haïti, le Mexique, le Nicaragua, le Paraguay, Saint-Domingue, le San-Salvador, l'Uruguay et le Venezuela.

Les pays représentés par des comités créés par l'initiative privée sont :

En Europe : l'Autriche-Hongrie, la Belgique, la Grande-Bretagne, le Danemark, les Pays-Bas, la Russie, l'Italie, la Roumanie, l'Espagne, le Portugal et le grand-duché de Luxembourg ; — en Afrique : l'Egypte ; — en Amérique : le Brésil. Parmi ces comités, plusieurs ont obtenu d'importantes subventions de leur gouvernement. Ainsi le Parlement belge a voté 600,000 francs pour faciliter la participation de l'industrie belge à l'Exposition de 1889 ; les Chambres espagnoles ont voté de même 500,000 francs ; le gouvernement portugais a accordé 137,000 francs ; le comité roumain a reçu 200,000 francs ; le comité danois 140,000 francs, et le comité brésilien 750,000 francs.

LES ORGANISATEURS

ET

LES ARCHITECTES DE L'EXPOSITION

Avant de nous engager dans le Champ-de-Mars, avant même de donner les indications nécessaires pour s'y rendre et y pénétrer, nous croyons indispensable d'offrir ici à nos lecteurs la liste des administrateurs, ingénieurs et architectes qui depuis trois ans ont consacré leur temps, leur énergie, leur talent et leur santé à l'organisation de cette Exposition.

C'est bien le moins, croyons-nous, que l'on trouve dans notre livre, à la place d'honneur, les noms des citoyens éminents à qui la France doit la bonne renommée dont cette fête de l'industrie, du commerce et des arts va être l'occasion dans le monde entier.

Il est une autre considération qui nous aurait dé-

cidé à publier cette liste, si nous n'en avions eu la résolution. C'est que le public, qui fait la gloire, connaîtra ainsi ceux à qui il doit adresser le plus d'admiration, et récompenser chacun selon ses ses œuvres :

DIRECTION GÉNÉRALE DES TRAVAUX

MM. ALPHAND, inspecteur général des ponts et chaussées, *Directeur général.*
Charles GARNIER, membre de l'Institut, architecte-conseil.
F. DE MALLEVOUE, secrétaire de la direction générale.
DÉLIONS (R.), secrétaire du service technique.

Services centraux.

Secrétariat de la Direction générale.

MM. F. DE MALLEVOUE, *chef du service.*
Saillard, sous-chef du secrétariat.
Saunois de Chevert, rédacteur.
Manigant, commis d'ordre.
Tétrel, Féron, Mangeot, Manier, commis.

Secrétariat du Service technique.

MM. DÉLIONS (R.), *chef du service.*
Rosier, chef du bureau technique.
Kieffer, chef de la comptabilité du service technique.
Montel, reviseur.
Benoit, comptable, régisseur.
Délions (Octave), et Althabégoïty, commis.
De Lespinasse, archiviste.
Labro, conducteur.
Pinaud et Caron, comptables.

Services actifs.

Contrôle des constructions mécaniques.

MM. CONTAMIN, ingénieur en chef, *chef du service.*
Charton, ingénieur en chef adjoint.

Pierron, ingénieur.
Escande, conducteur des travaux, chef des études.
Archambaul, Sacquin, Grosclaude, attachés.
Thuasne, agent réceptionnaire principal.

Palais des Expositions diverses.

MM. Bouvard, architecte, *chef du service.*
Gravigny, premier inspecteur.
Bergon, second inspecteur.
Lesueur, vérificateur.
Grand, premier sous-inspecteur.
Conil-Lacoste, Meissonnier et Richardière, sous-inspecteurs.

Palais des Machines.

MM. Dutert, architecte, *chef du service.*
Blavette, premier inspecteur.
Deglane, second inspecteur.
Ponsin, vérificateur.
Hénard (Eugène), sous-inspecteur.
Defays, sous-inspecteur.
Laigle, sous-inspecteur.

Palais des Arts.

MM. Formigé, architecte, *chef du service.*
Hénard (G.), premier inspecteur.
Devienne, second inspecteur.
Morisset, vérificateur.
Yvon, sous-inspecteur.
Delaire, sous-inspecteur.
Ducolombié, sous-inspecteur.

Histoire de l'Habitation.

MM. Garnier (Charles), architecte, membre de l'Institut, *chef du service.*
Cassien-Bernard, inspecteur.
Nachon, inspecteur.
Reynaud, conducteur des travaux.

Service des Eaux.

MM. Bechmann, ingénieur en chef des ponts et chaussées, *chef de service.*
Richard, conducteur principal des ponts et chaussées, inspecteur.
Harbulot, conducteur.

Parcs et Jardins.

MM. Laforcade, jardinier en chef, *chef du service.*
Lemoine, conducteur de travaux.
Vacherot, conducteur de travaux.

Terrassements, Égouts, Éclairage, Chaussées, etc.

MM. Lion, ingénieur, *chef de service.*
Villevert, conducteur de travaux.
Level, conducteur de travaux.

Contrôle du Matériel roulant et des Signaux des Chemins de fer.

MM. Charton, *chef de service.*
Journès, conducteur,
Flachat, conducteur.

Galeries de l'Agriculture, Bâtiments de la Douane et divers.

MM. Pierron, *chef du service.*
Gerbold, conducteur.
Nicard, conducteur.

Produits alimentaires.

M. Raulin, architecte.

Palais de l'Hygiène.

M. Girault (Charles), architecte.

Économie spéciale.

M. Errard, architecte.

Pavillon de la Presse, des Postes et Télégraphes.

M. Vaudoyer, architecte.

Marine civile.

M. Bertsch-Proust, architecte.

Porte monumentale des Affaires étrangères et Passerelle du Pont de l'Alma.

M. Gauthier, architecte.

Architectes des Pavillons français situés dans les Parcs et Jardins.

PAVILLONS

MM.

Algérie	Ballu.
Aquarellistes	Escalier.
Asphaltes de France	Molo.
Balnéothérapie	Girault.
Brault père et fils	Deslignières.
Barrage de Suresnes	Boulé.
Chambres de commerce	Girault.
Coignet	Formigé.
De Dillemont	Duvillard.
Darbouse	Darbouse.
Économie sociale	Errard.
Économie sociale	G. Trélat.
Forges de l'Horme	Geoffroy.
Forges du Nord	Granet.
Fours de boulanger	Berthot.
Forêts	Leblanc.
Folies-Parisiennes	Letorey.
Geneste et Herscher	Girault.
Goldenberg	Fouquiau.
Industrie du gaz	Picq.
Kaeffer	Kaeffer.
Lacour	Lacour.

Maison d'école modèle.....	Marcel Lambert.
Marbrerie de Laruns......	Barthélemy.
Ministère de la guerre.....	Walvein.
Ménagère................	Th. Landry.
Palais des enfants........	Ulmann.
Panorama Tout Paris.....	Yvon.
Panorama transatlantique.	Ménot.
Pastellistes..............	J. Hermant.
Pétrole..................	Blazy.
Postes et télégraphes......	Boussard.
Piel.....................	Kœffer.
Simart...................	Simart.
Travaux publics..........	De Dartein.
Tuilerie de Bourgogne.....	Deslignières.
Tuilerie mécanique.......	Chabat.
Tunisie..................	Henri Saladin.
Toché...................	L. Roy.

Architectes des Pavillons étrangers situés dans les Parcs et Jardins.

PAVILLONS

Beurrerie suédoise........	Pilter.
Boulangerie hollandaise...	Kaiser.
Brésil...................	Dauvergne.
Boas (Taillerie de diamant).	J. van Soalem.
Bolivie...................	Fouquiau.
Czarda hongroise.........	Kaiser.
Chalet suédois...........	Vasseur.
Chili....................	Picq.
Commissariat belge.......	Janlet.
Espagne.................	Melida.
Équateur (République de l').	Chedanne.
Guatemala...............	Gridaine.
Haïti....................	Bon.
Humphreys..............	Humphreys.
Isba russe...............	Allain.
Japon...................	Gautier.

Mexique	Anza.
Maroc	Deligny.
Monaco	Janty.
Nicaragua	Sauvestre.
Paraguay	Moreau.
Portugal	A. Hermant.
République argentine	Ballu et Chancel.
République sud-africaine	G. Marchegay.
République dominicaine	Courtois-Suffit.
Salvador	Lequeux.
Uruguay	Debry.
Venezuela	Paulin.

DIRECTION GÉNÉRALE DE L'EXPLOITATION

MM. G. Berger, *directeur*.
E. Thurneyssen, secrétaire de la Direction générale.

Service central.

MM. E. Thurneyssen, *chef de service*.
Dupuich, inspecteur principal.
Lefèvre, chef du bureau des expéditions.
Flagey, attaché.

Section française.

MM. Monthiers, *chef du service*.
Giroud, sous-chef.
Ossude, inspecteur principal.
Vincent, attaché principal.
Caslant, inspecteur.
Legrand, de Moulignon, Advenant, attachés.
Maindron, chef du catalogue.
Got, sous-chef du catalogue.

Sections étrangères.

MM. Amaury de Lacretelle, secrétaire.
Marc Millas, secrétaire.
Hébrard, Jeannin, attachés.

Moreau (F.), ingénieur.
Lévy, attaché.

Service mécanique et électrique.

MM. VIGREUX, professeur à l'École centrale des Arts et manufactures, *chef du service.*
Collignon, ingénieur.
Bourdon, ingénieur adjoint.
Soubeyran, inspecteur du service électrique.
Nicolaïdès, attaché.

Service des installations.

MM. Paul SÉDILLE, architecte du gouvernement, *chef du service.*
Jacques Hermant, architecte diplômé, inspecteur principal.
Louis Bonnier, architecte diplômé, premier inspecteur.
Marchegay, architecte-ingénieur, deuxième inspecteur.
Landry, architecte diplômé; Brincourt, architecte, attachés.
Lauzanne, vérificateur.
Darcel, Valentin Smith, attachés (*Histoire du Travail*)

ARCHITECTES DIRIGEANT LES TRAVAUX D'INSTALLATION DES SECTIONS ÉTRANGÈRES

	MM.
Amérique (États-Unis) (pour la façade de la section)..	A. Hermant.
Angleterre..................	Donaldson.
Autriche-Hongrie..........	Duray.
Belgique....................	Janlet.
Danemark..................	Klein.
Égypte.....................	Delfort de Gléon.
Grèce......................	Sauffroy.
Japon......................	Gauthier.
Luxembourg................	Vaudoyer.

Perse...................	Dolley.
Pays-Bas................	Niermans.
Russie..................	Leblanc.
Saint-Marin.............	Pierron.
Serbie..................	Labouige.
Suisse..................	Fivaz.

DIRECTION GÉNÉRALE DES FINANCES

MM. A. Grison (O. ✻), *directeur général.*
L. Savoye (A. ✻), secrétaire de la Direction générale.

Secrétariat.

MM. L. Savoye, *chef du service.*
Meyer, attaché.

Contentieux.

MM. Chastenet (A. ✻), *chef du service.*
Laprade, attaché.

Caisse centrale et comptabilité.

MM. Chabbert (O. ✻), *chef du service,* caissier central.
Laval, comptable.

Matériel.

MM. Renard (✻), *chef du service.*
Gobert, comptable.

COULISSES DE L'EXPOSITION

L'ART D'ALLER A L'EXPOSITION

VOITURE A SOI

Le moyen le plus sûr de n'avoir aucun ennui, quand vous voudrez vous rendre au Champ-de-Mars, serait d'avoir une voiture à vous. Vous sonnez, un valet de pied se présente et se pose en point d'interrogation...

— Dites qu'on attelle!

C'est simple et pratique. Malheureusement l'équipage personnel n'est pas encore à la portée de tout le monde. Cela viendra sûrement: les tramways et les coupés de place sont bien venus. Mais ce ne sera pas pour cette Exposition-ci. En conséquence, il

faut nous préoccuper de la façon dont vous vous y prendrez pour suppléer à cette lacune momentanée.

GRANDE REMISE

Ce qui se rapproche le plus de la voiture qui dort sous votre remise, c'est le coupé ou la victoria au mois, à la semaine, à la journée. Un mot à l'adresse d'un des grands loueurs de Paris, et le lendemain vous avez à votre porte un véhicule élégant, confortable, traîné par un cheval vigoureux et fin, ayant sur son siège un cocher correct, habile. Il est même des gens pour qui le système de la voiture au mois ou à la semaine est bien plus pratique et intelligent que celui de l'écurie et de la remise dans la maison. On sait exactement, en effet, ce que cela coûte. Pas de coulage, ni de filouterie à craindre de la part de son cocher. Le prix du foin et des avoines vous est indifférent. Si votre cheval tombe malade, on vous en donne un autre. S'il meurt même, quelques regrets bien sentis, mais économiques, remplaceront très avantageusement les désagréments que vous auriez pour le remplacer. En un mot, avoir sa voiture au mois, pour un homme à son aise, est la manière la plus moderne et la plus sûre d'être bien servi sans se faire le moindre mauvais sang.

COUPÉ DE PLACE

Après la voiture au mois, la voiture de place. Ici, commence la difficulté. En temps ordinaire, rien

n'est plus facile. Vous vous rendez à une station ; d'un coup d'œil vous jugez quelle est la voiture qui vous convient et vous montez. Cela vous coûte un franc cinquante la course, deux francs l'heure et le pourboire. Mais, pendant les Expositions, c'est autre chose. Tous les cochers se transformant en maraudeurs, il n'y a pas le moindre berlingot aux endroits désignés par la Préfecture de police pour le stationnement des voitures. Il est donc nécessaire de conquérir un des coupés qui passent à vide sous votre œil inquiet. Pstt! Pstt! allez voir s'ils viennent, ou plutôt s'ils s'arrêtent! Pstt! Pstt! Pourquoi prend-il cet air goguenard? Pstt! Pstt!...

Vous en êtes pour vos appels. Chaque automédon, quand Paris reçoit l'Europe au Champ-de-Mars, chaque automédon se lève, le matin, en s'imaginant qu'il va tomber sur un prince russe et gagner en quelques heures cinq cents francs au moins. Le soir, il en rabat; mais dans la journée il guette le prince russe, fouillant les foules du regard; quant à vous, qui ne lui paraissez point milliardaire, il vous dédaigne. Et cependant, il est tenu de vous porter au tarif si vous parvenez à monter dans sa voiture. Toutes les ruses sont permises, pour cela, mais la plus sûre c'est de vous habiller correctement, de porter des gants immaculés et de faire signe au maraudeur d'un air impératif à la fois et négligent. Il vous prend pour un nabab et vous accepte. Une fois à la porte de l'Exposition, vous lui donnez juste son compte et un bon pourboire, un peu plus que la moyenne de ce qu'on donne ordinairement. En un mot, soyez généreux,

sans être fastueux et il s'en souviendra, si le hasard fait que vous le rencontrez de nouveau.

Au cas où vous ne voudriez pas vous donner des airs de capitaliste, il y a encore un procédé facile à mettre en pratique. Le matin les voitures sont libres et rien n'est plus aisé que d'en prendre une, vous vous y installez avant midi et vous la gardez le reste de la journée si cela vous plaît. Mais je vous ferai remarquer que cette façon d'opérer est sensiblement plus coûteuse que la simple course récompensée par un bon pourboire.

LOCOMOTIONS VARIÉES

Supposons, maintenant, que vous soyez parfaitement décidé à ne jamais acheter de voiture pour votre usage quotidien. Admettons que la voiture au mois ou à la semaine vous soit également antipathique ; pour une raison ou pour une autre, vous n'aimez pas davantage à supporter les dédains des cochers de place et à récompenser leur insolence par des pourboires exorbitants. Cela ne doit pas vous empêcher de voir l'Exposition, et alors restent encore cinq ou six autres moyens de locomotion rapides et peu coûteux.

CHEMINS DE FER

D'abord, il y a le chemin de fer de l'Ouest — qui vous prend à la gare Saint-Lazare et vous dépose en plein Champ-de-Mars dans la partie la plus pittoresque de l'Exposition, et à deux pas d'un restau-

rant. Le prix des places est insignifiant, le voyage très rapide, comme vous pensez, et enfin, si vous voulez descendre au Trocadéro, pour entrer par là, rien, ni personne au monde ne s'y opposeront.

Si vous habitez la banlieue de Courbevoie, de Neuilly, Levallois-Perret, Saint-Cloud, Sèvres, etc., il existe aussi un chemin de fer de Puteaux aux Moulineaux récemment ouvert à la circulation qui vous porte au Champs-de-Mars. Les deux railways fournissent un total de deux cents et quelques trains par jour.

OMNIBUS ET TRAMWAYS

Après les chemins de fer viennent les tramways et les omnibus. La Compagnie générale et les Sociétés particulières ont organisé leur service de façon à ce que toutes les lignes, sans exception, convergent vers le Champ-de-Mars. Mais comme tout le monde n'est pas familier avec les itinéraires, nous allons vous donner ci-dessous, et le plus clairement possible, la manière de s'en servir.

Plusieurs lignes d'omnibus et de tramways conduisent, dès aujourd'hui, tout droit à l'Exposition. Ainsi, pour entrer par le Trocadéro, il y a la ligne *chemin de fer de l'Est-Trocadéro* et les lignes de tramways : *Villette-Trocadéro, Louvre-Passy, Louvre-Saint-Cloud et Sèvres, Louvre-Versailles.* Ces deux dernières lignes passent entre le bas du Trocadéro et l'entrée du pont d'Iéna.

Du côté de l'École militaire, il y a les lignes d'omnibus : *Grenelle-Porte-Saint-Martin, Place de*

la *République-École-Militaire*, *Grenelle-Bastille*, *Auteuil-Place-Saint-Sulpice*. Enfin, place de l'Alma, c'est-à-dire à une faible distance de la porte Rapp, passent : l'omnibus d'Auteuil à la Madeleine, le tramway de *l'Étoile à la gare Montparnasse* et le tramway *Gare de Lyon-place de l'Alma*.

Nous indiquerons aussi le tramway : *Bastille. Chambre des Députés* qui conduit les visiteurs à l'Esplanade des Invalides, d'où ils peuvent monter dans le chemin de fer intérieur Decauville pour aboutir à l'extrémité de l'avenue de Suffren, près l'École militaire, avec arrêts sur plusieurs points intermédiaires.

D'après une convention préparée entre la Direction de l'Exposition et la Compagnie générale des Omnibus, celle-ci s'est engagée à établir six lignes nouvelles :

1° Place de la République au quai d'Orsay ;
2° Gare Saint-Lazare, Porte Rapp ;
3° Place du Palais-Royal, Ecole militaire ;
4° Louvre, Porte Rapp ;
5° Bastille, quai d'Orsay ;
6° Station du Trocadéro (sur le chemin de fer de Ceinture), au Palais du Trocadéro.

Cette ligne sert aux visiteurs qui, partant de la gare Saint-Lazare, sur le chemin de fer de Ceinture, voudraient commencer leur visite par le palais et le jardin du Trocadéro, ce qui est la plus logique des manières de procéder.

Par toutes ces lignes, à horaires doublés, de 10 heures du matin à 8 heures du soir, c'est-à-dire partant toutes les trois ou quatre minutes, la Com-

pagnie fournit quatre mille courses journalières et offre au public cent soixante-treize mille sept cent-cinquante places.

LES BATEAUX-OMNIBUS

L'institution qui rend les plus grands services au public pendant l'Exposition c'est la Compagnie des bateaux à vapeur de la Seine. Les Parisiens appellent ça les bateaux-mouches; leur vrai nom est bateaux-omnibus. Il y en a plus de cent qui peuvent transporter en une seule journée cinq cent mille voyageurs, moyennant un prix réellement très minime, dix centimes par personne. Ils partent de Charenton en amont, d'Auteuil, de Suresnes, Saint-Cloud, Billancourt en aval, prenant du monde sur tout leur parcours et déversent leurs clients au Champ-de-Mars sur six ou huit débarcadères qui ne cesseront de fonctionner d'un bout de la journée à l'autre. Les personnes qui demeurent dans un rayon peu éloigné de la Seine ont un avantage indiscutable à prendre les petits bateaux qui coûtent moins cher que les omnibus et vont d'ordinaire infiniment plus vite. Il y a des débarcadères et des embarcadères sur les deux rives de la Seine à des intervalles très rapprochés.

A l'occasion de l'Exposition, il a été créé trois services nouveaux destinés uniquement à transporter les voyageurs au Champ-de-Mars et aux Invalides. L'un de ces trois services nouveaux appartient à un des grands magasins de Paris qui l'utilisera pour le transport de ses clients.

Les deux autres services seront faits l'un par les Hirondelles et l'autre par les Mouches. Les Hirondelles, qui suivront la rive gauche, partiront de l'Hôtel-de-Ville pour aller jusqu'au pont d'Iéna. Les Mouches, qui suivront la rive droite, partiront du pont National, à Charenton, pour aller, eux aussi, jusqu'à l'Exposition. La flottille qui fera ce service pendant l'Exposition se composera, au total, de 106 bateaux qui pourront contenir de 250 à 300 voyageurs chacun. Quatre bateaux seulement appartiendront à la maison de nouveautés dont nous parlons plus haut.

VOITURES DIVERSES. — BREAKS

Enfin, pour achever ce tableau, signalons bénévolement l'étonnante cohue des jardinières fantastiques, des breaks, des véhicules antédiluviens, sonnant des bruits de ferraille et traînés par des chevaux invraisemblables. Paris en est littéralement inondé. Leurs conducteurs poussent pour vous y attirer des cris affreux et font mine de partir dès que vous vous êtes laissé prendre. Mais, tout en faisant quelques pas, ils continuent leurs appels et vous laissent en plan pendant des trois quarts d'heure. Remarquez que presque toujours ces industriels exigent un franc pour le voyage et que c'est cher... mais il faut que tout le monde vive. Pour bien des gens qui n'ont pas de fausse honte et que la difficulté de trouver un fiacre exaspère — je parle de ceux qui sont presque constamment sur le boulevard — ces carrosses étranges, mal équi-

librés et conduits par des blousards aux physionomies singulières, représentent la Providence en personne....

Il serait injuste cependant de ne pas mentionner avec éloge ces grands breaks à vingt-quatre ou trente-deux places qui sont menés très rapidement, très habilement et qui constituent des véhicules aussi précieux pour le visiteur que les omnibus eux-mêmes. Quelques-uns affectent des couleurs et des formes gracieuses et sont tout à fait à la mode, principalement les jours de beau temps.

SIMPLIFICATION

Permettez-moi d'ajouter que si vous habitez le VIIe arrondissement Grenelle, Vaugirard, Passy, Auteuil, le quartier de l'Étoile ou les Champs-Élysées, deux jambes saines constituent un moyen de locomotion hygiénique sûr et qui a l'avantage de ne point vous exposer aux querelles avec les cochers.

N. B. — On peut même venir de beaucoup plus loin sur ses pieds.

LES PORTES DE L'EXPOSITION

On pourra pénétrer dans l'enceinte par vingt-deux portes différentes. La principale, la plus brillante, la plus ornée, la plus monumentale est celle qui se dresse avec trop de clinquant, sur le quai d'Orsay, à l'entrée de l'Esplanade des Invalides. C'est la porte d'Honneur dite porte des Affaires étrangères.

Les autres portes appelées à voir passer le plus de monde sont : La porte de Latour-Maubourg, la porte des Invalides, la porte Fabert et la porte de Constantine ; ces cinq portes sont destinées à l'accès de l'Esplanade ; la porte Rapp qui, comme en 1867 et en 1878, conserve une importance considérable ; sur la Seine il y a cinq entrées, la porte de l'Ostréiculture, la porte du Portugal, la porte des Produits alimentaires, et les deux portes du pont de l'Alma (aval et amont).

Du côté de l'Ecole militaire : la porte de la Motte-Piquet, la porte Suffren donnant en face de la rue Dupleix, et la porte Desaix en face de la rue du même nom.

Entre le chemin de fer et l'avenue de la Bourdonnais on compte : la porte du Chemin de fer, la porte du Ponton des magasins du Louvre, la porte d'Iéna, et la porte de la Bourdonnais.

Pour le Trocadéro, la porte Delessert, la porte de Magdebourg, la porte de Billy et les deux portes du Palais.

LES ENTRÉES

Les Tickets.

Il y a trois manières d'opérer pour entrer à l'Exposition. La plus simple est de se munir d'un ticket qu'on donne au contrôle en pénétrant dans l'enceinte. Le prix du Ticket est de UN FRANC.

On paie, en effet, aux entrées de jour, un franc par personne, de dix heures du matin à cinq heures

du soir et deux francs par personne, aux heures affectées aux études, c'est-à-dire de six heures du matin à dix heures.

Entrées du soir :

Deux francs par personne, pendant la semaine.

Un franc par personne, le dimanche.

On trouvera des billets dans les bureaux de tabac, de poste et de télégraphe et aux kiosques spéciaux établis au Champ-de-Mars, Trocadéro, et esplanade des Invalides. Les billets ne serviront qu'une fois.

Les bons de l'Exposition.

D'autre part il a été créé des bons de l'Exposition, de 25 francs chacun, au nombre de 1,200,000. Ils donnent droit à vingt-cinq tickets d'entrée et vous dispensent par conséquent d'acheter un billet chaque fois que vous allez au Champ-de-Mars. Cela permet aussi à bien des gens de faire des politesses à leurs amis et aux personnes avec lesquelles elles sont en relations d'affaires.

Mais voici qui mérite l'attention et justifie la faveur dont ont joui ces bons dès le début. Par une combinaison financière très ingénieuse, les vingt-cinq francs que vous aurez dépensés vous seront remboursés soit avec primes, soit à leur valeur nominale dans un délai de 76 ans. Les tirages seront au nombre de quatre-vingts, dont 6 auront lieu pendant la durée de l'Exposition, les 31 mai, 30 juin, 31 juillet, 31 août, 30 septembre et 31 octobre.

Les cinq premiers tirages comprennent chacun un lot de 100,000 fr., un lot de 10,000 fr., 10 lots de

1,000 fr., et 100 lots de 100 fr. Le sixième tirage comprendra : 1 lot de 500,000 fr., 2 lots de 10,000 fr., 10 lots de 1,000 fr., et 200 lots de 100 fr.

A partir de l'année 1890, les tirages seront annuels : pendant les 10 premières années, il y aura, à chaque tirage, un lot de 50,000 fr., 10 lots de 1,000 francs, et 120 lots de 100 fr. Pendant les 65 années suivantes, chaque tirage comprendra un lot de 10,000 fr., un lot de 2,000 fr., 200 lots de 100 fr., et 1,000 lots de 25 fr. Tous les bons restant en circulation seront remboursés dans la dernière année.

Cette admirable combinaison a été accueillie par le public avec un véritable enthousiasme et plusieurs jours avant l'émission les bons faisaient prime.

Les cartes d'abonnement.

Il existe, en outre, des cartes d'abonnement au prix de 100 francs qui permettent d'entrer à l'Exposition, chaque jour, en tout temps et à toute heure. Elles sont délivrées par la caisse centrale du Trésor (Palais du Louvre, rue de Rivoli. Porte B).

Pour les obtenir il faut remettre son portrait-carte photographique en double exemplaire. L'un des exemplaires revêtu du récipissé du caissier du Trésor constituera la carte d'abonnement...

Les membres des commissions et comités de l'Exposition peuvent obtenir ces mêmes cartes d'abonnement avec tous les avantages qui y sont attachés pour le prix de 26 francs. Mais ces demandes à tarif réduit doivent être accompagnées d'un cer-

tificat délivré par le ministre du commerce et de l'industrie. Les récipissés délivrés par la caisse centrale du Trésor sont assujettis à un droit de timbre de 0 fr. 25 cent. Les habitants des départements autres que celui de la Seine sont autorisés à verser le prix de leur abonnement au percepteur de leur résidence.

Les personnes qui habitent l'Étranger peuvent adresser leur demande par lettre recommandée au ministre des finances, avec les pièces désignées plus haut (portrait-carte en double exemplaire et, s'il y a lieu, certificat du ministre, en joignant en un mandat sur la poste le prix de l'abonnement augmenté de 0 fr 50 cent. pour timbre et affranchissement). Il leur sera envoyé un accusé de réception en échange duquel elles retireront leurs cartes d'abonnement à leur arrivée à Paris.

Bien entendu les cartes ne pourront être prêtées. Les contrevenants à cette disposition seront poursuivis et leur carte sera annulée.

Cartes d'entrée gratuites.

Une carte d'entrée gratuite sera délivrée aux exposants ou à leur représentant agréé par l'administration. Leurs propriétaires sont tenus, eux aussi, de fournir leur photographie en double exemplaire. Si un exposant a plusieurs employés, il lui est délivré un certain nombre de jetons de service.

Des cartes de circulation valables pour toute la durée de l'Exposition ou pour un temps limité sont accordées suivant la nature des fonctions et les be-

soins du service aux fonctionnaires et agents de l'administration et aux membres des commissions étrangères.

RENSEIGNEMENTS UTILES

Ainsi, lecteur, vous avez pris votre ticket, votre *bon* de l'Exposition ou votre carte d'abonnement. Vous êtes en mesure d'entrer (nous déciderons tout à l'heure par quelle porte), et vous brûlez du désir de voir les merveilles qui vous attendent. Permettez-moi, cependant, de vous retenir encore quelques minutes pour vous donner certaines indications tout à fait nécessaires. Il peut vous arriver d'être souffrant, n'est-ce pas? d'avoir à invoquer la protection de l'autorité contre quelque drôle ou quelque pickpocket. Enfin, vous n'avez pas la prétention de tout voir sans vous servir des moyens de transport organisés dans l'intérieur de l'immense bazar. Je vais donc avoir l'honneur de vous dire comment fonctionnent les services médicaux, de police, du chemin de fer intérieur, des fauteuils roulants, etc.

SERVICE MÉDICAL

Le docteur Moisart, médecin des hôpitaux, remplit les fonctions de chef de service des internes et des infirmiers qui composent en permanence le poste central de secours aux malades et aux blessés.

D'autre part, neuf médecins sont de service chaque jour, trois par trois, pour une présence de six heures. Le poste central est situé dans les bâtiments

de la direction générale de l'exploitation, et les médecins ont chacun le leur à la grande galerie des machines, aux bureaux de la douane et de la manutention et à l'esplanade des Invalides.

En dehors des soins qui pourront être donnés sur place, les Ambulances urbaines ont constamment des voitures attelées pour les cas où la gravité des accidents ou des affections soudaines exigeraient le transport immédiat dans les hôpitaux.

LA POLICE

L'exposition de 1889 a été élevée sur un terrain total de 843,530 mètres carrés. Pour exercer une surveillance efficace dans de semblables conditions, il faut au moins un millier d'agents. En conséquence, du 5 mai au 5 novembre, il y aura au Champ-de-Mars, au Trocadéro et aux Invalides, dispersés dans des postes bien apparents, quatre officiers, quatre brigadiers, cinquante-deux sous-brigadiers et huit cents gardiens de la paix; deux lieutenants, quatre sous-officiers, huit brigadiers et cent vingt-cinq hommes de la garde républicaine pour le service de nuit.

Nous ne comptons pas, bien entendu, les agents de la sûreté, qui sans être connus de vous ni des voleurs, puisqu'ils sont en bourgeois, veilleront sur vos porte-monnaie et vos plaisirs avec un soin jaloux.

LE CHEMIN DE FER INTÉRIEUR

Nous avons expliqué rapidement pourquoi il avait été nécessaire de mettre à la disposition du public,

à l'intérieur même de l'Exposition, un moyen de locomotion qui permît de se transporter en quelques minutes d'un point à un autre, la surface du terrain consacré aux objets exposés étant trop considérable pour que dans bien des cas on pût la franchir à pied sans fatigue.

Mais il était indispensable aussi que ce moyen de locomotion fût pratique, rapide et peu dispendieux.

On a résolu ces différents problèmes en concédant à la société Decauville aîné, une ligne de chemin de fer à double voie, avec rails d'acier, rivés sur traverses en acier; du type de ceux qui ont été adoptés par le ministère de la guerre pour l'armement des forts.

Le parcours de cette ligne, dont la longueur totale dépasse trois kilomètres, a son point de départ à côté de la porte monumentale du quay d'Orsay, sur le point de l'Esplanade des Invalides situé vis-à-vis l'angle du ministère des Affaires étrangères, à deux pas de la Seine. Là est installée la gare de départ. Partant de ce point, la voie ferrée traverse l'Esplanade dans toute sa largeur et suit le quai, toujours dans l'enceinte de l'Exposition, franchit l'avenue de Latour-Maubourg en passage à niveau, s'engage en un tunnel sous l'avenue Bosquet, devant le pont de l'Alma, dépasse à angle droit l'avenue de la Bourdonnais, entre dans un second tunnel de cent six mètres, entre le pont d'Iéna et la tour Eiffel, puis tourne à angle droit sur l'avenue de Suffren pour la longer dans toute sa longueur jusqu'à la gare terminus située à l'ouest du palais des machines, près de l'Ecole militaire.

Entre les deux stations extrêmes, il s'arrête trois fois pour prendre ou déposer des voyageurs. La première halte est située au carrefour Malar, près la rue Jean Nicot, la seconde au pied même du palais de l'alimentation, la troisième devant la tour Eiffel. On a construit là une petite gare originale et élégante qui est souvent prise d'assaut par les voyageurs quand elle ne dégorge pas une foule extraordinaire.

La traction est assurée par quinze machines à vapeur, à air comprimé, électriques, et par cent voitures de différents modèles.

Il n'y a qu'un seul prix pour une partie, quelque faible qu'elle soit du parcours comme pour le voyage tout entier et ce prix uniforme est de *vingt-cinq centimes*.

Les trains commencent à circuler dès neuf heures du matin et, à partir de ce moment, jusqu'à minuit, il y en a un toutes les dix minutes. Cela fait exactement cent quatre-vingt-dix trains par jour dans les deux sens. La vitesse maxima n'a rien qui puisse inquiéter les êtres les plus timorés, car elle sera de dix kilomètres à l'heure. Un cheval de la Compagnie générale des voitures de Paris va plus vite. Mais, pour qu'on soit encore plus rassuré, empressons-nous d'ajouter que sur certains points du parcours, cette vitesse est réduite à quatre kilomètres. Cette précaution excessive est prise au passage à niveau où, d'ailleurs, le train est précédé d'un pilote. Ames craintives, a-t-on assez songé à vous ?

Enfin, la longueur des trains n'excède jamais cinquante mètres et chacun d'eux est muni d'un **frein instantané**.

Ce chemin de fer sera surtout précieux pour les personnes qui arriveront à pied ou en omnibus par le pont de la Concorde et les ponts limitrophes et qui n'auront qu'à prendre leur Decauville à quelques pas de la Chambre des députés pour se rendre en quinze minutes et sans fatigue au plus profond du Champ-de-Mars.

LES FAUTEUILS ROULANTS

Comme aux Expositions de 67 et de 78, les personnes vite lassées, faibles ou infirmes trouveront, çà et là, aux portes des divers palais, des fauteuils roulants traînés par des hommes et grâce auxquels on pourra pénétrer dans toutes les galeries moyennant deux francs l'heure.

LES ANES BLANCS

Enfin, les Egyptiens de la rue du Caire louent des ânes blancs qui, sous la conduite de gamins coiffés du fez, portent des enfants et des femmes. Mais le parcours que les sonipèdes effectuent est limité à quelques centaines de mètres et n'a pas le caractère d'une circulation générale et ubiquiste à travers l'Exposition. Nous y reviendrons d'ailleurs à propos du pays du soleil.

LES POUSSEPOUSSE

Comme moyen de transport original à travers les Invalides, les personnes qui voudront prendre

sans voyager un avant-goût du Tonkin et de la Cochinchine, trouveront toujours sur l'Esplanade de charmantes petites brouettes de forme et de construction inconnues des Européens, dans lesquelles on les voiturera, moyennant une honnête rétribution, à travers tous les villages exotiques dont cette partie de l'Exposition est semée. Ces légers véhicules portent le nom familier de pousse-pousse; mais vous comprenez bien que les indigènes de Saïgon et d'Hanoï les appellent dans leur langue d'un autre nom se rapprochant un peu moins de l'argot des colonies. Elles marchent à la voile, mais dans les allées de l'Esplanade, cette manière de naviguer sera-t-elle pratique ?

VUE D'ENSEMBLE

Le principal souci des organisateurs de l'Exposition du Centenaire a été de faire grand. Et hâtons-nous d'ajouter qu'ils y ont singulièrement réussi. Jamais, en aucun pays, on n'a réuni sur un espace aussi vaste un pareil amoncellement de palais, une semblable concentration de merveilles. Ce que le cerveau de la France a enfanté pour cette circonstance unique est vraiment incommensurable, le Champ-de-Mars, l'esplanade des Invalides, le Trocadéro et les quais étalent aux yeux charmés une telle somme d'efforts, une si grande dépense de talent, de génie même, que pour les caractériser le mot « miraculeux » ne paraît avoir rien d'excessif.

La vue d'ensemble seule est un éblouissement. Quand, pour la première fois, du haut des perrons du Trocadéro, l'on découvre cette terre promise, on est saisi d'une admiration mêlée d'un peu d'effroi.

Et en effet, c'est tout un monde qu'on a devant soi, un résumé de l'univers. Sous vos yeux se dressent des dômes étonnants, des tours, des minarets, des belvédères innombrables. Tout cela brille de cent couleurs diverses, ici l'or éclate, renvoyant les rayons du soleil, là c'est le bleu vif, à côté le vert émeraude, tout auprès un bronze sévère vous ramène aux visions discrètes. A gauche, le rouge violent éclate comme un pétard ; à droite, voici des reflets d'acier. Cette façade idéale, quoique un peu chargée, semble accaparer toutes les nuances, tous les tons, tous les arts. Deux cents étendards flottent triomphalement dans les airs comme pour célébrer cette union des peuples enchantés. De toutes parts, à mesure que vous avancez, se dévoilent de nouvelles surprises, fontaines, statues, pelouses, pavillons, fleurs. Le cœur du monde bat ici même, on peut le proclamer sans crainte d'être démenti...

Aussi loin que votre œil peut porter, les toits élégants se succèdent, les tourelles se multiplient, les architectures se mêlent... Malgré soi, on ressent une sorte d'oppression comme au spectacle d'un excès de force ; mais en même temps on est saisi de fierté à l'aspect de ce que peut faire l'homme quand il n'est animé que de sentiments d'émulation...

Et, au-dessus de tout cela, cette chose ahurissante, impossible, monstrueuse, insolente et gracieuse quand même, la Tour Eiffel s'élance vers les nuages, dépassant de cinq cents coudées les plus audacieuses de toutes les Babels qui se dressent à ses pieds.

Cet aspect général est à lui seul un plaisir véritable et doux, car il ne coûte aucune fatigue et vous donne une impression d'ineffaçable solennité. Tandis que tout à l'heure, quand vous descendrez, pour vous enfoncer dans les dédales où vous attendent les enchantements qu'on touche du doigt, il faudra vous résoudre à payer chaque satisfaction par une lassitude.

Mais vous vous doutez probablement qu'il existe une manière de procéder pour tout visiter en dépensant le moins de force possible et vous ne vous trompez point. Le premier devoir de celui qui écrit ces lignes et qui vient vous recevoir au seuil de cette grande kermesse, est de vous enseigner comment on peut la parcourir utilement sans omettre une curiosité, sans négliger le moindre coin, sans être exposé à dire : Tiens ! je n'ai pas vu cela.

Avant tout il faut bien vous pénétrer de cette vérité: Nul ne saura jamais bien ce qu'est l'Exposition, s'il ne met un ordre rigoureux dans ses visites, s'il ne prend pour règle d'éviter les fatigues inutiles, de ne pas perdre son temps en s'acoquinant tous les jours au même endroit et de savoir par quels chemins il faut passer pour se rendre compte de tout, le plus vite possible.

Sachez, en effet, cher lecteur, que pour faire le tour de l'Exposition, sans rien voir pour ainsi dire, en partant de la porte monumentale du quai d'Orsay en contournant l'Esplanade des Invalides, en parcourant le quai, en faisant le tour du Champ-de-Mars pour aller sortir par le Trocadéro, il y a sept kilo-

mètres de chemin. Si vous bifurquez, si vous revenez sur vos pas, si vous vous trompez, si vous voulez examiner quoi que ce soit, les longueurs de la route seront doublées, vous vous éreinterez sans profit.

Il est donc sage de procéder avec méthode. Et commencez par vous persuader que si vous avez la prétention de voir l'Exposition en une ou deux journées, autant vaudrait ne pas y aller du tout.

A mon avis, il faut consacrer au moins dix jours à cette partie de plaisir. Et ne croyez pas que j'exagère, que je vous donne de la marge. Non, dix jours, pas un de plus, pas un de moins.

Nous consacrerons la première journée au Trocadéro, vous saurez tout à l'heure pourquoi.

Malgré la tentation qui vous viendra, ne vous laissez pas aller à escalader la Tour Eiffel ce jour-là. Ce sera pour la seconde journée et si, en descendant, quand vous mettrez le pied sur le sol du Champ-de-Mars, il vous reste assez de vigueur pour faire quelque chose vous aurez sous la main l'*Histoire de l'habitation*, de M. Charles Garnier et votre journée, je vous assure, sera, comme cela, très bien remplie.

Le troisième jour, employez-le à parcourir les nombreuses expositions des Républiques américaines : Le Mexique la République Argentine, le Chili, la Bolivie, etc., sans compter le Brésil qui n'est pas une république, mais dont le palais n'en sera pas moins intéressant. Tout en marchant vous arriverez sans effort vers le joli coin consacré aux pays du Soleil, et qui vous réserve bien des étonnements. Après quoi vous traverserez le Champ-de-

Mars, derrière le Palais des Machines et vous reviendrez, en suivant la partie de l'Exposition qui longe l'avenue La Bourdonnaye, vers le fouillis de constructions diverses disséminées à l'est de la Tour Eiffel.

Réservez votre quatrième visite au Palais des Beaux-Arts : Exposition de peinture et de sculpture rétrospective de 1789 à 1878 et Exposition décennale de 1878 à 1889.

Cinquième jour : Palais des Arts libéraux : Imprimerie, librairie, technique de la peinture, de la sculpture, de la gravure, etc., histoire du travail, théâtre, aérostatique, musique, etc, etc., une des parties les plus séduisantes de l'Exposition.

Sixième journée, parcs et jardins du Champ-de-Mars ; septième, Palais des Industries diverses ; huitième, galerie des machines.

Il faudra au moins tout le neuvième jour pour se rendre compte des Expositions disséminées sur le bord de la Seine. Un espace de deux kilomètres tout bourré de bâtiments vous retiendra par mille choses curieuses, entre autres par un palais de l'alimentation, dont les gourmets et les gourmands n'auront pas le courage de s'éloigner.

Enfin ce ne sera pas trop de la dixième journée pour étudier la partie de l'Exposition située sur l'Esplanade des Invalides et qui contient, avec le ministère de la guerre, le panorama de tout Paris et les expositions coloniales, une série de surprises dont on ne se lassera pas.

Il se trouvera sans doute quelque lecteur pressé qui blâmera la division qu'on vient de lire et qui

prétendra tout voir en doublant ou en triplant les étapes. D'autres se figureront que nous avons un peu exagéré la longueur du temps qu'il faut consacrer aux diverses visites.

Nous prions ceux-ci et ceux-là de se bien souvenir de notre titre : *les coulisses de L'Exposition*. Il indique suffisamment ce que nous voulons faire, c'est-à-dire montrer les dessus et les dessous de chaque chose, l'envers et l'endroit de ce qu'il faut voir. Et comme nous tenons à faire consciencieusement notre devoir, nous estimons que les dix journées seront absolument remplies quand on nous aura suivi partout où nous jugeons qu'il faut conduire le lecteur.

A la rigueur même et pour rester fidèle à notre programme, une onzième journée sera nécessaire pour visiter les alentours de l'Exposition, alentours remplis d'attractions sans nombre, de plaisirs nouveaux et de curiosités fort intéressantes.

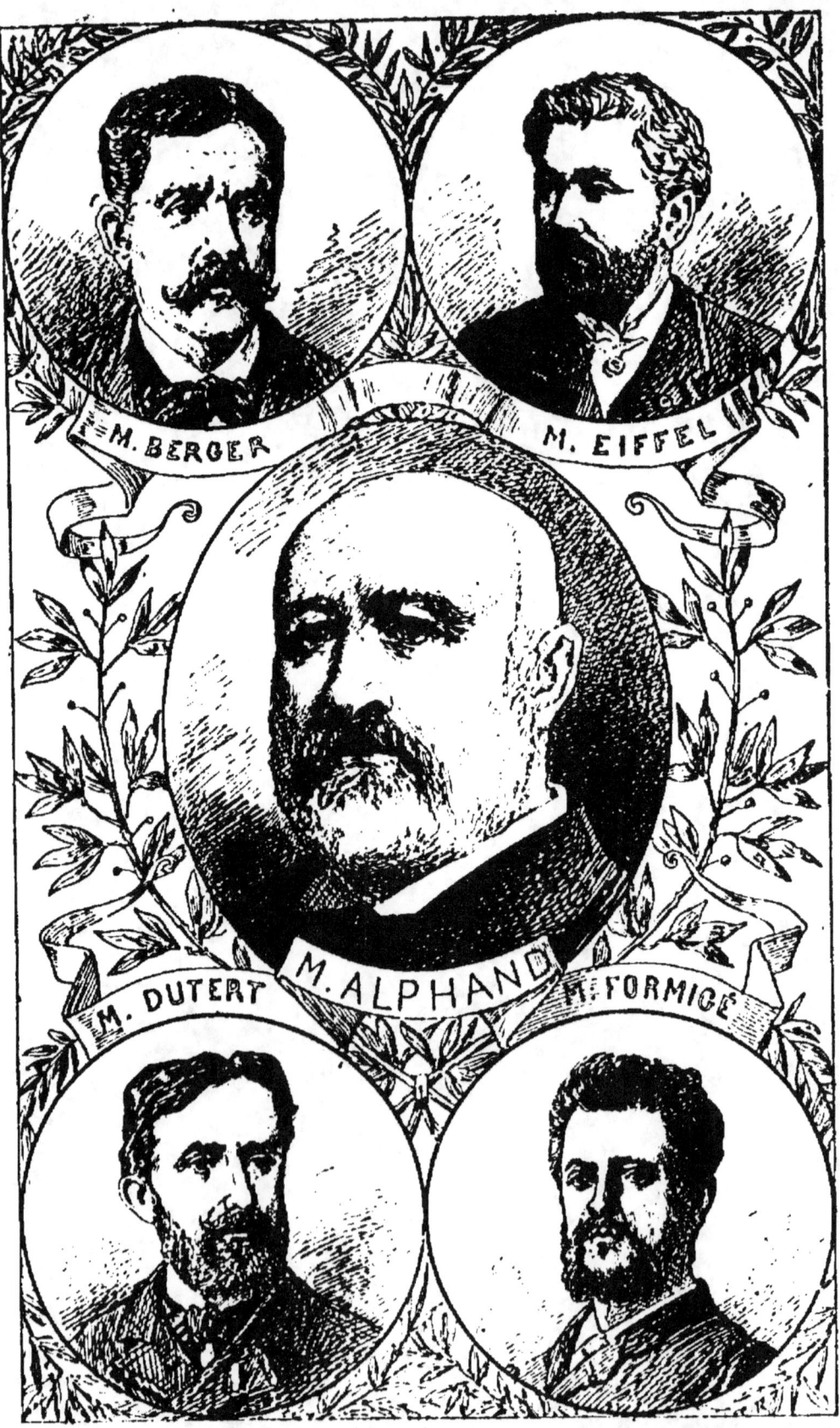

PREMIÈRE JOURNÉE

LE TROCADÉRO

Musée ethnographique. — Musée des moulages. — Exposition rétrospective de l'orfèvrerie française. — Voyage au centre de la terre. — Pavillon des travaux publics — Pavillon des Forêts. — Exposition d'Horticulture. — Les serres, les tentes, la pleine terre. — Ruines et rocailles. — Japonais et Chinois. — Les concours. — Fleurs coupées. — L'arboriculture. — Conifères, les arbres fruitiers. — La musique et les auditions de toute sorte. — La Tour du Temple.

POURQUOI IL FAUT ENTRER PAR LE TROCADÉRO.

Si nous insistons pour que le visiteur fasse son entrée par le Trocadéro, c'est que du haut de la butte qui porte ce nom et par la galerie entourant le noyau du palais, on a sous les yeux, et d'un seul morceau pour ainsi dire, l'Exposition presque tout entière. A peine dans l'enceinte, votre regard plonge jusque dans le Champ-de-Mars. Le pont d'Iéna, les innombrables maisons de M. Garnier, la tour Eiffel, les dômes Bouvard et Formigé sans compter les clochetons, pavillons, tourelles qui se dressent çà et là,

tout vous frappe, tout vous éblouit et vous charme et l'impression que vous éprouvez est si extraordinaire que vous êtes conquis du premier coup, ce qui est absolument nécessaire. — Nous sommes donc d'accord sur ce point et nous entrons sans plus d'explications.

LE PALAIS, SON NOM, SON ASPECT.

Le Palais du Trocadéro, legs de l'Exposition de 1878, a été commencé le 6 novembre 1876 sur l'immense terrasse qui domine la rive droite de la Seine en amont de Passy. Napoléon Ier avait projeté d'y édifier un Louvre nouveau pour le roi de Rome. — Sous la Restauration le nom de Trocadéro fut donné à cet emplacement en l'honneur de la prise du fort principal — le Trocadéro — qui défendait la ville de Cadix prise par les Français le 15 août 1823.

Le sous-sol, rongé par les excavations d'anciennes carrières, a nécessité des maçonneries de substruction dont la profondeur n'a pas été moindre en certains endroits, de 20 mètres de profondeur.

Le plan général, spécimen d'architecture contemporaine, est fort remarquable, et dépasse l'idée qu'en peuvent donner les dessins : c'est une demi-lune, ou plutôt le segment d'un cercle qui, achevé, engloberait le Trocadéro, les quais, le fleuve et une partie du Champ-de-Mars. Mais dans un édifice il faut moins admirer les proportions que l'ordonnance, et, sous ce rapport le palais du Trocadéro semble supérieur à toutes les constructions similaires qui appartiennent à d'autres époques, tels que le Collège

des Quatre-Nations et le palais du Parlement à Washington.

Au centre, le pavillon principal, figure, avec ses deux ailes, une sorte d'oiseau colossal au vol ployé en arc, comme celui des faucons ou des aigles, ces majestueux navigateurs aériens. L'ensemble présente un développement de 500 mètres et couvre 15,000 mètres carrés.

LA SALLE DES FÊTES.

Le pavillon central renferme la salle des fêtes et concerts, une des plus vastes qu'on ait jamais vues. Construite en demi-cercle, comme les théâtres antiques, elle peut contenir commodément 5,000 spectateurs; son orchestre est disposé pour 1,500 exécutants. L'acoustique et l'aération de ce vaste vaisseau comportaient un double problème que les ingénieurs ont résolu à leur honneur : la voûte forme une sorte de porte-voix auquel on a donné le nom de *conque sonore*. Quant à la ventilation, elle s'effectue par 5,000 bouches disposées sous les fauteuils, et un ventilateur à hélice, à très larges conduits, refoule l'air dans de hautes cheminées. — Le même système s'applique au chauffage pendant l'hiver. Enfin l'éclairage a lieu à la lumière électrique.

La coupole qui surmonte la salle a 50 mètres de diamètre, et la lanterne qui s'ouvre à son centre 50 mètres de hauteur.

A droite et à gauche de ce dôme se dressent deux tours d'une hauteur totale de 80 mètres; on parvient au haut du belvédère par un escalier tournant en

fer. Au milieu de la cage de l'escalier a été installé un gigantesque ascenseur qui peut élever au sommet, et en 2 minutes, 50 personnes à la fois.

Les ardents amateurs d'ascension, ceux qui ont un penchant inné à escalader les cimes et les montagnes pourront prendre là un modeste avant-goût de la tour Eiffel en se faisant porter à quatre-vingts ou quatre-vingt-dix mètres au-dessus du niveau de la mer. Plus tard ils pourront comparer.

LES MUSÉES

Les ailes du Palais se rattachent harmonieusement au corps central et développent avec une ampleur magnifique (250 mètres de part et d'autre) leurs galeries à colonnades.

Ces galeries, ensemble aéré, lumineux, grandiose, simple, sans sévérité, comme il convient à un temple de l'art, abritent, celle de droite, en regardant la Seine, le musée ethnographique. C'est une remarquable collection de documents, d'objets divers, de crânes humains, de squelettes, de produits extraordinaires grâce auxquels on peut se faire une idée des races diverses peuplant notre modeste globe.

Mais quelque intérêt que puisse avoir pour les savants et pour les voyageurs cet ensemble si curieux, nous n'hésitons pas à croire que le grand public, que la foule des visiteurs, sentira plus d'enthousiasme pour le musée des moulages, situé dans la galerie de gauche et où l'on admire les murailles archéologiques des époques romanes, gothiques Renaissance et moderne. Cela est d'autant plus certain qu'au-

jourd'hui tous les jeunes gens ont, par suite de la nouvelle méthode d'instruction, des notions parfois très avancées de dessin et de modelage.

On ne saurait trop applaudir à l'idée qui a engendré ce nouveau musée. Là sont reproduites en grandeur naturelle les beautés des plus admirables monuments de France. On y voit dans son entier le portail de la cathédrale de Chartres, des morceaux exquis de celle de Reims, des coins de châteaux historiques, la plupart des étonnants chapiteaux de Vezelay... mais je n'en finirais pas si je voulais m'étendre. Entrez, ne fût-ce qu'une heure. Ce sera une excellente introduction à la visite des belles choses qui vous attendent au Champ-de-Mars.

EXPOSITION RÉTROSPECTIVE DE L'ORFÈVRERIE FRANÇAISE

Au reste vous trouverez, dans la même galerie, une exposition qui a été organisée pour cet été seulement et qui, de longtemps, n'aura probablement pas sa pareille : l'Exposition des trésors d'Eglise. Rien de plus éblouissant. Ce sont les joyaux splendides des abbayes, les trésors des cathédrales de France, les chapes brodées d'or, les châsses finement ouvragées, les ciboires incrustés de pierreries, les buires, les aiguières, les mitres, les crosses d'évêques et d'abbés, tout cela datant des époques les plus reculées.

Car il est de ces pièces qui datent des rois mérovingiens. Les autres, riches offrandes des successeurs de Charlemagne, constituent les premiers

anneaux d'une chaîne qui s'est déroulée jusqu'à la fin du dix-huitième siècle.

Il y a dans cette Exposition des objets de deux provenances. Ceux qui appartiennent aux musées de province et ceux qui passent pour la fine fleur des trésors des cathédrales. Les uns et les autres sont dignes de la plus vive admiration et vous nous remercierez du conseil que nous vous donnons, d'autant plus que ces chefs-d'œuvre, placés dans leur cadre même au milieu des moulages romans ou gothiques, emprunteront à ce voisinage un attrait de plus.

Si nous nous arrachons à cette contemplation pour songer que d'autres surprises nous attendent nous nous retrouvons bientôt sous les péristyles et notre attention est aussitôt attirée par

LA CASCADE

La valeur artistique et la saisissante originalité du monument est encore relevée par une cascade monumentale qui déroule ses ondes argentées devant le pavillon central. Par la position qu'elle occupe, cette pièce d'eau fait partie de l'édifice. Inspirée sans doute de la cascade de Saint-Cloud, — excellent modèle, — elle est ornée de statues dues au ciseau de nos meilleurs sculpteurs : Falquières, Millet, Hiolle, Schœneverk. La maçonnerie des bassins, faite avec ce marbre au ton crème qu'on appelle *pierre d'Auteuil*, se marie admirablement avec l'allure apocalyptique des groupes qui décorent la cascade.

LE JARDIN

Le jardin, ou plutôt l'immense parterre qui étage ses massifs sur le versant de la hauteur, présente de véritables merveilles florales, forestières et géologiques, à travers lesquelles nous allons conduire le visiteur, qui y trouvera aussi un grand restaurant et une brasserie.

VOYAGE AU CENTRE DE LA TERRE

Une des grandes attraction de cette promenade est un « voyage au centre de la Terre. » — Près de l'entrée de l'aquarium de 1878, dans un massif d'arbustes et de fleurs, s'ouvre un grand trou noir, d'une profondeur insondable.

Attention! nous allons visiter les entrailles du Globe! — On se place dans la benne d'un puits de mine, et l'on descend, l'on descend... toujours. Mais la descente dans cet enfer n'est qu'illusoire; une légère trépidation imprimée à la cage vous donne la sensation d'une descente réelle. Bientôt aux pâles lueurs d'une lumière sépulcrale passent successivement sous les yeux du visiteur de grands tableaux en trompe-l'œil: vous voyez les coupes souterraines où s'ouvrent béants les *égoûts de Paris*, les *galeries des Catacombes*, une excavation des *anciennes carrières sous Paris*, aujourd'hui consacrées à la culture des champignons, les *couches sédimentaires* dont la stratification démontre l'histoire géologique de notre planète; enfin une *galerie de*

mine de charbon et de fer, des filons métalliques, des *carrières de sel gemme,* en pleine activité d'organisation et d'exploitation.

PAVILLON DES TRAVAUX PUBLICS

Non loin de ce noir Tartare s'élève, brillant des mille couleurs de la brique émaillée, le pavillon qui contient l'Exposition du ministère des Travaux publics. Dans ce vaste jardin il n'existe que cinq constructions et le pavillon des travaux publics édifié sous la direction de M. de Dartein est certainement, avec le pavillon des Forêts, celui qui excitera le plus l'admiration. L'architecte, avec un art sans pareil, a marié là le fer et la terre cuite de façon à charmer les yeux et à créer quelque chose de nouveau au milieu des nombreuses nouveautés de cette année.

Ce bâtiment élégant et distingué qu'on trouve à gauche en descendant vers le pont d'Iéna contient les travaux des ingénieurs de l'Etat et mille choses se rattachant au génie civil dans toutes ses manifestations.

FORÊTS

En face, sur le versant droit du jardin, se dresse le pavillon des Forêts. C'est au milieu de la Forêt de Fontainebleau, au carrefour de la Croix de Toulouse qu'il a été construit sommairement pour être achevé plus tard sous la direction de M. Lucien Léblanc, architecte... par M. Souc, entrepreneur.

Ce qui distingue ce pavillon des chalets construits jusqu'à ce jour, c'est la décoration extérieure. Elle est faite exclusivement en rustique, c'est-à-dire en panneau de bois *non écorcé*, provenant des coupes de la forêt. Tout est en bois, même les toits qui sont faits de milliers de planchettes de chêne découpées.

La construction, non compris les annexes, occupe une superficie de 1,591 mètres carrés (43 mètres sur 47), et son élévation est de 20 mètres. Il a été employé pour ce travail 1,800 mètres cubes de bois entièrement pris dans la forêt de Fontainebleau.

Un vaste portique, d'une simplicité majestueuse, donne accès dans la grande galerie du bas, autour de laquelle est ménagé un promenoir. Cette galerie, formée d'arbres et de panneaux très divers « sur peaux » est entièrement polychrome, grâce aux teintes diverses qui se mettent l'une et l'autre en valeur. De loin, les colonnes de chênes, hêtres, érables entiers non écorcés, jouant le marbre, font le plus bel effet. Par l'appareillage, le choix des proportions et des motifs d'ornementation, l'intelligent constructeur, M. Souc, est arrivé à un effet très curieux et inconnu jusqu'à ce jour.

Il faut surtout admirer les chapiteaux des colonnes intérieures qui sont formés par l'entrelacement de branchettes et offrent à l'œil le plus gracieux et le plus élégant motif architectural.

Il y a aussi par là des plafonds étonnants où les écorces juxtaposées jouent merveilleusement la peinture ou la mosaïque. En certains points des troncs à moitié détruits par le temps sont placés en

culs-de-lampe et produisent un effet dont on ne se fait pas une idée.

En un mot c'est l'art de la mosaïque appliqué à la construction des chalets tant sur la façade que dans les pièces intérieures, sur les balcons et sur les toits même. — Nous voulons, me disait M. Souc, que notre pavillon ait autant de couleur, qu'il donne une aussi grande impression de polychromie que le pavillon des travaux publics...

Ce véritable monument ligneux abrite des collections forestières, particulièrement intéressantes, la France possédant des essences de bois qui varient à l'infini. Son installation avec les outils et les procédés de travail dans le local original que nous venons d'esquisser, attire l'attention des visiteurs qui s'arrêtent étonnés et charmés à la vue de ce chef-d'œuvre.

En contre-bas et dans le fond de l'édifice est installée une rocaille avec pièce d'eau, le tout très gracieux, et derrière encore on pourra admirer des vues dioramiques représentant des sites alpins et qui sont dues au pinceau de M. Galpin.

C'est l'Etat qui fait les frais (110,000 francs) de cette Exposition forestière !

HORTICULTURE

Les deux pavillons dont nous venons de parler sont entourés par les éblouissements de la flore de tous les pays. Car la véritable destination du jardin du Trocadéro, c'est l'Exposition horticole et Florale. Il est donc superflu d'ajouter que d'un bout de l'été

à l'autre ce coin de terre sera un enchantement perpétuel. Ou je me trompe fort ou les Parisiennes qui adorent tant les fleurs et les plantes d'appartements en feront leur quartier général et le préféreront à la galerie des machines et même à la Tour Eiffel.

Ici, tout a été disposé pour faire de cette zone un immense bouquet, si bien que pour approprier les pelouses et les massifs à cette destination, il a fallu modifier dans une certaine mesure les anciennes dispositions du parterre. Grâce aux travaux qui ont été faits, les végétaux exposés en plein air y trouvent une installation commode et complète. Les plantes délicates sont enfermées dans vingt-six serres, ou abritées sous des tentes qui couvrent une surface d'environ 3,000 mètres.

Deux grands velums servant à l'Exposition des fleurs sont en outre élevés sur les deux allées conduisant au palais du Trocadéro, et permettent de circuler à l'abri de la pluie et du soleil.

L'Exposition d'Horticulture comprend les classes 78 à 83 du IX⁰ groupe. Elle est permanente. Depuis plus d'un an, mais principalement depuis le courant de l'hiver dernier; les exposants ont transplanté en pleine terre des arbres, des arbustes, des fleurs à n'en plus finir.

Le long des deux ailes du Palais on voit des arbres fruitiers de toutes formes et de toute espèce. En bas, le long de la barrière et des deux côtés, ont fleuri et vont produire des pommiers, des poiriers, des cerisiers, des abricotiers, etc., etc.

Ici, c'est un massif d'azalées qui au mois de mai

s'est transformé en tapis de toutes nuances, là s'élèvent les Conifères, Araucaria, Pins sappo, etc. Il existe entr'autres un Araucaria imbricata appartenant à M. Troude qu'on croirait venu directement du Mexique tant il est large et feuillu, si toutefois on peut s'exprimer ainsi en parlant d'un tel arbuste.

Et les rosiers. Il y en a plus de sept mille. Quel spectacle à la fin de mai quand tous ces spécimens des plus belles fleurs du monde étaleront leurs épanouissements sous les yeux ravis des visiteurs. Remarquez que toutes ces expositions de fleurs sont internationales et que l'on est venu de partout pour concourir.

On est même venu de Chine et du Japon. Mais la plupart des fleurs japonaises et chinoises sont mortes pendant la traversée. Heureusement les Célestes et les sujets du Mikado sont gens de ressource et à défaut de plantes ils exposent de quoi les contenir, c'est-à-dire des vases et des potiches — fleurs de leur industrie — qu'ils vendent cher avec un aplomb charmant.

Un des côtés les plus intéressants de cette exposition horticole, c'est la série de concours qui se succèderont sans interruption du 6 mai, c'est-à-dire du jour même de l'ouverture, au 31 octobre.

Voici le tableau de ces concours, qui constitue une sorte de calendrier de Flore. Les fleurs du printemps, de l'été et de l'automne s'y montreront tour à tour et défieront, par les caractères divers de leur coloration et de leur forme, la monotonie et l'ennui.

1^{re} époque, du 6 au 11 mai 1889 ;
2^e époque, du 24 au 29 mai 1889 ;
3^e époque, du 7 au 12 juin 1889 ;
4^e époque, du 21 au 27 juin 1889 ;
5^e époque, du 12 au 17 juillet 1889 ;
6^e époque, du 2 au 7 août ;
7^e époque, du 16 au 21 août 1889 ;
8^e époque, du 6 au 11 septembre 1889 ;
9^e époque, du 20 au 25 septembre 1889 ;
10^e époque, du 4 au 9 octobre 1889 ;
11^e époque, du 18 au 23 octobre 1889.

Ce petit tableau, qui n'a l'air de rien, contient, en réalité, des promesses dont aucune partie de l'Exposition ne nous offre l'équivalent. Songez donc : outre les fleurs, les plantes, les arbustes, les arbres et les fruits qui restent exposés en permanence, il y a deux époques de concours par mois. C'est-à-dire que pendant cinq ou six jours tout ce qui est en fleurs ou en fruits ou en état de maturité participe à un concours.

Il est impossible de se faire une idée de ce que c'est, si l'on n'y va point passer quelques heures. La première époque, par exemple — une des moins chargées — a vu trente-neuf concours ; la seconde, du 24 au 29 mai — cent vingt ou cent vingt-cinq concours. A chaque époque a lieu un concours de fleurs coupées... pour lesquels il se prépare des excès. Ainsi, à cette occasion, Nantes envoie un wagon entièrement plein de roses de toutes couleurs et de tous genres...

Ce qui est incomparable et vous frappe d'admiration, c'est le concours d'ornementation en fleurs

naturelles, qui revient à chaque époque et qui contient :

Les plus beaux bouquets.

Les plus beaux motifs ou sujets divers.

Les plus belles garnitures d'ornementation diverses d'appartement, de table.

Ce qui veut dire que pendant six mois, sans interruption, plus de cinquante exposants rivalisent dans l'art d'arranger les fleurs de mille façons différentes, et qu'il suffit de se rendre au Trocadéro aux jours indiqués, pour être ébloui, saisi, enthousiasmé.

Beaucoup de personnes sont désireuses de savoir à quelles époques exactement seront exposées et concourront les orchidées en fleurs et les grandes plantes de serre.

Quatre concours ont lieu pour ces spécimens des cultures usitées en divers pays, au point de vue de l'agrément et de l'utilité.

Un du 24 au 29 mai, où l'on verra : les plantes de serre chaude, les plantes de serre tempérée, les orchidées exotiques en fleurs, les fougères, les ixoras, les azalées de l'Inde, les plantes de la Nouvelle-Hollande, les Araucarias, les conifères de serre, etc., etc.

Du 12 au 17 juillet, les orchidées exotiques en fleurs, les caladiums nouveaux et anciens, les gloxinias, les tydeas, etc.

Du 16 au 21 août, encore les orchidées exotiques en fleurs, les fougères arborescentes, les palmiers, les plantes carnivores, les cactus, les begonias, les plantes aquatiques, etc.

Du 4 au 9 octobre, enfin : toujours les orchidées

exotiques en fleurs, les araliacées, les cyclamens, les palmiers de serre froide et les palmiers cultivés en plein air dans le midi de la France.

Plus j'avance dans cette étude, plus je suis étonné de ce que je découvre. C'est un monde. Il faut pourtant savoir se borner ; qu'il vous suffise, pour avoir une idée de l'importance qu'a cette partie de l'Exposition, qu'il vous suffise de savoir ceci :

A chaque époque, il y des concours pour les fleurs et plantes d'ornement, pour les plantes potagères, pour les fruits et arbres fruitiers, pour les graines et plantes d'essence forestière et enfin pour les plantes de serre.

Pour nous résumer, énumérons les classes du neuvième groupe et ce qu'elles doivent offrir à la curiosité publique.

La classe 78 comprend ce qui se rapporte à la construction des serres et au matériel d'horticulture.

Les classes 79 et 83 ont pour objet, d'une façon générale, les fleurs et les plantes d'ornement en plein air et les plantes de serre.

Les classes 80, 81 et 82 comprennent les plantes potagères, les fruits et arbres fruitiers, les graines et plantes d'essence forestière.

L'exposition des fleurs et des plantes est toujours d'un grand attrait ; admirablement disposée dans le jardin du Trocadéro, elle n'est pas seulement le but de promenades des intéressés ou des amateurs, elle est le rendez-vous de tous les visiteurs qui viendront y chercher le repos en y trouvant le plaisir des yeux. Quel doux contraste, en sortant du

Palais des machines ! On y éprouvera l'impression de l'oasis.

LES AUDITIONS MUSICALES

Comme pour faire de ce coin paradisiaque le point central où se goûtent les émotions douces et les joies divines, c'est encore là, dans la grande salle des fêtes, qu'ont lieu les auditions musicales auxquelles les organisateurs de l'Exposition ont donné une importance bien justifiée par la passion avec laquelle le public de nos jours accueille tout ce qui se rapporte à la musique.

Il nous est impossible d'entrer à ce sujet dans des considérations d'esthétique ; nous avons assez à faire, comme on va le voir, de donner l'énumération des diverses manifestations de l'art musical, qui se produisent au Trocadéro. Chacun ainsi pourra choisir ce qu'il préférera dans les auditions qui s'y succèdent.

Orchestres français avec chœurs.

En première ligne, les cinq grandes sociétés de concerts classiques de Paris se feront entendre successivement, ce sont : la société des concerts du Conservatoire, chef d'orchestre : Garcin ; l'orchestre Lamoureux, l'orchestre Colonne, les orchestre de l'Opéra, chef d'orchestre : Vianesi ; de l'Opéra-Comique, chef d'orchestre : Danbé. Ces solennités musicales auront lieu le 23 mai, les 6 et 20 juin, les 5 et 19 septembre, dans l'après-midi. La direction

de l'Exposition désigne à chacun des orchestres l'une des dates ci-dessus.

Musiques d'harmonie (Concours international).

En second lieu il faut placer le grand concours international de musiques d'harmonie municipales et civiles étrangères, dont la date est fixée au 29 septembre, un dimanche.

Quatre grands prix seront décernés aux plus remarquables exécutions.

1er grand prix : médaille d'or, valeur : 5,000 francs ;
2e — — — 3,000 —
3e — — — 2,000 —
4e — — — 1,000 —

Les Sociétés jugées dignes de participer au concours seront désignées après examen par un comité spécial composé de sommités musicales.

Il suffit de connaître le chiffre des récompenses et les garanties de bonne exécution dont on entourera cette belle audition pour être convaincu qu'elle sera une manifestation artistique sans pareille.

Un dernier détail dont la divulgation ajoutera certainement un lustre plus grand à ce superbe concert ; toutes les musiques admises à l'honneur de concourir recevront une médaille commémorative, en sorte que ce sera un titre de gloire d'avoir pris part à cette fête, même si l'on n'y conquiert aucun laurier.

Musiques militaires (Concours international).

Le 22 septembre, un dimanche également, devant un jury international, aura lieu un concours de musiques militaires appartenant à n'importe quelle nation.

Quatre grands prix seront mis à la disposition du jury.

1er grand prix : médaille d'or, valeur : 5,000 francs ;
2e — — — 3,000 —
3e — — — 2,000 —
4e — — — 1,000 —

Chaque musique exécutera un morceau imposé et un morceau de choix dont la durée ne pourra pas excéder dix minutes.

Orphéons et Sociétés chorales de France.

Les Sociétés chorales françaises pendront part aux fêtes de l'Exposition universelle vers la fin de juillet 1889. Ces fêtes comprendront un concours de lecture à vue, un concours d'exécution et un festival.

Pour que ces dernières épreuves aient une valeur, on n'admettra au concours que les Sociétés appartenant aux divisions d'excellence, aux divisions supérieures, aux premières divisions; concourront également les Sociétés ayant obtenu au moins un second prix dans la deuxième division et les Sociétés ayant obtenu un premier prix dans la première section de la troisième division.

Les prix consisteront en couronnes, palmes, médailles d'or, de vermeil et d'argent.

Musiques d'harmonie et fanfares de France.

Pour donner un double éclat aux fêtes de l'Exposition qui ont lieu au commencement du mois d'août, on a institué un concours de musiques d'harmonie et de fanfares françaises.

Voici en quoi consiste la part qu'harmonies et fanfares prendront à la solennité.

Un concours de lecture à vue;

Un concours d'exécution ;

Une promenade du Trocadéro à l'Exposition ;

Un festival;

Une retraite aux flambeaux ;

Le concours de lecture, la promenade, le festival et la retraite aux flambeaux seront obligatoires au même titre que le concours d'exécution.

Art. 5. — Sont admises au concours : les Sociétés appartenant aux divisions d'excellence, aux divisions supérieures et aux premières divisions. Les Sociétés n'ayant pas le diapason normal ne sont pas admises.

Comme pour les orphéons, les prix consisteront en couronnes, palmes et médailles.

Musique pittoresque.

Enfin, si vous aimez les instruments primitifs tels que la vielle, le galoubet, le biniou, la cornemuse, le tambourin de Provence, vous pouvez satis-

faire ce doux penchant. La musique pittoresque de France et de l'étranger a ses grandes entrées au palais du Trocadéro. Plusieurs tambourinaires sont annoncés.

« Ça m'est venu de nuit en écoutant le rossignol... » comme dit Alphonse Daudet.

Il paraît aussi que nos villes du midi ont des estudiantinas et que nous allons les entendre.

Les programmes de ces auditions seront composés d'airs locaux et de compositions dus le plus souvent à l'improvisation des artistes qui nous les feront entendre.

Des chœurs, tels que ceux qui se sont déjà fait entendre à Paris, lors des fêtes du Soleil, seront aussi admis à prendre part à ces solennités, désignées sous le nom de Concours de musique pittoresque et populaire.

Les concurrents chantent, jouent, tournent leur manivelle en plein air dans les jardins. C'est vraiment la seule manière de les prendre au sérieux.

Comme vous le voyez, il y en a pour tous les goûts.

Mais, en dehors de ces cérémonies pour ainsi dire officielles, nombre de musiciens et de Sociétés obtiennent la salle du Trocadéro sous certaines conditions, naturellement, et s'y produisent, surtout les Sociétés étrangères, de la façon la plus agréable pour les Parisiens et leurs hôtes.

Pour ces auditions particulières et dans quelques autres éventualités, il nous est impossible, on le comprendra, de donner soit un programme, soit une date. Presque dans tous les cas, rien n'est fixé

d'avance. Mais, comme on dit dans les courriers de théâtre, consultez les affiches qui seront apposées dans l'intérieur de l'Exposition. Elles vous donneront tous les renseignements possibles sur les spectacles, sur les artistes et sur le prix des places.

Sur ce dernier point, en effet, il a été décidé que chaque Société, française ou étrangère qui donnerait un concert au Trocadéro, aurait la faculté de faire payer le public comme elle l'entendrait. Si c'est bon marché, on ira, si c'est cher, on s'abstiendra. Il est probable cependant que sauf de rares exceptions, les fauteuils et stalles coûteront généralement un prix qui variera très peu chaque jour.

Mais, quoi qu'il en soit, et afin qu'aucune surprise ne puisse se produire, nous nous empressons de prévenir nos lecteurs que le paiement du prix des places dans la salle des fêtes ne dispense personne d'acquitter, avant tout, le droit d'entrée dans l'enceinte de l'Exposition.

Le palais du Trocadéro n'est pas absolument le seul endroit où l'on fera de la musique, bonne ou mauvaise. Il y en aura au Palais des enfants où les artistes de l'Opéra-Comique donneront des représentations rétrospectives. Le théâtre Scipion nous en fera entendre également. Les exotiques ne pouvaient manquer de nous régaler également de leurs accents tunisiens, malgaches, javanais, tonkinois ou autres. Mais tout ceci est à part et nous en dirons un mot au fur et à mesure que nous serons appelés à parler des établissements où l'on entendra ces diverses manifestations bruyantes. Nous n'écrivons

4.

pas ce dernier mot, bien entendu, pour les artistes de l'Opéra-Comique.

LES CONGRÈS

En même temps que le monde commercial et industriel, le monde de la science et de la littérature a pris ses mesures pour se faire dignement représenter à l'Exposition.

En 1878, vingt-six congrès scientifiques ou littéraires furent tenus au palais du Trocadéro. Cette année les demandes sont arrivées en nombre tel qu'on a dû nommer une commission supérieure chargée de les examiner, et de juger quelles étaient celles qu'il convenait d'accueillir ou de repousser.

Cette commission a pour président M. Pasteur, et pour vice-présidents MM. Alfred Mézières de l'Académie française, et Meissonnier, de l'Académie des Beaux-Arts.

Soixante-neuf congrès internationaux ont été autorisés.

On vient de fixer définitivement la date et la durée de cinquante-quatre d'entre eux. Ce sont les congrès :

De sauvetage, qui sera tenu du 12 au 15 juin.

Des architectes, du 17 au 22 juin.

De la Société des Gens de Lettres, du 18 au 27 juin.

Pour la protection des œuvres d'art et des monuments, du 24 au 29 juin.

Des habitations à bon marché, du 26 au 28 juin.

De boulangerie, du 28 juin au 2 juillet.

De l'intervention de l'État dans le contrat de travail, du 1er au 4 juillet.

D'agriculture, du 3 au 11 juillet.

De l'intervention de l'État dans le prix des denrées, du 5 au 10 juillet.

De l'enseignement technique commercial et industriel, du 8 au 12 juillet.

Des cercles d'ouvriers, du 11 au 13 juillet.

De la participation aux bénéfices, du 16 au 19 juillet.

De bibliographie des sciences mathématiques, du 16 au 26 juillet.

De la propriété artistique, du 25 au 31 juillet.

Pour l'étude des questions relatives à l'alcoolisme, du 29 au 31 juillet.

D'assistance publique, du 28 juillet au 4 août.

De chimie, du 29 juillet au 3 août.

D'aéronautique, du 31 juillet au 3 août.

Colombophile, du 31 juillet au 3 août.

De thérapeutique, du 1er au 5 août.

D'hygiène et de démographie, du 4 au 11 août.

De sténographie, du 4 au 11 août.

Pour l'amélioration du sort des aveugles, du 5 au 8 août.

De dermatologie et de syphiligraphie, du 5 au 10 août.

De l'enseignement secondaire et supérieur, du 5 au 10 août.

De médecine mentale, du 5 au 10 août.

De psychologie physiologique, du 5 au 10 août.

Des services géographiques, du 6 au 11 août.

De photographie, du 6 au 17 août.

Pour l'étude de la transmission de la propriété foncière, du 8 au 14 août.

D'anthropologie criminelle, du 10 au 17 août.

De l'enseignement primaire, du 11 au 19 août.

Des sociétés par action, du 12 au 19 août.

D'horticulture, du 16 au 21 août.

D'anthropologie et d'archéologie préhistoriques, du 19 au 26 août.

D'homœopathie, du 21 au 23 août.

Des électriciens, du 24 au 31 août.

Des officiers et sous-officiers de sapeurs-pompiers, du 27 au 28 août.

Dentaire, du 1er au 7 septembre.

De chronométrie, du 2 au 9 septembre.

Des mines et de la métallurgie, du 2 au 11 septembre.

Des sociétés coopératives de consommation, du 8 au 12 septembre.

Des procédés de constructions, du 9 au 14 septembre.

Des accidents du travail, du 9 au 14 septembre.

Monétaire, du 11 au 14 septembre.

D'otologie et de laryngologie, du 16 au 21 septembre.

De mécanique appliquée, du 16 au 21 septembre.

De médecine vétérinaire, du 19 au 24 septembre.

De météorologie, du 19 au 25 septembre.

De l'utilisation des eaux fluviales, du 22 au 27 septembre.

Du commerce et de l'industrie, du 22 au 28 septembre.

D'hydrologie et de climatologie, du 3 au 10 octobre.

Les quinze congrès, dont la date et la durée ne sont pas fixées encore, sont ceux :

Des œuvres d'assistance en temps de guerre ; pour l'étude des questions coloniales ; des sciences ethnographiques ; pour la propagation des exercices physiques dans l'éducation ; des œuvres et institutions féminines ; de l'intervention de l'État dans l'émigration et l'immigration ; de la paix ; de photographie céleste ; des institutions de prévoyance ; de la propriété industrielle ; du repos hebdomadaire ; de statistique ; des traditions populaires ; de l'unification de l'heure ; enfin, de zoologie.

Le congrès de pompiers sera suivi d'une grande fête donnée par les délégations des divers pompiers de France, et qui aura lieu soit au Bois de Boulogne, soit, afin de déplacer un peu le centre du mouvement, dans le Bois de Vincennes.

D'autres fêtes seront organisées à la suite de certains congrès, comme, par exemple, celui de la Propagation de forces physiques dans l'éducation, où l'on pourrait montrer et utiliser les Sociétés de gymnastique, celui de la Navigation fluviale, celui de l'Horticulture, enfin le congrès aéronautique, qui renouvellera les courses en ballon dont le succès, l'été dernier, fut incontestable.

PAVILLON DE LA CHASSE, RUINES, ROCAILLES, LA TOUR DU TEMPLE

Pour être complet, nous ne pouvons quitter l'élégant jardin du Trocadéro sans parler d'un pavillon charmant, le pavillon de la chasse, tout à côté des bureau du groupe IX. Il est tout adorné de peintures et de sculptures d'une nature particulière et fort curieux à visiter. Ça et là on trouvera des ruines, qui font bonne figure sur le fond vert des arbres ainsi que des constructions de rocailles où des industriels ont dépensé la plus sincère et la plus routinière imagination. Mais cela ne dépare pas l'ensemble et l'intention est bonne. Que voulez-vous de plus pour engendrer l'indulgence.

Enfin, — mais ceci est en dehors de l'enceinte, — un entrepreneur de spectacles rétrospectifs — ah! nous n'en manquerons pas — inspiré sans doute par l'architecture de l'ancienne Bastille et de ses alentours, a tenté, rue Lenôtre, une reproduction de la Tour du Temple et en fait une attraction des plus originales. La vieille prison parisienne se dresse en plein Paris, exactement reproduite, avec ses annexes, cours, jardins, préaux, avec son mobilier scrupuleusement reconstitué, avec sa distribution intérieure compliquée, et ses appartements où la famille royale, qu'allait emporter la tourmente révolutionnaire, vécut ses derniers jours.

DEUXIÈME JOURNÉE

LA TOUR EIFFEL

Le colosse. — Eiffel l'enchanteur. — Billets. — Ascenseurs. — Escaliers. — Première plate-forme. — Surprise. — Deuxième plate-forme. — Eblouissements. — Troisième et dernière plate-forme. — Le campanile. — A 300 mètres. — Conseils. — Ce que la Tour peut contenir de visiteurs. — Pied-à-terre. — La genèse de la Tour. — Comparaison. — Les premiers travaux. — Difficultés. — L'achèvement. — Le banquet. — Les travailleurs de la dernière heure. — L'utilité de la Tour. — Les déboires. — Les artistes et M. Lockroy.

LE COLOSSE — EIFFEL L'ENCHANTEUR

Cette fois, si vous voulez savourer votre plaisir dans tous ses éléments, si vous tenez à satisfaire votre curiosité en long et en large, il est indispensable d'entrer au Champ-de-Mars par le pont d'Iéna.

Déjà, quand vous arrivez à la tête du pont sur la rive droite, l'extraordinaire monument n'a plus cette apparence ténue qui, de loin, inspire au spec-

tateur un sentiment de froideur. Non, d'ici, c'est bien une œuvre gigantesque, énorme, invraisemblable. L'immense arceau, dont les pieds ont un écartement de cent mètres, se dresse devant vous comme le dernier mot de la puissance et de l'art. Approchez... approchez encore... A chaque pas, les assises paraissent plus improbables ; les proportions du monstre se développent à vos yeux, elles deviennent effrayantes. Ce qui vous donnait de loin l'impression d'un échafaudage aux minces poutrelles, est devenu subitement un colosse aux membres sans pareils ; une sorte de respect s'empare de vous. M. Eiffel, que vous considériez peut-être comme un entrepreneur habile sachant admirablement jouer de la réclame, est maintenant et décidément pour vous un homme de génie. Sa Tour n'est pas une des sept merveilles du monde, c'est la merveille de l'univers, l'unique, l'incomparable, au moins pour le moment.

De tous les coins du globe sont venus et viennent encore des centaines de mille pèlerins dont le but principal est de voir la Tour de trois cents mètres. Jugez donc, elle dépasse de 135 mètres le plus haut monument connu. Jamais on ne parla de quoi que ce soit, autant que de la Tour Eiffel. Pendant cinq ans, les journaux de partout ne cessèrent d'en entretenir leurs lecteurs. Il y avait des gens dans es cinq parties du monde qui en rêvaient, qui en devenaient fous. Des enfants partaient à pied, de provinces reculées, sans rien dire à leurs parents, pour venir la voir *avant les autres*.

Et elle est là devant vous, gracieuse, quoiqu'on

en disc, et surtout stupéfiante par sa masse, par sa hauteur et par sa légèreté, quelqu'incompatibles que semblent être les trois expressions. Dans un très remarquable article qu'a publié le *Temps* sur l'achèvement de la Tour, M. Paul Bourde constate ainsi cette anomalie singulière :

» De loin, dit-il, on n'aperçoit qu'un mince filigrane où les lignes s'emmêlent comme dans un filet de pêcheur au séchoir ; faute de pouvoir distinguer les fonctions des diverses parties de cette membrure compliquée, l'impression est incertaine et confuse. Mais de près, quand cette confusion cesse, quand les détails s'en présentent à l'œil en groupes bien massés et clairement significatifs, le gigantesque opère. On subit l'ascendant de l'énormité. Ces arches immenses de la base, ces arbalétriers qui s'élancent vers le ciel par une courbe si hardie, ces plates-formes suspendues si haut en l'air, ces proportions démesurées, nouvelles pour le regard, émeuvent les imaginations les plus rétives. La Tour Eiffel a aussi ses beautés propres. »

Le rédacteur du *Temps* fait ensuite une réflexion qui nous était venue à nous-même bien des fois. La construction de la Tour Eiffel, pour les Parisiens, a eu les apparences d'une œuvre d'enchanteur. Depuis le jour où elle est sortie de terre, elle s'est élevée lentement, incessamment, sans que l'on ait jamais pu distinguer entre ses mailles le moindre ouvrier. Elle s'élevait comme ces palais enchantés des légendes auxquelles les fées ou le diable venaient travailler la nuit, tant les hommes qui l'édifiaient paraissaient microscopiques dans l'enchevêtrement

des poutres de fer qu'ils ajustaient, installaient et boulonnaient presque sans bruit.

La légende ! Soyez sûr qu'elle se fera et que M. Eiffel aura, dans les siècles futurs, le renom de quelque Merlin tenant son pouvoir des puissances célestes ou infernales au gré de l'imagination des auteurs.

BILLETS — ASCENSEURS — ESCALIERS

Mais ne nous attardons pas. Aussi bien, vous êtes pressés sans doute de vous familiariser avec la géante. Plus de phrases, arrivons au pied de la Tour. Regardez : c'est de plus en plus exorbitant. On croit rêver. Voulez-vous que nous en fassions le tour ? C'est un voyage à la vérité, mais qui décuplera notre admiration. Et puis, sans plus hésiter, prenons notre billet et montons ; c'est ce qui nous paraît le plus urgent. Il faut toucher cette chose démesurée, se glisser dans ses coulisses, tout voir de près et de haut. Il semble que vous n'y arriverez jamais. Hâtons-nous donc. C'est une expédition qui marque dans une vie.

Prenons notre billet. Voulez-vous seulement escalader le premier étage, c'est deux francs. Pour la seconde plate-forme, il faut payer un franc de plus, et enfin si vous vous faites une joie d'aller jusqu'au faîte, c'est-à-dire à 273 mètres au-dessus du sol, il faudra mettre encore deux francs ; soit cinq francs en tout.

Les prix seront les mêmes pour le jour et pour la nuit.

L'administration de la Tour a ouvert seize guichets pour la vente des tickets d'ascension : dix au pied même du monument, quatre sur la première plate-forme, deux à la seconde. Les billets qu'on y délivre sont de trois couleurs : rouges pour le premier, blancs pour le deuxième étage, bleus pour le sommet.

On peut monter par des ascenseurs ou par des escaliers, au choix. Les ascenseurs présentent, hâtons-nous de le dire, la sécurité la plus absolue pour les visiteurs. Il est beaucoup moins hasardeux de se faire transporter en haut de la Tour Eiffel que de tenter l'excursion du Righi par le chemin de fer à crémaillère ou de descendre dans les mines, par une benne.

Il y a sept ascenseurs en tout : du sol au premier étage, deux du système français Roux, Combaluzier et Lepape, et deux du système américain Otis ; du premier au deuxième étage (de 57 à 115 mètres), deux du système Otis. Enfin, du second étage à la dernière plate-forme, un ascenseur unique du système français Edoux, bien connu par l'emploi qui en est fait dans la tour du Trocadéro.

Quant aux escaliers, du sol au premier on en compte quatre, deux pour la montée et deux pour la descente ; quatre également du premier au second, les deux premiers pour opérer l'ascension, les deux autres pour retourner sur le plancher des vaches. Enfin, de la deuxième plate-forme à la dernière, deux escaliers également. Pour arriver tout en haut, il faut monter dix-sept cents marches. C'est comme si vous alliez rendre visite à un ami

qui demeurerait au QUATRE-VINGT-NEUVIÈME ÉTAGE d'une maison.

Que l'on monte à pied ou en ascenseur, les prix sont identiques, les tickets pareils. Si bien que ceux-ci une fois pris, l'on peut varier ses plaisirs en faisant une partie du trajet d'une façon et l'autre d'une autre.

En conséquence, si vous voulez me croire, nous prendrons d'abord l'ascenseur Roux, Combaluzier et Lepape, nous réservant d'essayer l'ascenseur Otis pour nous rendre au second étage. En descendant, nous userons de l'escalier. Ce sera sans doute moins fatigant et cela nous procurera le plaisir de toucher du doigt les dentelles de fer que nous cotoierons pour regagner le sol...

Nous nous insérons donc dans la cage de l'ascenseur ; un glissement se produit pendant quelques minutes, la porte s'ouvre : nous voici au premier.

C'est le moment de rectifier une erreur qui a été propagée par tous les journaux et répétée universellement. La première plate-forme n'est pas à soixante-sept ou soixante-huit mètres du sol. Elle en est exactement à cinquante-sept mètres. Cela se voit de reste, et il n'est pas nécessaire d'avoir l'œil bien exercé pour s'en apercevoir. Mais cinquante-sept mètres, c'est déjà une jolie hauteur, comme vous le verrez.

PREMIÈRE PLATE-FORME

Nous y voici.

— Mais, me direz-vous, c'est un village suspendu

entre le ciel et la terre. Quelles dimensions, mon Dieu! Qui aurait cru ça d'en-bas? C'est excessif, ma parole d'honneur! Et que de monde!

— Eh! oui, cela vous surprend de voir grouiller tant d'êtres humains. Mais vous allez vous expliquer la chose : sur cette plate-forme sont installés quatre grands restaurants qui occupent un espace de quatre mille mètres carrés : un restaurant russe, un hollandais, un anglo-américain et un français.

Dans les arbalétriers de la Tour, on a aménagé pour ces restaurants, où nous pouvons déjeuner, si cela vous plaît, des cuisines, des réserves, des caves profondes, et aussi, comme vous le pensez, des water-closets. Et personne ne s'en douterait, tant cette prise d'espace est insignifiante, eu égard à l'immensité de l'ensemble.

Mais voici des chalets de forme élégante et originale. Ce sont douze boutiques installées dans les angles, douze boutiques dont sept sont réservées à l'administration. Les cinq autres sont affectées à des ventes de tabac, de librairie, etc., etc.

Remarquez, s'il vous plaît, que ce premier étage possède deux niveaux : celui des restaurants et terrasses, et celui des galeries du pourtour, plus bas d'un mètre environ. Cette différence est rationnelle et ingénieuse, en ce sens qu'elle permet aux visiteurs des galeries de circuler sans obstruer la vue de ceux des restaurants et des terrasses. Douze escaliers mettent ces deux niveaux en communication constante. Chacune de ces galeries de pourtour est longue de soixante-dix mètres et peut contenir un millier de personnes. Mais nous reviendrons tout à

l'heure à la quantité d'êtres vivants que peut renfermer la Tour entière.

C'est de là qu'on jouit, pour la première fois, d'un panorama qui n'a rien de plus extraordinaire que ceux dont on peut se procurer l'agrément sur l'Arc-de-Triomphe ou au Panthéon; seulement, de ce côté, la Seine donne un singulier relief au paysage, et l'on a en outre sous les yeux toute l'Exposition, et particulièrement le palais du Trocadéro, qui semble s'être avancé à la portée de la main.

En revenant vers le centre de la plate-forme, on se trouve devant un trou béant, à travers lequel on voit, comme au fond d'un abîme : la monumentale fontaine de M. Saint-Vidal, les jardins, les lacs, le point de départ des piliers de la Tour, tout en raccourci, tout petit, ainsi que Pantagruel devait voir Paris du haut de sa grandeur.

Au milieu de ce paysage vu à vol d'oiseau, les hommes circulent comme des êtres lilliputiens. On s'identifie si bien avec le Colosse de fer qui vous porte, que l'on voit tout, au-dessous de soi, avec des yeux de géant.

Chaque façade de restaurant, sur l'intérieur, a son caractère national et possède un balcon arrondi, parti des pans coupés des terrasses intermédiaires et formant avec le reste un gracieux dessin d'ensemble. Le gouffre a environ vingt-cinq mètres d'ouverture.

Il faut bien vous persuader que la visite à cette première plate-forme durera au moins une heure et demie, et encore ne serez-vous pas las de satisfaire votre curiosité. Pourtant, il faut savoir mettre un

terme aux plus aimables jouissances, surtout quand plus loin — c'est-à-dire plus haut — vous attendent de nouveaux spectacles, de nouvelles surprises et des plaisirs plus aigus.

DEUXIÈME PLATE-FORME

Ici, comme pour la première ascension, vous pouvez, ami lecteur, prendre indifféremment l'escalier ou l'ascenseur. Si vous avez vingt ans ou environ, ne craignez pas de gravir personnellement quatre ou cinq cents degrés ; mais si vous approchez de la maturité, si vous confinez à la vieillesse, si enfin vous êtes sur la pente qui conduit à l'obésité, croyez-moi, prenez l'ascenseur.

Vous vous souvenez, du reste, que nous nous sommes réservé pour ce moment l'essai de l'ascenseur américain Otis. Nous partons donc. Sept à huit minutes de légère trépidation. C'est long, à la vérité ; mais songez à ce que ce serait à pied.

Le plancher où l'on nous lâche est, comme en bas, divisé en quatre locaux, séparés par des couloirs : deux grands et deux petits. Les grands mesurent environ cinquante mètres carrés. S'en douterait-on d'en-bas ? Jamais, n'est-ce pas ? L'un de ces locaux a été transformé par l'administration du *Figaro* en imprimerie où se composent et s'impriment des numéros du *Figaro* de l'Exposition que l'on offre encore humides aux ascensionnistes. Le *Figaro* a payé cinquante mille francs la location de cette moitié de plate-forme.

Vous conviendrez avec moi que vous n'avez jamais

vu tirer une édition de journal à cent trente mètres au-dessus du niveau de la Seine, et que ce spectacle seul vaut l'ascension de la Tour.

Ici, comme toujours, le *Figaro* arrive bon premier sur le turf de la fantaisie et de l'originalité. On nous affirme que, chaque mois, il réservera de nouveaux étonnements à ses lecteurs. Il en est bien capable.

Si vous voulez vous rafraîchir, dans le simple but de dire plus tard à vos enfants que vous avez pris quelque chose à cette hauteur, nous entrerons en face, dans l'autre grand local. Celui-là est occupé par un fabricant de pains viennois. Il vous vend des boissons de toute sorte, des petits-fours, des pains, des petits pâtés que l'on consomme debout.

Aux quatre coins, près des arbalétriers d'angle, il y a des abris semblables aux rouffles des navires. Ces abris sont peints en blanc et renferment des petites boutiques élégantes où se fait un commerce très suivi de mille articles parisiens.

Je n'ai pas besoin d'ajouter que des balcons sont établis tout autour de la plate-forme, et c'est de ces balcons que l'on jouit d'une vue dont le dernier étage ne donne peut-être pas toujours l'équivalent.

Du haut de ces cent quinze mètres, le spectacle est sans pareil. D'abord, Paris est là couché à vos pieds comme une ville endormie, dont les bruits sont à peine perceptibles; Paris semble infini. Les maisons, les toits, les clochers, les jardins, tout cela se confond et se synthétise.

Il se produit alors un phénomène très curieux. L'horizon monte, et ce qui est au-dessous de vous se creuse comme un trou effrayant, plein de pierres.

Les monuments se détachent. Mais ce qui vous paraît surprenant et fait un effet incroyable, c'est la vue de la montagne Sainte-Geneviève, et surtout la vue de Montmartre, qui devient tout à coup le paysage le plus charmant de Paris. Quant au Trocadéro, il vous fait presque pitié, lui qui, au premier étage, semblait si colossal.

Voici, en outre, quels sont les monuments qu'on aperçoit très distinctement et en se rendant parfaitement compte de leur situation.

A l'est-nord-est la montagne Sainte-Geneviève avec le Panthéon qui perd de ses proportions et le gracieux campanile de Saint-Etienne-du-Mont, la tour de Clovis et la coupole de la Sorbonne. En suivant le panorama par un mouvement circulaire à gauche on découvre successivement :

Les Tours Notre-Dame, l'Hôtel-Dieu, la Préfecture de Police, le Palais de Justice, le Tribunal de Commerce, la Cour de Cassation, et plus près, le toit grec de la Chambre des Députés, le ministère des affaires étrangères, Sainte-Clotilde avec ses clochers ajourés et la coupole dorée des Invalides.

Toujours à gauche, mais plus loin, brille le génie de la Bastille. Presque à côté l'Hôtel Saint-Paul, l'Hôtel-de-Ville, le Louvre, la Place de la Concorde, l'Opéra, Saint-Vincent de Paul et la façade de la Gare du Nord avec son couronnement de statues.

Au delà, c'est la Madeleine toute verte, puis le Palais de l'Industrie, l'Elysée ; l'Arc-de-Triomphe ; puis, un entrelacement de longues allées feuillues : ce sont les riches quartiers de Marbeuf et les innombrables voies qui aboutissent à la place de l'Etoile.

5.

En continuant à faire lentement demi-tour, on voit successivement le Mont-Valérien, le viaduc du Point-du-Jour, les bois de Saint-Cloud, de Ville-d'Avray, de Sèvres, de Meudon, de Clamart.

TROISIÈME PLATE-FORME

Le moment est venu de rectifier encore une erreur qui s'est accréditée depuis les premiers temps et qui est passée à l'état de dogme. Interrogez les gens qui s'occupent de la Tour sans y être jamais monté. Ils ne manqueront pas de vous dire qu'elle contient seulement trois étages : un à 68 mètres, un a 115 mètres et un à 270 mètres.

La vérité est qu'il existe dans la Tour Eiffel quatre plate-formes : une à 57 mètres, nous l'avons visitée, la seconde à 115 mètres, nous la quittons, la troisième à 207 mètres. Elle ne renferme rien de particulier et l'on ne s'y arrête généralement pas, mais elle existe et enfin la quatrième à 273 mètres en effet.

La troisième plate-forme a ceci de particulier qu'à ce point les quatre soutiens de la Tour se réunissent. La construction ne repose plus sur le même principe. On se trouve maintenant au milieu d'une cage carrée, très légère ; l'escalier s'enroule autour d'un point central. Le sol paraît être à une profondeur effroyable. Le Trocadéro n'a plus l'air que d'un gâteau de Savoie au ras du sol. Déjà la vue dépasse le mont Valérien, le regard s'étend à l'infini et au-dessous l'on aperçoit l'Exposition qui prend les proportions d'un joujou, ce qui au fond pourrait

être la philosophie réelle de notre ascension, la Tour elle-même, d'en bas, figurant assez bien un jouet sans pareil.

DERNIÈRE PLATE-FORME — LE CAMPANILE

Les ascenseurs déposent les visiteurs sur un plancher établi exactement à *273 mètres* au-dessus de la base de la Tour, à la cote 309m03 au-dessus du niveau de la mer. C'est de là que le public pourra admirer le superbe panorama entourant le monument.

De là haut, le spectacle est peut-être plus saisissant mais moins humain que des planchers inférieurs. Ici l'ampleur du ciel est telle que vous éprouvez une sensation d'oppression, mais ce qui vous intéresse le plus, c'est-à-dire la terre, vous apparaît un peu confus. L'amas de maisons qui constitue Paris est bien rapetissé. Cela ressemble à une ville morte. Aucun bruit, aucun mouvement. La vue s'étend à des distances invraisemblables. On parle de 90 kilomètres. On voit au nord-ouest la Forêt de Lyons, la forêt de Villers-Cotterets au nord-est, Sens à l'est, Pithiviers et Chartres au sud et au sud-ouest.

Je veux encore emprunter à M. Paul Bourde une citation qui peindra mieux que je ne saurai le faire l'impression suprême qu'on éprouve à cette hauteur.

« Une mortelle tristesse d'hiver monte des champs raclés et nus au milieu desquels la ville s'extravase comme une inondation. Cette incroyable étendue d'édifices n'est plus qu'une tache de lèpre, une

mince croûte sur le sol. Le bois de Boulogne, nos jardins publics dont le dessin s'accuse aussi franchement que sur un plan, nos rues droites, nos façades alignées, nos toits carrés et plats, tout cela est affreusement géométrique et artificiel, dénué des sinuosités et des molles rondeurs de la vie. Tout semble immobile parce que les mouvements des bateaux, des voitures et des petits points noirs qui sont la foule sont insignifiants par rapport à l'immensité qui vous environne. Et tout semble mort comme dans un paysage lunaire parce qu'aucun bruit ne vous révèle plus le peuple qui est au-dessous de vous. Les millions de fenêtres qui vous regardent sont grosses comme le point noir d'un dé à jouer. Et quand on songe aux animaux qui grouillent derrière, c'est l'idée d'une fourmilière qui se présente à l'esprit. Ils sont si rapetissés qu'on ne sait plus quel intérêt on peut trouver à leurs passions et à leurs amusements. L'amour, l'argent, les disputes du palais Bourbon, l'ironie de M. Renan, l'esprit des vaudevillistes, tout cela paraît insipide. On respire le sentiment de notre vanité avec l'air stérile des hauteurs. »

L'accès de la partie supérieure est réservée à M. Eiffel qui, à $2^m 58$ plus haut, s'est ménagé une installation complète. C'est là que se prépareront et que s'exécutent journellement les belles expériences scientifiques projetées. Un balcon octogonal de $10^m 90$ sur les grandes faces, de $3^m 96$ sur les petits côtés, règne autour de ce logis original que surplombent de grandes poutres entretoisées et quatre grands arceaux en fer constituant le campanile. Un

escalier tournant de 14ᵐ 20 de hauteur, s'enroule autour de l'axe du campanile, et conduit sur un nouveau plancher circulaire, à balcon, situé à 290ᵐ 815 au-dessus de la base de la Tour, c'est-à-dire à 326ᵐ 715, au dessus du niveau de la mer. La largeur est de 5ᵐ 750.

A cette hauteur vertigineuse, le visiteur se trouve au bas d'un gros bouton qui n'est autre chose qu'un phare électrique de 6ᵐ 785 de hauteur et de 3 mètres de diamètre, avec feu fixe de premier ordre donnant des éclats bleus, blancs, rouges. Des projecteurs électriques envoient sur le Champ-de-Mars et sur Paris des faisceaux de lumière.

Le sommet extrême de la calotte du phare est exactement à 300 mètres du sol, à 333 m. 50 au dessus du niveau de la mer. Il est surmonté d'un grand paratonnerre relié à toute la masse métallique et chargé de pourvoir à l'écoulement dans le sol des effluves électriques de l'atmosphère.

A propos de paratonnerre, l'Académie des sciences s'est occupée très sérieusement pendant la plus grande partie d'une de ses séances de l'influence que pourraient avoir les orages et la foudre sur la Tour Eiffel et il a été démontré sans contestation, que la masse métallique élevée si haut par l'éminent constructeur constituait, par elle-même, le plus merveilleux et le plus sûr des paratonnerres. A ce point que la foudre pourrait y tomber au moment où les ascenseurs et les plate-formes seraient pleins de monde sans que personne ressente la moindre commotion.

DEUX CONSEILS

Permettez-moi cependant de vous donner mon avis sur ce cas délicat. Tâchez autant que possible de ne pas vous trouver immédiatement au-dessous du campanile quand il se déchaînera quelque orage sur le Champ-de-Mars. Personne plus que moi n'est décidé à se montrer respectueux pour la science et pour les savants, mais on a vu ceux-ci se tromper quelquefois et il est prudent de ne se fier à eux qu'après de concluantes expériences. Ayez donc quelque méfiance.

Autre conseil désintéressé. Ne faites l'ascension de la Tour que les jours de très beau temps et quand vous aurez à peu près la certitude que le vent est modéré à 300 mètres du sol. Je vous assure que là-haut les bourrasques sont rudes aux pauvres gens craignant les coryzas. Mais même en dehors de la bronchite il y a un avantage à choisir son temps, car les jours où le ciel est gris le spectacle perd quatre-vingt pour cent de sa valeur.

LA POPULATION POSSIBLE DE LA TOUR EIFFEL

Pendant que l'ascenseur nous ramène vers la terre ferme, voulez-vous que je vous dise combien la Tour peut contenir de personnes ? — 10,000.

Le premier étage seul donne asile à six mille âmes accompagnées de leurs corps. Six mille qui se décomposent ainsi : Dans chacun des restaurants il entre quatre cents personnes, soit pour les quatre 1.600

Mille peuvent tenir et se mouvoir sur chacune des quatre galeries extérieures de 70 mètres. 4.000

Dans les couloirs, entre les restaurants, circulent 400 hommes. 400

Total. . . 6.000

La plate-forme du deuxième étage est assez large pour porter 1,500 personnes, et celle du sommet 500. — Ensemble. . . . 2.000

Le nombre des personnes en voie d'ascension dans les escaliers ou les ascenseurs et les gens de service, peut s'élever à 2.000

Ensemble, lorsque, bien entendu, la Tour est saturée de visiteurs 10.000

PIED-A-TERRE

De la seconde plate-forme, si vous voulez, nous pouvons descendre par l'escalier. Ne croyez pas que ce soit trop incommode ou fatigant. Il est disposé, en effet, en partie toutes droites suivies d'autres en spirales. Quant à celui qui va du premier au sol, c'est le plus doux et le plus aimable des escaliers. Il s'en va tout droit dans l'un des pieds, sans obstacle, sans raideur, et nous serons bientôt rendus. Une fois en bas, je veux vous faire remarquer une singularité intéressante. Sur les frises de la première plate-forme, on a peint les noms des savants illustres. Mais, ce qu'il y a de curieux, c'est qu'en raison de l'espace restreint et uniforme, dont on disposait sur les panneaux, on n'a pu inscrire que

des noms se composant seulement de cinq à sept lettres. Seul Lavoisier fait exception, grâce aux deux I, qui le rendent peu encombrant. Les savants au nom un peu long ont été écartés. Tant pis pour eux, n'est-ce pas ?

LA GENÈSE DE LA TOUR

Maintenant que nous avons vu la Tour sous toutes ses faces, que nous y avons déjeuné, qu'elle n'a, pour ainsi dire, plus de secrets pour nous, depuis le drapeau jusqu'aux soubassements, les trois quarts de nos lecteurs, au moins, seront avides, certainement, d'apprendre comment elle a été construite, ce qu'elle coûte, par quelles péripéties elle a passé avant d'être l'étonnement et la joie de l'univers, combien il a fallu de tonnes de fer pour sa construction, etc., etc.

Ce sont ces renseignements qui vont faire l'objet des pages suivantes. Persuadé que le visiteur était d'abord pressé de voir, nous l'avons satisfait dans la mesure du possible. Nous allons le satisfaire encore quand, un peu calmé, il veut, à présent, savoir et ruminer son admiration.

Lorsque l'Exposition universelle de 1889 — l'Exposition du Centenaire, fut décidée, M. l'ingénieur Eiffel proposa au gouvernement d'élever, au Champ-de-Mars, une tour monumentale de 300 mètres.

On se récria d'abord sur l'énormité de ce projet, mais M. Eiffel sut faire valoir, en sa faveur, de si bonnes raisons, démontra si complètement la possibilité de sa réalisation, qu'il fut adopté en principe;

et l'on décida que « la Tour Eiffel » serait érigée à l'entrée de l'Exposition, à laquelle elle servirait, pour ainsi dire, de prologue.

Cette conception grandiose était née dans l'esprit de l'ingénieur à la suite des études particulières qu'il avait faites sur de hautes piles métalliques, lors de la construction des deux plus hauts viaducs de France — les premiers débuts de M. Eiffel dans l'impossible — le viaduc de Tardes, près de Montluçon, et celui de Gabarit, dans le Cantal, le premier s'élevant à quatre-vingts mètres au-dessus du sol, et le second à cent vingt-quatre mètres.

Ces études l'avaient amené à conclure théoriquement qu'on pouvait établir des piles métalliques beaucoup plus hautes encore. Et, comme dans notre siècle de science et de progrès, la pratique, faisant des pas de géant, est devenue tout à fait voisine de la théorie, surtout en matière de construction, il résolut d'en faire l'épreuve, la considérant comme immanquable.

Il se présentait d'ailleurs une belle occasion d'étonner l'Europe, conviée à la grande Exposition de 1889.

M. Eiffel présenta ses plans à M. Lockroy qui, disons-le à sa louange, les accueillit sans hésitation, et la construction du colosse fut décidée.

La voilà finie, vous l'avez vue. On peut juger de l'audace et applaudir au succès de l'ingénieur, dont le hardi monument domine non seulement l'Exposition, mais Paris entier, sans l'écraser, toutefois, quoi qu'on ait pu dire, et ce n'est pas ce qu'il y a de moins merveilleux dans l'œuvre de M. Eiffel, que la

robuste élégance avec laquelle la moderne Babel porte jusqu'aux nues ses interminables trois cents mètres. Bien déconfits sont ceux qui nous prédisaient, avec une envie trop peu déguisée, un monument lourd et mal venu. Au moins, la géante du Champ-de-Mars n'a de commun, avec les femmes colosses ordinaires, que les dimensions inusitées de sa taille; elle a, en plus, une beauté gracieuse qui lui concilie tous les suffrages, voire ceux des jaloux Marseillais.

COMPARAISON

Il faudrait être, d'ailleurs, de bien mauvaise foi, pour ne pas convenir que M. Eiffel a fait un surprenant tour de force, quand son édifice dépasse presque de moitié les plus hautes manifestations de l'architecture universelle.

En effet, vous le savez, les tours de Notre-Dame ont 66 mètres de haut; le Panthéon en a 79; le dôme des Invalides, qui est le monument le plus élevé de Paris, a 105 mètres de hauteur.

La flèche de Strasbourg a 142 mètres; la grande pyramide d'Égypte, 146 mètres; la cathédrale de Rouen arrive à 150 mètres du sol, et n'est dépassée que par la cathédrale de Cologne, qui, terminée depuis peu, atteint 156 mètres; mais les Américains ont repris la corde, en élevant à Washington un immense obélisque en maçonnerie de 169 mètres de hauteur, qui n'a été construit qu'au prix des plus grandes difficultés.

Ajoutons que, pour les yeux, la forme élancée de

la Tour semble augmenter encore ses dimensions, elle forme une entrée triomphale de l'Exposition : et sous ses grands arceaux, on voit, du pont d'Iéna, se découper le dôme central qui conduit à la galerie des machines, et de chaque côté, les dômes des galeries des Beaux-Arts et des Arts libéraux, où ils s'encadrent merveilleusement.

De l'intérieur même des jardins de l'Exposition, on voit apparaître le Trocadéro, qui forme le fond d'un admirable décor. En un mot, au grand étonnement de beaucoup de personnes des plus compétentes, mais non au mien, elle encadre tout et n'écrase rien, pas même les intéressants édifices de l'habitation humaine, que construit à ses pieds le célèbre architecte Charles Garnier.

M. Eiffel avait donc raison d'avoir foi en son œuvre et de penser, avec un légitime orgueil, qu'elle serait la grande attraction de l'Exposition ; et aujourd'hui, il semble que, en mettant à part le grand souvenir auquel cette Exposition se rattache, elle n'aurait plus de raison d'être, plus d'attrait sans cette merveille du génie constructeur, digne épilogue du siècle qui finit, exemple admirable pour celui qui commence.

LES PREMIERS TRAVAUX — DIFFICULTÉS

La Tour Eiffel fut commencée le 3 janvier 1887. Quand on eut décidé de l'élever entre le pont d'Iéna et le Champ-de-Mars, et que les fouilles furent commencées, une grande difficulté surgit : il se trouva que l'endroit où sont établies les fondations

des deux piliers voisins de la Seine, était précisément celui où coulait autrefois une dérivation de ce fleuve. Cela fut cause qu'on dût fouiller beaucoup plus profondément de ce côté, où l'on rencontra encore beaucoup d'eau; et même, afin que celle-ci ne pût compromettre la solidité de l'œuvre, on eut recours à des caissons métalliques d'une rare puissance. De ce côté, les fondations atteignent 15 mètres, tandis que de l'autre elles n'ont que 10 mètres de profondeur.

Le pied de chaque pilier repose sur un prisme oblique en maçonnerie, dont la base, horizontale, est un carré de 15 mètres de côté, c'est-à-dire 225 mètres carrés de surface.

On peut se faire une idée de l'énormité de ce travail préparatoire, en imaginant ce que représentent les 32,000 mètres cubes qu'on a eu à déblayer. — C'est environ le volume d'un cube qui aurait $31^m,50$ de côté. Les maçonneries que l'on construisit ensuite occupèrent un volume de 11,500 mètres cubes, dont la moitié seulement est enfouie dans les fondations.

Les arbalétriers en fer formant les pieds de la Tour sont reliés aux maçonneries par des boulons d'ancrage de $8^m,19$ de longueur sur $0^m,10$ de diamètre.

UN EN-CAS

Ajoutons que dans les fondations existe tout un système de pièces métalliques énormes (l'une d'entre elles pèse le poids respectable de 5,500 ki-

logrammes), destinées à redresser la Tour, si elle venait à pencher. Elle ne penche pas encore, quoiqu'on ait prétendu, et il est peu probable qu'elle penche jamais, mais on doit savoir gré à M. Eiffel de ne négliger aucune précaution.

LES PREMIERS ARCEAUX

Au-dessus des massifs de fondations s'élèvent les quatre montants d'angle de la Tour. C'est dans la forme de caissons courbes à grands treillis qu'affecte ces montants, forme calculée de façon à résister énergiquement à l'action du vent, que consiste l'invention de M. Eiffel. Cette disposition permet en effet de se débarrasser, dans la construction des piles métalliques, de quantité de pièces accessoires et de diminuer ainsi beaucoup le poids de la pile au profit de la hauteur.

Chaque montant offre une section carrée décroissante de la base au sommet, ayant comme dimension maxima 15 mètres et comme minima 5 mètres.

Les pieds de la Tour sont écartés de 100 mètres d'axe en axe. Il existe donc entre eux un vaste espace occupé en partie par un immense bassin de 24 mètres de diamètre au milieu duquel s'élève la fontaine monumentale haute d'environ 9 mètres, de M. Saint-Vidal.

On sait que toutes les pièces de la tour ont été préparées et mises au point dans les ateliers de M. Eiffel, à Levallois-Perret. Voici comment on procédait :

Les planches de fer destinées à l'édification de

la Tour une fois reçues, étaient d'abord dressées, c'est-à-dire rendues parfaitement rectilignes ; après venait l'opération du poinçonnage et les pièces, une fois prêtes à être posées, étaient expédiées au Champ-de-Mars. La moindre pesait 1.500 kilos. La Tour entière ne pèse pas loin de 7 millions de kilos.

On a parlé d'équipes d'ouvriers spéciaux pour faire le montage de la Tour. A de telles hauteurs, des ouvriers quelconques, croyait-on, auraient eu trop facilement le vertige.

Eh bien ! c'est une erreur absolue : la tendance au vertige n'augmente pas avec la hauteur, elle diminue plutôt. Et, de plus, les ouvriers ne travaillent pas dans le vide, mais sur un plancher de 15 mètres de côté au moins. Aussi, n'y a-t-il pas eu d'équipe spéciale. On n'en avait d'ailleurs pas davantage pour la construction du viaduc de Garabit, où les ouvriers travaillaient absolument dans le vide.

MM. Roux, Combaluzier et Lepape ont songé, pour la construction des ascenseurs de la Tour, dont la course s'opère le long de l'un des montants suivant une ligne inclinée et de courbure variable, à fractionner le piston rectiligne et rigide des ascenseurs ordinaires, et à constituer ce piston par une série de tiges qui viennent s'adapter les unes aux autres et forment ainsi un piston articulé. Cet organe agit par compression comme un piston ordinaire, et il est renfermé dans une gaine qui s'oppose à tout déplacement latéral. Cette gaine de fer est munie de nervures qui servent de chemin de roulement aux galets de guidage dont la tête de chaque tige articulée est munie.

Cette grande chaîne rigide est actionnée par une roue à empreintes située au niveau du sol et autour de laquelle elle s'enroule, à la façon d'une chaîne de drague, de manière à former une chaîne sans fin supportée par une poulie à la hauteur du premier étage.

L'une des parois de la cabine est reliée à l'un des brins de cette chaîne et suit son mouvement; l'autre paroi est reliée à une chaîne semblable. La cabine est donc entraînée par un double système de chaînes, agissant simultanément, à la façon du piston des ascenseurs ordinaires, et en outre la plus grande partie du poids mort des chaînes et de la cabine se trouve naturellement et constamment équilibrée par suite de la disposition en chaîne sans fin; de plus, en cas de rupture dans la chaîne des pistons, tous les éléments se trouvant emprisonnés dans une chaîne rigide, le contact de l'un à l'autre a toujours lieu et empêche ainsi toute chute de se produire : tout au plus un arrêt peut-il avoir lieu.

Le mouvement est imprimé aux chaînes par un double système de pistons plongeurs de 1 mètre de diamètre et 5 mètres de course, sous l'action de l'eau emmagasinée dans des réservoirs placés à 115 mètres de hauteur. Le déplacement des plongeurs est transmis avec un rapport de 1 à 13 à l'extrémité des dents des roues à empreintes, par l'intermédiaire de chaînes Galle, conduisant des pignons calés sur l'arbre de ces roues.

La vitesse d'ascension sera de un mètre par seconde, et la cabine contiendra 100 voyageurs, qui

atteindront ainsi en une minute le niveau de la première plate-forme.

ASCENSEUR OTIS

Cet ascenseur est du système américain avec un piston hydraulique actionnant une moufle, comme dans les grues hydrauliques Armstrong.

Un cylindre en fonte de $0^m,95$ de diamètre et 11 mètres environ de longueur, est placé dans le pied de la Tour parallèlement à l'inclinaison des arbalétriers ; dans ce cylindre se meut un piston actionné par de l'eau prise dans des réservoirs installés au second étage et par conséquent à une pression de 11 à 12 atmosphères. La tige du piston agit sur un chariot portant 6 poulies mobiles de $1^m,50$ de diamètre, chacune de ces poulies correspond à une poulie fixe de même diamètre, de façon à constituer un véritable palan de dimensions gigantesques mouflé à 12 brins.

Le garant de cet énorme moufle passe sur des poulies de renvoi placées de distance en distance jusqu'au-dessus du second étage et redescend s'accrocher à la cabine ; il en résulte que, pour un déplacement de un mètre du piston dans un cylindre, la cabine monte ou descend de 12 mètres.

Afin d'équilibrer une partie de la charge de la cabine, on fait usage d'un contrepoids qui se déplace en roulant sous le chemin des ascenseurs.

Les câbles en fil d'acier qui suspendent la cabine, sont au nombre de *six*, dont 2 sont reliés au contrepoids et 4 appartiennent au système des poulies

mouflées. *Un seul* de ces câbles pourrait supporter, sans se rompre, le poids de la cabine et des voyageurs.

On a placé, en outre, sous la cabine, un frein de sûreté à mâchoires qui fonctionnerait automatiquement en cas de rupture, ou même d'allongement anormal de l'un des câbles.

Le contrepoids qui agit par l'intermédiaire de câbles mouflés 3 fois, a une course d'environ 43 mètres ; il est également pourvu d'un appareil de sûreté qui rend sa chute impossible.

La cabine de cet ascenseur ne contiendra que cinquante voyageurs ; mais, comme sa vitesse ascensionnelle sera de 2 mètres par seconde, soit le double de celle des autres ascenseurs, son rendement sera le même.

L'ASCENSEUR ÉDOUX

Un plancher intermédiaire, disposé à mi-hauteur entre le second étage et la plate-forme supérieure est le point de départ de l'ascenseur Édoux, c'est-à-dire d'un ascenseur hydraulique vertical à piston plongeur, analogue à celui du Trocadéro, dont la cabine est disposée sur l'extrémité de ce piston. Cette cabine effectuera le transport depuis le plancher intermédiaire jusqu'à la plate-forme supérieure, soit une course de 80 mètres.

Elle est reliée par des câbles à une deuxième cabine, qui forme contrepoids et qui effectuera le transport des voyageurs du 2ᵉ étage jusqu'à ce plancher, intermédiaire sur une hauteur égale de 80 mè-

tres, de manière qu'à l'aide de ces deux cabines, voyageant en sens contraire, et par un simple transbordement à mi-hauteur, on effectue une course totale de 160 mètres.

Le guidage de l'ascenseur est constitué par une poutre-caisson pleine occupant le centre de la Tour, de 160m,40, et par deux autres poutres de sections plus petites, l'une, à gauche, allant du second étage au plancher intermédiaire et l'autre, à droite, allant de ce dernier plancher au sommet de la Tour.

La première cabine est portée par deux pistons de presse hydraulique, de 0m,32 de diamètre, donnant ensemble une section de 1,600 centimètres carrés et se déplaçant dans des cylindres en acier de 0m,38 de diamètre. Ces deux pistons sont articulés à leur partie supérieure sur un palonnier, dont le milieu porte la cabine ; de cette façon, celle-ci s'élèvera toujours régulièrement, sans être influencée en rien par les légères variations de vitesse des pistons, variations ne pouvant résulter, et cela dans une très faible mesure, que de frottements inégaux aux garnitures des pistons.

De la partie supérieure de cette première cabine et des deux extrémités du palonnier, partent quatre câbles qui, passant sur des poulies établies au sommet de la Tour, soutiennent la deuxième cabine ; deux des câbles s'attachent sur un palonnier, au milieu duquel est suspendue cette cabine ; les deux autres câbles sont fixés directement au corps de la cabine même et sont destinés à servir de système de sécurité.

Les cabines, qui doivent pouvoir élever 750 personnes à l'heure, ont une surface de 14 mètres carrés et peuvent contenir environ 63 personnes. Chaque cabine ne parcourant que la moitié de la course totale, il en résultera un échange de l'une à l'autre, à la hauteur du plancher intermédiaire ; cet échange se fera par deux chemins distincts et par suite sans perte de temps. La durée d'une ascension, avec une vitesse de 0^m90 par seconde, se décomposera ainsi : une minute et demie pour la course de chaque cabine et une minute pour le passage de l'une à l'autre, soit cinq minutes pour un voyage aller et retour, ou quatre minutes pour la durée du trajet de la deuxième plate-forme au sommet.

Les deux cylindres moteurs des cabines seront alimentés par un même distributeur, assurant ainsi dans chacun d'eux une admission égale, et donnant pour le piston des déplacements égaux.

Ce distributeur est alimenté lui-même par un réservoir situé au sommet de la Tour et d'une capacité d'environ 20,000 litres.

Un frein très puissant, emprunté au dispositif indiqué par M. Backmann, permet de répondre absolument de tout accident et d'affirmer que, même dans le cas de rupture d'un organe important de l'ascenseur, les visiteurs portés dans la cabine n'auraient à redouter aucune chute.

Tous les ascenseurs que nous venons de décrire étant mus par l'eau, comportent l'installation de plusieurs systèmes de pompes à vapeur : les unes du système Girard, pour les ascenseurs Roux et Otis ; les autres du système Worthington, pour

l'ascenseur Édoux. Ces pompes nécessitent un travail continu de 300 chevaux.

L'ensemble de ces ascenseurs permettra d'élever, par heure, 2,350 personnes au premier et au deuxième étage, et 750 personnes au sommet : la durée de l'ascension s'effectuera en sept minutes.

En y comprenant les escaliers, il sera possible, par l'ensemble des moyens prévus, de permettre la visite de la Tour à 5,000 personnes par heure.

L'ACHÈVEMENT

M. Eiffel avait promis que sa Tour serait terminée au mois de mars 1889. Pendant deux ans Paris a vu le singulier édifice s'élever lentement, sûrement dans le ciel, sans un accroc, sans un ennui, sans un retard. A peine deux ou trois petites grèves d'ouvriers, mais rien de plus. Le fer continuait à prendre possession de l'infini. Le 31 mars elle fut prête, totalement prête. Le couronnement de cet ouvrage grandiose donna lieu à une cérémonie à laquelle le constructeur voulait affecter un caractère tout intime, mais qui n'a pas tardé à devenir un événement.

Les directeurs de l'Exposition, les délégués du Conseil municipal et du Conseil général, des ouvriers, des rédacteurs des grands journaux, etc., réunis à une heure et demie dans les chantiers, entreprirent la première ascension complète sous la conduite de M. Eiffel et de M. Salles, son gendre et son collaborateur le plus intime.

Au départ : MM. Chautemps, Jacques, Stupuy,

Strauss, G. Berry, Maurice Binder, Després, Viguier, Guichard, Marsoulan, Muzet, de Bouteiller, Cusset, Marius Martin, Daumas, Gaston Carle, Boll, du Conseil municipal; puis MM. Berger, Gustave Ollendorff, Charles Garnier, Ballu, Develle, vice-président de la Chambre ; Mesureur, député ; Salles, Compagnon ; Sauvestre, Milon, Thurneyssen, et l'un des auteurs d'une autre merveille, M. Dutert, l'architecte de la superbe galerie des machines ; M. Mascart, de l'Académie des sciences ; M. Gaston Tissandier, M. Contamin, ingénieur ; M. Caron, avoué, et madame Caron ; MM. Barral, Serpeille, Podatz, etc., etc., près de quatre cents personnes, enfin M. Eiffel et mademoiselle Eiffel, escaladèrent les dix-sept cent quatre-vingt-douze marches (quatre-vingt-neuf étages ordinaires) qui conduisaient au sommet.

Il fallut une heure passée pour exécuter cette montée, M. Eiffel expliquant à chaque pas les détails de son entreprise. Le gros des ascensionnistes s'arrêta sur la troisième plate-forme pendant que quelques privilégiés grimpaient dans le campanile, vingt personnes tout au plus, qui ont dû s'engouffrer dans un tuyau de soixante centimètres de diamètre. C'est la partie destinée aux expériences dont nous avons déjà parlé.

Il est deux heures quarante. A ce moment le drapeau (un immense drapeau de 7 mèt. 50 de longueur sur 4 mèt. 50 de large) est arboré, annonçant aux Parisiens que la Tour est achevée, et vingt et un coups de canon (des canons Ruggieri, placés sur la troisième plate-forme) lancent la bonne nou-

velle à tous les points de l'horizon. L'écho bruyant, dans l'armature de la Tour, prend des proportions grandioses. En ce moment on redescend assez vite, le téléphone ayant signalé en bas la présence de M. Tirard. Le président du Conseil était venu pour créer M. Eiffel officier de la Légion d'honneur sur son champ de bataille. On lui devait bien ça. Espérons même qu'on s'apercevra qu'il méritait mieux.

M. Chautemps a ensuite remis à M. Eiffel la somme de 1000 francs pour être répartie, de la part du Conseil municipal entre les ouvriers de la Tour.

Puis un mécanicien, M. Rondel, accompagné d'un de ses camarades, ouvrier charpentier, s'exprime en ces termes, après avoir remis un bouquet à M. Eiffel :

« Monsieur Eiffel,

« Je viens au nom de mes camarades et amis, les ouvriers de la Tour de trois cents mètres, vous exprimer toutes nos sympathies et le respect que nous vous devons pour avoir su mener à bonne fin cette grande œuvre. Depuis deux ans, votre nom a retenti dans l'univers entier. L'heure a sonné où l'on pourra venir contempler votre idée grandiose et admirer ce chef-d'œuvre. Recevez ce présent en signe de reconnaissance. Merci pour tous mes amis, encore une fois merci. Puissions-nous redire aux enfants de nos petits-enfants que nous avons travaillé au monument le plus imposant du monde ! Merci au Conseil municipal de l'honneur qu'il nous

fait de prêter son concours à l'érection de notre drapeau !

« Vive l'ingénieur Eiffel ! vive la France ! vive la République ! »

Tous les ouvriers poussent les mêmes acclamations. Enfin, M. Alphand clôt la série des discours :

« C'est un travailleur, dit-il, qui parle à des travailleurs. C'est un camarade, qui est avec vous depuis deux ans et qui sait ce que vous avez accompli, qui parle à des camarades.

« Cette tour fait honneur, non seulement à M. Eiffel, mais encore à vous tous.

« Ce sera plus tard un titre de gloire pour chacun de vous d'avoir travaillé à la tour, et vous pourrez parler avec orgueil de votre collaboration.

« M. Eiffel est un général ; mais un général, pour remporter une victoire, a besoin de bonnes troupes. Si M. Eiffel a vaincu toutes les difficultés, c'est grâce à vous.

« Honneur donc, non seulement à M. Eiffel, mais à vous tous ! »

Les ouvriers ont ensuite pris part au lunch.

LES DÉPENSES. — L'EXPLOITATION

On a dit que la dépense monterait plus haut encore que la Tour. Les ingénieurs l'évaluent à 5 millions, et les 250,000 pièces de vingt francs nécessaires pour constituer cette somme respectable formeraient, en effet, une pile d'un peu plus de 300 mètres. Mais relativement le prix n'est pas énorme, puisque le

kilogramme de fer mis en place revient à moins de vingt sous. Sur les 5 millions, a trouver, le traité signé en 1886 par M. Lockroy, alors ministre du commerce et de l'industrie, accorde à M. Eiffel une subvention de 1,500,000 francs, à prendre sur les crédits de l'Exposition de 1889. Les 3,500,000 francs restant sont à charge de l'entreprise. Pendant la durée de l'Exposition la tour appartient à l'État. Mais après elle devient la propriété de la Ville de Paris. Seulement pendant vingt ans M. Eiffel en aura la concession pour l'exploiter à sa guise, moyennant un loyer annuel de 100 francs.

LES ENNEMIS

Pauvre Tour! l'a-t-on assez bafouée! Pendant longtemps, surgissaient à chaque instant, de tous côtés, de nouvelles difficultés. Artistes, voisins, ouvriers, semblaient s'être ligués contre elle.

Pour commencer, ce fut la protestation des artistes, protestation qui nous paraît monstrueuse, aujourd'hui que l'œuvre est accomplie.

Voici ce factum, qui fera sourire les gens sensés et même beaucoup de ceux qui l'ont signée, et qui rougissent aujourd'hui de s'être laissé ainsi embrigader.

A Monsieur Alphand.

Monsieur et cher compatriote,

Nous venons, écrivains, peintres, sculpteurs, architectes, amateurs passionnés de la beauté, jusqu'ici intacte de

Paris, protester de toutes nos forces, de toute notre indignation, au nom du goût français méconnu, au nom de l'art et de l'histoire français menacés, contre l'érection, en plein cœur de notre capitale, de l'inutile et monstrueuse Tour Eiffel, que la malignité publique, souvent empreinte de bon sens et d'esprit de justice, a déjà baptisée du nom de « Tour de Babel ».

Sans tomber dans l'exaltation du chauvinisme, nous avons le droit de proclamer bien haut que Paris est la ville sans rivale dans le monde. Au-dessus de ses rues, de ses boulevards élargis, le long de ses quais admirables, du milieu de ses magnifiques promenades, surgissent les plus nobles monuments que le génie humain ait enfantés. L'âme de la France, créatrice de chefs-d'œuvre, resplendit parmi cette floraison auguste de pierre. L'Italie, l'Allemagne, les Flandres, si fières, à juste titre, de leur héritage artistique, ne possèdent rien qui soit comparable au nôtre, et de tous les coins de l'univers Paris attire les curiosités et les admirations. Allons-nous donc laisser profaner tout cela ? La ville de Paris va-t-elle donc s'associer plus longtemps aux baroques, aux mercantiles imaginations d'un constructeur de machines, pour s'enlaidir irréparablement et se déshonorer ?

Car la Tour Eiffel, dont la commerciale Amérique elle-même ne voudrait pas, c'est, n'en doutez point, le déshonneur de Paris. Chacun le sent, chacun le dit, chacun s'en afflige profondément, et nous ne sommes qu'un faible écho de l'opinion universelle, si légitimement alarmée. Enfin, lorsque les étrangers viendront visiter notre Exposition, ils s'écrieront, étonnés : « Quoi ! c'est cette horreur que les Français ont trouvée pour nous donner une idée de leur goût si fort vanté ? » Et ils auront raison de se moquer de nous, parce que le Paris des gothiques sublimes, le Paris de Jean Goujon, de Germain Pilon, de Puget, de Rude, de Barye, etc., sera devenu le Paris de M. Eiffel.

Il suffit, d'ailleurs, pour se rendre compte de ce que nous avançons, de se figurer un instant une tour vertigineusement ridicule, dominant Paris, ainsi qu'une gigantesque et noire cheminée d'usine, écrasant de sa masse barbare Notre-Dame, la Sainte-Chapelle, la tour Saint-Jacques, le Louvre, le dôme des Invalides, l'Arc-de-Triomphe, tous nos monuments humiliés, toutes nos architectures rapetissées, qui disparaîtront dans ce rêve stupéfiant. Et pendant vingt ans nous verrons s'allonger sur la ville entière, frémissante encore du génie de tant de siècles, nous verrons s'allonger comme une tache d'encre l'ombre odieuse de l'odieuse colonne de tôle boulonnée.

C'est à vous, monsieur et cher compatriote, à vous qui aimez tant Paris, qui l'avez tant embelli, qui tant de fois l'avez protégé contre les dévastations administratives et le vandalisme des entreprises industrielles, qu'appartient l'honneur de le défendre une fois de plus. Nous nous en remettons à vous du soin de plaider la cause de Paris, sachant que vous y dépenserez toute l'énergie, toute l'éloquence que doit inspirer à un artiste tel que vous, l'amour de ce qui est beau, de ce qui est grand, de ce qui est juste. Et si notre cri d'alarme n'est pas entendu, si vos raisons ne sont pas écoutées, si Paris s'obstine dans l'idée de déshonorer Paris, nous aurons du moins, vous et nous, fait entendre une protestation qui honore.

E. MEISSONIER, Ch. GOUNOD, Charles GARNIER, Robert FLEURY, Victorien SARDOU, Édouard PAILLERON, H. GÉRÔME, L. BONNAT, W. BOUGUEREAU, Jean GIGOUX, G. BOULANGER, G. LENEPVEU, Eug. GUILLAUME, A. WOLFF, Ch. QUESTEL, A. DUMAS, François COPPÉE, LECONTE DE LISLE, DAUMET, FRANÇAIS, SULLY-PRUDHOMME, Élie DELAUNAY, E. VAUDREMER, E. BERTRAND, G.-J. THOMAS, FRANÇOIS, HENRIQUEL, A. LENOIR, G. JACQUET, GOUBIE, E. DUEZ, de

Saint-Marceaux, G. Courtois, P.-A.-J. Dagnan-Bouveret, J. Wencker, L. Doucet, Guy de Maupassant, Henri Amic, Ch. Grandmougin, François Bournaud, Ch. Baude, Jules Lefebvre, A. Mercié, Albert Jullien, André Legrand, etc., etc.

A la lecture de cette singulière protestation, M. Édouard Lockroy oublia une minute la solennité que lui imposaient ses fonctions de ministre du commerce, et saisissant cette fine plume dont tant de lecteurs connaissent le charme, il écrivit, de la bonne encre du journaliste d'autrefois, la lettre suivante à M. Alphand :

A Monsieur le directeur général des travaux.

Mon cher directeur,

Les journaux publient une soi-disant protestation à vous adressée par les artistes et les littérateurs français. Il s'agit de la Tour Eiffel, que vous avez contribué à placer dans l'enceinte de l'Exposition universelle. A l'ampleur des périodes, à la beauté des métaphores, à l'atticisme d'un style délicat et précis, on devine, sans même regarder les signatures, que la protestation est due à la collaboration des écrivains et des poètes les plus célèbres de notre temps.
Cette protestation est bien dure pour vous, monsieur le directeur des travaux. Elle ne l'est pas moins pour moi. Paris « *frémissant encore du génie de tant de siècles* », dit-elle, et qui « *est une floraison auguste de pierres parmi lesquelles resplendit l'âme de la France* », serait « *déshonoré* », si on élevait une tour « *dont la commerciale Amérique* » ne voudrait pas. « *Cette main barbare* », ajoute-t-elle dans le langage vivant et coloré qu'elle emploie, gâtera le « *Paris*

des gothiques sublimes », le Paris des Goujon, des Pilon, des Barye et des Rude.

Ce dernier passage vous frappera sans doute autant qu'il m'a frappé, car « l'art et l'histoire français », comme dit la protestation, ne m'avaient point appris encore que les Pilon, les Barye, ou même les Rude, fussent des gothiques sublimes. Mais, quand des artistes compétents affirment un fait de cette nature, nous n'avons qu'à nous incliner. Si d'ailleurs vous désiriez vous édifier sur ce point, vous pourriez vous renseigner auprès de M. Charles Garnier, dont « *l'indignation* » a dû rafraîchir la mémoire. Je l'ai nommé, il y a trois semaines, architecte-conseil de l'Exposition.

Ne vous laissez donc pas impressionner par la forme, qui est belle, et voyez les faits. La protestation manque d'à-propos. Vous ferez remarquer aux signataires qui vous l'apporteront, que la construction de la Tour est décidée depuis un an et que le chantier est ouvert depuis un mois. On pouvait protester en temps utile : on ne l'a pas fait, et « l'indignation qui honore » a le tort d'éclater juste trop tard.

J'en suis profondément peiné. Ce n'est pas que je craigne pour Paris. Notre-Dame restera Notre-Dame et l'Arc-de-Triomphe restera l'Arc-de-Triomphe. Mais j'aurais pu sauver la seule partie de la grande ville qui fût sérieusement menacée : cet incomparable carré de sable qu'on appelle le Champ-de-Mars, si digne d'inspirer les poètes et de séduire les paysagistes.

Vous pouvez exprimer ce regret à ces messieurs. Ne leur dites pas qu'il est pénible de ne voir à l'avance attaquer l'Exposition universelle que par ceux qui devraient la défendre ; qu'une protestation signée de noms si illustres aura du retentissement dans toute l'Europe et risquera de fournir un prétexte à certains étrangers pour ne point participer à nos fêtes ; qu'il est mauvais de chercher à ridiculiser une œuvre pacifique à laquelle la France s'attache

avec d'autant plus d'ardeur à l'heure présente qu'elle se voit plus injustement suspectée au dehors. De si mesquines considérations touchent un ministre: elles n'auraient point de valeur pour des esprits élevés que préoccupent avant tout les intérêts de l'art et l'amour du beau.

Ce que je vous prie de faire, c'est de recevoir la protestation et de la garder. Elle devra figurer dans les vitrines de l'Exposition. Une si belle et si noble prose signée de noms connus dans le monde entier ne pourra manquer d'attirer la foule et, peut-être, de l'étonner.

<div align="right">Ed. Lockroy.</div>

Quand monsieur Eiffel connut la protestation, il éprouva un étonnement bien compréhensible en la voyant émaner de ceux-là même qui eussent dû le plus l'encourager. La protestation avait pour premier tort, au sens de M. Eiffel, de venir beaucoup trop tard, alors que les travaux étaient commencés et qu'on avait commandé tout le fer nécessaire à l'édification. Elle ne pouvait dans ces circonstances que nuire au succès de l'œuvre, sans empêcher sa réalisation, et par conséquent compromettre en partie la réussite de l'Exposition.

Mais, comme on vient de le voir, M. Lockroy sut mettre les rieurs de son côté et du côté de la Tour. L'exemple fut contagieux. De toutes parts les protestataires furent conspués; on se moqua d'eux, on les caricaturisa, on leur fit mille taquineries et le plus compromis d'entre eux fut chansonné par Jules Jouy de la plus plaisante façon. Quoique M. Ch. Garnier soit venu à résipiscence, nous ne pouvons résister au plaisir de citer quelques-uns des couplets de l'aimable chansonnier.

C'est la Tour Eiffel qui l'offusque ;
Il hait cet énorme compas,
Et comme sa franchise est brusque,
Dam ! il ne nous le cache pas,
Aux yeux de la foule épatée,
Ce géant, vers le ciel montant,
Démolit sa « pièce montée ».
Charles Garnier n'est pas content

Aux expositions dernières,
Les badauds, curieusement,
Venaient voir, bêtes moutonnières,
Son prétentieux monument,
Une autre espérance les berce,
Car c'est la Tour que l'on attend ;
Ça fait du tort à son commerce.
Charles Garnier n'est pas content.

Bien avant qu'on ne la commence,
Ça l'agace, la Tour Eiffel,
Avec son escalier immense
Et qui montera jusqu'au ciel.
Cet escalier, il l'abomine:
Près de ce rival épatant,
Le sien va faire triste mine.
Charles Garnier n'est pas content.

Les persécutions ne se bornèrent pas là. La protestation avait échoué. Un procès intenté d'autre part se tourna de même contre ses auteurs. Deux adjudicataires de terrains de l'avenue de la Bourdonnaye, madame la comtesse de Poix et madame Bouruet-Aubertot se dirent que le gigantesque monument masquerait complètement la vue, d'ailleurs superbe, qui de chez elles s'étendait au

loin. Elles firent un procès à la Ville, mais elles n'eurent pas plus de chance que les artistes. Maître du Buit, qui défendait la ville de Paris, démontra clairement que les propriétaires du Champ-de-Mars ne pouvaient s'opposer à l'érection de la tour puisque celle-ci s'appuyait sur le sol à l'aide de piliers dont les arcades ont 100 mètres de largeur sur 50 mètres de hauteur. Le monument étant, pour ainsi dire, à jour, ne pouvait en rien nuire, et bien au contraire, au pittoresque des propriétés voisines. Ce fut aussi l'avis des juges qui déboutèrent les plaignantes de leur demande.

Enfin, la Tour qui, en naissant, avait dû affronter ces deux périls eut à souffrir quelque peu des grèves, ainsi que nous l'avons dit plus haut. Mais ce fut bien peu de chose, une entente étant vite survenue entre patrons et ouvriers.

LA REPRODUCTION ET L'IMITATION

Il était dit d'ailleurs, que la Tour, tant discutée elle-même, serait encore une cause de discussions.

Nous voulons parler de la fameuse question des « reproductions de la Tour Eiffel. » Jusqu'en 1887, M. Eiffel avait autorisé, et sans prélever sur elles aucun droit, toutes les reproductions de sa Tour. Sans compter les gravures de toute sorte la représentant, on vit à la vitrine des bijoutiers, quantité de Tours Eiffel miniature en or ou en argent, sous forme de pendules, de cachets, de breloques, etc.

Plus tard, MM. Jules Jaluzot et Cie, du Printemps, demandèrent à M. Eiffel la cession du droit de repro-

duction de son œuvre. Le célèbre ingénieur passa avec ces messieurs un traité où il se réservait certaines formes de la reproduction, comme la gravure, la photogravure et les dessins de la Tour. La nouvelle une fois répandue fit grand bruit parmi les bijoutiers qui avaient en magasin un stock énorme de réductions de la Tour et qui devaient payer de gros droits (20 0/0) à M. Jaluzot.

L'émotion fut telle parmi eux que M. Eiffel, faisant preuve d'un grand désintéressement, proposa à M. Jaluzot la résiliation pure et simple du traité, décidé à laisser le commerce parisien fabriquer des images de la Tour sans payer aucune redevance. Mais celui-ci ne voulut rien entendre et intenta à M. Eiffel un procès qu'il a perdu définitivement, le constructeur de la Tour n'étant qu'entrepreneur et ne pouvant faire commerce d'un droit qu'il ne s'était par réservé.

M. Jaluzot a même été condamné à des dommages intérêts à cette occasion envers M. du Pasquier, un fabricant chez qui il avait fait saisir un modèle en miniature de la Tour.

Tout le monde a approuvé le jugement qui était la sagesse même. L'œuvre de M. Eiffel étant la propriété de l'État pendant la durée de l'Exposition et celle de la ville de Paris par la suite, il est évident que le constructeur n'avait pas qualité pour empêcher le petit commerce de gagner quelque argent en exploitant la reproduction d'un monument appartenant à tous les Français, au moins pendant l'Exposition.

LES TRAVAILLEURS DE LA DERNIÈRE HEURE

Il nous semble que nous devons, avant d'en finir avec cette partie de notre travail, de publier les noms des ouvriers qui ont mis la dernière main à cet ouvrage incomparable, et qui par conséquent ont travaillé jusqu'au dernier moment à la hauteur de 300 mètres. Ils méritent bien une part de la gloire dont le nom de M. Eiffel est entouré.

Ce sont — mécaniciens et charpentiers — MM. Gourio, Rondel, Allétru, Magnin, Baudran et Pallas. Dans cent ans, peut-être, ces quelques lignes seront-elles un document de la plus haute valeur et d'un saisissant intérêt.

L'UTILITÉ DE LA TOUR

Quelle sera l'utilité de la Tour Eiffel? vont demander les gens difficiles à contenter et qui se piquent d'être pratiques. Nous leur répondrons sans hésitation :

D'abord la Tour pourra servir à éclairer l'Exposition pendant toute sa durée. Elle portera au sommet un foyer électrique destiné à cet usage. Mais cela n'est rien. Elle présente des avantages pratiques autrement considérables. La coupole vitrée qui la termine possède un balcon extérieur de 250 mètres carrés où l'on pourra procéder dans d'excellentes conditions à des expériences scientifiques. Aucun observatoire ne possède une Tour réunissant autant d'avantages que celle-ci pour les observations d'as-

tronomie, de chimie, de météorologie, de physique. De plus, en temps de guerre elle permettra de tenir Paris constamment relié au reste de la France.

Et puis encore, elle sert tout de suite à annoncer l'heure de l'ouverture et de la fermeture de l'Exposition par des salves d'artillerie tirées de la deuxième plate-forme. Il est même question d'annoncer chaque jour l'heure de midi par un troisième coup de canon, sur lequel les Parisiens pourront régler leurs montres.

Voilà donc le légendaire canon du Palais-Royal définitivement supplanté...

On y installe, en outre, ou l'on va y installer une horloge dont les cadrans placés sur les quatre faces donneront l'heure de tous les pays du monde.

D'ailleurs, ne serait-elle simplement qu'un monument destiné à résumer les immenses progrès réalisés en ce siècle par notre grande industrie, qu'elle aurait encore sa raison d'être, son utilité, d'autant plus qu'elle contribuera évidemment pour une très grosse part au succès de l'Exposition.

UNE QUESTION

Maintenant a-t-on le droit de mettre la Tour Eiffel en musique? Probablement, car il a paru une valse intitulée la *Tour Eiffel* et dédiée au grand constructeur qui sans doute n'a pas protesté. Seul M. Jaluzot va trouver la chose un peu osée. Mais il a payé pour s'être mis en travers de l'enthousiasme et du commerce national. Espérons qu'il sera plus indulgent

pour la musique qui, comme on sait, a pour mission d'adoucir les mœurs et les colères.

CONCLUSION

Nous voici enfin arrivés au bout de cette étude, heureux si nous avons pu donner une faible idée de la grandeur de l'œuvre. Pour conclure rappelons ce que disait le *Scientific American*, en 1874, lorsqu'il fut question de construire à Philadelphie une Tour de 1000 pieds, pour célébrer le centenaire de l'Indépendance des États-Unis :

« Le caractère du projet se rattache au but de son érection; le centième anniversaire de notre existence nationale ne devait point passer sans un souvenir permanent qu'une Exposition de quelques mois ne peut fournir.

» Il est évident que, dans l'espace de deux années, nul monument d'un aspect si imposant, d'une conception si originale, ne pourrait être construit avec d'autres matériaux que du fer; à tous les points de vue, nous ne pouvions choisir une construction plus nationale.

» Nous célébrerons notre centenaire par la plus colossale construction de fer que jamais l'homme ait conçue. »

Mot pour mot, nous pouvons nous appliquer ces paroles. Le projet américain n'aboutit pas. Mais la grande nation amie de la France ne sera pas jalouse de ce qu'un Français ait réalisé cette grandiose conception.

La Tour de Babel fut autrefois la cause de la confusion des langues et de l'inimitié des peuples. Espérons que « la Tour du Centenaire », les rapprochant sous sa grande ombre, leur fera faire un bon pas vers l'universelle confraternité, cette sublime utopie qui hanta si souvent les rêves de notre grand Victor Hugo.

Post-scriptum. — On frappe en ce moment une médaille commémorative de la Tour Eiffel; c'est M. Levillain qui a été chargé de composer les sujets qui seront gravés sur cette médaille.

La médaille sera offerte au nom du Conseil municipal, d'abord à M. Eiffel, puis à son contremaître et enfin aux ouvriers qui ont pris part d'une façon continue, depuis le commencement des travaux jusqu'à la fin, à l'élévation de la Tour.

Sur deux cents ouvriers qui ont travaillé à la Tour, soixante-quinze restent dans cette catégorie. Cette médaille sera pour eux un titre de noblesse industrielle.

HISTOIRE DE L'HABITATION

M. CHARLES GARNIER ET SON PROJET

Je suppose, que, revenu de votre ascension à la Tour Eiffel, et malgré l'admiration dont vous êtes pénétré, ce n'est pas sans un certain plaisir que vous retrouvez la terre ferme; vos pieds, en tou-

chant le sol, y puisent, comme Antée, une vigueur nouvelle, et vous êtes ravi de vous mouvoir sous le gigantesque monument.

Pour donner un aliment à ce besoin d'activité, sans accroître immodérément la lassitude bien pardonnable que vous commencez à ressentir, venez visiter, non sans indolence, l'Histoire de l'habitation. Vous savez ce que c'est :

M. Charles Garnier, architecte de l'Opéra et membre de l'Institut de France, a imaginé de bâtir, sur le bord même du Champ-de-Mars, le long de la voie ferrée, une série de maisons appartenant à tous les âges et à tous les peuples. C'est, à proprement parler, une exposition rétrospective des demeures humaines — nous sommes beaucoup pour la rétrospectivité en 1889.

Le malheur est que l'entreprise de M. Garnier ne pouvait réussir autant qu'il l'aurait désiré lui-même sans doute. Le champ était trop vaste. Il lui eût fallu la moitié de l'Exposition pour faire quelque chose qui eût un intérêt architectural et historique. Le cadre et l'espace restreint que le directeur lui attribua dès le début, a forcé l'éminent architecte à réduire ses prétentions, et il nous a donné des document un peu tronqués, mais intéressants, car les divers spécimens de demeures humaines qu'il groupe à l'ombre de la Tour Eiffel constituent, en somme, un attrait suffisamment pittoresque et forment une des curiosités de l'Exposition.

7.

LES HABITANTS

Et fort heureusement, l'idée a été complétée et rendue amusante par l'installation, dans ces diverses maisons, d'habitants costumés suivant l'époque et le pays auxquels elles appartiennent. Il est certain que l'on ressaisit ainsi — assez adroitement — le pittoresque dont le public est si friand et qu'il attend des créateurs de cette archéologie.

TROGLODYTES. — LACUSTRES

En partant de l'avenue de la Bourdonnais, juste en face du panorama de la Compagnie Transatlantique, se dressent des rochers affreux, au fond desquels on distingue les sombres ouvertures de grottes ou de cavernes. Ce sont les demeures des Troglodytes, c'est-à-dire des premiers humains qui aient entrepris de se mettre dans leurs meubles. On appela longtemps Troglodytes certaines tribus d'Ethiopie qui vivaient dans les cavernes. Mais il est aujourd'hui certain jusqu'à la banalité que, dans notre pays, on rencontre fréquemment dans des grottes, des traces indiscutables de ces premiers ancêtres.

Immédiatement à côté se trouve une habitation de l'époque du Renne, puis les constructions de l'âge de la pierre éclatée et de la pierre polie.

Le cinquième spécimen consiste en une reproduction un peu sommaire, très sommaire même, des habitations lacustres. Un peu d'eau, quatre ou cinq

cabanes en roseau, des barrières de bois durcies au feu. Cela ne nous donne, — M. Charles Garnier s'en doute visiblement, — qu'une idée bien vague des cités lacustres dont on retrouve des traces encore à chaque instant sur les lacs de Suisse et de Savoie.

Dans ces premières et un peu trop primitives tanières, on n'a pas installé d'habitants. Il leur eût fallu coucher à la belle étoile ou quelque chose d'approchant, et il n'était pas nécessaire de pousser aussi loin l'amour de la couleur locale. Mais, ce qui eût été surtout indispensable, c'est de les vêtir selon l'usage du temps, et vous savez que le costume de l'époque consistait à n'en pas avoir du tout. Inutile d'insister.

ÉGYPTIENS. — ASSYRIENS. — PHÉNICIENS. — HÉBREUX. — PÉLASGES. — ÉTRUSQUES

Un peu plus loin s'élève une maison égyptienne. On y trouve des habitants des bords du Nil qui vendent, sans s'étonner de s'y voir, des antiquités provenant des fouilles de la Haute-Egypte, des momies d'ibis, de chats, de petits crocodiles, d'ichneumons et autres divinités courantes des Pharaons et de leurs peuples.

Voici maintenant un fragment de palais assyrien, puis un monument phénicien plus ou moins authentique.

Tout à côté la tente des Juifs. Le chef de la famille qui l'occupe représente, dit-on, le premier banquier israélite. M. Charles Garnier ne pouvait,

s'il voulait être exact, négliger ce document hébraïque.

La construction *étrusque* reproduit une hôtellerie antique, meublée dans le caractère du temps ; la reconstitution des meubles et les costumes des gens de service sont particulièrement colorés. Un peu en arrière se trouve une chaumière pelasgique avec ses blocs de pierre superposés.

INDE. — PERSE

Voici le pavillon Hindou. Il est facile à reconnaître. On y a installé deux ou trois Kachemyriens avec une exposition très intéressante des merveilleux produits de leur pays.

Son voisin, le pavillon persan, abrite des musiciens des bords du Tigre, exécutant la musique sans prétention des compositeurs de Téhéran. Sous une tente, on vous servira, si vous voulez, du café exquis, mais auquel il faut être habitué, et l'on vous montrera un petit musée d'antiquités bon-enfant.

C'est là que le shah de Perse, lors de sa visite à l'Exposition, viendra, dit-on, se reposer officiellement, mais j'ai dans l'idée qu'il trouvera mieux, même sans quitter le Champ-de-Mars.

GAULE — GRÈCE — ITALIE

Dans l'habitation *gauloise*, le visiteur trouve à déguster la cervoise et ce vin d'orge si apprécié de nos anciens.

A la maison *grecque*, on trouve du miel de l'Hymette, de l'hydromel et quelques excellentes boissons.

L'habitation *romaine-italienne* abrite une soufflerie de verre. A côté des procédés modernes, est reconstitué l'outillage des anciens. Sous les yeux des visiteurs, les verres de Venise s'irisent et se forment.

PAVILLON SCANDINAVE — MAISON ROMANE MAISON RENAISSANCE

Nous voici arrivés à la moitié de notre visite. Il nous faut traverser la grande voie qui fait suite au pont d'Iéna. Immédiatement après nous trouvons une cabane *scandinave* où logent des paysans et des pêcheurs norwégiens qui sculptent de menus objets pour les vendre aux visiteurs.

La maison style *Roman* et *moyen âge* a l'honneur de servir de salon au Président de la République Française quand il se rend au Champ-de-Mars. Le Mobilier national a été chargé de son ameublement.

La maison *Renaissance* renferme de jolies bouquetières. — Ces deux dernières habitations ne manquent ni de style, ni d'élégance, mais avouons-le, ce sont ces qualités qui font ressortir plus durement la pauvreté des autres constructions. Il en est vraiment qui ont l'air de taupinières et je profite des éloges qu'il faut décerner à la maison romane et à sa voisine pour dire tout ce que le monde pense, à savoir que M. Garnier a traité son histoire de

l'habitation avec un sans-façon voisin de la négligence.

MAISONS BYZANTINE, BULGARE, RUSSE, ARABE

Dans la construction *Byzantine* est présentée une exposition de superbes costumes, de Croatie, de Slavonie, formée par les soins de la Chambre de commerce d'Essek.

Dans le pavillon *Slave*, un Bulgare, grand propriétaire à Kaesanlik, a établi une distillerie d'essence de rose, si chère aux Orientaux.

La maison *Russe* est occupée par une famille de moujiks qui fabrique des bibelots. — Cette maison-là, on peut en être sûr, sera l'objet de sympathies françaises très vives et l'on témoignera sans doute à ses habitants toute l'amitié que la France manifeste depuis longtemps déjà pour le pays du Tzar.

La demeure *Arabe*, avec sa Koubba et ses tentes, donne asile à de belles Mauresques qui y tiennent grand étalage de fruits, poteries et bijoux exotiques. Ce ne sera pas non plus un petit attrait. Il est probable que ces belles Mauresques d'ailleurs sont des juives Algériennes dont la beauté est célèbre autant que l'habileté commerciale.

CONGO

Nous voyons dans l'habitation du Soudan les premiers résultats des Expéditions de M. de Brazza. Ne nous imaginons pas cependant qu'il y ait des merveilles. Le Congo est trop loin et les moyens de

transport y sont encore dans l'enfance. — Néanmoins nous y trouvons quelques indigènes, à la figure bonasse, qui gardent l'Exposition des produits de cette possession française.

CHINE — JAPON

La Commission japonaise a réuni dans le pavillon du *Japon* de nombreux meubles et objets d'amateurs : la petite pagode *chinoise* est habitée par des sujets du Céleste empereur. Il est inutile de rappeler, je pense, qu'il s'agit ici seulement de l'histoire de l'habitation et que toutes les nations qui y sont représentées ont, dans les grandes galeries, des expositions plus sérieuses et plus complètes.

LAPONS — MAISON AZTÈQUE — PEAUX-ROUGES — INCAS

La taupinière qu'on voit ensuite est une maison de Lapons à la suite de laquelle s'élève un toit esquimau. Puis vient le toit conique d'une paillotte de l'Afrique centrale, et à côté des Peaux-Rouges du Canada vivent pittoresquement dans leurs wigwams, brodant avec des aiguilles de porc-épic de minces pirogues en écorce de bouleau ou des ceintures en cuir de cerf et de renne.

Voici encore une construction *aztèque*, occupée militairement par un poste de soldats mexicains. Elle est d'ailleurs située à deux pas du palais où brille l'Exposition du Mexique et qui a une si singulière saveur d'antiquité américaine.

Enfin la série se termine par un temple Inca qui n'offre à l'œil rien de bien passionnant.

TROISIÈME JOURNÉE

AUTOUR DU CHAMP-DE-MARS

J'imagine, ami visiteur, que vous avez l'ambition de tout approfondir dans cette Exposition et que vous trouverez naturel de pénétrer chaque jour dans l'enceinte par une porte différente. C'est le vrai moyen de connaître les plus petits détails. Ainsi, pour cette troisième journée, je vous conseille de prendre le chemin de fer de ceinture. Il vous portera jusqu'à la gare spéciale du Champ-de-Mars, laquelle gare vide sa foule sur la porte nord de l'avenue de Suffren, une de celles, assurément, qui voient chaque jour passer le plus de monde.

Bon, nous voici dedans.

Tout d'abord, rien n'étonne les yeux. A droite sont les bureaux de la douane, voisins eux-mêmes de la manutention. Passons. Mais quel est donc cet édifice rutilant? un bouillon Duval? Malepeste, comme il reluit au soleil. Jamais on ne vit fabricant de potage en un semblable palais. Et pourtant rien n'est plus démocratique. Chaque repas, dans ce res-

taurant, ne doit pas coûter plus de vingt sous, dit-on. Informez-vous cependant avant de vous risquer.

Mais qu'est-ce que cette profusion de dômes, de flèches, de clochetons, de tours et de tourelles ? mon Dieu ! que de fer, que de pierre, que de plâtre, que de briques ! Il est certainement impossible de voir nulle part au monde, tant de surprises architecturales en si peu d'espace. C'est que nous voilà en pleine Amérique. Une émulation incroyable a poussé les républiques sœurs du continent découvert par Colomb à faire plus grand les unes que les autres.

C'est donc ici le commencement d'un véritable tour du monde que nous allons entreprendre et qui, croyez-moi, sera fecond en découvertes. Toute la terre y passera, car toute la terre nous attend, postée sur notre passage. Les nations sont venues à nous, pour nous éviter la peine d'aller à elles et je vous assure que pour la circonstance elles ont pris leurs habits de cérémonie. Néanmoins vos jambes auront fort à faire, mais vous avez déjà le pied marin.

Partons donc, si vous voulez, partons du pied droit... de la Tour Eiffel.

Ne faisons tout d'abord au pavillon des canaux de Suez et de Panama qu'une station très courte. Le premier est connu depuis longtemps, et le malheureux temps d'arrêt des travaux du second diminue un peu l'attrait de cette visite. Par bonheur, l'espérance n'est pas morte.

RÉPUBLIQUE ARGENTINE

Vient ensuite un des plus intéressants palais du Champ-de-Mars, celui de la République Argentine, élevé par l'architecte Ballu, qui en a fait un véritable monument. Cette construction artistique où le bon goût le dispute à l'élégance, est ornée de nombreux groupes et statues qui en ornent la façade et couronnent les quatre pylones des angles, dus à MM. Hugues, Turcan, E. Barrias, Lefèvre, Dupuis, Pépin et Gauthier. Les peintures intérieures qui décorent les quatre petites coupoles sont de nos meilleurs peintres français, MM. Gervex, Besnard, T. Robert Fleury, Cormon, Saint-Pierre, O. Merson, Chancel, Paris, Montenard, Toché, H. Leroux, Duez, Roll, Lefebvre et Barrias.

La disposition des objets exposés est des plus heureuses; les jours sont bien ménagés et la circulation au milieu des produits de la riche République Argentine est des mieux ordonnées et des plus faciles.

Parmi les nombreux articles qui s'étalent à la curiosité publique, nous devons mentionner les vins, les peaux, les cornes, les cafés, les cotons, le maté, la plante qui, là-bas, remplace le thé sans donner mal aux nerfs.

Le principal attrait sera une machine frigorifique permettant de conserver indéfiniment de la viande fraîche *sans aucune altération de la qualité;* exposant, M. Sansinella.

Et une grande carte de la République Argentine exécutée par un Allemand.

Après l'Exposition, ce pavillon sera démonté et transporté avec les œuvres d'art qu'il renferme, à Buenos-Ayres même, où son emplacement a été choisi.

A côté de la République Argentine, nous rencontrons le pavillon du Brésil.

BRÉSIL

Nos architectes avaient à résoudre pour cette construction l'étrange problème suivant : « Les concurrents seront libres de donner à leur composition le caractère architectural qu'ils croiront devoir convenir à un édifice destiné à l'exposition des produits naturels d'un empire latin et américain, particulièrement riche en matières premières d'origine minérale et végétale. » On conviendra sans peine que ces idées générales ne sont pas précisément faciles à écrire dans une façade, et il n'est pas certain que M. Dauvergne, l'architecte choisi, ait réussi à exprimer tant de choses. Il lui a suffi d'élever un magnifique pavillon composite dominé par une tour de 45 mètres, pour que le Brésil soit content.

A l'intérieur, le règne minéral, si riche et si varié dans l'empire sud-américain, y est représenté par les plus beaux spécimens de diamants bruts et de pierres fines. On sait que le Brésil est le pays où l'on trouve les diamants les plus gros et les pierres fines les plus estimées.

Le règne végétal y étale les produits les plus variés en bois de placage, de teinture et de construction ; en écorces et plantes médicinales, etc.

A ce pavillon est reliée une serre, où pendant toute l'Exposition le public admirera les collections des plus belles de ses fleurs, et Dieu sait si la flore brésilienne est éclatante et variée ! A côté de la serre est une pièce d'eau dont on parlera. A la surface s'épanouit une des plus grandes curiosités végétales du Champ-de-Mars. Des tuyaux y versent de l'eau chaude qui entretient constamment à 30° la température du bassin. Grâce à cette température tropicale, on y voit, pour la première fois en Europe, fleurir à ciel ouvert les *victorias regias*, dont les feuilles étalent sur l'eau des plateaux de 1 mètre 50 de diamètre et peuvent porter un petit enfant.

En sortant du Brésil par la serre, on se trouve devant l'exposition du Mexique.

MEXIQUE

Si, par suite de relations diplomatiques longtemps interrompues, la République mexicaine ne put être représentée aux assises industrielles de 1878, ce pays prend à l'Exposition universelle de 1889 une éclatante revanche.

Dès que le gouvernement mexicain eut reçut l'invitation officielle du gouvernement de la République française pour l'Exposition de 1889, M. Porfirio Diaz, président du Mexique, fit mettre à l'étude l'organisation de la participation mexicaine.

Un premier comité de neuf membres composé des hommes les plus considérables du pays, fut formé sous la direction du général Pacheco, mi-

nistre de *fomento* (commerce, travaux publics, agriculture). Ce grand comité se divisa en sous-comissions chargées de rechercher et de classer les principaux produits naturels et manufacturés de ce vaste pays. On organisa à cet effet une sorte d'exposition préparatoire à Mexico, où l'on fit une sélection de ce qui devait être envoyé au Champ-de-Mars.

En même temps que ces préparatifs se faisaient au Mexique, le gouvernement donnait au concours les plans d'un palais à construire à Paris, démontable après l'Exposition pour être transporté à Mexico. Le plan de M. Anza, architecte mexicain, fut adopté et la construction commencée dans les vastes établissements Cail.

Le gouvernement de Mexico, en informant le savant docteur Ramon Fernandez, ministre du Mexique à Paris, de la participation à notre Exposition, délégua spécialement, en qualité de commissaire général, M. Diaz Mimiaga, ancien sous-secrétaire d'État au ministère des affaires étrangères. Cette haute personnalité n'a cessé de s'occuper avec la plus grande activité de sa délicate et difficile mission, et les visiteurs qui viennent à Paris de toutes les parties du monde, lui doivent de connaître à fond les magnifiques ressources des États-Unis du Mexique.

Le palais de la République mexicaine emprunte à l'ancienne civilisation du pays les motifs principaux de sa construction, dont l'ossature en fer est totalement démontable. Ce palais, dont la forme farouche reproduit celle des anciens téocallis aztèques, intrigue fortement les visiteurs naïfs.

Représentez-vous une masse pyramidale dont les façades ont 70 mètres de long sur 15 de haut sans aucune autre ouverture que le portail d'entrée. Ce portail, qui fait tout l'effet d'une gueule d'abîme, vous fait pénétrer dans l'intérieur éclairé par un toit vitré. Sur les façades pleines, M. Anza fait courir des dessins géométriques scrupuleusement copiés sur les anciens monuments. Douze grandes figures en relief d'un très grand et très saisissant caractère occupent, sur la principale, des cadres ménagés au milieu de ces lignes brisées. Les unes représentent les anciens empereurs du Mexique; les autres les dieux de l'empire, ces dieux auxquels on immolait par centaines des victimes humaines, dont le prêtre ouvrait la poitrine avec des couteaux d'obsidienne.

Les produits exposés sous la direction de M. Diaz Mimiaga sont intéressants à ce point de vue surtout que depuis vingt ans le Mexique a fait des progrès industriels excessivement rapides. On le voit principalement par son exposition de bijoux qui ont perdu la candeur d'autrefois et par les filigranes qui sont incomparables.

Qui dit Mexique, dit or et argent. Les minerais sont donc abondants, mais ce qu'il y a de plus curieux c'est l'extrême variété des produits de l'agriculture. Grâce à la différence de ses altitudes, le Mexique produit les plantes du tropique, de l'Équateur même, à côté de celles des pays tempérés ou froids. Le bananier, l'arbre à pain, le palmier à cocos, la vanille, le cacaotier, le caféier, la canne à sucre, l'indigo, le coton sont des richesses aux-

quelles ne le cèdent point le maïs, le froment, l'avoine, l'orge et les pommes de terre.

La fabrication des étoffes de coton s'est aussi développée, comme la fabrication des étoffes de laine. Vous pourrez voir en effet des manteaux, des couvertures, des draps de qualité aujourd'hui supérieure. On y trouve également des bois de teinture, de construction et de placage.

Mais nous n'avons pas le loisir de nous étendre ainsi sur chaque exposition particulière et nous passons.

L'ÉQUATEUR.

La participation de la République de l'Equateur à notre grande Exposition a été assez laborieuse ; il ne fallut rien moins, pour vaincre certaines résistances, que l'élection à la Présidence de M. A. Florés, qui secondé par les souscriptions de ses concitoyens, établit à Paris, en dépit du Sénat équatorien, une commission pour s'occuper de la construction d'un pavillon et de son organisation intérieure.

La présidence de cette commission fut naturellement confiée par le gouvernement à M. C. Ballen, consul général de la République à Paris. Grâce à l'activité déployée par cette commission, et notamment par son secrétaire, M. Enrique Dora y de Alsna, consul de l'Equateur à Saint-Nazaire, les travaux ont rapidement marché, sous la direction de l'architecte, M. Paquin.

Cet édicule est un tout petit temple carré ; les crêtes en points d'interrogation qui le couronnent

les oiseaux chimériques de la frise, les masques humains aplatis qui encadrent les portes ont été faits d'après le moulage que nos explorateurs ont apportés au musée du Trocadéro. On ne pourra donc pas contester l'authenticité de ces ornements. Quatre grenouilles colossales gardent l'entrée de cette réjouissante construction.

A l'intérieur, somptueusement aménagé, sont étalés les riches produits agricoles et minéralogiques de l'Equateur, des étoffes, des broderies, etc.

BOLIVIE

En quittant le temple Inca de l'Equateur vous passez devant une brasserie où vous pourrez vous rafraîchir, avant d'arriver en Bolivie. Des embarras financiers ont failli empêcher cette puissance de terminer le pavillon qu'elle avait fait commencer sous la direction de M. Fouquiau. — Mais grâce à des arrangements tout s'est terminé au mieux pour l'honneur de chacun et la Bolivie fait très bonne figure au pied de la Tour Eiffel.

VÉNÉZUELA

Près du pavillon précédent, à gauche, s'élève celui du Vénézuela, construit par M. Paulin.

Quand la République française invita le Vénézuela à prendre part à l'Exposition de 1889, M. Jules Thiessé, député de la Seine-Inférieure, ancien ministre de France à Caracas, fut chargé par le gouvernement du Vénézuela de le représenter, en qua-

lité de délégué, auprès de l'administration française.

Dès le mois d'octobre 1887, un comité, chargé de s'occuper des intérêts du Vénézuela, fut constitué à Paris, avec la délégation de M. Thiessé, sous la présidence de Son Excellence le général Guzman-Blanco, ex-président de la République vénézuélienne, actuellement ministre plénipotentiaire de cet État à Paris. — Une somme importante votée par le Parlement a permis à ce comité de préparer une magnifique exhibition des riches produits de cette belle contrée. Une notice détaillée de ces produits, préparée par M. Antonio Para, consul général du Vénézuela à Paris, et par M. Parru-Bolivar fut envoyée à Caracas avec mission confiée à ce dernier de faire appel au patriotisme et aux intérêts des producteurs du Vénézuela.

L'exposition Vénézuélienne est contenue dans un délicieux pavillon dû, comme nous l'avons dit, au talent de M. Paulin. L'architecte s'est inspiré ici du goût espagnol, qui est toujours un peu emphatique, et ce caractère a été renforcé encore par le *style jésuite* qui donne à la construction un accent de terroir très peu ordinaire. La porte d'entrée de l'édifice, qui couvre 600 mètres carrés, rappelle la grande porte de la cathédrale de Caracas.

Les principaux produits exposés consistent en *minéraux métalliques*, bois de construction, de teinture, écorces et plantes médicinales, etc., etc.

En visitant ce pavillon on comprend que les producteurs vénézuéliens ont voulu prendre leur revanche sur l'abstention à laquelle des circonstances

indépendantes de leur volonté les ont forcés lors de de l'Exposition de 1878.

NICARAGUA.

A gauche de la construction Lota, on voit le pavillon du Nicaragua qui n'offre pas de caractère particulier au point de vue architectural. Nous avons visité l'intérieur de ce petit palais, et nous ne craignons pas de le dire : sa distribution est parfaite et son ornementation du meilleur goût, avec une pointe de coquetterie.

Les produits exposés consistent surtout en bois de construction, de placage, de teinture, en gommes, plantes médicinales et céréales.

SAN SALVADOR

La petite République de San Salvador a accueilli avec le plus vif enthousiasme la grande idée de faire célébrer le glorieux Centenaire par la réunion pacifique de tous les peuples civilisés.

Le général Menendez, cet intègre et intelligent citoyen, qui a su rétablir les finances de son pays ébranlées par la guerre, a donné une vigoureuse impulsion à l'organisation de l'Exposition. Par ses ordres, le docteur Guzman, de la Faculté de Paris, a parcouru le territoire de la République, organisant des comités départementaux et réunissant des collections de toutes sortes, scentifiques, industrielles et commerciales.

Pendant ce temps, sous la direction de M. Eugène

Pector, consul général du Salvador à Paris, se bâtissait par le soin de l'architecte, J. Lequeur, un édifice original, qui s'élève, au dire de quelques personnes, comme un gigantesque rebus. C'est tout simplement un délicieux palais réunissant dans son ensemble les caractères de l'art américain proprement dit, et décoré à l'extérieur de faïences coloriées. Les dessins énigmatiques de ces faïences représentent, en caractères nahuatl, la langue sacrée des anciens aborigènes, d'abord la date commémorative de 1889, ensuite les cycles, les mois, les jours, les noms des souverains d'avant la conquête espagnole, et le nom des principales villes.

La distribution de ce pavillon est parfaite, et son ornementation du meilleur goût. Comme il est de dimensions trop restreintes pour pouvoir contenir toutes les productions de la République, M. Berger, si parcimonieux de ses emplacements, n'a pas hésité à concéder, à quelques mètres plus loin, un nouveau terrain où s'élève une construction de 10 mètres d'une façade de grand style, et qui contient les produits si nombreux de l'agriculture et de la sylviculture ; on y voit ainsi la collection aussi complète que possible de la flore de cette terre privilégiée. Nous ne saurions trop engager les visiteurs à se livrer à un examen attentif de cette exposition au double point de vue de la science et de la curiosité.

C'est ici que se trouve la brasserie Tourtel dont les bières ont triomphé dans les Expositions de toutes les bières allemandes.

CHILI

Dès que le gouvernement du Chili eut exprimé le désir de participer officiellement à l'Exposition, un emplacement de soixante mètres carrés fut mis à la disposition de M. Antunez, ministre du Chili et commissaire général.

Le palais du Chili, construit en fer démontable et destiné à être transporté à Santiago, est décoré extérieurement dans le genre de ses voisins, les pavillons du Brésil et de la République Argentine.

On y admire une collection de minerais, la plus riche et la plus complète qui ait été réunie jusqu'à ce jour ; de magnifiques spécimens de *laine de vigogne*, d'indigo, de quinquina, d'excellents bois de charpente et de menuiserie.

La population énergique, patriotique et policée de ce pays exploite, avec la plus grande intelligence, toutes les richesses minérales et agricoles du sol, et, par la gravité de son esprit et sa fiévreuse activité, est appelée au plus brillant avenir.

L'ÉDICULE LOTA

A côté du pavillon du Chili s'élève une construction similaire, sorte de réduction du palais chilien, l'édicule Lota, qu'a fait bâtir un simple citoyen de cette République, et où il a exposé à son gré les produits qui lui ont paru le plus propres à piquer la curiosité du public, et à donner un complément indispensable à l'Exposition de son pays.

8.

En prenant l'allée qui longe le palais des Arts libéraux, à droite, près de l'avenue de Suffren, nous rencontrons à l'entrée :

LA SPHÈRE TERRESTRE MONUMENTALE

Voici la description d'une des nombreuses merveilles de l'Exposition :

La base de cette sphère est une petite tour en fonte, élevée à cinq mètres du sol. Ce globe, qui étonne le regard et demande une certaine reculée pour être vu de façon satisfaisante, marque les heures, les minutes, les secondes. Une sonnerie intérieure fait connaître les quarts, les demies et les heures.

On monte dans le globe par un escalier situé dans la tour. La charpente est en fer et forme une salle avec galerie hélicoïdale assez grande pour que trois cents personnes puissent voir fonctionner les moteurs mécaniques.

Après l'Exposition, l'ensemble de ce mécanisme horaire et cosmographique sera installé dans un jardin public de Paris.

LE PALAIS DES ENFANTS

On nomme ainsi un théâtre très vaste situé à côté de la sphère terrestre et à deux pas du pavillon de San Salvador. Nous ignorons pourquoi on l'a baptisé *Palais des Enfants;* car il sera infiniment plus couru par les grandes personnes que par les bambins. Sans doute, il fallait frapper l'imagination, l'attention du

public. Et comme, dans ce siècle d'attendris, on a toutes les chances de réussite en main quand on se met sous la protection des marmots, on n'a rien trouvé de mieux que ce titre, qui évidemment a mis la chose en relief.

N'allez pas croire, cependant, que les directeurs de cet établissement ne fassent rien pour les enfants. Tous les jours, tant que le soleil brille, le palais leur est ouvert. On leur offre là des guignols, des jeux de toute sorte, des clowneries, des divertissements appropriés à leur âge, et nous savons plus d'un gommeux de huit ans qui ne voudra connaître que ce coin de l'Exposition...

Mais, le soleil couché, la salle et la scène se transforment. Cela devient un théâtre sérieux, si toutefois on peut appliquer semblable épithète à un spectacle composite, dont les éléments sont extrêmement nombreux.

En effet, on y donne des opérettes, des ballets, des pantomimes anglaises, des concerts; on y voit évoluer des gymnasiarques, des équilibristes, des danseurs de corde et autres phénomènes...

Ajoutons, à l'honneur de son administration, qu'une fois par semaine, dans l'après-midi, ce bouiboui répudie l'acrobatie et les coups de pied des Hanlon-Lee, pour se consacrer entièrement et sérieusement à l'art rétrospectif, pour devenir une véritable salle de spectacle.

M. Paravey, directeur de l'Opéra-Comique, y donne, avec l'aide de M. Lacome, le compositeur bien connu, des représentations extraordinaires sous ce titre : *L'Opéra-Comique pendant la Révolution.*

Le programme comporte huit pièces qui, toutes, ont été jouées pendant la période révolutionnaire, sauf la première, peut-être, qui est pourtant à sa place dans cette série, comme pièce à tendances : c'est le *Barbier de Séville*, traduit ou plutôt *remis en français* par Framery, avec la musique, non pas de Rossini, comme vous pourriez le croire, mais de Païsiello. Il représentera l'année 1788.

1789 fournit *Raoul de Créqui*, paroles de Monvel, musique de Dalayrac, pièce intéressante, dont la partition renferme plusieurs pages hors de pair. L'expression est de M. Lacome, qui s'y connaît mieux que moi.

1790 : *La Soirée orageuse*, paroles de Radet, musique de Dalayrac. C'est une pièce politique qui célèbre avec enthousiasme le dernier rapprochement du peuple et de Louis XVI. C'est en même temps la plus gaie des comédies.

Pour représenter l'opéra-comique en 1791, MM. Lacome et Paravey nous donnent *Nicodème dans la lune*, par le Cousin Jacques. Cette pièce, politique, satirique et un peu réactionnaire, fut jouée quatre cents fois de suite, et tint l'affiche pendant toute l'année, par conséquent.

Les Visitandines, paroles de Picard, musique de Devienne, représenteront l'art musical en 1792. C'est un petit chef-d'œuvre qui se jouait encore à Toulouse et à Lyon il y a une vingtaine d'années.

1793 : *La Partie carrée*, paroles de Hennequin, musique de Gaveaux, jouée en pleine Terreur. Cette pièce s'en ressent fortement, et — chose étonnante — ne contient pas un seul rôle de femme.

1794 : *Les vrais Sans-Culottes* ou *l'Hospitalité républicaine*, paroles de Resicourt, musique de Lemoine.

Et enfin nous arrivons, avec 1795, à *Madame Angot*, par Maillot; un succès sans précédent, car *Madame Angot* fut donnée plusieurs années de suite. Ce nom porte bonheur.

Ce sont les artistes de l'Opéra-Comique qui jouent toutes ces pièces, l'une après l'autre, sur le Théâtre ou Palais des Enfants, lequel, pour la circonstance, s'appelle *Grand Théâtre de l'Exposition*.

Chaque semaine, on donne une pièce nouvelle, en suivant l'ordre chronologique.

La série des huit pièces dure deux mois.

Chaque série sera donnée trois fois.

Pendant que nous tenons l'Opéra-Comique, nous pouvons bien annoncer que, le 14 juillet, on exécutera, à la place du Châtelet, l'*Offrande à la Liberté*, de Gossec (30 septembre 1792), avec une figuration et des masses chorales imposantes.

PAVILLON DE LA MER

A côté du palais des enfants on a installé une innovation anglaise qui pourrait s'appeler l'art de vous habituer au mal de mer. Je ne sais si le plaisir qu'on veut nous faire goûter là sera bien du goût du Français.

URUGUAY, PARAGUAY, SAINT-DOMINGUE.

En poursuivant notre route, nous passons devant le pavillon de l'Uruguay, de Saint-Domingue, et du

Paraguay, dont les constructions n'offrent aucun caractère particulier.

A l'intérieur, à signaler dans le palais de l'Uruguay, de nombreux spécimen de cuirs bruts, cornes, graisses et viandes salées ; dans celui du Paraguay, de remarquables échantillons de quelques bois de construction de ses forêts vierges, de sucre, de coton, de Mâté et des produits de ses immenses *pampas*. La principale attraction de l'Uruguay est l'exposition sous le dôme central de ce palais des produits de M. Liebig.

GUATEMALA

Un peu plus loin, près de l'entrée Desaix et en face de la porte centrale des Arts Libéraux, voici le pavillon de Guatemala, qui mérite quelque attention.

A l'invitation du gouvernement français, le gouvernement du président Barillas répondit avec empressement et donna de suite les instructions nécessaires à son représentant à Paris, M. Crisanto Medina, pour que la République la plus importante de l'Amérique centrale figurât dignement à l'Exposition. Le docteur Gustave, E. Guzman fut nommé commissaire spécial, chargé d'organiser et centraliser tous les services, sous les ordres du ministre du commerce, le général Salvador Barrutia.

De l'activité qui se manifesta sous l'impulsion de ces intelligents organisateurs résulta une réunion de collections diverses jugées dignes de figurer au Champ-de-Mars.

Pour recevoir ces collections, le gouvernement guatemalien a fait construire le pavillon spécial en face duquel nous nous trouvons et qui est composé d'un rez-de-chaussée et d'un premier à doubles terrasses et balcons circulaires. Rien n'est gracieux comme cette svelte construction en bois vernis, entourée de verandas.

La décoration en faïence, aux couleurs nationales s'encadre admirablement dans les bois de ce pavillon, et donne une note fraîche et gaie à tout l'ensemble. Nos compliments sincères à MM. les architectes, Bresson et Gridoine, à M. le commissaire général Cr. Medina et à M. Monzano Torrès, consul général du Guatemala.

Les produits exposés dans le pavillon du Guatemala sont à peu près les mêmes que ceux des autres républiques de l'Amérique centrale, sauf la cochenille, dont l'exportation constitue une des importantes richesses de la région.

HAÏTI

Le petit pavillon d'Haïti, comme celui de Saint-Domingue, n'offre rien de particulier dans sa construction, mais présente à l'intérieur d'intéressantes collections des productions naturelles de l'île. Les denrées coloniales, les bois précieux, les pierres fines, les métaux de toutes sortes, quoique peu exploités, y sont représentés par de remarquables spécimens.

PAVILLON INDIEN

Ceci peut être considéré comme un écho extrêmement affaibli, mais très intéressant de l'Exposition des Indes qui eut lieu à Londres il y a deux ans. Ce fut, on le sait, une merveille. Jamais l'exotisme n'avait réuni un pareil ensemble de choses nouvelles, inconnues, charmantes.

Bien entendu, le Pavillon Indien qui commence, pour ainsi dire, la série des curiosités d'Orient, n'a et ne peut avoir qu'un rapport lointain avec cette manifestation de la colossale vitalité anglaise. Mais, dans ses modestes proportions, il n'en est pas moins très curieux, très personnel et très amusant. Pour les gens à qui leurs loisirs ne permettent pas les excursions de trois ou quatre mille lieues, c'est un coin bien nouveau plein de surprises et d'enseignements... Détail très curieux, le coloris rouge qui recouvre ce palais est obtenu à l'aide d'enduit dont le principal élément est le sang de bœuf qu'a fourni l'abattoir de la Villette. On y trouve mille choses bizarres, venues du pays des brahmines, vieux restes de civilisations éteintes, efforts de peuples finis et, qui sait, recommençant peut-être une existence plus étonnante que celle dont les siècles passés ont eu le spectacle.

PAVILLON CHINOIS

Comme toujours, depuis que nous avons des Expositions universelles, les Célestes ont installé, dans

La rue du Caire.

un pavillon agréablement orné et en dehors de la participation officielle de leur pays, tout un amoncellement des produits industriels de l'Empire du Milieu. Et comme toujours ils sont très courus, très fêtés. Le public a pour eux une indulgence dont ils savent profiter, en incomparables commerçants qu'ils sont, pour vendre à des prix généralement très élevés des objets charmants à la vérité mais qui commencent à être bien connus en Europe.

Pour être juste il convient d'ajouter que leur petit bazar est, cette fois, d'une fraîcheur parfaite et qu'ils y exposent, sur quelques rayons, de véritables nouveautés.

Il y a surtout une abondance et une diversité de masques japonais ou chinois qui dépassent tout ce ce qu'on avait vu de plus curieux jusqu'à ce jour chez les mieux achalandés et les plus sérieusement munis des importateurs de chinoiseries.

RESTAURANT ROUMAIN

Les gastronomes affamés de curiosités culinaires feront — cela s'impose — une station au restaurant roumain. Rien ne peut être plus étrange pour des occidentaux et en même temps plus instructif. Qui sait si plus d'un cuisinier de haut vol n'y découvrira pas les éléments d'une combinaison savante dont les Français pourront se régaler dans six mois.

La Roumanie, par sa situation géographique participe, comme mœurs autant que comme cuisine, de la Turquie dont elle était il y a trente-cinq ans la vassale, et de la Russie qui a exercé et exerce encore

une grande influence sur sa destinée. Prendre un repas au restaurant roumain c'est donc manger à la Russe et à la Turque en même temps. Le caviar joue un grand rôle dans l'affaire. Le sterlet du Volga y prédomine, l'esturgeon salé ne lui cède en rien et les petits poissons qui poussent à boire s'y étalent en rangs pressés. Voilà pour la Russie. La Turquie offre un pilaw un peu abâtardi à la vérité, mais encore très recommandable et surtout, ah! surtout la fameuse confiture de roses qui constitue pour les Roumains une des friandises les plus délicates et les plus exquises de l'univers....

Nous verrons si les autres peuples seront de leur avis. En tout cas, comme on y mange aux sons entraînants d'un orchestre oriental, les oreilles seront charmées en même temps que l'estomac.

MAISON RUSSE ET PAVILLON DE SIAM

C'est une petite isba de construction assez curieuse qui mérite une attention toute spéciale, ainsi que le charmant pavillon de Siam qui est à côté.

LES PORTES MERVEILLEUSES

Mais ne remontons pas trop vite et surtout ne nous laissons pas hypnotiser par les blancheurs du Maroc et de l'Égypte qui nous sourient de loin. Nous répondrons tout à l'heure à leurs avances. En attendant, admirons les charmantes ornementations des portes par lesquelles on entre dans les salles

où nous attendent les Expositions des pays dont la curiosité européenne est si friande.

Tout à côté de vous, à gauche, dans un petit coin, c'est l'honorable et quatorze fois centenaire République de Saint-Marin, assurément la plus ancienne République du monde et sans le concours de laquelle la fête de 1889 n'eût pas été complète. Au-dessus, la Grèce avec ses reproductions de chefs-d'œuvre antiques; la Serbie et son art un peu fruste mais plein d'une saveur sauvage. Le Japon (prenez garde, ami lecteur, que nous parlons seulement des portes qui donnent à ce petit morceau si charmant de l'Exposition une physionomie sans pareille), le Japon, lui, s'est distingué. Péché d'habitude...

Une petite inscription vous apprend que sa porte, dont on raffole, est en bois de Keyaki et qu'elle a été sculptée par MM. Goto et Shikawa dans les ateliers de Ko-sho-Kaï-sha. MM. Goto et Shikawa ont taillé sous l'auvent de la porte des pivoines; sur le linteau et dans les coins supérieurs, des phénix; sur les montants, des grues et des feuilles de mauve; et leur exécution est aussi souple, aussi grasse que s'ils avaient eu à modeler de la cire au lieu de bois. Ce sont des malins, du reste, et qui ne se donnent pas plus de peine qu'il ne convient; ces reliefs sont traités à part et cloués après coup. C'est l'usage des sculpteurs japonais, dit M. Bourde, et les merveilles de Nikko n'ont pas été traitées autrement.

Plus haut, nous trouverons les portes du Siam, de l'Égypte et de la Perse, très intéressantes, elles aussi; mais voici un pavillon, qui nous oblige à modérer notre ardeur, celui du Maroc.

LE MAROC

Avec un dôme rond qui atteste un art bien dégénéré, ce petit monument n'est autre chose qu'un fragment de bazar où des Marocains, pour la plupart Israélites, vendent divers produits du Magrèb et principalement des cuirs ouvragés d'une certaine façon encore inimitable.

LA RUE DU CAIRE

La physionomie de cet édifice amusant sert admirablement d'introduction à cette reproduction d'une rue du Caire qui constitue l'un des clous les plus courus de l'Exposition et à juste titre.

Je ne ferai qu'un reproche à cette artistique transplantation, c'est que la rue elle-même est un peu étroite. J'imagine que les jours de grande foule on s'y étouffera copieusement.

A part ce léger défaut, c'est charmant. On a réuni là quelques morceaux de mosquées qui sont d'une rare pureté et d'une élégance ravissante; ajoutez à cela vingt-cinq maisons avec leurs portes authentiques, et leurs moucharabis adorablement sculptés. Les moucharabis sont ces grillages en bois, tenant lieu de balcon pour les femmes du harem qui voient ainsi dans la rue sans être vues. Ils ont été apportés du Caire et proviennent de maisons démolies.

Le minaret est la copie d'un chef-d'œuvre du quinzième siècle, chef-d'œuvre qui donne une bien haute idée de ce qu'a été l'architecture musulmane à cette époque de gloire et d'apogée.

M. LE BARON DELORT

L'Exposition égyptienne est toute privée. Elle a été organisée, avec l'aide d'un jeune architecte, par M. le baron Delort, premier député de la nation française au Caire. Aidé de quelques amis, il a constitué les fonds nécessaires, puis il s'est occupé de choisir les monuments à reproduire avec un goût sans pareil et un jugement incomparable.

Quand le soleil en belle humeur éclairera la scène, quand les boutiques seront pleines de curieux et d'acheteurs, quand les produits du pays s'étaleront aux devantures, quand enfin au fond du café retentira la guitare et le chant monotone du Fellah, nous pourrons remercier M. le baron Delort et Allah de nous avoir procuré un plaisir charmant.

LES ANES BLANCS

Vous vous attendez bien à ce que je vous présente ces nobles coursiers des bords du Nil. Ne faites pas les dédaigneux et rentrez votre ironie. Les ânes d'Égypte sont des sonipèdes sérieux qui valent souvent aussi cher que nos chevaux de course. D'ailleurs ils sont rapides et le galop ne les effraie point. Avec cela patients et malins.

Il était donc naturel qu'on nous les fît connaître. Jamais aucune bête ne fut plus faite pour être exposée universellement et, bien avant l'ouverture du Champ-de-Mars, ils étaient célèbres dans Paris.

Je n'ai donc point la prétention de vous apprendre

qu'ils sont accompagnés de cinquante âniers égyptiens qui s'amuseront peut-être à Paris plus que les Parisiens et qui les conduiront à travers le Champ-de-Mars, dans le costume de leur pays, quand vous voudrez bien les louer pour faire une promenade.

Ces cinquante âniers et ces cinquante ânes demeurent dans des bâtiments situés derrière les maisons égyptiennes ; les quadrupèdes au rez-de-chaussée, en une longue écurie, et les bipèdes au premier en un dortoir un peu sommaire, mais odorant...

LA GARE SUFFREN

Quand vous avez visité, admiré, ce joli coin d'Orient transporté miraculeusement sous notre ciel parfois récalcitrant, mais assez aimable tout de même pour lui donner à l'occasion sa véritable physionomie, vous rencontrez à l'ombre même de la galerie des machines la gare terminus du chemin de fer Decauville dont nous avons déjà parlé.

Si votre curiosité éveillée voulait se gaver encore de constructions arabes, indo-chinoises et javanaises, il vous suffirait de prendre le train dont le départ va avoir lieu dans cinq minutes et de vous rendre à l'Esplanade des Invalides. Là s'élèvent les palais de l'Algérie, de la Tunisie, des pays de protectorat, du Cambodge, de la Cochinchine, du Sénégal, et le Kompang javanais...

Mais croyez-moi, ne vous laissez pas entraîner à ce premier mouvement fantaisiste et continuez votre voyage circulaire autour du Champ-de-Mars.

RESTAURANT

Derrière la gare s'élève un établissement dans lequel vous pouvez procéder à votre réfection corporelle. On y fait une cuisine modeste et saine à la portée des moyennes bourses et dont le genre se rapproche, sauf erreur, des bouillons plus ou moins parisiens.

GÉNÉRATEURS

En continuant notre promenade, nous rencontrons les nombreux générateurs qui donnent le mouvement et la vie aux géants de la colossale galerie des machines. Les visiteurs désireux de contempler de vastes chaudières, des soupapes ingénieuses et tout ce qui constitue pour ainsi dire le cœur des forces mécaniques, trouveront dans ce parcours un ample aliment à leur curiosité.

Ce sont là les véritables coulisses de l'Exposition. Ce n'est pas précisément quelque chose de particulièrement folâtre, mais ce sont des appareils nouveaux, utiles, grandioses, qui ont une importance sans pareille pour les esprits sérieux. Et les esprits sérieux sont comme le cerveau et les muscles d'une nation.

Il faut nommer les générateurs Dulac et Fontaine, les premiers, ceux de Megy Echeveria, les fours de boulangers, les générateurs de Belleville, puis les ateliers Ducommun, les générateurs de Nœgers, Roser, Jaudé Tillé, encore les fours de bou-

langers. Puis après d'autres générateurs on rencontre encore un restaurant semblable ou tout au moins identique à celui dont nous venons de parler.

LA RUE DES GRANDES USINES

Arrivés au bout de cette allée, nous tournons à droite et nous nous trouvons dans la partie de l'Exposition qui longe presqu'entièrement l'avenue de la Bourdonnais, et qui est consacrée au génie civil, une des forces vives de notre pays, qui a d'ailleurs fort à faire pour lutter avantageusement contre les peuples rivaux auxquels il a donné rendez-vous.

Ce sont le pavillon Goldenberg et le pavillon des Asphaltes ainsi que les forges de Saint-Denis qui inaugurent cette série. A partir de ce moment notre admiration va s'appliquer à tout ce que le génie de l'homme invente de plus parfait pour l'utilité et la défense de l'espèce humaine. Ici, il ne s'agit plus de plaisir.

Voici le pavillon de Montchanin où l'on trouvera les merveilles de la briquetterie de Bourgogne. Tout à côté l'Exposition des Émaux céramiques Chaufournier. Puis ce sont deux petites constructions qui précèdent le hall de la maison Cail et Cie, aujourd'hui dirigée par M. le colonel de Bange, le célèbre inventeur des canons qui portent son nom: le pavillon Lacour et le pavillon Royaux.

Le clou de l'exhibition Cail consiste en la comparaison intéressante que le visiteur pourra faire entre la première locomotive qui sortit en 1843 des ateliers de cette maison renommée, et la dernière qu'ils

ont livrée en 1889. On se rendra compte des progrès accomplis pendant ces quarante-six ans par les machines à traction. On y verra aussi une profusion de canons.

A côté, les fonderies et forges de l'Horme. Plus loin, une construction dont la visite fera bondir bien des cœurs féminins. C'est là en effet que seront exposés les diamants du Cap, les fameux diamants du Cap, dont on parle tant, et qui font si bien aux lobes d'oreilles finement ciselées...

Elle est organisée par le syndicat des mines de diamants de Kimberley, au cap de Bonne-Espérance. Dans une construction qui couvre une surface de quatre cents mètres, on assistera à toute la série des opérations par lesquelles passe le diamant, depuis l'extraction de la mine jusqu'à sa livraison au joaillier : lavage de la matière qui contient les pierres précieuses — le syndicat en a expédié plusieurs tonnes de Kimberley — triage, broyage, puis les autres opérations de la taille et du polissage. Une circulation bien comprise, ménagée dans l'intérieur de ce pavillon, permettra aux visiteurs de ne rien perdre de ces travaux successifs.

Terminons en disant que les petits grenats, qui se trouvent en abondance dans les terres lavées, seront distribués gratuitement au public.

Mais continuons. Voici l'exposition Solvay, qui précède les bureaux du commissariat général belge, lequel est limitrophe de la société de Mariemont à la suite de laquelle vient l'écurie militaire. Puis voici le bâtiment où est installée la Direction générale des travaux, direction qui goûte en ce mo-

ment un repos bien mérité après trois ans de labeurs formidables. Ici nous passons devant la porte Rapp. Les innombrables et merveilleuses statues qui garnissent la galerie de quinze mètres, vestibule du palais des Beaux-Arts, nous sourient et nous attirent. Nous répondrons demain à leurs avances et nous continuons notre chemin en saluant la Direction des Finances, où passeront bien des millions, et nous reprenons nos investigations utiles par le pavillon Dillemont, les Forges du Nord, et la station d'électricité Edison.

PAVILLON DE LA PRESSE

Nous voici brusquement arrêtés par une construction élégante et j'oserai dire spirituelle. C'est le pavillon de la Presse où les architectes, les céramistes, les travailleurs du bois ont dépensé beaucoup de talent. C'est là que se réunissent tous les journalistes de France et de l'étranger, là qu'ils trouvent toujours quelqu'un pour les accueillir et les honorer.

Tout ce qui est nécessaire au reportage se trouve sous la main des rédacteurs les plus difficiles : De quoi écrire, de quoi affranchir, de quoi manger, de quoi rédiger une dépêche, un bureau de poste, un téléphone, un télégraphe. A peine quelques pas à faire et ils peuvent communiquer par l'étincelle électrique avec l'univers entier. Félicitons les auteurs de ce pavillon. Il est charmant, commode et suffisamment luxueux.

AQUARELLISTES

La Société des aquarellistes a voulu avoir son exposition particulière et ce n'est pas un des moindres attraits du grand tour que nous faisons aujourd'hui.

La construction, à un étage, est ornée à son centre d'un escalier monumental décoré de peintures de M^{lle} Suzanne Lemaire. Cet escalier et son vestibule divisent le pavillon en deux ailes qui ont été transformées en de nombreux petits salons. Quatre cent soixante-trois ouvrages y sont exposés, dont les principaux auteurs sont MM. Albert Besnard, A. de Neuville, G. Janniot, John Lewis-Brown, Charles Cazin, Lhermitte, Edouard Detaille, Ernest Duez, Henri Harpignies, etc., etc.

PASTELLISTES

De leur côté, les amateurs de pastel n'ont que quelques pas de plus à faire pour pénétrer dans une salle réservée aux manifestations de cet art si séduisant qui a été remis en honneur depuis quelques années par des talents on ne peut plus exquis. Cette salle a ses murailles entièrement recouvertes d'ouvrages, parmi les signatures desquels on relève les noms de MM. Puvis de Chavannes, Roll, Besnard, Blanche, Dagnan Bouveret, Helleu, Montenard, James Tissot, etc., etc.

MONACO

Quel est ce petit palais orné de quatre belvédères fort gracieux? C'est le pavillon de la Principauté de Monaco. Les Monegasques ont à cœur de prouver qu'en dehors de l'industrie que l'on connaît, ils savent distiller les parfums et modeler de charmantes céramiques. Mais, d'autre part et ce qui est bien plus intéressant, le prince héréditaire de Monaco, qui vient d'être nommé commandeur de la Légion d'honneur, a communiqué à l'Académie des Sciences un mémoire relatif à ses travaux sur la flore sous-marine. Il s'est réservé une partie du palais de sa principauté pour y exposer les objets rapportés de son voyage autour du monde, et on assure qu'en quittant Madère, où il est actuellement, il viendra directement à Paris, où il se proposerait de vulgariser lui-même par des conférences publiques, quelques-unes de ses découvertes les plus curieuses. Sous toutes réserves.

Ce petit pavillon est celui de M. Toché, celui-là s'appelle le pavillon Pérusson et cette élégante maisonnette est le bureau de tabacs turcs.

FOLIES-PARISIENNES

Comme vous le voyez, nous sommes revenus par le chemin le plus long dans le jardin semé de monuments qui s'étend au pied de la Tour Eiffel (partie gauche). Ces immenses bâtiments qui s'étendent en façade sur l'avenue de la Bourdonnais sont ceux de

l'exploitation de l'Exposition. C'est ici que trône M. Berger.

Tout à côté se dresse le théâtre des Folies-Parisiennes dirigé par MM. Scipion, Daubray et Richard. On y fait de tout dans ce théâtre, on y boit d'abord et l'on y fume, puis on y entend des chansons, on y voit des ballets ; l'opérette y fleurit ainsi que la fantaisie. J'estime même que de temps à autre il en sera réduit à faire double emploi avec le palais des enfants.

Mais ce qui distingue de ce dernier, construit tout en bois, ce qui distingue les Folies-Parisiennes, c'est que la scène, les loges, les foyers d'artistes, en un mot tout ce qui d'ordinaire sert de foyer aussi aux incendies est en acier, en acier estampé. Il a été contruit par M. de Schryver.

LA MAISON ANGLAISE

A deux pas de ce théâtre est un autre édifice en acier, c'est une maison anglaise où réside le commissaire-général de l'Exposition britannique. Le constructeur français et le constructeur anglais ne traitent pas l'acier de la même manière, mais l'un et l'autre ont fait quelque chose de très intéressant.

La maison anglaise est entourée d'un petit jardin qui lui donne l'air confortable d'un cottage. Elle doit, dit-on, servir de station de repos au prince de Galles quand il visitera l'Exposition.

LA MAISON FINLANDAISE ET NORWÉGIENNE

Rien de solide et d'élégant, de simple, de dégagé, de fouillé, et surtout de bien aménagé comme ces maisons en bois construites en Finlande et en Norwège, démontées pièce à pièce, transportées à Paris et remontées au Champ-de-Mars d'où elles doivent partir, à la fin de l'Exposition, pour faire le voyage d'outre-mer, et aller abriter quelques riches colons du Cap ou de l'Australie.

J'aime aussi beaucoup la maison norwégienne. C'est même, depuis quelque temps, une passion que j'ai pour ces maisons portatives qu'on peut emmener avec soi comme l'escargot dans tous les pays du monde et qui, en somme, ne coûtent que fort peu d'argent. Même admiration pour ce chalet suédois. Ce dernier abrite une famille qui, en costume national, vous initie aux arts industriels de son pays et expose une quantité de magnifiques fourrures.

ÇA ET LA

Vous vous doutez bien qu'il y a encore là un restaurant et quelques brasseries, sans compter le buffet de la gare, car le chemin de fer, vous vous le rappelez, a au pied de la Tour Eiffel une station dont la gare est de l'autre côté du pont d'Iéna; il me semble vous l'avoir déjà dit.

M. Eiffel a bâti en ce coin aussi une petite retraite où l'on vend, paraît-il, des fragments de la

tour, déguisés en presse-papiers ou autres produits faciles à imaginer.

Je vous recommande aussi le pavillon Brault et l'Isba russe dont je raffole. Rien ne me plaît comme ces habitations primititives que M. Garnier n'a même pas su imiter et qui sont d'une simplicité si séduisante.

TÉLÉPHONES

Ne me dites point quel est l'architecte qui a élevé le poste étrange et aérien destiné à l'exposition des téléphones. C'est le comble de l'incohérence. Pourquoi ces colonnettes? Pourquoi ces hunes? Pourquoi ces belvédères, ces clochetons? et pourquoi encore cet escalier et cette légèreté extraordinaire.

— Sans doute pour allégoriser l'impondérance de la parole qui circule à travers le téléphone avec tant de rapidité. Mais c'est égal, ce Bengalow des téléphones est bien étonnant.

LE GAZ

Le monument voisin, car c'est un monument, a été construit par la Compagnie Parisienne du gaz; on devine que cette Société a résolu de ne point se laisser égorger par l'électricité sans se défendre. Et pour montrer de quoi elle est capable elle répand de véritables éblouissements sur tous les contours de son palazzo et sur le dôme qui le surmonte comme

on devait s'y attendre, en cette année où la passion du dôme a sévi avec tant de fureur.

TAILLERIE HOLLANDAISE DE DIAMANTS

Plus encore que pour l'Exposition des diamants du Cap, nous recommandons la taillerie hollandaise aux dames. Elles y verront des eaux merveilleuses et des feux éblouissants, grâce au talent de ces tailleurs de pierres qui, en dépit de toutes les rivalités possibles, sont restés les maîtres dans cet art sans pareil. Entrez, mesdames, je vous en prie et ne laissez pas à la porte toute espérance. Cela n'est pas un enfer. La maison est une charmante demeure hollandaise du seizième siècle, très pure de style, avec une jolie façade en briques, des balcons ajourés, des fenêtres entourées de véritables faïences de Delft. Dans l'intérieur, auquel on a également donné un caractère ancien, sont installés les ateliers ; à côté des procédés modernes, les meules anciennes employées au quinzième siècle ; au centre les vitrines qui renfermeront pour plus d'un million de diamants exposés par les Boas frères d'Amsterdam.

MANUFACTURE DE L'ÉTAT

Enfin, mon cher lecteur, nous terminerons cette journée — et je gage que vous devez être joliment fatigué — en visitant l'exposition de la manufacture de tabacs qui, elle aussi, a résolu de mettre le comble à notre surprise en nous vendant, pour

presque rien — des cigares sans défauts. Ce serait vraiment très bien de sa part. Il y a là aussi une Exposition des Gobelins qui comme vous vous en doutez est sans pareille, une exposition de la manufacture de Sèvres et une de la manufacture de Beauvais, indépendantes toutes les trois de ce qu'on voit sous le dôme Bouvard.

QUATRIÈME JOURNÉE

LE PALAIS DES BEAUX-ARTS

Aujourd'hui, journée de gala ; nous célébrons plus particulièrement la fête des yeux, en visitant les Beaux-Arts.

Pour exécuter ce dessein, il est absolument nécessaire d'entrer au Champ-de-Mars par la porte Rapp qui s'ouvre monumentalement sur une vaste galerie toute peuplée de statues merveilleuses, de bustes admirables et de groupes sans pareils.

A peine entrés, vous avancez entre deux haies de chefs-d'œuvre, c'est comme la garde d'honneur du Palais, garde vraiment royale et qu'envieraient maintes têtes couronnées.

Nous laisserons de côté les racontars d'après lesquels certains sculpteurs se seraient trouvés froissés de voir leurs œuvres alignées pour ainsi dire dans l'antichambre. Ces messieurs ont trop d'esprit, je pense, pour n'avoir pas compris qu'ils occupent la place d'honneur.

Vers le milieu de cette galerie s'ouvre l'entrée

principale du palais élevé par M. Munier fils, sur les plans de M. Formigé, architecte des promenades de Paris. Après avoir franchi cette porte, nous nous trouvons dans une grande nef dont les deux côtés sont perpendiculaires à la Seine. Au rez-de-chaussée, sur toute sa longueur, s'ouvrent à droite et à gauche une suite de 14 petits salons latéraux, et trois salons situés au centre où 1,589 toiles ont pris place ! Leur disposition particulière est à signaler : au lieu de les disperser en établissant entre elles des distinctions, toujours spécieuses dans un concours aussi important, on s'est efforcé de réunir en un même panneau les œuvres de chaque artiste, mettant ainsi en valeur, avec une impartialité et une sollicitude égales, l'exposition de chacun.

Ces petits salons forment donc comme autant d'expositions particulières où l'œuvre de tel ou tel artiste, réunie et en quelque sorte condensée, s'offre plus particulièrement à l'étude et au jugement du public. Ajoutons que, pour les commodités du visiteur, l'ordre alphabétique a été rigoureusement observé dans l'agencement de chaque panneau. La même disposition a été adoptée pour le pastel, l'aquarelle, le dessin, la gravure, qui ont leurs salles dans la galerie du premier étage de cette même partie du palais.

LA COUPOLE

Au milieu de la nef, après les petits salons latéraux, s'élève une grande coupole émaillée de tons blanc, bleu turquoise, jaune et or, d'un effet très harmonieux. Cette coupole fait pendant à celle qui couronne

le Palais des Arts libéraux. Elle repose sur un mur d'attique dont les assises en brique alternent avec d'autres assises de même ton que la coupole. Ce mur d'attique est en outre épaulé par des consoles couronnées de vases, sorte d'épis émaillés de trois mètres de hauteur. Entre les consoles sont percés des œils-de-bœuf aux assises alternées de rose et de bleu.

Ce couronnement du Palais des Beaux-Arts et du Palais des Arts Libéraux a 60 mètres de hauteur et rappelle de loin les coupoles émaillées des Persans.

L'ESCALIER

C'est sous ce dôme que s'installe l'exposition centenale ; au rez-de-chaussée, la sculpture et l'architecture ; au premier étage, la peinture, les dessins et les gravures.

On accède à ce premier étage par un vaste escalier à quatre révolutions qui fait, par ses dimensions et son élégante ampleur, le plus grand honneur à l'architecte. Ne quittons pas la coupole sans dire un mot des entrées d'honneur placées au centre du palais. Ces entrées comprennent trois arcades en plein-cintre du côté du jardin, et à cintre surbaissé vers l'intérieur. Chaque arcade est entourée d'archivoltes en terre cuite et de médaillons à fond d'émail dans les tympans. Les pieds-droits sont ornés d'arabesques où brille encore la palette du faïencier. Entre les niches, court une grande frise en terre cuite dont les colorations rappellent les autres points émaillés. Deux pylônes forment le cadre de chaque entrée d'honneur. Chaque pilier en

fer est revêtu d'anneaux en terre cuite; un grand écusson émaillé lui sert de chapiteau, et son couronnement en fonte sert de base aux mâts ornés de bannières aux couleurs de France alternant avec les couleurs étrangères dont l'ensemble rappelle le caractère international de l'Exposition. Dans les niches qui correspondent aux piliers on a placé quatre statues monumentales. Ce qui frappe le plus agréablement l'œil, dans l'ensemble du palais des Beaux-Arts comme dans celui des Arts libéraux qui est identique, c'est le mariage étonnamment heureux de la terre cuite et de la couleur bleue dont on a peint les armatures de fer extérieures. C'est gai, c'est séduisant et cela donne à l'ensemble un indescriptible air de fête.

En quittant l'Exposition rétrospective, nous pénétrons dans une deuxième nef, semblable et symétrique à celle qui s'ouvre sur la galerie de sculpture.

De chaque côté de cette nef s'ouvrent dix-sept autres petits salons consacrés aux artistes étrangers.

COMMISSAIRE GÉNÉRAL

C'est M. Antonin Proust, député, qui a assumé la lourde responsabilité d'organiser et d'installer toutes les expositions qui se rattachent aux Beaux-Arts. Et voici comment il a divisé cette section :

1° L'Exposition de l'art français de 1789 à 1878 (peinture, sculpture, gravure, etc.). C'est ce qu'on appelle l'Exposition rétrospective ou centenale, elle

se compose de cinq cents à six cents tableaux, choisis parmi les meilleurs dans les écoles qui ont successivement triomphé en France depuis cent ans.

2º L'Exposition décennale de 1878 à 1889. Celle-ci est internationale. Les œuvres d'art de la France et de l'étranger ont été admises après une sélection assez sévère, surtout en ce qui concerne les peintres de notre pays.

A ce propos, on raconte que le Jury a refusé inconsidérément des tableaux que certains artistes de beaucoup de talent avaient fait venir soit d'Amérique, soit d'Angleterre, et dont leurs propriétaires s'étaient dessaisis dans le but assez naturel de les voir triompher à ce rendez-vous de tant de chefs-d'œuvre. Y a-t-il eu là maladresse ou méchanceté? Il serait imprudent de se prononcer, mais il est facile de se rendre compte du dommage causé ainsi, tant aux peintres qu'aux amateurs, sans compter la déconsidération qui peut atteindre l'art français lui-même.

Les artistes étrangers n'ont pas eu à redouter pareille avanie. On les avait divisés en deux classes : ceux dont les gouvernements ont adhéré officiellement à l'Exposition universelle et ceux qui, à défaut de cette adhésion de la part des pays auxquels ils appartiennent, se sont constitués en syndicats.

Les premiers n'ont eu qu'à adresser leurs ouvrages aux commissaires généraux de leur nation et les autres se sont entendus entre eux pour recevoir ou éliminer les tableaux présentés.

En dehors de ceux-là, il y a encore une troisième catégorie de peintres, de sculpteurs, de graveurs et

de dessinateurs appartenant à des nations qui, n'ayant pas assez de surface artistique pour organiser elles-mêmes une exposition des Beaux-Arts, ont demandé qu'on nommât un jury chargé d'examiner et de juger leurs tableaux. Le gouvernement français s'est empressé d'accéder à leur désir, et certaines nations qui ne peuvent présenter qu'un ou deux peintres, se sont ainsi facilité l'entrée du palais des Beaux-Arts, pour leurs artistes.

3° L'exposition des arts et manufactures; Beauvais, Gobelin, Sèvres, dont la direction a été confiée à M. Philippe Burty. Cette section a été placée exceptionnellement, à cause de son essence même, sous le grand dôme central de M. Bouvard et comme on l'a vu dans le pavillon des manufactures de l'État au pied de la Tour Eiffel.

4° L'exposition de l'enseignement du dessin, de la peinture, etc., sous la direction de M. Guillaume, inspecteur général, et qui figure, comme on le verra dans la cinquième journée, au palais des Arts libéraux.

5° L'exposition des monuments historiques.

6° L'exposition rétrospective de l'orfèvrerie française, comprenant plus particulièrement les trésors des cathédrales.

Nous avons parlé de ces deux dernières, lors de notre visite au Palais du Trocadéro.

LES LIEUTENANTS DE M. PROUST

Le Commissaire général des Beaux-Arts, lorsqu'il accepta son mandat, résolut d'abord de faire

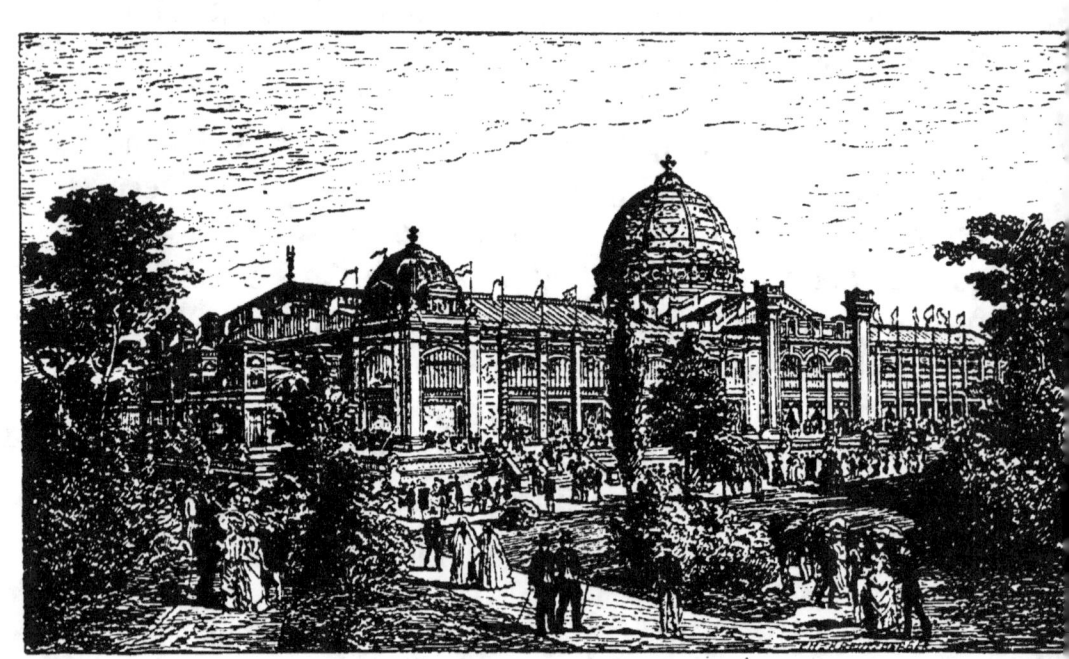

Le Palais des Beaux-Arts.

grand. Les divers projets qu'il élabora dès le début étaient en effet superbes et tout à fait inattendus. Malheureusement, il avait compté sans les difficultés financières. Déjà on avait dépensé près de sept millions pour édifier les deux palais des Arts, il ne restait que peu d'argent disponible même pour payer le personnel nécessaire. M. Proust essaya de se faire attribuer des fonds sur les réserves, mais le ministre du commerce résista, et il fallut que le Commissaire général mît de l'eau dans son vin. Heureusement, c'est un homme d'imagination et de ressources. Il se souvint que l'État avait des inspecteurs des Beaux-Arts en assez grand nombre et il résolut de les prendre avec lui pour l'aider dans sa tâche. Seulement, il ne sut pas alors faire suffisamment la part des préséances et des différences d'autorités que pouvaient avoir ces hauts fonctionnaires et il attribua aux uns et aux autres leur part de besogne, sans remarquer que certains d'entre eux étaient pour ainsi dire des maréchaux de l'Art français, tandis que plusieurs autres entraient dans la carrière, et de quelque talent qu'ils fussent doués ne pouvaient faire encore que des lieutenants, sauf à enlever plus tard les grades supérieurs. Il en résulta quelques difficultés. Un membre de l'Institut dont les ouvrages sont hors de pair fit comprendre que l'assimilation ne lui était pas agréable. Un second qui a donné sur l'Italie et principalement sur Venise, sur Florence et sur Rome, des in-folio admirablement écrits et merveilleusement illustrés, trouva de bonnes raisons pour décliner l'honneur un peu douteux qu'on lui faisait.

Du reste nous retrouverons ces messieurs à l'exposition des Arts-Libéraux où ils ont donné la mesure de leur mérite et de leur savoir.

Quant au troisième, qui fut directeur d'un des journaux d'art le plus justement célèbres, il n'a eu ni à refuser, ni à accepter, son état de santé ne lui permettant depuis longtemps aucun travail.

M. Proust s'est donc contenté d'organiser l'Exposition centennale avec le seul concours de MM. Roger Marx et Armand Dayot. Comme on le verra, ces messieurs ont fait œuvre d'ouvriers et leur exposition rétrospective est fort bien présentée.

Chacune des salles qui contient les tableaux d'une époque, est décorée dans le style particulier du temps. C'est ainsi qu'il y a une salle Louis XVI, une salle Empire, une salle de l'époque de Louis-Philippe, etc., etc.

Pour l'exposition décennale, ce sont MM. Henri Havard et Roger Ballu qui en étaient chargés.

L'ININFLAMMABILITÉ

Avant de passer aux détails de l'Exposition et à l'énumération des statues et des tableaux, nous devons dire un mot des précautions qui ont été prises, pour sauvegarder l'immense capital enfermé dans ces murailles.

Tout l'intérieur de ce palais est en bois. On frémit en songeant au désastre que pourrait causer une simple allumette ou l'imprudence, sinon la malveillance du premier venu. Mais vous pensez bien qu'on a pris les précautions nécessaires.

Quand il a été décidé que l'Exposition serait ouverte aussi la nuit, la question de l'éclairage a fait soulever celle de l'incendie.

Aussitôt on s'est mis en quête des moyens pour préserver du feu tant de chefs-d'œuvre, et MM. Alphand et Formigé n'ont pu mieux faire que de confier à MM. Floury frères, le soin de rendre ininflammable le merveilleux Palais des Beaux-Arts.

Ce sont eux en effet qui ont rendu absolument incombustibles, grâce à leur enduit *magique*, c'est le mot, les bois et les toiles de nos théâtres parisiens, le Châtelet, la Gaîté, l'Opéra-Comique (le provisoire!) la Comédie-Française, etc...

Ce n'a pas été une mince besogne : considérez que plus de 80,000 mètres carrés de superficie ont été enduits d'une couche de peinture ignifuge.

L'efficacité et la supériorité du produit de MM. Floury ont été manifestement révélées, au cours d'une expérience, dans laquelle on a vainement tenté de mettre le feu à des copeaux et des morceaux de bois imprégnés de ce produit. Il paraît que la sécurité est telle, que si une main poussée par une jalousie criminelle voulait, pour détruire un des fleurons de notre Exposition, incendier le Palais, elle en serait pour ses frais. L'essence, l'alcool, le pétrole, ne peuvent rien contre lui.

EXPOSITION CENTENALE

La sculpture rétrospective.

Les personnes qui n'ont pas pénétré dans le Palais des Beaux-Arts, ne peuvent se faire aucune idée de l'ampleur et de la majesté que les commissaires et leurs collaborateurs ont su donner à la partie du palais située au-dessous du dôme. C'est avec un sentiment artistique indiscutable que toutes les œuvres des sculpteurs de ce siècle ont été groupées et placées au pied des escaliers et dans le rond-point. Le lecteur comprendra que nous ne pouvons leur offrir ici un catalogue complet des chefs-d'œuvre, si sévèrement choisis, pour donner aux visiteurs une idée magnifique de la puissance de production de notre art, depuis cent ans, mais nous engageons les amateurs à admirer plus spécialement les bustes de Marivaux et de Belloy par Caffieri, la *Psyché* de Pajou, le *Louis XVI*, le *Lafayette*, le *Necker* et le *Napoléon* de Houdon, le *Henri IV* de Bosio, les bas-reliefs du baron Lemot, une série de figures de Clodion, l'*Amour* de Chaudet, une grande partie de l'œuvre de Barye, onze figures de Rude, le moulage des principales compositions de Carpeaux et de Clesinger, puis l'éclatante série des vivants : les Dubois, les Guillaume, les Falguière, les Mercié, les Delaplanche, les Fremiet, les Dalou, les Rodin, etc., etc.

Afin de rendre plus complète cette partie de l'Exposition centenale, la commission d'organisation

a dû recourir fréquemment au procédé du moulage, plusieurs œuvres des principaux sculpteurs du siècle étant placées sur des monuments ou dans des jardins. La commission a rencontré de toutes parts la plus grande bonne volonté, sauf du côté de l'administration des bâtiments civils. Ainsi, la commission avait demandé à mouler le lion de Barye qui est sur la base de la colonne de Juillet. L'architecte de la colonne de Juillet — la colonne de Juillet a un architecte — « exprima la crainte que des éclaboussures de plâtre ne se logent dans les creux des sculptures d'ornement, d'où il serait très difficile de les enlever, et, d'autre part, que la patine du bronze ne soit altérée, de telle sorte que, après le travail fait, le lion se détacherait avec une couleur différente de celle du reste du piédestal ». Voilà un architecte qui a des idées étranges sur les procédés actuellement employés pour le moulage. Et si on lui disait que les pièces les plus délicates et les plus précieuses des collections de la galerie d'Apollon, au Louvre, ont été récemment moulées sans que la patine en ait reçu la moindre atteinte, il serait certainement très surpris.

L'Architecture rétrospective.

C'est également dans le rond-point qu'on trouvera les plus belles manifestations de l'art architectural. Ici encore, les documents et le chefs-d'œuvre sont incomparables. Des dessins de Louis, de Percier, de Fontaine, étonnent par leur grandeur et par les trésors d'imagination qu'ils contiennent. Pour la

grande époque de gloire militaire, qui commence avec le siècle, les monuments commémoratifs abondent. Admirez l'*Arc-de-Triomphe de l'Étoile*, la *Colonne Vendôme*, l'*Arc-de-Triomphe du Carrousel*.

L'*Hôtel-de-Ville*, de Lesueur; le *Palais de la Cour des Comptes*, le *Ministère des Affaires étrangères* caractérisent l'Ecole romaine de la Restauration; puis viennent les œuvres essentielles de la double évolution artistique qui tend à la création d'une école rationaliste : d'un côté, les essais d'une nouvelle matière, le fer, pour la *Bibliothèque Sainte-Geneviève* et la *Bibliothèque nationale*, d'Henri La Brouste, et pour les *Halles*, de Baltard; puis les tentatives heureuses de Duban, Duc, Vaudoyer, Abadie. On verra d'autre part les dessins de Lassus pour la *Restauration de la Sainte-Chapelle* et la *Cathédrale de Chartres* ; ceux de Viollet-le-Duc, pour *Pierrefonds* et *Notre-Dame*, et, plus près de nous, ceux d'Auguste Magne, pour le *Vaudeville* et l'*Eglise Saint-Bernard* ; ceux de Théodore Ballu, pour la *Trinité* et l'*Eglise Saint-Ambroise*; enfin, ceux de M. Charles Garnier, pour l'*Opéra*, et de M. Vaudremer pour l'*Eglise de Montrouge*.

La peinture.

Préparez-vous à des éblouissements et montez lentement l'escalier magnifique. La peinture est installée au premier étage et ici, comme à l'Exposition décennale, on a adopté, ce dont il faut remercier les organisateurs, l'ordre rigoureusement alphabétique. Cela commence par le *Tombeau de*

Cécilia Métella d'Aligny et une suite d'esquisses de Barye. Six tableaux de Bastien Lepage, qui jettent dans ce milieu des lueurs extraordinaires et surprenantes. Puis, c'est Baudry, le peintre de l'Opéra, le grand artiste dont l'art français porte encore le deuil, et qui est représenté par sa *Charlotte Corday*, sa *Madeleine pénitente* et sa *Vague*; ce dernier tableau surtout mérite une admiration sans réserve. Voici le *Combat d'Anderlecht*, de Bellangé; les *Femmes fellahs*, de Belly; la *Jeanne d'Arc*, de Benouville; l'*Enterrement*, de Jean Béraud. Admirez, maintenant, cette œuvre éclatante, dont la renommée est universelle et qui s'appelle le *Coup de Canon*, de Berne-Bellecour. Un peu plus loin, la *Revue de Louis-Philippe*, de Biart; les *Marionnettes*, de Boilly. Ici, un autre chef-d'œuvre, qui a marqué une grande date, le *Labourage nivernais*, de Rosa Bonheur.

Et puis, il faut s'arrêter à chaque pas; ce sont successivement des œuvres maîtresses, devant lesquelles on devrait passer des heures. A mesure que l'on avance, on est charmé, ou pour mieux dire, écrasé, par l'immense somme de génie qui plane au-dessus de tous ces tableaux. Vraiment, M. Proust et ceux qui l'ont aidé méritent la reconnaissance des hommes qui ont le sentiment de l'art, pour avoir fait des choix si heureux.

Énumérons vite, puisque nous ne pouvons pas faire autrement, et citons: le *Vendredi saint*, de Bonnat; les *Sœurs de charité*, de Bonvin; le *Dix-huit Brumaire*, de Bouchot; la *Tête de Fieschi*, de Brascassat; la *Plantation du Calvaire*, de Jules Breton;

les *Femmes de Villerville*, de Budin ; le *Portrait de la Duchesse de Valombrosa*, de Cabanel ; le *Tintoret peignant sa Fille morte*, de Cogniet ; la *Danse des Nymphes*, de Corot, et seize paysages de Corot ; les *Casseurs de Pierres*, de Courbet, et dix autres toiles de Courbet, dont le *Chevreuil forcé sur la Neige*, qui appartient à M. le comte de Douville-Maillefeu ; les *Romains de la Décadence*, de Couture ; les *Bords de l'Oise*, et encore six toiles de Daubigny ; les *Fugitifs*, de Daumier ; le *Couvent de Sainte-Catherine*, de Dauzats ; le *Sacre*, le *Marat le Conventionnel*, de David, et sept tableaux ou portraits ; le *Samson*, le *Garde-chasse*, l'*École turque*, etc., etc., de Decamps ; les *Marchands de Coton à la Nouvelle-Orléans*, de Degas.

Arrêtons-nous un instant devant l'œuvre d'Eugène Delacroix, la *Bataille de Taillebourg*, le *Marino Faliéro*, le *Boissy-d'Anglas*, les *Convulsionnaires*, le *Trajan*, la *Chasse aux Lions*, la *Médée*. Un peu plus loin, nous trouvons le *Cromwell*, le *Guizot*, le *Duc de Guise*, de Delaroche.

Voici maintenant le tableau d'un maître contemporain, le *Régiment qui passe*, par Detaille, toile populaire s'il en fut ; Diaz y est représenté par sa *Diane* et une suite de paysages ; Drolling, par l'*Intérieur de Cuisine* ; Carolus Durand, par la *Dame aux Chiens* et la *Fin d'Été* ; Flandrin, par la *Demoiselle à l'Œillet* et le *Napoléon III*. Arrêtons-nous devant le *Fragonard*, peint par lui-même ; admirons le *Pays de la Soif*, de Fromentin, et ne dédaignons pas, s'il vous plaît, *Corinne* et *Madame Récamier*, du baron Gérard. Viennent ensuite le *Trompette* et

les *Troupes*, d'un autre peintre bien solide, Géricault; le *Rembrandt*, de Gérôme; le portrait de Rolland, de Girodet; le *Léonard de Vinci*, de Gigoux; le *Départ de Louis XVIII*, de Gros; le *Denon*, de Greuze, dont les portraits sont, la plupart du temps, parfaits; la *Folle d'Alveto*, de Hébert.

Nous nous en voudrions de ne pas donner une mention spéciale à une œuvre éclatante, la *Biblis*, de Henner, ce peintre exquis, dont le dessin, dont l'incomparable et mystérieuse couleur fait le désespoir de ses rivaux et de ses élèves, Henner qui vient d'être élu membre de l'Institut, et qui en sera un jour la gloire.

Hyenn est représenté par sa *Lecture au Théâtre-Français;* Ingres, par le *Vœu de Louis XIII;* Isabey père, par le *Premier Consul;* Eugène Isabey, par le *Boulevard de Gand;* Jadin, par le *Retour de Chasse;* Madame Vigée-Lebrun, par six portraits, six perles; Lehmann, par *les Océanides*.

M. Meissonier profite d'ordinaire des expositions universelles pour régaler le public. Et si la plupart du temps il se refuse à envoyer, au Salon annuel, un tableau quelconque, dans les grandes occasions, comme celle-ci, il met généreusement à la disposition des commissaires le plus de chefs-d'œuvre qu'il peut; il a donc là vingt toiles, c'est, croyons-nous, le plus fort envoi qui ait été fait, mais nous aurions garde de nous en plaindre. L'une d'elles qui appartient à M. Delahante, le *1814*, est assurée pour quatre cent mille francs.

Millet aussi a une exposition très nombreuse et très variée, en tête de laquelle il faut placer les

Glaneurs; Prudhon a dix tableaux : M. Claude Monet, une suite de paysages ; et M. Édouard Manet, le *Torero mort*.

Arrêtons-nous une minute, pour faire remarquer que M. Antonin Proust, en cédant à son inclination bien connue pour des peintures qui ne sont pas entrées encore, malgré qu'il en ait, dans l'admiration universelle, pourrait bien avoir fait éclater une note fausse dans l'admirable symphonie qu'il nous a servie et, en même temps, joué un mauvais tour à ceux dont il se proclame le champion dévoué.

Raffet, Ribot, Ricard, Riesmer, Regnaut, Philippe Rousseau, Théodore Rousseau, Ary Scheffer, Tassaërt, Tissot, Tauney, Troyon, les deux Vernet, Vollon, Ziem, tiennent également une grande place dans cette exposition.

La plupart de ces maîtres se laisseront encore juger comme dessinateurs dans l'intimité et le déshabillé de leur talent : ce sont d'abord les derniers peintres de la grâce du dix-huitième siècle, Fragonard, Debucourt ; puis viennent Prud'hon, représenté par les dessins célèbres de la collection Marcille, et le chef de l'école classique, David, avec ses études pour le *Sacre* ; Ingres, avec une suite de ses plus admirables portraits à la mine de plomb. Les aquarelles de Delacroix et de Barye défendront le romantisme, et nulle part peut-être l'école naturaliste ne se manifestera plus glorieusement que dans cette section où se rencontreront, sans parler des vivants, Daumier, Corot, Bastien-Lepage, Manet, Millet, dont on a réuni un très important ensemble de pastels et de dessins.

Ce sont MM. Beraldi et Bracquemond qui ont été chargés, par le Commissariat général, de tout ce qui concerne la gravure. M. Lulien Magne a fait la liste préparatoire des œuvres d'architecture. Et enfin, pour les dessins, MM. de Chennevières et Bonnat ont préparé cette même liste.

Les conservateurs des musées de province et une commission de collectionneurs ont collaboré également à cette œuvre dont vous voyez la grandeur et la richesse.

EXPOSITION DÉCENNALE

Peinture.

Les splendeurs que nous venons d'admirer dans l'Exposition rétrospective, quoique bien extraordinaires, ne nous paraissent pas, cependant, tellement supérieures qu'on ne puisse trouver encore en soi de quoi s'extasier dans les salles de la décennale, qui attestent une fois de plus la supériorité de nos artistes. Il ne nous est malheureusement pas permis de nous attarder en considérations plus ou moins opportunes et en comparaisons avec les peintres des autres pays qui ont aussi leur génie propre. Contentons-nous de citer aussi rapidement que possible les noms des triomphateurs.

Salle I. — Le panneau du fond de cette première salle est presque tout entier occupé par les œuvres de M. Besnard, au milieu desquelles, à côté de portraits remarquables, on retrouve la fameuse *Femme jaune*, qui excite l'étonnement et quelquefois les

railleries de la foule. M. Brouillet a là son *Paysan blessé* qui est une toile considérable. On y voit aussi le meilleur tableau de M. Agache, un très beau portrait d'enfant par Albert Aublet, des scènes de courses par John Lewis Braun et une superbe toile de Félix Barrias.

Salle II. — C'est la salle des Bonnat, et par conséquent des portraits sans pareils. Voici celui du cardinal Lavigerie, qui occupe la place d'honneur, avec ceux de Victor Hugo, de Pasteur, de Puvis de Chavannes, d'Alexandre Dumas, de Jules Ferry, etc.

Salle III. — Ici ce sont les Bouguereau qui étalent toute leur grâce, et témoignent, malgré qu'on en ait, d'un incommensurable talent.

Elle est privilégiée cette salle, car elle contient aussi l'exposition de Carolus Duran, des Cazin très étonnants, et un Claude que vous trouverez absolument délicieux de ton.

Salle IV. — M. Benjamin Constant est ici avec un plafond qui témoigne de grandes qualités. Ce qui n'empêche pas le public de faire fête aux toiles de MM. Barrias, Lesuer, Boutigny. Il montre même quelque chose de plus que de l'admiration devant les Gaston Guignard et les Barillat.

Salle V. — Quoique M. Benjamin Constant soit ici à la place d'honneur avec *la Justice du Chérif*, et quelques autres tableaux remarquables, parmi lesquels nous citerons principalement *la Soif* dont nous sommes fanatiques, nous croyons que la première place est due à M. Édouard Detaille pour ses deux grandes toiles dont la composition et le sentiment sont la perfection même. Il faut voir encore dans

cette cinquième salle les *Loups de Mer* de madame Demont Breton.

Salle VI. — Voici les Gervex, les Duez, les Damoye. M. Gervex a réuni à l'Exposition décennale les plus célèbres tableaux qu'il ait signés : *Rolla, le Jury de Peinture, le Docteur Péan faisant sa leçon*, etc. M. Duez, que nous retrouverons salle XVII avec son incomparable bord de mer qui semble fait pour apaiser les nervosiaques de ce temps, M. Duez est fort bien représenté par des toiles de premier ordre. Louer les paysages de Damoye serait superflu. Ils sont de toute beauté.

Salle VII. — Les œuvres de M. Humbert, très saillantes, un tableau de M. Dubufe fils, quelques ouvrages de M. Lavieille, et une toile superbe de M. Hanoteau, tel est le bilan de cette salle.

Salle VIII. — Nous sommes invinciblement attirés, en pénétrant dans cette salle, par les huit tableaux d'Henner, tous sans rivaux. Une *Andromède* d'un dessin et d'un ton de chair qui montre, après quelques années, la supériorité de ce maître peintre. Puis c'est une *Madeleine* exquise et un *Christ* qui vous fait réfléchir. Avec cela des portraits merveilleux, et *Fabiola*, cette Joconde du nouveau Léonard de Vinci.

Salle IX. — Ici nous devons admirer sans réserve les Jules Lefebvre et principalement sa *Diane*, un portrait de Jules Clarétie par Gabriel Ferrier, de délicieuses *Roses trémières* par Georges Jeannin, et les chouanneries de M. Le Blant, entre autres son *Charrette* et son *Bataillon carré*.

Sur le panneau correspondant, nous trouvons les œuvres d'un artiste bien remarquable aussi, quoique

à un moindre degré : Jean-Paul Laurens. Citons encore le Don Juan de Rixens et passons à la

Salle X. — Albert Maignan tient ici le premier rang avec M. Aimé Morot — le bon Samaritain — dont le talent, je l'avoue, m'est plus sympathique et me conquiert davantage. Ce serait un crime que de ne pas citer également et sur le même pied *la Moisson* de M. Lhermitte, ce simple chef-d'œuvre d'un artiste qui trace un sillon lumineux dans notre ciel artistique. Il faut voir aussi le *Victor Hugo sur son lit de mort* par M. Laugée. *Le Roi d'Ys* par Luminais, et les *Énervés de Jumiéges* par le même, un portrait d'enfant tout à fait exquis par M. Morot.

Salle XI. — Ici j'avoue que je ne suis plus bien sûr de moi. Il me semble que dans mes notes, j'ai mal suivi la distribution des salles, et je demande bien pardon au lecteur si je commets quelque erreur, d'ailleurs bien facile à réparer. Il nous tiendra compte de la difficulté que nous avons eue à dresser ce compte rendu sans le secours du moindre catalogue ni d'aucune indication bienveillante, au contraire.

Que le César de Rochegrosse soit dans la salle XI ou dans la salle XII, il n'en est pas moins une œuvre de maître à laquelle cependant je préfère la Jacquerie, dont il ne m'a pas été possible de trouver trace. Ah! le *Tocsin* de Maignan est aussi une conception superbe et magistrale. Voici le *Lancement d'un Bateau de sauvetage* par Morlon, note vigoureuse et très personnelle, et un autre bateau de sauvetage par Renouf, très fort aussi.

Salle XII. — Les Roll, tous les Roll au grand

complet. Un talent énorme. Quelques erreurs. Je n'aime toujours pas beaucoup son *Chantier de Suresnes*, mais je suis fou de son *Taureau en conversation avec une demoiselle dévêtue*. Cette salle est également honorée par des tableaux très puissants de M. Saint-Pierre et par une série de portraits signés E. Robert Fleury. Je crois que le *saint François d'Assises* de M. Werts, une toile de grand mérite, est aussi dans cette salle.

Salles XIII et XIV. — Des portraits officiels, par M. Yvon, peintre très serré et très vigoureux. *Ruth et Booz* de M. Girardot, qui provoque un peu moins d'enthousiasme qu'autrefois, et cinq ou six Renouf de derrière les fagots qui placent définitivement leur auteur au premier plan.

Salle XV. — C'est là, je crois, qu'est le fameux Duez dont je parlais tout à l'heure. Il éclaire singulièrement cette salle où nous devrions nous arrêter longtemps, mais que nous sommes forcés de traverser promptement non sans vous recommander cependant la grande toile de M. Cormon, une *Famille de Satyres*, par M. Comerre, une *Pauvresse*, par M. Sain, un joli Claude, nature morte, des Veyrassat fort bons, et deux grands tableaux de M. Wencker, dont l'un représente une cérémonie officielle tout à fait moderne.

Salle XVI. — Il y a dans cette salle deux ou trois toiles qui firent un terrible bruit quand elles parurent au Salon. Tel le *Saint-Denis* de M. Delance, qu'on a placé un peu haut, et ce ne doit pas être par bienveillance ; tel encore l'*Andromaque*, de M. Rochegrosse, toile de grande allure ; les *Titans foudroyés*,

par M. Delacroix, qui aurait une réputation considérable s'il s'appelait autrement; une scène maritime d'un effet très intense, par M. Tattegrain, *Un Deuil*, par de Schryver. Je recommande encore le *Départ de Tobie*, par Bramtot, le *Réveil*, par Glaize, où il y a un raccourci cherché et très trouvé.

Salle XVII. — Tout disparaît presque complètement dans cette dix-septième et dernière salle devant le *Reischoffen* de M. Morot, une page dont la renommée grandira sans cesse avec le temps, page vraiment sublime de sincérité et de vigueur patriotique et la grande toile de M. Tattegrain : *les Casselois dans les marais de Saint-Omer se rendent à merci à Philippe le Bon*. Ce tableau-ci est également une œuvre maîtresse d'un homme tout jeune encore et qui par conséquent nous en donnera bien d'autres.

Premier étage.

Pour voir le reste de l'Exposition décennale il faut monter l'escalier de gauche où se trouvent sept salles que remplissent des tableaux, des dessins, des aquarelles. Dans la *salle 1*, je vous signalerai un portrait de M. Barthélemy Saint-Hilaire par mademoiselle Beaury-Saurel qui, comme vous savez, est tout à fait une grande artiste et deux Clairin, le portrait de Mounet-Sully et une *Danseuse*.

Salle II. — Vous trouverez les intéressants tableaux de M. Jean Beraud : *Une Réunion publique*, la *Salle des Pas-Perdus*, etc. La *salle 3* contient neuf superbes portraits de M. Delaunay, les *Grandes*

Manœuvres de Berne-Bellecour qu'il faut admirer, le *Moulage* de Danton et des paysages de J. Dupré. C'est une salle privilégiée.

Très privilégiée aussi la *salle 4* avec ses paysages d'Harpignies, les tableaux exquis d'Heilbuth et les miraculeuses toiles de Jules Breton, que nous retrouvons encore *salle 5*, avec les Dagnau-Bouveret, les *Communiantes*, le *Matin*, etc. Après avoir vu ces derniers tableaux, il faudra vous transporter au Salon et voir le chef-d'œuvre qu'expose cette année M. Dagnau-Bouveret.

Salle VI. — Meissonier y expose (1807) une aquarelle. M. Cazin quatre paysages, M. Doucet une étude de femmes nues et, *salle 7*, nous retrouvons M. Lhermitte avec un fusain très beau, M. Renouard avec de très beaux dessins à la mine de plomb et le *Golgotha*, crayon de M. Bida.

Si nous passons maintenant de l'autre côté en descendant d'abord et en montant ensuite l'escalier de droite, nous trouvons 7 autres salles dont deux, 6 et 7, consacrées à la gravure contemporaine. *Salle 1*, voyez les marines et les paysages du Midi, de Moutenard; *salle 2*, les *Bœufs* de M. Vuillefroy et la *Nature morte* de M. Vallou. *Salle 3*, un excellent Jeanniot, *En Ligne*, que je vous recommande particulièrement, un incomparable portrait de Clairin par M. Mathey, des paysages de M. Pelouze et des animaux de M. Vaysan. *Salle 4*, encore des Meissonier, inutile de vous dire que ce sont des merveilles, et *salle 5* des tableaux d'Adrien Moreau, très singuliers, de Moreau de Tours et des paysages et marines de Guillemet.

Sculpture.

Ce qui vous frappe le plus en entrant dans la vaste galerie où sont disposées les œuvres des sculpteurs français, belges et italiens, c'est la grande composition de M. Mercié : *Quand même*. Ce mot dit ce qu'il veut dire. L'œuvre par elle-même est vivante, généreuse, magnifique. C'est un triomphe de plus pour l'auteur de *Gloria victis*.

A gauche, en entrant par la porte Rapp, est le puissant *Mirabeau* de M. Dalou, un véritable tableau avec sa tonalité propre, son dessin merveilleux et en plus le relief qui vous enchante tout à fait. A côté, c'est *la Paix*, un haut relief aussi, dont j'ignore l'auteur, mais qui est à coup sûr une composition remarquable d'un mouvement extraordinaire et d'un modelé parfait. Continuez et vous trouverez un bel *Œdipe à Colone* de D. Hugues. Les grands groupes de Caïn ; *le Lion et le Caïman*; le *Rhinocéros et les Tigres*. M. Frémiet a envoyé son *Gorille emportant une femme*. Dans un coin on arrange encore un groupe de chevaux et de cavaliers se disputant une nymphe du plus grand effet. Il paraît en effet que beaucoup d'envois sont arrivés bien malades. M. A. Croisy, le statuaire éminent, a même failli perdre totalement un groupe en plâtre intitulé *l'Armée de la Loire* dont l'original figure sur le monument élevé au Mans au général Chanzy. Ce groupe revenant de la fonte était en de multiples morceaux et devait nécessiter un assez important travail de montage. Etant donnée son importance — il comporte quatorze figures — on avait réservé à

ce groupe une assez bonne place, à l'entrée principale du palais des Beaux-Arts, dans le vestibule qui précède le dôme ; mais le long travail auquel le montage de cette œuvre devait donner lieu en avait fait jusqu'ici, dans le coup de feu qui a précédé l'ouverture, retarder l'exposition.

Dans la matinée du jour qui a précédé l'inauguration de l'Exposition, vers sept heures, les balayeurs de M. Alphand, occupés au grand nettoyage, ont pris les fragments en plâtre du modèle de M. Croisy pour des débris de statues et, sans aucun ménagement, les ont transportés sur la terrasse du jardin central, où ils allaient être jetés dans un des tombereaux de la Ville, quand M. Judicelli, inspecteur des beaux-arts, arrivant au Champ-de-Mars et s'apercevant du fait, en a aussitôt arrêté la destruction.

Un rapport a immédiatement été adressé à M. Proust, commissaire général des beaux-arts, sur cette malencontreuse méprise. Le groupe de M. Croisy n'en figure pas moins à l'Exposition.

Je voudrais vous mener, lecteur, devant tous les marbres qui méritent une attention spéciale et qui sont signés : Falguière, Chapu, Saint-Marceau, Dalou, Rodin, Boucher, Coutant, Barrias et de bien d'autres noms aussi célèbres comme Delaplanche, Guillaume, etc. Mais ce livre n'est pas et ne peut pas être un compte rendu artistique. Votre bon goût saura vous conduire devant les meilleurs morceaux, j'en suis parfaitement assuré et vous n'aurez pas besoin de moi pour choisir, avec le tact le plus exquis, les chefs-d'œuvre qui devront vous plaire.

Les artistes étrangers.

Autriche-Hongrie. — La première grande salle, en sortant du grand hall situé sous la coupole des Beaux-Arts, est occupée par l'Autriche-Hongrie dont l'Exposition artistique occupe encore une autre salle. Dès qu'on est entré on est frappé par deux grands tableaux, l'un de M. de Munkacsy, *Jésus devant Pilate*, dont la renommée est universelle et qui me semble avoir gagné depuis que je ne l'avais vu, l'autre de Brosik, représentant une scène historique qui servit de prologue à la guerre de Trente ans et dans lequel l'auteur a montré un talent de premier ordre. Remarquez en outre un très beau portrait de Lehmann et *Une Querelle* par W. Szymanowski, tableau d'un naturel parfait et d'une facture admirable. Il existe encore ici, comme ailleurs, d'autres toiles dont je suis forcé de ne pas parler. Encore une fois je vous laisse le plaisir de les découvrir.

Russie. — Nous retrouvons ici quelques artistes russes qui nous sont familiers et qui ont organisé leur Exposition à leurs risques et périls. Tous ces messieurs, dont les noms ne sont pas toujours faciles à lire sur leur tableau, ont montré beaucoup de talent. Je citerai entre autres une *Ève* de Paul Szindler qui m'a frappé, des *Fleurs* de Rohman et une belle scène des portraits de Harlamoff d'un sentiment singulier, signée Makolukin. Mais ce qui m'a le plus frappé, peut-être parce que j'ai lu le singulier ouvrage de l'auteur, ce sont les tableaux de mademoiselle Bashkirtcheff, un portrait de femme, tout à fait extraordinaire. *Jean et Jacques* la vérité

même et l'Académie Julian où l'on voit évidemment l'artiste elle-même au premier plan. Tout cela fait plus que jamais regretter la mort de cette femme si étrangement douée.

Allemagne. — Les peintres allemands ne devaient pas concourir à l'Exposition universelle afin d'être agréables à M. de Bismark. Mais dam ! les choses se sont arrangées de telle sorte que quelques-uns d'entre eux ont demandé à envoyer quelques tableaux. Ils s'apercevaient décidément que l'Exposition de Paris allait réussir et que ce serait un honneur d'y figurer. On les a accueillis avec cette politesse et cette bienveillance qui sont toujours des qualités françaises, et on leur a donné une salle où d'ailleurs ils ont exposé un assez grand nombre d'excellents tableaux, parmi lesquels je citerai d'abord *La Cène* de M. de Uhde, une œuvre qui n'est pas bien loin d'être un chef-d'œuvre, grâce à une intensité de sentiment qui vous enveloppe au seul aspect de cette toile... pensée.

J'aime beaucoup aussi le tableau de M. Walther Firle, de Munich (M. de Uhde aussi est Bavarois) : une mère désespérée est auprès de sa fille au moment même où arrivent les amis et les voisins pour l'enterrement. Il y a là une diversité d'observation extrêmement intéressante et un bon réalisme qu'on ne saurait assez louer.

Signalons une *via Appia* par M. K. Heffner. C'est très singulier de ton, mais emprunt d'une véritable et poétique mélancolie ; un bon portrait de M. Albert Keller, deux belles gouaches de M. Menzel, de très curieux portraits çà et là et deux toiles

vraiment remarquables de M. Bochmann, dont une a eu à Munich la grande médaille d'or.

Italie. — La salle réservée aux peintres italiens contient quelques tableaux ingénieux, mais où l'on trouve difficilement une note personnelle. Du reste, à l'heure où nous écrivons, cette section du palais des arts n'est pas encore prête.

Angleterre. — Des merveilles ! Nous l'avons déjà dit, cet ouvrage n'est pas un catalogue et nous sommes forcés de ne pas nous étendre. L'exposition anglaise est pleine d'œuvres remarquables, surtout de portraits d'une valeur extraordinaire. Nous n'en citerons aucun, il faudrait s'étendre sur chacun d'eux. Mais soyez bien persuadés que l'Angleterre a des artistes très éminents.

Espagne. — Très belle, très belle Exposition aussi. Des portraits signés Madrazo, superbes et en très grand nombre, un Jimenez extrêmement fort représentant la visite d'un médecin dans une salle d'hôpital ; un seul reproche : les physionomies des assistants sont trop indifférentes ; un *Enterrement* par F. Maso, très dramatique. Deux excellentes toiles de Ricardo de Madrazo ; un *Boabdil* remettant à Ferdinand et à Isabelle les clefs de Grenade, par Pradilla.

Voici encore un Christ bien étudié de M. Aranda qui a voulu envelopper son Dieu de mystère. Deux ou trois Ricó d'un faire original, un beau tableau de M. Sala, l'*Expulsion des Juifs.*

L'Exposition des artistes espagnols occupe deux grandes salles et les occupe très dignement. Il pleuvra des récompenses sur cette section.

États-Unis. — La section américaine des États-Unis contient une série de tableaux très beaux et qui témoignent, chez la grande nation, d'une aptitude singulière. Les artistes américains sont d'ailleurs pour la plupart des connaissances et nos lecteurs retrouveront presque des amis quand nous citerons M. Bridgmann avec sa *Terrasse à Alger* et son *Marché aux Chevaux du Caire*; M. Alexandre Harisson avec *la Vague. En Arcadie*, un chef-d'œuvre, et *Les Châteaux en Espagne*. M. F. D. Millet avec *Une Servante* et *Un Duo difficile*. Il faut admirer aussi *Le Souper*, de M. Julien Stewart, *Une Épave* de M. Reinhart, des portraits de M. Sargent qui est célèbre depuis déjà longtemps quoique jeune encore; *Un Deuil*, par M. Knight; les *Derniers Sacrements*, par M. Mosler; les *Laveuses*, de M. Kavanoch; la *Charité*, de M. Walter Gay, etc., etc.

Grèce. — M. Sclivanioski expose un bon portrait de femme et M. Ralli des moines du mont Athos.

Suisse. — Il y a beaucoup à glaner pour l'amateur dans la section suisse; nous citerons particulièrement mademoiselle Breslau, qui mérite une mention spéciale pour son portrait du sculpteur Carriés et ses portraits de femmes. J'aime aussi beaucoup la *Déroute* de M. G. Girardet, les paysages de M. Odier, le *Sculpteur sur Bois* de M. Ravel, les *Deux Soucis* de Ch. Giron, la *Vaccination de la Rage* par Laurent Gzell, etc.

Belgique. — Il faut courir aux tableaux de M. Stevens dans cette section, et voir principalement *Lady Macbeth* et la *Bête à bon Dieu*. Je vous recommande aussi et très chaudement *la Revue des Écoles* par

Jean Verhas, un beau paysage de M. Verstraete, d'excellents animaux de M. Vervée, et remarquez que le nom de la plupart des bons peintres belges commence par un V. Pourquoi ?

Il faut aussi décerner des éloges, sans les compter, à M. Wahlberg qui, depuis longtemps, jouit en France d'une renommée de premier rang. Il a *une Vue de Stockolm en Hiver* qui mérite une admiration aussi universelle que notre Exposition. Ici un portrait de M. Antonin Proust, par M. Zorn, et celui de M. Coquelin Cadet par le même. M. Zorn veut nous faire croire qu'il est Suédois. Tout le monde le croira Parisien. Citons encore : MM. Allan Osterlind, Hugo Salmon, Kreuger, Larsan, Josephson, etc. Et parmi les aquarelles, remarquer et admirer celle du prince Eugène de Suède qui, comme on sait, étudie la peinture à Paris depuis dix-huit mois ou deux ans.

Norwège. — Ici encore quelques noms connus et aimés du public français, tels que ceux de MM. Norman dont les paysages norwégiens ont étonné les habitués du Salon, voilà cinq ou six ans, M. Christian Krolig M. Eilif Petersen, M. Erik Werenskiold, etc., etc.

Danemark. — Depuis l'Exposition des Beaux-Arts organisée à Copenhague par M. Jocolisen, il s'est formé un grand mouvement de sympathie entre les artistes français et les peintres danois. Ceux-ci ont donc tenu à honneur de venir en grand nombre à l'Exposition de 1889 et ont offert à notre admiration des toiles remarquables parmi lesquelles nous signalerons principalement : la *Mort de la Reine Sophie*.

Amélie, par M. Ch. Zarthman, et des portraits étonnants de mademoiselle Wegmann à citer et à voir: Otto Bache : *La Fin de la Chasse, Étude de Chevaux*; Carle Block : *La Lettre*; Johansen : *Chez Moi, le Savonnage des Enfants*; Phi-Niss : *Paysages et Marines*; J. Paulzen : *Le Modèle, Paysages crépusculaires*; Vigo Peterson : *Paysages*; Trexen : *Rentrée des Pêcheurs*; Jerndorff : *Portraits très remarquables*; Zacho : *Paysages*.

Les expositions des autres nations étrangères sont situées au premier étage, où vous voudrez bien prendre la peine de monter avec nous.

Tout d'abord nous trouvons la salle où sont réunis les tableaux des artistes étrangers appartenant à des pays où l'art n'est pas assez touffu pour prétendre chacun à une salle spéciale. Nous y trouvons d'excellents tableaux de M. Schenck, les *Dindons*, — les *Oies*, — les *Moutons*; le fameux portrait de mademoiselle Bilenska par l'auteur — un chef-d'œuvre; des natures mortes de Zacharian et deux bonnes toiles de M. Artur Michelena, le *Candidat* et l'*Enfant malade*.

Immédiatement après nous entrons dans la salle des peintres serbes, où nous voyons les premiers efforts d'un peuple qui s'essaie. A signaler : les *Emigrants de Bosnie*, par Ouroch Préditch, et les *Pâques*, de M. Georges Kristitch.

Voici maintenant la salle roumaine, presque uniquement composée des quarante toiles de MM. Grigorisco et Mirea, deux artistes d'une valeur indiscutable.

Hollande. — Cela devient sérieux : nous retrouvons ici un peintre aimé des Parisiens, M. Mesdag,

avec ses marines d'un ton si fin et d'une vérité si franche; M. Artz avec la *Femme du Pêcheur*; le grand peintre Israël avec les *Travailleurs de la Mer* et *Paysans à table*. Puis ce sont MM. Willy Martens qui expose deux portraits, le *Déjeuner* et *Rêveuse*, madame Thérèse Schwartz qui donne trois portraits y compris le sien, M. Breitner, *Rencontre*, Jacob Main, Henry Luyten, Paul Gabriel, Jean Veth, etc., etc.

Suède. — Exposition très curieuse et digne d'attirer l'attention des plus difficiles amateurs. Il faut voir d'abord deux tableaux de M. Berg : *Portrait de ma Femme* et *A la Tombée du Soir*. Ce dernier est d'un sentiment exquis. J'en dirai autant du *Soir* et du *Soleil brumeux* de M. Ekström. Voyez aussi la *Fin d'un Héros* (souvenirs de 1870-71), par M. Forsberg. Voici encore une connaissance, M. Haghard, un des meilleurs peintres de notre temps, avec le *Lavoir* et le *Cimetière de Fourville*, deux merveilles.

CINQUIÈME JOURNÉE

PALAIS DES ARTS LIBÉRAUX

AVANT-PROPOS

Histoire du travail. — Sciences ethnographiques. — Arts libéraux. — Peinture. — Sculpture. — Musique. — Théatre. — Moyens de transport. — Arts et Métiers. — Aérostatiques. — Enseignement professionnel. — Ministère de l'Intérieur. — Ministère de l'Instruction publique, etc., etc.

Comme le palais des Beaux-Arts auquel il ressemble en tous points et qui lui fait pendant, le palais des Arts libéraux est l'œuvre de M. Formigé. Il est situé au Champ-de-Mars, à droite du visiteur quand il tourne le dos à la Tour Eiffel. Nous ne referons pas la description de ce monument. Nous nous contenterons de dire que, ici comme là-bas, l'effet artistique est très grand : les charpentes métalliques apparentes peintes en bleu s'harmonisent peut-être mieux encore avec les tons clairs des terres cuites.

Les arts libéraux sont ceux qui dérivent des Beaux-Arts ou leur sont d'une utilité immédiate, comme l'imprimerie, la librairie, la papeterie, avec le matériel de la peinture et du dessin, la photographie, la géographie, la fabrication des instruments de musique et celle du matériel de médecine et de chirurgie. Il faut y ajouter tout ce qui a trait à l'instruction à tous ses degrés et sous toutes ses formes.

Voilà donc ce que contient le palais des Arts libéraux ou du moins une partie de ce qu'il contient, puisqu'il faut encore y ajouter les expositions du ministère de l'instruction publique et de celui de l'intérieur, et enfin une dernière catégorie à laquelle on n'avait pas songé et dont heureusement M. Berger a eu l'idée assez à temps pour pouvoir l'exécuter, celle de l'histoire du travail.

L'organisation de cette dernière a été confiée à M. Sédille, architecte, qui s'est habilement tiré de cette tâche ardue.

L'HISTOIRE DU TRAVAIL

Mettre sous les yeux du public, faire toucher du doigt les divers développements de l'industrie et de l'art depuis que l'humanité travaille, est une idée extraordinairement féconde qui servira, selon toute apparence, de point de départ à une nouvelle méthode d'enseignement dont on ne saurait prévoir les bons résultats, tant ils seront considérables.

En quelques heures d'une visite attentive, chacun, en effet, apprendra plus de choses qu'on ne

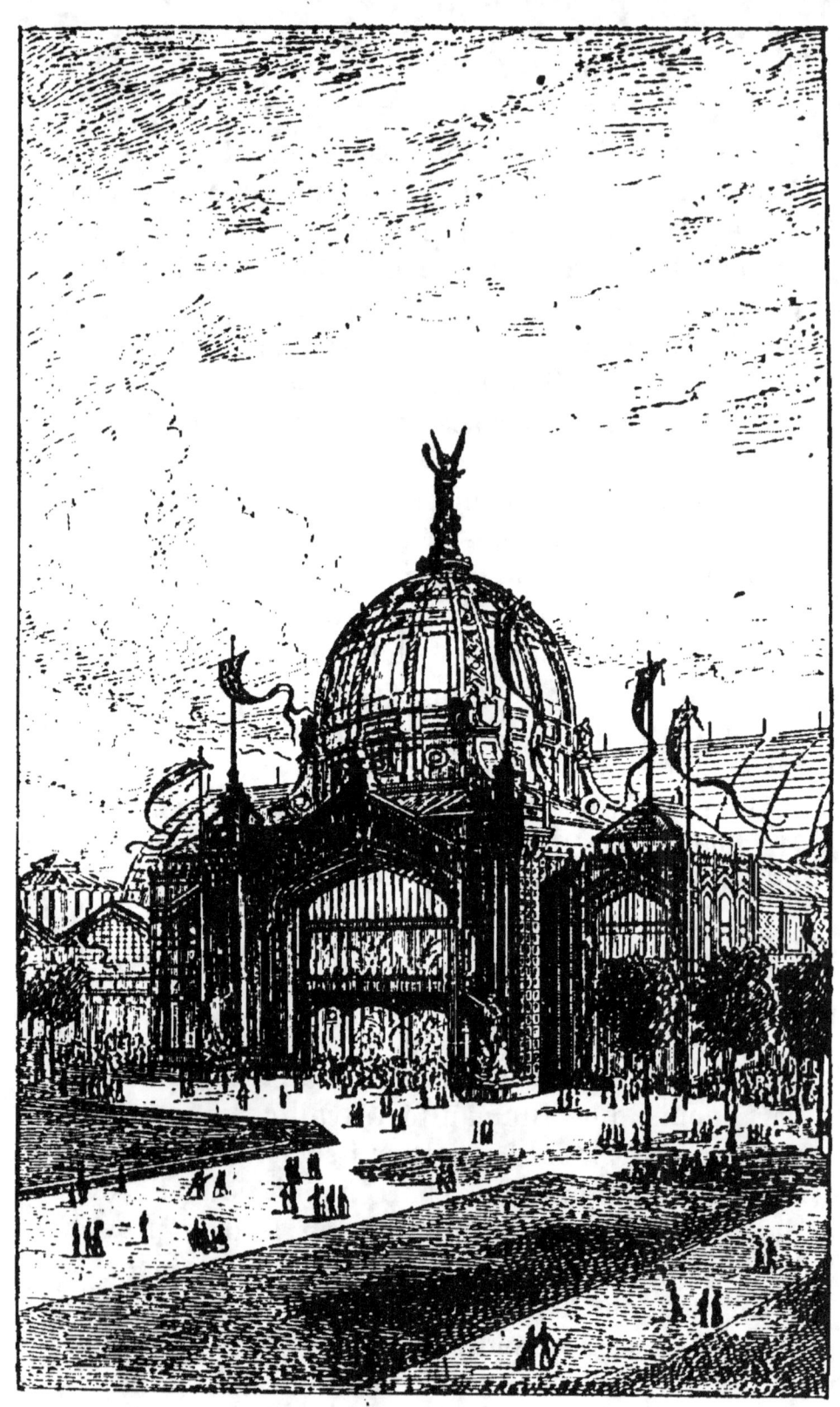

Dôme central.

saurait le faire avec des années d'étude et de lecture.

M. Berger, que des circonstances de second ordre ont, dit-on, poussé à créer de toutes pièces cette partie de l'Exposition, a été heureusement inspiré, et sa méthode restera probablement pour être appliquée d'une façon suivie dans les écoles, dans les lycées et jusque dans les établissements d'enseignement supérieur.

Le milieu du palais que nous visitons est occupé, dans toute sa longueur, par une série de quatre espèces de pavillons en bois, dont la forme n'est peut-être pas extrêmement gracieuse, ni la couleur bien agréable, mais qui sont merveilleusement propres à l'emploi qu'on leur a donné.

La partie intérieure de chaque pavillon, disposée en forme de cour, est occupée par des installations qui frappent l'esprit et l'imagination. Dans les galeries du pourtour sont réunis des objets, des collections, des tableaux, des livres destinés à corroborer, à expliquer, à mettre en lumière le spectacle que nous avons sous les yeux.

On a divisé l'histoire du travail en cinq parties principales :

1° Sciences anthropologiques et ethnographiques ;

2° Arts libéraux ;

3° Arts et métiers ;

4° Moyens de transport ;

5° Arts militaires.

Comme on le voit, c'est d'une façon presque complète le tableau du progrès humain, depuis ses ori-

gines les plus lointaines jusqu'à nos jours. Nous allons y suivre ensemble les perfectionnements successifs que l'homme, sans cesse à la recherche du bien-être, a fait subir aux méthodes et aux procédés de travail sous toutes ses formes.

L'art trouvera partout une place, même dans la plupart des outils du travail manuel, dont le culte se traduisait autrefois par une élégance de forme et par une qualité de la matière qui leur donnaient un véritable cachet artistique.

SCIENCES ANTHROPOLOGIQUES ET ETHNOGRAPHIQUES

En entrant dans le Palais par la porte la plus rapprochée de la Seine nous nous trouvons, tout de suite, en présence de l'homme primitif, représenté d'une très remarquable façon par des mannequins et des figures de cire fort habilement moulées.

Ces figures sont au nombre de trente environ, un peu plus ou un peu moins, peu importe, n'est-ce pas? Du premier coup d'œil on s'aperçoit qu'elles forment six ou sept groupes différents. Dans le premier à notre droite, trois de ces êtres primitifs, installés au pied d'un vieil arbre mort — qui avait fait demander s'il appartenait à la section des arbres libéraux — trois de ces êtres, dis-je, travaillent le bois, dans des attitudes diverses. Le second en suivant nous montre des primates aiguisant des silex sur d'autres pierres pour en faire soit des armes, soit des instruments tranchants. Au milieu, c'est l'âge du Renne. Une famille a dressé là sa tente, le père

arrive dans une petite voiture traînée par un renne. Ici et là l'époux et les enfants vaquent aux travaux ordinaires de l'époque et s'essayent aux premiers rudiments de l'art, en sculptant ou gravant les cornes des animaux dont on voit un spécimen attelé au véhicule du chef de la famille.

Derrière, c'est l'âge de la pierre éclatée, puis celui de la pierre polie. Et toujours se succèdent des personnages nous montrant pour ainsi dire, mais avec des figures probablement plus gracieuses que n'en avaient ceux qu'ils représentent, comment ils vivaient, de quelle façon ils s'y prenaient pour se défendre, pour se vêtir, pour se nourrir.

Tout autour, dans les galeries, on voit des crânes d'hommes fossiles, découverts çà et là dans les cavernes par des anthropologues, des exemplaires de squelettes ayant appartenu à des êtres humains de tous les coins du globe : Têtes de nègres, de peaux-rouges, d'aztèques, de Chinois, de Malais, d'Océaniens. A côté travaille un forgeron primitif. Sept Chinois très attentifs et qu'on dirait vivants, tournent, gravent, peignent des vases merveilleux.

Ace cela des dessins donnant l'idée exacte des armes, des outils, des instruments de travail et enfin ces outils eux-mêmes au naturel, ces armes, ces instruments, objets accumulés dans les musées ou dans les collections d'amateurs et existant depuis des époques où la chronologie était inconnue.

Cette première partie a un succès considérable. Mais elle ne peut rivaliser que par son étrangeté avec les autres parties de cette histoire du travail, parties dont les éléments nous sont déjà plus fa-

milliers et par conséquent excitent chez nous un intérêt plus vif.

ARTS LIBÉRAUX

Ici nous entrons dans un ordre d'idées que tout le monde peut apprécier et comprendre beaucoup plus facilement, les visiteurs se rendant, sans effort, un compte tout à fait exact de l'utilité des choses et du mouvement artistique qui s'est accentué à travers les âges.

On a mis en effet sous nos yeux et successivement la technique de la peinture, de la sculpture, de la gravure, de la musique, du théâtre, etc.

Pour la peinture, c'est M. Gruyer, membre de l'Institut, homme aussi éminent que modeste, qui s'est chargé de nous en faire saisir l'origine et les développements.

Tout d'abord il nous montre les premiers essais de l'art pictural, essais bien rudimentaires mais qui n'en sont que plus intéressants. Puis vient l'art de broyer les couleurs. Comment entre deux pierres l'artiste lui-même préparait les diverses nuances dont il allait charger sa palette.

Voici maintenant une fresque, dont une partie est terminée et dont l'autre n'est qu'ébauchée.

A côté apparaît la première manifestation de la peinture à l'huile. Puis ceci est un spécimen de l'aquarelle ou peinture à l'eau. Peu à peu l'art se développe. Les moyens de fabrication deviennent plus nombreux, plus pratiques, plus commodes. Les premiers pinceaux se perfectionnent.

Enfin nous entrons dans l'art de peindre le pastel, la gouache, la sépia.

Des personnages sont là devant nous qui ont l'air de travailler et tout autour d'eux sont accumulés les divers produits dont cet art merveilleux a nécessité l'invention, les livres qui traitent de l'histoire technique de la peinture, etc.

LA SCULPTURE

M. Yriarte s'est chargé de cette section.

Tout d'abord il nous montre les essais informes des premiers artistes qui se contentaient de travailler le bois avec des instruments tout à fait primitifs.

Puis peu à peu il dégage de ses langes l'art de reproduire dans tous ses contours les objets qui frappent l'œil humain. Ici ce n'est plus un trompe-l'œil, comme pour la peinture. Il faut payer comptant. Dessiner d'abord, tenir compte de la forme, des lignes, du modelé, de tout...

Et alors nous voyons d'abord le statuaire élever son œuvre avec de la glaise, la façonner, lui donner les proportions, la ressemblance et la beauté.

Puis quand se dresse le modèle, fini ou à peu près, on procède au moulage et voici la statue en plâtre qui nous apparaît avec ses bavures et ses flous.

On apporte le marbre, ou la pierre. Nous allons être initié à un procédé mécanique très curieux grâce auquel on verra le dégrossissement du bloc s'accentuer peu à peu. Celui-ci prend bientôt une

forme sous les coups répétés du ciseau d'un ouvrier qui s'appelle le praticien. Et enfin l'œuvre vivante, superbe, presque éternelle se dresse devant nous.

C'est alors que le sculpteur prend son ciseau et en quelques coups parachève son travail.

Nous avons suivi la transformation d'un bout à l'autre. Nous avons vu naître la statue... Mais ce n'est pas tout. Il manque à cela bien des détails, bien des enseignements. Nous les trouverons à côté dans l'Exposition des ébauchoirs et de tous les instruments qui ont servi successivement aux sculpteurs de tous temps.

Là encore cette leçon vue et retenue est complétée par des dessins, des exemples, des tableaux et des livres où l'on trouve tout ce qu'il faudrait savoir pour pratiquer utilement la statuaire.

LA GRAVURE

Pour la gravure, la démonstration, la leçon de choses était moins facile à donner. Il était, en effet, difficile de faire saisir au spectateur sans l'aide de la parole comment on prépare les plaques, avec quelle peine on se sert du burin, de quelle façon il faut procéder pour obtenir les blancs et les noirs qui au fond, par leur ordonnance, constituent la grosse difficulté.

Il faut dire comment se font les bains, combien de temps les plaques doivent tremper, quels sont les meilleurs procédés pour faire mordre.

On y est parvenu, comme vous le voyez. Mais il

faut convenir, que ce qui est le plus ingénieux dans cette partie de l'histoire du travail, c'est la gradation des planches et par conséquent la différence des degrés de perfection auxquels parvient successivement le graveur.

Voici une feuille où les lignes sont ébauchées. En voici une seconde où les valeurs se détachent, puis peu à peu, en suivant le développement de la même plaque sur des feuilles de papier successives, on se rend un compte très exact de cet art si charmant.

La gravure sur bois n'est pas moins intéressante et ce qui nous frappe certainement, c'est la netteté à laquelle on est parvenu, netteté qui au premier abord paraît incroyable.

Encore ici nous avons la série des outils et des instruments qui complète la leçon.

LE DESSIN

Pour le dessin, la technique est plus facile à établir et les procédés sautent aux yeux C'est pour cela que tout en restant moins séduisante peut-être, la démonstration, est accompagnée de cent détails dont l'aspect et l'utilité nous frappent davantage et nous captivent avec plus de force que ce que nous avons vu dans les sections précédentes.

LA MUSIQUE

Et la musique ! c'est un monde. Trois ou quatre compositeurs éminents s'en sont occupés. Ils ont assemblé là des instruments de l'ancienne Egypte,

des Phéniciens, de tous les pays du monde y compris, bien entendu, ce qu'il y a de mieux dans ce genre de plus moderne.

L'ARCHITECTURE

Quant à l'architecture, on ne pouvait guère la représenter que par des plans et des modèles et c'est ce qu'on a fait. Mais pour cette branche de l'art on peut renvoyer le visiteur à l'histoire de l'habitation que M. Garnier s'est chargé d'écrire de l'un et de l'autre côté de la Tour Eiffel et dont nous avons parlé assez longuement dans notre deuxième journée.

LE THÉATRE

L'histoire palpable du Théâtre a été écrite ou plutôt dressée par M. Nuitter. Cette section est située au milieu du palais, sous le grand dôme.

Rien n'est plus curieux. On y voit tout ce qui a rapport à la construction du Théâtre, mais surtout aux mouvements et à la décoration de la scène.

M. Nuitter nous introduit dans les dessous, dans les coulisses, dans les frises. Il nous montre, en instructeur bien entendu, les premiers tréteaux, puis le théâtre au temps de Molière quand les marquis et les grands seigneurs étaient sur la scène. Plus tard les acteurs jouant avec de colossales perruques, et enfin les costumes et les décors de notre temps avec leur exactitude et leur vérité.

On apprendra là comment se manœuvrent les dé-

cors, comment on machine un plancher, de quelle façon on éclaire les coulisses et où sont les loges d'actrices.

Les appareils d'éclairage de tous les temps y tiennent aussi une grande place et l'on y verra une scène éclairée par les fameuses chandelles qu'un moucheur et un sous-moucheur venaient rendre plus claires de temps à autre.

On y voit le plan et la coupe d'un théâtre moderne, avec des détails aussi complets que possible. Nous le répétons, en un temps où le théâtre joue un si grand rôle dans la vie française, cette exposition, dont le mérite revient à M. Nuitter, est un des clous de la grande fête internationale à laquelle nous assistons.

MOYENS DE TRANSPORT

En quittant cette section, nous nous trouvons dans le cadre réservé à l'Exposition des moyens de transport.

Il est évident que pour cette partie de l'histoire du travail, il a été impossible de réunir la totalité des spécimens de véhicule dont les peuples se sont servis depuis les premiers âges. Mais on a suppléé à ce qui forcément devait manquer, par des dessins, par des *fac-simile*.

Mais en dehors de ces modèles absents — on y voit des objets authentiques qui obtiennent un énorme succès de curiosité :

C'est ainsi qu'on peut contempler le coucou de nos pères, la vinaigrotte, cette voiture traînée par

des hommes et dont il reste encore à Beauvais des exemplaires qui fonctionnent, la chaise à porteur, les grands carrosses de gala, des fiacres du xviii° et même du xvii° siècle, les anciennes diligences, les malles-poste, les chaises de poste, les berlingots et les cabriolets, sans compter les locomotives depuis l'origine jusqu'à nos jours.

Seulement vous n'aurez pas de peine à croire qu'il a fallu accorder à cette section un espace beaucoup plus grand que celui qu'on lui avait primitivement affecté.

L'Exposition des moyens de transport a donc débordé et s'est étendue jusqu'à prendre possession du vestibule situé sur les jardins du Champ-de-Mars, où elle étale ses richesses.

ARTS ET MÉTIERS

Ici on a été obligé de se restreindre considérablement, mais on n'en a pas moins offert à la curiosité publique de singuliers étonnements.

C'est là qu'on trouve l'intérieur d'un alchimiste du xiv° siècle, celui de l'atelier d'un émailleur chinois, d'un serrurier du xvi° siècle, le laboratoire de Lavoisier reconstitué de toutes pièces, les anciennes presses à imprimer, remontant aux origines de l'imprimerie, des manuscrits curieux, des collections d'images et d'affiches de toutes les époques, en même temps qu'une série de costumes de toutes les professions et de tous les temps, feront faire aux visiteurs un voyage rétrospectif à travers le monde ancien des travailleurs et des artistes.

AÉROSTATIQUE

Sous la grande coupole de ce palais des Beaux-Arts et tout en haut sont réunis, au-dessous d'un immense ballon toujours gonflé, tous les objets nécessaires à l'aérostatique. Rien n'est plus intéressant que cet assemblage de nacelles, de cables, de baromètres, d'instruments de précision, d'ancres, de guide-ropes, etc.

Après avoir visité l'exposition rétrospective du travail, qui est certainement une des plus admirées parmi les expositions curieuses du palais des Arts libéraux, si vous le voulez bien, cher lecteur, nous pénétrerons ensemble dans les galeries latérales.

ENSEIGNEMENT PROFESSIONNEL

Nous voici d'abord dans la salle de l'enseignement professionnel. Il y aurait beaucoup à dire sur cet enseignement qui prend de si grandes proportions. Nous nous contenterons d'admirer ces méthodes d'enseignement si claires et tout ce matériel si propre à les aider. Nous constaterons en passant que cette branche presque nouvelle de l'éducation nationale a pris un développement considérable et nous nous en félicitons, car c'est de la très bonne besogne qui a été faite depuis quinze ans, et les générations qui poussent s'en apercevront à leur grand profit.

Nous voici maintenant, si nous prenons soit à droite, soit à gauche, dans les salles de géographie

et de cosmographie. Celle-ci nous présente de très belles cartes du ciel, des tables et éphémérides à l'usage des astronomes et des marins. La géographie surtout a fait de grands progrès depuis quelques années, en ce qui concerne l'Afrique et l'Asie centrale, dont il y a de très remarquables cartes en relief.

On se rend facilement compte de la grande utilité de ces cartes où l'on embrasse d'un coup d'œil la topographie d'un pays entier. Elles parlent beaucoup plus à l'œil et beaucoup mieux aussi. D'ailleurs, toutes les cartes et les atlas, qui sont très nombreux, nous laissent surpris de l'art véritable qu'on est arrivé à y déployer : il est impossible de rien voir de plus complet et en même temps de plus clair. A côté des cartes, des globes terrestres, des statistiques de toutes sortes, nous voyons des modèles, plans et dessins des travaux publics : ponts, viaducs, aqueducs, égouts, ponts-canaux, écluses, barrages ; des modèles, plans et dessins de monuments publics de destination spéciale : constructions civiles, hôtels et maisons à loger, cités et habitations ouvrières ; enfin des modèles, plans et dessins de gares, de stations, de remises et de dépendances de l'exploitation des chemins de fer. Cette exposition du génie civil renferme de très curieux projets auxquels ne s'intéresseront pas seulement les architectes et les ingénieurs.

MINISTÈRE DE L'INTÉRIEUR

Plus loin, et de chaque côté également, c'est l'exposition du ministère de l'intérieur où nous

passons en revue le régime des prisons et par conséquent les améliorations qu'on apporte sans cesse au sort de leurs intéressants pensionnaires. Cette section nous montre d'abord ces moyens de coërcition qu'employait l'ancien régime. Puis les prisons ou cellules de courte peine, les maisons centrales et les bagnes avec tout ce qui se rapporte à chacun des systèmes pénitentiaires.

INSTRUMENTS DE MUSIQUE

Nous passons ensuite en Italie et de là aux instruments de musique. Puis, et faisant pendant à l'Italie, c'est la Russie. Nous parlerons plus tard de ces deux expositions ainsi que de celles de la Belgique et des Pays-Bas que nous allons bientôt rencontrer.

L'exposition des instruments de musique est bien certainement une des plus belles et des plus complètes qu'on ait pu voir. Il y a là une quantité d'instruments de toutes formes et de tout temps, instruments à vent, non métalliques, à embouchure simple, à bec de sifflet, à anches avec un ou deux réservoirs d'air ; des instruments à vent métalliques simples, à rallonge, à coulisses, à piston, à clef, à anche. C'est vraiment un spectacle réjouissant pour les yeux que celui de ces instruments de toute taille, brillant comme des miroirs ; dire que tout cela a une voix! Quel vacarme ils feraient si le souffle les animait. Puis, ce sont encore des instruments à vent à clavier, des orgues, des accordéons ; des instruments à cordes pincées ou à

archet, sans clavier ; des instruments à cordes à clavier, des pianos ; des instruments automatiques, des orgues de Barbarie, des serinettes, etc. Enfin, ils sont tous là, bois, cuivre ou nickel, à l'ombre des grandes orgues majestueuses dont il nous sera donné souvent d'entendre la voix puissante et si pleine d'harmonie. On se rappelle encore le succès qu'eut à l'Exposition universelle de 1878 le grand orgue de M. Cavaillé-Coll. Nul doute que ce succès ne soit encore plus grand cette année.

MÉDECINE ET CHIRURGIE

Après les instruments de musique nous traverserons les expositions de la Russie, de la Suisse de la Belgique et des Pays-Bas sur lesquelles nous reviendrons tout à l'heure, et nous pénétrons dans l'exposition de médecine et de chirurgie. Ce n'est pas sans un certain effroi mêlé d'admiration que nous jetons les yeux sur tous ces charmants et terribles instruments de chirurgie. Il serait bien long d'expliquer la destination de tous ces appareils : appareils de chirurgie générale, de pansement, de prothèse plastique et mécanique, d'orthopédie, de chirurgie herniaire, de gymnastique médicale, de chirurgie dentaire, etc. Il y a des trousses, tout un matériel de secours sur un champ de bataille. Voici de même des pièces d'anatomie normale et pathologique, et des préparations histologiques. Enfin il y a aussi un matériel spécial, des instruments et appareils de la médecine vétérinaire.

INSTRUMENTS DE PRÉCISION

Ensuite nous voici aux instruments de précision. Cette exposition est également fort curieuse. Nous y voyons des objets incomparables : des compas, machines à calculer, niveaux, boussoles, baromètres, appareils de mesure, vis micrométriques, machines à diviser, balances de précision, instruments de l'optique usuelle; divers instruments enfin destinés aux laboratoires et aux observatoires; les mesures et poids de divers pays; des monnaies et des médailles.

PAPETERIE

Mais passons au premier étage. Entrons du côté de la Seine et à notre droite. C'est l'exposition de la papeterie. Nous y voyons à profusion tout ce que cet art produit : papiers, cartes et cartons, encres, craies, crayons, pastels, fournitures de bureaux, encriers, pèse-lettres, presses à copier ; des objets confectionnés en papier ; abat-jour, lanternes, cache-pot, etc. ; des cahiers, albums et carnets ; enfin tout le matériel des arts de la peinture et du dessin : couleurs en pains, en pastilles, en vessie, en tubes, en écailles, et les instruments et appareils à l'usage des peintres, dessinateurs et modeleurs. On sait quelles merveilles la papeterie de luxe est arrivée à produire ; quels jolis papiers à lettres, par exemple, on fait aujourd'hui, étranges parfois, mais toujours de bon goût. L'exposition de la papeterie

nous apporte son contingent de nouveautés charmantes. Si elle ne constitue pas une des parties les plus importantes de la grande Exposition, elle en est tout au moins une des plus agréables à voir.

INSTRUCTION PUBLIQUE

Nous arrivons enfin à l'exposition du ministère de l'instruction publique qui, par son but essentiellement pratique, mérite une grande attention. Elle est divisée en trois parties correspondant à l'enseignement primaire, à l'enseignement secondaire et à l'enseignement supérieur.

ENSEIGNEMENT PRIMAIRE

L'exposition de l'enseignement primaire nous montre dans tous ses détails le matériel des établissements scolaires, depuis la crèche et l'asile jusqu'aux écoles primaires supérieures.

Il y a là, habilement groupés et donnant une haute idée des soins qu'on apporte à l'éducation des enfants, des plans et modèles de crèches, écoles maternelles, orphelinats, salles d'asile et jardins d'enfants; d'établissements scolaires pour la ville et pour la campagne, d'écoles destinées aux cours d'adultes et à l'enseignement professionnel; puis les mobiliers de tous ces établissements et le matériel approprié au développement physique moral et intellectuel de l'enfant dans chacune de ces phases de l'enseignement. On y voit aussi le matériel propre à l'enseignement des aveugles et à celui des

sourds et muets, et on peut se rendre compte des procédés auxquels on doit les merveilleux progrès réalisés dans ces dernières années chez ces déshérités de la nature.

Mais il ne suffisait pas d'exposer, de rendre palpables pour ainsi dire les méthodes d'enseignement; il fallait, à côté d'elles, placer leurs résultats. C'est ce que l'on a fait en réunissant des travaux de toute sorte exécutés par les élèves des deux sexes, et cette exposition fort réussie fait peut-être plus d'honneur encore aux professeurs qu'aux élèves.

Nous aurons terminé l'énumération de ce que contient cette première partie quand nous aurons ajouté qu'elle renferme des bibliothèques où sont réunis les ouvrages correspondant à cette période de l'enseignement.

ENSEIGNEMENT SECONDAIRE

Nous avons pour l'enseignement secondaire une exposition analogue à la précédente (plans, modèles de lycées, gymnases, collèges, écoles industrielles et commerciales, matériel de dessin, de musique et de chant, appareils de gymastique, escrime et exercices militaires). C'est surtout aux deux derniers lycées de l'académie de Paris, les modèles du genre (le lycée Jeanson de Sailly et le lycée Lakanal), qu'on a emprunté les plans devant servir de modèles aux lycées futurs.

ENSEIGNEMENT SUPÉRIEUR

L'enseignement supérieur a pris depuis quelques années un développement considérable. Aussi, l'exposition dont nous nous occupons est-elle remarquable à plus d'un titre. Elle renferme une quantité de plans et modèles très intéressants : académies, universités, écoles de médecine et écoles pratiques, écoles techniques et d'application, écoles d'agriculture, observatoires, musées scientifiques, amphithéâtres, laboratoires d'enseignement et de recherches ; mobilier et agencement de ces établissements, etc. Elle contient en outre : des appareils, des collections et tout le matériel destiné à l'enseignement supérieur et aux recherches scientifiques ; les expositions particulières des sociétés savantes et des missions scientifiques.

Ne quittons pas l'exposition du ministère de l'instruction publique sans dire que ce ministère doit publier, pendant le cours de l'Exposition, une série de rapports détaillés sur divers points relatifs à l'état de l'instruction primaire en France. Il y aura d'abord un rapport sommaire fait par M. Buisson, directeur de l'enseignement primaire, à M. le ministre ; puis M. Martel écrira l'exposé de la législation et de la réglementation de 1878 à 1888. M. Marion doit montrer le mouvement des idées pédagogiques ; M. Leysenne dressera le tableau général de l'organisation de l'enseignement public, aussi bien privé que public. Les inspecteurs feront un rapport très sommaire sur la marche de cet enseignement dans leur

département. Enfin, il y aura d'autres monographies sur les grandes villes, sur les écoles normales, les écoles professionnelles, les écoles primaires supérieures, les écoles d'apprentissage et les écoles maternelles.

Il y en aura encore sur le conseil supérieur de l'instruction publique (M. Jallifier) ; M. Levasseur (statistique) ; M. Havard (imagerie scolaire) ; M. Sabatier (gymnastique) ; M. Bouton (sciences physiques, naturelles et agricoles) ; M. Guillaume (histoire de la Révolution); viennent ensuite les monographies suivantes :

Musée pédagogique (M. Beurrier) ; Inspection à ses différents degrés (MM. Boniface et Bertrand) ; les Caisses des écoles (M. Cadet) ; les Caisses d'épargne scolaires (M. de Malarce) ; les Examens de l'enseignement primaire (M. Jost) ; les Certificats d'études primaires, élémentaires et supérieures (M. Carré) ; les Sociétés de secours mutuels des instituteurs (M. Marie Cardine) ; Coup d'œil sur les lectures récréatives pour la jeunesse et les familles depuis 1870 (M. André Theuriet); les Bibliothèques scolaires (M. Gœpp) ; les Bibliothèques pédagogiques (M. Sabatier) ; les Conférences pédagogiques (M. Brouard); les Expositions scolaires départementales (M. Defodon); le Mobilier scolaire et matériel d'enseignement dans les écoles (M. Berger); les Musées scolaires (M. Serrurier); l'Association d'anciens élèves d'écoles normales et d'écoles primaires (M. Brunel); l'Orphelinat de l'enseignement primaire (M. Gaillard) ; l'Histoire du traitement des instituteurs (M. Compayré) ; les Écoles de ha-

meaux (M. Poitrineau) ; les Congrès pédagogiques (M. Couturier) ; Notice sur les sociétés d'enseignement primaire (M. le secrétaire général de chaque société) ; l'Enseignement privé ; Ecoles laïques libres ; Ecoles congréganistes catholiques ; Ecoles protestantes ; Ecoles israélites (auteurs non encore désignés) ; Petits Musées d'art scolaire (MM. P. Mantz et Crost) ; le Budget de l'instruction primaire (M. Turlin) ; les Constructions scolaires (MM. Petit et Marcel Lambert) ; l'Hygiène scolaire et l'inspection médicale (M. le Dr A.-J. Martin) ; la Librairie scolaire (M. P. Delalain) ; la Presse pédagogique et les Bulletins départementaux (M. Beurrier).

Enfin, une des choses qui plairont le plus dans la section du ministère de l'Instruction publique, est l'exposition de trois maisons d'éducation que la Légion d'honneur possède aux Loges, à Saint-Denis et à Ecouen. Le général Faidherbe, grand chancelier de l'ordre, a organisé dans ces maisons l'enseignement professionnel. Les élèves, filles d'officiers des armées de terre ou de mer, et souvent sans fortune, y apprennent un métier qui leur permettra plus tard de gagner honorablement leur vie, soit la broderie, soit la tapisserie avec la laine, la soie et l'or. La plupart deviennent de véritables artistes et il y a ici des merveilles de bon goût qui leur font une place à part dans cette exposition.

PHOTOGRAPHIE

Traversons les expositions de l'Espagne, l'Angleterre, la Suisse, l'Amérique et le Portugal dont

nous parlerons tout à l'heure et arrivons à la photographie.

La photographie, pour être d'invention relativement récente, n'en est pas moins arrivée déjà à un très haut degré de perfectionnement. Elle est maintenant un art véritable et les peintres qui, il n'y a pas bien longtemps, en faisaient fi, sont forcés de s'incliner devant les merveilles qu'elle produit, devant les immenses services qu'elle leur rend tous les jours à eux-mêmes. Il n'y a pas en effet un artiste, si bien doué qu'il soit, qui puisse décomposer les mouvements d'un cheval au galop ou d'un oiseau en plein vol, et rendre un de ces mouvements pour ainsi dire sur le vif comme le fait aujourd'hui la photographie instantanée. Et qui n'a admiré déjà les splendides reproductions artistiques de Braun. Que sera-ce donc encore lorsqu'on aura pu définitivement trouver le moyen de rendre, non seulement la forme des objets, mais encore leur coloration? La photochromie est encore à ses débuts, mais on est assez entré dans la bonne voie pour espérer que le résultat complet n'est pas loin. Ce n'est donc pas d'un œil indifférent qu'il faut parcourir ces galeries et regarder, à côté des merveilles de la photographie ordinaire sur papier, verre, bois, étoffes, émail, etc., celles de l'héliogravure, de la lithographie; les épreuves stéréoscopiques et celles qu'on obtient par amplification. On se rendra compte des résultats qu'a déjà donnés la phototypie. On verra enfin les instruments, appareils et matières premières de la photographie et tout le matériel d'un atelier de photographe.

DESSIN ET PLASTIQUE

Nous apprécions ensuite les applications nouvelles des arts du dessin et de la plastique. On a exposé là les dessins industriels, les dessins obtenus, reproduits ou réduits par procédés mécaniques; les peintures de décors, lithographie, chromolithographie ou gravures industrielles; les modèles et maquettes pour figures, ornements, etc. ; les objets moulés, estampés, ciselés, sculptés; les camées, cachets et objets divers décorés par la gravure ; les objets de plastique industrielle décorative obtenus par procédés mécaniques; les réductions, etc.

IMPRIMERIE ET LIBRAIRIE

Puis vient la très importante Exposition de l'imprimerie et de la librairie. Tous nos grands éditeurs ont tenu à y collaborer et à lui donner un relief extraordinaire. Si habitué qu'on soit à la richesse du livre, par ce temps de luxueuses publications, on reste émerveillé devant leurs étonnantes créations qui font du plus petit volume un véritable monument artistique.

RELIURE

La reliure vient tout naturellement ensuite. Elle complète ce qu'on pourrait appeler « l'exposition du livre ». Il y a là de magnifiques collections de reliures d'une grande beauté et d'une grande richesse.

Nous n'avons certes plus rien à envier aux relieurs du temps passé dont les chefs-d'œuvre se vendent encore presque au poids de l'or.

EXPOSITIONS ÉTRANGÈRES

Nous avons vu que plusieurs pays étrangers ont voulu collaborer à l'exposition des arts libéraux. C'est ainsi que l'Italie, la Russie, la Suisse, la Belgique, les Pays-Bas, l'Espagne, l'Angleterre, l'Amérique du nord, le Portugal ont chacun leur section spéciale où ils exposent, tous près des nôtres et appelant la comparaison, les produits de leur art et de leur industrie. Il y a là tout ce qui touche à l'instruction publique, — principalement pour la Suisse et les Pays-Bas, — à la médecine et à la chirurgie, à la géographie, aux instruments de musique, — la Suisse surtout avec ses boîtes à musique, — aux instruments de précision, — où sont passés maîtres les Anglais, les Américains et les Italiens, — à la papeterie, à l'imprimerie, à la photographie, etc. Toutes ces expositions sont très remarquables et auront principalement cet avantage de fournir au visiteur un intérêt d'instruction et en même temps de pratique.

SIXIÈME JOURNÉE

PARCS ET JARDINS

Le jour. — Le soir. — Fontaines lumineuses. — L'œuvre de M. Coutant. — Celle de M. Saint-Vidal. — Les pavillons de la ville de Paris. — Le laboratoire municipal.

Aujourd'hui, si vous voulez, nous ne nous fatiguerons pas. Ce sera comme une halte dans nos pérégrinations. Bien entendu, nous irons à l'Exposition tout de même, mais nous n'entrerons nulle part. Ce sera une journée de plein air.

N'allez pas croire cependant que le spectacle ne vaudra pas celui des autres jours. Ce sera, au contraire, plus féerique, car nous passerons la soirée au Champ-de-Mars et je suis bien sûr que vous vous en irez émerveillé.

Vous pourrez choisir la porte que vous voudrez ; néanmoins il vaudrait mieux entrer par la porte Rapp ou par la porte Suffren et tout de suite vous

répandre dans les jardins, car ce que nous allons admirer, en flânant doucement, ce sont les parcs, les pelouses, les arbres, les massifs. Nous entendrons de la bonne musique, nous dînerons à notre goût et, le soir, nous aurons les étonnements de l'électricité, des illuminations dont toute l'Exposition s'enorgueillit; nous aurons l'éclat de la Tour Eiffel et de son phare, le rayonnement du pavillon de la Compagnie du gaz, les fontaines lumineuses et leurs éblouissements. Et enfin la galerie des électriciens et le petit édifice où M. Edison a rassemblé toutes ses inventions.

Vous voyez, maintenant, que ce sera une journée féconde en plaisirs, en surprises et peut-être la mieux remplie de toutes, avec cet avantage que la plupart du temps vous pourrez jouir de tout cela, sans bouger, assis dans un bon fauteuil ou sur une chaise métallique, à moins que vous ne préfériez les bancs confortables et abrités qui foisonnent autour de vous.

Les jardins ont exigé de grands travaux, ils étaient à créer en entier. Le Plan général a dû en être approprié à l'ensemble des palais qui l'entourent et des pavillons divers qui y sont édifiés. M. Alphand, assisté de son lieutenant, M. Laforcade, un artiste de grand talent, a obtenu des effets de verdure et d'ombrage véritablement merveilleux.

Il y a au Champ-de-Mars deux jardins distincts : l'un qui occupe tout l'espace compris entre les trois façades du *Palais des Industries diverses* et dans lequel sont situés les deux Pavillons de la ville de Paris ; l'autre est situé en contre-bas des deux ter-

rasses à balustrades bordées de palmiers, du Palais au Beaux-Arts et du Palais des Arts-Libéraux. Au pied de ces balustrades sont des plates-bandes de rhododendrons de toute beauté, avec des magnolias de distance en distance.

L'ensemble de ces parcs et jardins mesure près de huit hectares. On y voit une variété de plus de quatre cents essences différentes d'arbres fruitiers et d'ornement, des espèces, les plus recherchées et qui font l'admiration de tous les connaisseurs. On a rarement vu une collection aussi complète, composée d'aussi beaux sujets. Nous ne parlerons que comme indication des innombrables arbustes de toutes familles à feuilles caduques ou persistantes. Les pelouses si verdoyantes, obtenues avec des soins infinis et continuels, sont parsemées à profusion de massifs de fleurs renouvelées de telle façon que les floraisons se succèdent sans interruption pendant toute la durée de l'Exposition. Les arbres énormes qui projettent dans ce beau parc un ombrage bienfaisant ont été plantés de façon à avoir deux hivers pour la reprise en leur nouvelle place, — c'est ce qui explique les charmants résultats obtenus, on les dirait plantés depuis vingt ans.

Quoique nombreux, ces arbres ne donnaient pas un ombrage suffisant, aussi s'est-on préoccupé d'abriter les allées principales à l'aide de trois gracieux vélums, à raies blanches et roses. Ils sont établis à droite et à gauche des tapis de verdure qui entourent les fontaines et les bassins. On trouve sous ces abris aux chatoyantes couleurs des chaises et des fauteuils de tous genres ; c'est là, près de la

fraîcheur des gazons, qu'on vient se reposer des visites aux salles d'exposition. — Les réunions y sont nombreuses, on se donne rendez-vous dans l'un de ces jolis coins qui sont certainement des plus agréables; on y papotte, on y bavarde, on s'y détend doucement. Pour ajouter un charme de plus à votre farniente, des musiques militaires françaises et quelquefois étrangères, se font entendre et applaudir. Quatre kiosques espacés dans les jardins ont été dressés pour cela et c'est bien connaître notre temps que de lui réserver tant d'harmonie.

FONTAINES LUMINEUSES

La partie centrale des jardins, dans l'axe du Trocadéro et du grand dôme des industries diverses, est ornée de deux fontaines aux proportions monumentales. — La première, adossée à la terrasse, est due au sculpteur Coutan qui l'a élevée d'après les plans de M. Formigé, architecte. Le groupe principal de cette fontaine, qui a trois étages, émerge d'un bassin qui lui-même domine une nappe d'eau rappelant, par sa forme générale, la disposition si justement célèbre du parc de Saint-Cloud.

Le sujet de cette grande composition allégorique comporte une quinzaine de personnages plus grands que nature et qui font un effet considérable. Une femme symbolisant le Progrès, et tenant dans sa main droite un flambeau, est assise sur un trône porté sur un vaisseau dont la proue, en forme de tête de bélier, supporte un coq, sonnant à plein bec un chant de victoire.

L'Art, le Commerce, l'Industrie, l'Agriculture se pressent autour du trône. La France, personnifiée par une belle figure de femme, tient la barre du gouvernail. — Dans le bassin, des personnages jouent dans des poses agitées, avec des tritons, qui projettent des torrents d'eau. Tout cet ensemble est d'un grand effet décoratif. Machinée par des procédés nouveaux et jusqu'ici inconnus en France, cette fontaine, éclairée chaque soir à la lumière électrique, lance à de grandes hauteurs des jets d'eau colorés qui s'irradient en poussière alternativement rouge, violette, bleue, verte ou jaune. Le coup d'œil est vraiment miraculeux. — Tandis que la grande gerbe lance au milieu de l'Exposition sa note éblouissante, tous les jets d'eau de la fontaine et du canal s'illuminent en même temps; aucune partie ne reste dans l'ombre et on produit ainsi un effet décoratif absolument différent de tous ceux obtenus jusqu'à ce jour.

Nous devons louer sans réserve M. le Directeur des travaux qui a conçu et installé dans le parc du Champ-de-Mars ces « fontaines magiques. »

On a beaucoup admiré à l'Expositon coloniale et indienne, tenue à Londres en 1887, une gerbe qu'illuminaient de façon surprenante de puissants foyers à arc voltaïque parfaitement dissimulés, et donnant l'illusion d'un véritable feu d'artifice, sans fumée, sans odeur; sans danger d'incendie. L'expérience s'est renouvelée depuis, avec un succès croissant à l'Exposition de Manchester, et, l'année dernière, à Glasgow et à Barcelone.

L'Exposition de 1889 ne devait pas évidemment

négliger cet élément d'attraction. Il était même nécessaire, qu'en raison de l'immensité du cadre, elle fît beaucoup mieux que ses devancières. — C'est ce qui est arrivé. Ces fontaines lumineuses sont un des grands succès des soirées au Champ-de-Mars. — Elles feront courir tout Paris, tout l'univers.

La seconde fontaine, celle de M. Saint-Vidal, élève de Carpeaux, monte, comme un point décoratif, à la hauteur d'une dizaine de mètres, au centre même des arcades de la Tour Eiffel, entre les quatre pieds du colosse de fer.

Elle comprend un groupe de onze grandes figures : cinq en bas qui représentent les cinq parties du monde, quatre plus haut soutiennent un globe terrestre tout enveloppé de nuages, et sur le globe, deux autres figures représentant : « la Nuit cherchant à retenir le Génie de la lumière qui s'efforce d'éclairer la Vérité. »

Du groupe s'élance, ailes déployées, une torche à la main, le génie de la Lumière qui dégage de ses voiles l'Humanité, — celle-ci est représentée par une figure de femme assise sur la sphère.

L'eau très abondante tombe en cascades des draperies qui relient ensemble les figures du groupe central et s'échappe en pluie et poussière très fine des groupes de nuages, ménagés à cet effet, au milieu desquels la sphère et les six figures centrales paraissent comme suspendues. Le soir, éclairée par des feux variés de couleurs, cette fontaine produit un très grand effet décoratif. Nous félicitons très sincèrement M. Saint-Vidal de son œuvre magistrale.

PAVILLONS DE LA VILLE DE PARIS

Les deux pavillons de la ville de Paris sont bien malencontreusement placés. Il semble qu'on se soit évertué à gâter le terrain de l'Exposition par cette exhibition ridicule. Ils empêchent de voir les deux ailes du palais des industries diverses dont ils obstruent et dénaturent les portiques. — De quelque côté qu'on les regarde, ils masquent toujours quelque chose. En outre, ces deux édifices, qui proviennent de l'Exposition du cinquantenaire des Chemins de fer à Vincennes, sont dépourvus de tout cachet artistique et ne présentent aucun caractère de style.

Ils forment tache au milieu de la splendeur.

Champ-de-Mars. — L'architecte de la ville, chargé de leur édification, a essayé de donner à ces deux édifices un aspect supportable. — Ne pouvant y apporter une décoration monumentale, il les a appropriés aux jardins, au milieu desquels ils s'élèvent, par des applications ingénieuses de bois découpés avec des treillages d'ornement. Il y a joint des décorations peintes aux couleurs de la ville, rouge et bleu, puis il les a entourés de plantes grimpantes, d'arbustes d'essences variées et d'un monde de statues dont la blancheur se détache en notes claires sur ces fonds de verdure. Toutes ces statues appartiennent à la ville de Paris, ce sont les modèles de celles qui ornent les squares, les places, les monuments de la capitale.

De très beaux platanes sont plantés entre ces pavillons et les galeries des restaurants et ombra-

gent une promenade qui encadre de chaque côté un kiosque de musique.

Nous pénétrons dans le premier de ces pavillons et nous y trouvons rassemblés tous les renseignements qui concernent les divers services municipaux, voirie, enseignement, assistance publique, orphelinats ; aliénés avec spécimen de cellules, organisation du corps des sapeurs pompiers. Dans le second nous voyons réunis d'abord en atlas les anciens plans de Paris, au nombre de plus de trente : plan de la cité gauloise, plan de Lutèce, plan sous le règne de Philippe Auguste, plan sous le règne de Philippe le Bel, plan au commencement du règne de Charles V, plan archéologique (XIIIe et XVIIe siècles) ; plan de Munster, plan de G. Braun, plan dit de Tapisserie, plan de Gaiguières, plan dit de Bâle, plan dit de Saint-Victor, plan de Belleforest, plan de François Quesnel, plan de Vassalieu, plan de Mathieu Brériot, plan de Melchior Tavernier, plan des Colonnelles, plan de G. Boisseau, plan de Goneboust, plan de Bullet-Blondel, plan de Jouvin de Rochefort, plan de Nicolas de Fer, plan de B. Jaillot, plan de Lacaille, plan de l'abbé de la Grive, plan Roussel, plan Turgot, plan de Vaugondy, plan de Deharme, plan de Jaillot et plan de Verniquet.

Dans ces divers plans, le vieux Paris se montre à travers les âges avec ses agrandissements successifs. Cet atlas est un véritable monument historique.

M. le géomètre en chef a fait reproduire le plan de Paris en 1789 à l'échelle de 1/5000e et le plan de Paris en 1889 à la même échelle ; ce dernier com-

prenant les bois de Boulogne et de Vincennes et indiquant les divisions administratives.

Un autre plan de Paris, toujours à l'échelle de 1/5000ᵉ, indiquera les percements effectués depuis 1871 (avenue de l'Opéra, boulevard Saint-Germain, rues du Louvre, Monge, Caulaincourt, avenues de la République, Ledru-Rollin, Parmentier, Niel et Mac-Mahon, etc.), ainsi que les édifices publics élevés depuis cette époque.

Il y aura aussi un atlas comprenant les plans de Paris par arrondissements, avec les numéros des maisons aux angles de voies.

Un plan spécial indiquera les percements projetés ainsi que les divisions administratives.

Sur un plan à l'échelle de 1/1000ᵉ seront indiqués les squares et parcs municipaux, les mairies, les établissements scolaires et universitaires, les édifices des divers cultes, les édifices départementaux, les halles et marchés, les abattoirs, les entrepôts, les théâtres et les fontaines monumentales.

Les bois de Boulogne et de Vincennes auront leurs plans spéciaux.

Enfin, pour terminer cette partie de l'Exposition de la Ville, mentionnons un atlas de la triangulation de la capitale.

LABORATOIRE MUNICIPAL

Le Laboratoire municipal excite la curiosité générale. — Des chimistes, attachés au laboratoire, font devant le public des expériences et des analyses de lait, de vin, etc., à l'aide des appareils exposés.

C'est très intéressant. Cette exposition claire et bien classée des innombrables services de la grande ville est une curiosité et un enseignement.

Le Conseil municipal de Paris a tenu à y faire figurer tous les documents susceptibles d'éclairer les particuliers et les envoyés officiels sur l'administration de la capitale.

Elle servira aux grandes villes de province et de l'étranger désireuses de reformer leur organisation municipale.

SEPTIÈME JOURNÉE

EXPOSITIONS DIVERSES

Groupes divers. — Aspect général. — Dôme central, allée de trente mètres. — Les portes. — Les expositions dans la grande allée. — Les galeries, Guide alphabétique. — Les sections étrangères. — Grande-Bretagne et Colonies. — Belgique. — Danemark. — Pays-Bas. — Autriche-Hongrie. — États-Unis. — Suisse. — Italie. — Espagne. — Roumanie. — Norwège. — Russie. — Saint-Marin. — Serbie. — Le Japon. — Siam. — Égypte. — Perse.

Dans la partie centrale du Champ-de-Mars, sur une étendue de 110,000 mètres carrés (11 hectares), s'élève le *Palais* des *Expositions diverses*, enserrant dans la vaste envergure de ses deux ailes les deux pavillons de la ville de Paris, dont la construction primitive et rudimentaire hurle et joue le rôle de repoussoir au milieu des élégances voisines.

M. J. Bouvard, architecte, a tiré un parti admirable de l'espace qui lui était confié.

Quand vous pénétrez au Champ-de-Mars par le Pont d'Iéna, après voir salué la Tour Eiffel et parcouru dans son allée médiane l'oasis de verdure et

de fleurs que M. Alphand a su ménager sur ce point, vous vous trouvez devant le Palais des Expositions diverses, formant en quelque sorte le trait d'union entre le Palais des Beaux-Arts à gauche, celui des Arts-Libéraux à droite et le hall des machines.

GROUPES DIVERS.

A gauche, s'étendent de longues galeries, très-simples de forme, destinées à recevoir les produits de toutes sortes des colonies anglaises, de la Grande-Bretagne, du Danemark, de la Belgique, et des Pays-Bas. Elles sont séparées par d'autres galeries très vastes servant à la circulation.

A l'aile droite, des galeries symétriques, entre lesquelles s'ouvrent de larges voies de communication, abritent les produits divers de l'Italie, de la Suisse, des États-Unis, de l'Espagne, du Portugal, de la Roumanie, de la Norwège, de la Grèce, de la Serbie et du Japon.

Entre ces galeries des Expositions étrangères et celle des machines, se trouvent admirablement divisées et installées les expositions diverses de tous les produits français.

Dans l'axe du Palais, en façade sur le jardin central et en tête de la magistrale galerie de circulation qui donne accès au Palais des Machines, se trouve le grand motif d'entrée surmonté d'un dôme monumental.

ASPECT GÉNÉRAL.

Avant de pénétrer sous le dôme central, constatons le large emploi qu'on a fait d'un élément décoratif remis en honneur dans ces dernières années, quoique ancien comme la civilisation de Ninive et d'Egypte ; c'est la terre cuite et la terre émaillée, ou, pour être plus précis, la céramique.

La jeune École, rompant en visière avec son aînée, ne s'inquiète guère du manque « de noblesse » de sa prétendue innovation ; elle l'utilise franchement dans les revêtements intérieurs et extérieurs. Les montants qui partagent les verrières de la façade en sont couverts. A cette ornementation on reproche ses luisants, quand elle est en surface plate ou sphérique à grands rayons. Mais ici on a évité le reproche en employant de la faïence coloriée et mate qui offre au jour un effet plus doux, analogue aux aspects de la fresque et de la tapisserie.

DOME CENTRAL

Le diamètre de ce dôme est de 30 mètres ; la charpente métallique de la coupole est composée de huit fermes principales, accouplées deux par deux, et placées dans les parties correspondant aux angles du carré dans lequel est inscrit le cercle de 30 mètres de diamètre.

Ces grandes fermes sont reliées par une ceinture d'arcs qui sert également à supporter les fermes intermédiaires au nombre de huit. — Comme les

membrures principales viennent reposer sur le sol, le pendentifs sont supprimés; quant aux fermes ou membrures intermédiaires, elles ont pour point de départ l'intrados des quatre grands arcs formant ceinture.

Aux quatre angles du carré imaginaire circonscrit, sont établis quatre pylones qui servent de contreforts à la coupole. A droite et à gauche se trouvent des pavillons adossés reliant le dôme aux galeries de 15 mètres à un rampant.

La hauteur intérieure de la coupole est de 55 mètres, la hauteur intérieure, prise au sommet de la statue de la France, est de 75 mètres.

OSSATURE ET COUVERTURE DU DOME

L'ossature ou squelette du Dôme est entièrement en fer; la maçonnerie, le bois et les staffs décoratifs n'entrent dans la construction que comme ornements.

A l'extérieur, les remplissages verticaux ont été faits avec de la brique de Bourgogne et des briques émaillées formant panneaux décoratifs.

A l'intérieur, au contraire, le petit pan de bois a été employé de préférence, c'est ce qui a permis de faire les enduits sur baillis jointifs, enduits qui, par suite, ont pu facilement sécher.

La couverture de ce Dôme monumental se compose : 1° d'une immense calotte en zinc destinée à assurer l'étanchéité des combles ; 2° d'une couverture décorative en tuiles Muller émaillées. En outre,

douze grandes verrières sont établies au dessous de la crête et servent à l'éclairage intérieur.

ORNEMENTATION EXTÉRIEURE

L'architecte, M. Bouvard, a réparti la statuaire et la sculpture ornementale de la manière suivante : au sommet du Dôme; la *France distribuant des couronnes*, par Delaplanche. Au milieu du fronton : la *Paix* et la *Concorde*, par M. Croisy. Aux extrémités du fronton : la *Science* et le *Progrès* par M. Damé.

A la base des pylônes de façade : le *Commerce*, par M. Gautherin ; l'*Industrie*, par M. Gauthier.

Au sommet des pylônes et couronnant les chapiteaux, l'*Orient* et l'*Occident*, de M. Vital Dubray; les médaillons du chambranle, par M. Chrétien.

La sculpture ornementale, confiée à plusieurs artistes, a été faite par MM. Deriche, Denis, Quillet, Houguenade et Rubin.

Les soubassements revêtus de bétons polychromes, les encadrements de brique et les piedroits du porche ont été exécutés par MM. Duclos et Cie.

VUE INTÉRIEURE DU DOME

A l'intérieur, comme à l'extérieur l'ossature, métallique reste en grande partie apparente, mais elle est complétée par quelques sculptures allégoriques qui la dissimulent partiellement, et par un ensemble de décorations peintes d'une très riche coloration.

A dix mètres au-dessus du sol, se déroule, comme à un premier étage, un balcon circulaire auquel on

accède par quatre escaliers situés dans les pylônes d'angles, et qui communiquent à droite et à gauche dans les deux pavillons adossés formant deux grands salons.

De ce balcon, qui domine la partie centrale et les abords, le visiteur contemple le vestibule d'entrée principale, la belle galerie de trente mètres conduisant au Palais des machines, et le jardin central dont il embrasse le magnifique panorama jusqu'à la Tour Eiffel et au Trocadéro.

Au-dessus de ce balcon, à la hauteur de la première enrayure ou ceinture horizontale, c'est-à-dire à environ vingt-deux mètres du sol, les piliers accouplés sont reliés par des frontons avec motifs de sculpture statuaire représentant les quatre principaux agents de la production : l'air, l'eau, la vapeur et l'électricité, par MM. Bourgeois, Plé et Desbois.

Ces frontons sont supportés par des pilastres adossés aux fermes comprenant entre eux de grands boucliers aux initiales R. F.

DÉCORATION INTÉRIEURE

Entre la première enrayure et la corniche de couronnement s'étale une grande frise décorative, peinte par MM. Lavastre et Carpezat, en douze panneaux de six mètres de hauteur. Elle représente la France appelant toutes les nations à l'Exposition de 1889 et recevant les produits du monde entier.

Quatre tables d'inscription donnent la liste de tous les pays qui ont répondu à cet appel.

Au-dessus de cette frise décorative, sur la troisième ceinture, on admire les sculptures allégoriques de l'Europe, l'Amérique, l'Asie et l'Afrique, dues aux statuaires Delhomme et Cordonnier; de ravissants panneaux peints se rapportant à ces diverses parties du monde, terminent le motif principal de cette construction.

Les diagonales sont reliées entre elles par la corniche de couronnement et portent les écussons de toutes les puissances représentées à l'Exposition.

Le dôme, nous le répétons, est éclairé par douze grandes verrières placées dans la coupole entre les fermes principales.

Au sommet de la calotte, le drapeau français forme le centre de l'ornementation, d'où s'échappent des rayons resplendissants sur un ciel constellé d'étoiles brillantes.

Exécutées sur toile, toutes ces peintures forment un ensemble de décorations d'une grande richesse, et, grâce à l'habileté et à l'activité des artistes qui ont su mettre à profit les procédés modernes en usage dans les théâtres, n'ont occasionné qu'une somme de dépenses relativement faible.

MANUFACTURES D'ART DE L'ÉTAT

La partie centrale du Palais des Expositions diverses que nous venons de décrire avait, dès l'origine, été étudiée en vue d'une simple circulation d'entrée avec salons de repos. Mais, comme il arrive souvent dans ces grandes assises internationales, les exigences de l'exploitation, débordée par les

nombreuses demandes d'exposition, ont conduit l'administration à concéder cet espace aux manufactures d'art de l'État.

Au rez-de-chaussée, la porte centrale et le pavillon de gauche exhibent l'exposition des Gobelins, tandis que dans le pavillon de droite s'étale celle de Beauvais.

Au premier étage, les Gobelins occupent les deux pavillons, et les Arts décoratifs deux petits salons donnant sur la galerie de trente mètres.

Les Gobelins.

La manufacture des Gobelins est représentée par trente-trois tapisseries de haute lisse, et six panneaux en tapis veloutés dits « tapis de Savonnerie. »

Dans aucune exposition, la manufacture des Gobelins n'a produit une exposition d'un attrait si puissant : 1° une série de dix-sept tentures composées par M. P. V. Galland, et destinées à la décoration du salon d'Apollon, au palais de l'Élysée; c'est une suite de figures allégoriques : « les Muses, les Poèmes, et un admirable Pégase » comme panneau central; 2° Huit verrières destinées à la décoration de l'escalier d'honneur du Sénat, et dont la composition a été confiée à plusieurs maîtres, tels que : MM. Flandrin, Curzon, Desgoffes, Bellel, Colin, Raphaël Maloisel. 3° Trois panneaux allégoriques consacrés à la symbolisation de l'« Imprimerie, » du « Manuscrit, » des « Lettres, Sciences et Arts dans l'antiquité. » Ces trois panneaux font partie de la série dessinée par F. Ehrmann, pour la décora-

tion de la chambre de Mazarin, à la bibliothèque nationale.

Ces trois importantes séries sont complétées par quelques pièces isolées dues au talent de MM. Galland, Mazerolles, J. Lefèvre, Bourgeois et par plusieurs panneaux d'après Chardin.

Le lecteur n'apprendra pas sans intérêt comment les pièces dites « Savonnerie » ont emprunté leur nom à celui de la manufacture d'État où ce genre de produits a été fabriqué pour la première fois.

Au commencement du dix-septième siècle (les Gobelins existaient déjà depuis près de cent ans), un Français, nommé Pierre Dupont, suggéra à Henri IV l'idée d'installer à Paris une fabrique de tapis orientaux. Le Béarnais, qui ne résistait jamais à la tentation d'agrandir l'industrie française, fit établir immédiatement la fabrique de tapis, au quai de Billy, sur un immeuble qui avait été affecté d'abord à une usine de savon. De là le nom de « Savonnerie » qui fut appliqué à la nouvelle fabrique, et qui, par extension, fut donné aux produits de la manufacture.

Ce ne fut que dans les premières années du règne de Louis XV, en 1728, que la maison du quai de Billy fut abandonnée; on bâtit sur son emplacement des magasins et des bureaux affectés aux subsistances militaires, qui y sont encore installés, et on réunit la « Savonnerie » aux Gobelins.

Les ateliers de la « Savonnerie » ont envoyé à l'Exposition cinq panneaux allégoriques, destinés à la décoration de l'Élysée, et symbolisant, d'après

les dessins de M. Lameric, les Sciences, les Arts, l'Industrie, la Guerre et la Marine.

Un sixième panneau, « les Sciences », d'après MM. Lavastre et Marson, est destiné à la Bibliothèque nationale.

Sèvres.

L'Exposition de Sèvres est particulièrement intéressante ; elle comprend quatre à cinq cents pièces, parmi lesquelles environ deux cents en porcelaine dure.

Les plus remarquables sont : une vasque immense avec deux paons gigantesques, de trois mètres de haut sur deux de large ; un vase colossal de deux mètres cinquante de diamètre, par M. Chevet ; enfin, un autre vase splendide, avec une ceinture d'enfant, par M. Dalou.

LA GRANDE GALERIE DE TRENTE MÈTRES

En sortant du pavillon que nous venons de décrire, dans la direction du Palais des Machines, nous nous trouvons dans la grande galerie des groupes divers.

Longue de cent vingt mètres, large de trente, cette galerie présente un coup d'œil indescriptible.

Essayons néanmoins de donner une esquisse de ce tableau féerique.

A droite et à gauche débouchent quatorze galeries latérales, dont les portes monumentales, charpentées en fer, sont, avec un art merveilleux, garnies des spécimens des produits exposés dans ces artères

transversales. Toutes les merveilles de l'industrie y sont harmonieusement groupées, et forment les décors de ces arcs de triomphe du travail de l'homme. On se croirait dans un des palais imaginaires des *Mille et une Nuits*.

Porte de la Joaillerie.

La première grande porte à gauche est toute rehaussée d'or, naturellement, puisqu'elle ouvre sur la galerie de la joaillerie et de la bijouterie. Il y a là, s'il vous plaît, pour quarante millions de bijoux. Mais le clou de cette exposition est un énorme diamant pesant un nombre incalculable de carats, et qui vaut six, certaines gens disent douze millions de francs.

Aussi ne serez-vous pas étonnés si l'on a pris quelques précautions contre MM. les voleurs et pick-pockets. Une garde d'honneur a été créée pour veiller sur ce solitaire (je parle du diamant) et sur les autres merveilles qui l'entourent. Elle est composée de cinq gaillards très solides, très déterminés, et auxquels il ne fera pas bon de se frotter.

Porte de l'Orfèvrerie.

La porte correspondante, à droite, est également dorée, mais plus discrètement. MM. les orfèvres ne paraissent pas avoir tenu à attirer chez eux par les bagatelles de la porte. Ils savent que leurs chefs-d'œuvre n'ont pas besoin d'enseigne criarde. C'est dire que cette entrée n'a rien de bien surprenant.

Dans la galerie (cl. 24), les compartiments sont uniformément couronnés de dais en peluche verte effacée, d'un effet très convenable, mais que gâtent, ayons le courage de le dire, ces faux panaches de corbillard dont on a cru devoir les couronner.

Cela n'empêche pas, d'ailleurs, cette classe d'étaler aux yeux des rutilances incroyables, et de constituer l'une des curiosités les plus captivantes de l'Exposition.

Porte des Vêtements.

Nous ne nous y arrêterons pas longtemps. Elle est sans caractère, et la décoration dont on a cru devoir l'orner ne fera rêver, je pense, que les marchands d'habits confectionnés. C'est la seconde à gauche.

Porte de la Céramique.

Nous nous retournons et nous trouvons la seconde porte à droite, qui est plus belle. Elle ouvre sur les classes 20 et 19. Ce sont les classes de la céramique. Elle est naturellement en terre cuite rehaussée de très beaux motifs en faïence. Sur les côtés du fronton éclatent deux admirables allégories sur mosaïque d'or, d'un grand effet.

Porte des Meubles sculptés.

C'est la suivante, toujours à droite. Du haut en bas elle est ou paraît être, pour mieux dire, en bois sculpté. Le fronton est d'une simplicité élégante,

avec ses ornements de bon goût. A droite et à gauche s'élèvent deux statues d'un grand caractère. Là encore, on remarque deux panneaux où s'étalent des sujets on ne peut plus mythologiques. Ce qui n'empêche pas l'ensemble d'avoir une allure extrêmement moderne.

Porte des Soieries.

Troisième à gauche. Elle sert d'entrée aux merveilles que fabrique avec une incontestable supériorité la seconde ville de France. Tout en haut est gravé ce mot : Lyon, surmonté des armes de cette cité. L'ensemble est sévère, mais un peu froid. On ne sera pas étonné. La porte dont nous parlons avant celle-ci l'éclipsera totalement au point de vue ornemental.

Porte des Tissus.

Quatrième à gauche, à côté de la porte des soieries, assez agréable à l'œil. L'entablement est supporté par des colonnes torses en onyx qui sont fort gracieuses dans leurs modestes proportions. L'arrangement d'ailleurs en est ingénieux et distingué. Au-dessous du fronton se dresse une statuette, d'une bonne facture, représentant une *fileuse* et de chaque côté on peut voir de jolies peintures, très bien accompagnées par des ornements élégamment assortis.

Porte de l'Horlogerie.

Faisons encore volte-face. Voici l'entrée de l'Horlogerie, quatrième à droite. Elle est surmontée d'un sablier au-dessous duquel est un cadran. Dans les pylônes de droite et de gauche, deux autres cadrans voisins de deux cloches qui donnent un cachet tout particulier au dessin général et enfin des lames de fer superposées jouent merveilleusement les garnitures d'un clocher. Tout en haut se développe un disque sur lequel sont marquées les heures. Cette porte est une des plus réussies.

Porte de la Tapisserie..

Cinquième à droite, à côté de la précédente. Rien de saillant; comme pour l'orfèvrerie, on a négligé d'arrêter les visiteurs, ce qu'il ont à voir dans la galerie se recommande assez de lui-même.

Porte des Armes.

Esquissant un autre demi-tour, nous voici en présence de la cinquième à gauche. Tout en haut, un chevalier bardé de fer. Au-dessous, une peinture représentant un guerrier du moyen âge lancé à fond de train sur un cheval caparaçonné. La couleur est aimable. Sur les frises, d'autres peintures ayant l'apparence de panoplies. Et en bas sur des piédestaux, de chaque côté de la porte, deux statues représentant aussi des chevaliers.

Porte de la Chasse et de la Pêche.

C'est la voisine, sixième à gauche. Ah ! celle-ci est ornée de façon à attirer les regards. Elle est faite de troncs d'arbres au sommet desquels se dressent des vautours, des aigles, des cerfs et des gazelles. A droite, sur un fond de pelleteries on voit un lion auquel on peut reprocher peut-être une toilette un peu fatiguée et à gauche un ours blanc dont l'attitude est on ne peut plus naturelle. Entre les colonnes pendent des filets. Pour pignon, une proue et au-dessous, entre les entablements, une peinture représentant un crocodile dans une mosaïque d'or.

Porte du Bronze d'art.

Sixième à droite. Elle est en plâtre, imitant le bronze. Pas intéressante, mais elle donne accès dans une galerie où sont entassées des merveilles.

Les deux dernières.

Ah ! celles-ci sont vraiment merveilleuses. Elles s'ouvrent l'une et l'autre sur les expositions des usines métallurgiques. Les architectes qui les ont dessinées devaient bien faire cet honneur au fer qui est devenu l'agent incomparable de toute construction, de toute locomotion, de toute fabrication. L'une d'elles est presque uniquement composée de canons, d'obus présentés sous toutes leur faces, de chaînes énormes, de roues d'engrenages, d'ancres,

d'hélices pour le gros œuvre. Les détails du dessin sont figurés avec tous les produits de la taillanderie, des faux, des pelles, des pioches, des sabres et mille autres objets en acier ou en fer. C'est grandiose et sévère ; cela vous attire et vous fait penser...

L'autre est peut-être plus élégante. Elle est soutenue par des colonnes faites de lamelles de fer, avec des chapiteaux d'une grâce imprévue. Au-dessous et des deux côtés du fronton, s'avancent des volutes de fer forgé dont l'aspect est vraiment grand. Et puis ce sont mille arrangements exquis, d'un goût sans pareil, qui donnent à cette sombre masse de métal noir l'apparence d'une dentelle énorme...

Au milieu de la Galerie de trente mètres.

Dans l'ordonnance primitive cette galerie devait être débarrassée de tout *impedimentum* et laissée libre pour la circulation de la foule. Mais la place manquait partout et l'on a décidé de placer là des objets de haut vol qui ne pouvaient trouver ailleurs leur emploi sans être exposés à se voir dans un cadre mesquin. Et aussitôt la galerie a été encombrée.

Les objets exposés dans cette galerie n'offrent pas moins d'intérêt que son côté décoratif. A l'entrée, en quittant le dôme central, s'élève un portique orné de superbes mosaïques. Derrière est exposé un autel tout en bronze doré ; plus loin, on voit, construit à titre définitif, le monument de La Fontaine, qui doit être érigé au Ranelagh, à Passy, et dont la

maquette est restée exposée pendant plusieurs mois, l'année dernière, dans la cour des Tuileries.

Puis c'est une grande chasse en or, énorme travail d'orfèvrerie, de belles verreries, les plus belles soieries de Lyon.

Au milieu de la nef s'élève la statue équestre d'Etienne Marcel. C'est le premier modèle, celui qui fut refusé. Cette statue est en bronze ; elle pèse six mille kilogrammes.

Voici un orgue, et la fontaine monumentale de Bartholdi représentant une déesse traînée par des chevaux marins, sur lesquels s'épend une nappe d'eau. Vient ensuite le trophée des métaux, véritable monument formé entièrement de métaux divers: cuivre, plomb, fer, fonte, etc.

Nous voici dans le vestibule qui précède immédiatement l'entrée du palais des machines.

Une verrière couvre toute la partie centrale de la coupole.

Dans l'ensemble de sa décoration sont rappelées, par des sujets allégoriques, les principales forces productives de la France.

A ses quatre angles, on a peint en chiffres énormes les quatres dates suivantes : 1855 — 1867 — 1878 et 1889, — dates des quatre grandes Expositions universelles qui ont eu lieu à Paris.

De ce vestibule partent, à droite et à gauche, les deux escaliers qui conduisent au premier étage, et dont la rampe, en fer ouvragé et en bronze, est une œuvre d'art vraiment remarquable.

LES GALERIES

Que si nous pénétrons dans les galeries, nous marchons d'enchantements en enchantements. Le groupe de la joaillerie réserve bien des tentations au sexe faible. Les fabricants ont fait des miracles. Nous avons parlé d'un diamant colossal qui doit avoir une garde du corps. Il faut mentionner aussi une perle sans pareille, la plus grosse qu'on ait jamais vue. Elle pèse 75 grammes. La couleur et la forme en sont absolument nouvelles et en font un bijou unique, dont d'ailleurs on ne demande, dit-on, pas plus de 75,000 francs, à mille francs le grain.

J'ai dans l'idée que l'Amérique se l'offrira.

Mais, en dehors de ces phénomènes, il y a là un débordement d'imagination sans pareille. Les bijoux les plus exquis se succèdent sous vos yeux et montrent à quel étonnant degré s'est élevé chez nous l'art de travailler les métaux précieux, de les sertir, de les marier avec les pierres.

Dans la section de l'orfèvrerie, les Odiot, les Bapst, les Froment-Meurice, ces derniers surtout nous apportent des objets d'un style et d'une élégance qui font frissonner de plaisir.

La maison Poussielgue expose son orfèvrerie d'église. Il faudrait tout citer. Vous avez, lecteur, le loisir de vous arrêter devant chaque étalage. Moins heureux, nous sommes forcés d'aller plus vite et de nous arracher à ces splendeurs.

La classe de la céramique est aussi l'une des plus extraordinairement intéressantes. Cet art, déjà si

charmant, a fait des progrès prodigieux depuis dix ans et comme il se rattache, par une proche parenté, à l'art proprement dit, il a un succès qui se traduira certainement d'ici quelques années par un usage presque constant, mais très intelligent de la terre cuite et de la terre émaillée.

Nous avons remarqué principalement les laves émaillées de M. Lefort des Ylouses.

Dans la classe 19 (verreries et cristaux) il faut voir deux glaces monstres, l'une en verre brut et l'autre en verre poli. Ces énormes lames de verre ne mesurent pas moins de 8 mètres 20 de hauteur sur 4 mètres 75 de largeur. Elles ont été apportées par le chemin de fer sur deux prolonges reliées entre elles et assurées contre le bris par un appareil *ad hoc*, appartenant à la manufacture qui les expose.

Quelque chose de véritablement exquis, c'est la galerie de la parfumerie. Ses vitrines affectent une forme rococo du dessin le plus aimable. Leur couleur vert-d'eau ajoute encore par sa délicatesse au plaisir des yeux. Jamais, dans aucune Exposition, on n'a vu, croyons-nous, un ensemble plus harmonieux et plus charmant.

Chaque jour, à une certaine heure, les personnes qui aiment à inonder leur mouchoir de parfums pénétrants, pourront avoir cette satisfaction, les employés étant chargés de faire de la propagande par le fait.

Un parfumeur de Paris expose, dit-on, une eau de Cologne qui a quatre-vingt-trois ans de flacon. Sous toutes réserves, car nous n'avons eu l'agrément ni de la voir, ni de la sentir.

La classe de la pêche et de la chasse, grâce à son arrangement original, a un succès considérable. Il en est de même de la classe des métaux.

Mais où l'on voit véritablement des choses d'une beauté, d'une élégance et d'un art invraisemblables, c'est à l'ameublement et à la tapisserie.

Les meubles de certaines maisons, comme les Drouart, les Damon, sont des chefs-d'œuvre qui ne seront évidemment pas dépassés. Ils resteront dans les siècles comme des spécimens sans rivaux d'un art dont aucun peuple n'a jamais eu l'équivalent.

Les dames m'en voudraient si je ne parlais aussi des tissus qu'envoie Lyon. La joie que leur procure cette partie de l'Exposition ne pourrait être dépassée que par le plaisir de porter toutes ces belles choses.

Mais je l'ai déjà dit, je ne saurais, sans m'exposer à ne pas finir ce guide, énumérer ainsi chaque classe et signaler, quoique en courant, les plus beaux sujets de curiosité.

Mais il n'en est pas moins nécessaire d'indiquer au lecteur d'une façon claire et pratique comment il doit s'y prendre pour se rendre sans perdre de temps à la section ou à la classe qui lui tient au cœur.

C'est pourquoi nous avons dressé un tableau où sont inscrits par ordre alphabétique et autant que possible, les produits exposés. En regard de leur nom se trouve, comme on va le voir, le numéro de la classe à laquelle ils appartiennent. Pour qu'il n'y ait pas d'erreur possible, nous supposons que le visiteur, entré par le dôme central, prend la grande

allée de trente mètres pour traverser le palais des Expositions diverses. Après le numéro de la classe on trouvera l'indicateur de la porte à droite ou à gauche par laquelle il faut passer et enfin, si le produit que l'on cherche est au commencement, au milieu ou à l'extrémité de la galerie.

GUIDE ALPHABÉTIQUE

Acides.......................... (15) 6ᵉ porte à g., milieu de la galerie.
Aciers.......................... (11) 7ᵉ porte à dr. et à g. —
Affinage des métaux précieux. (11) 7ᵉ — —
Agglomérés..................... (11) 7ᵉ — —
Aiguilles....................... (11) 7ᵉ — —
Alcalis......................... (15) 6ᵉ — g., milieu —
Alliages métalliques........... (11) 7ᵉ — dr. et g. —
Allumettes..................... (27) 7ᵉ — dr., extrémité —
Amadous........................ (11) 5ᵉ — g., extrémité —
Ambre gris..................... (13) 6ᵉ — g., comm⁺ —
Ameublement (objets d')........ (18) 1ᵉ — dr., comm⁺ —
Amorces........................ (38) 5ᵉ — g., comm⁺ —
Arbalètes...................... (38) 5ᵉ — —
Arcs........................... (38) 5ᵉ — —
Argent......................... (11) 7ᵉ — dr., et à g., —
Argiles........................ (11) 7ᵉ — — —
Armes diverses................. (38) 5ᵉ — g. comm⁺ —
Arquebuserie................... (38) 5ᵉ — —
Asphaltes...................... (11) 7ᵉ — dr. et à g. —
Attelages...................... (60) à l'extrémité de n'importe quelle galerie de gauche.

Baïonnettes.................... (38) 5ᵉ porte à g., comm⁺ de la galerie.
Baldaquins..................... (18) 1ᵉ — dr., comm⁺ —
Bandages métalliques........... (11) 7ᵉ — dr. et à g. —
Basanes........................ (47) 6ᵉ — g., extrémité —
Bas-reliefs (bronze, fonte, etc). (25) 6ᵉ — dr. —
Batiste........................ (31) 5ᵉ — g., milieu —
Bâtons ferrés.................. (39) 5ᵉ — g., comm⁺ —
Bâts........................... (60) à l'extrémité de n'importe quelle galerie de gauche.

Batteur d'or (produits de l'art

du)....................... (11) 7ᵉ porte à dr. ou à g. de la galerie.
Baudruches................ (47) 6ᵉ — g. extrémité —
Bibliothèques (17) 3ᵉ — dr., milieu —
Bijouterie................ (37) 1ʳᵉ — g., commt —
Billards.................. (17) 3ᵉ — dr., milieu —
Bimbeloterie.............. (40) 1ʳᵉ — g., extrémité —
Biscuits (porcelaine, faïence) . (20) 2ᵉ — dr., commt —
Bitume.................... (41) 7ᵉ — dr. ou à g. —
Bois (chauffage, construction,
 etc.)................... (12) 6ᵉ — g., commt —
Bois (objets sculptés en)...... (29) 5ᵉ — dr., milieu —
Boisellerie............... (12) 6ᵉ — g., commt —
Boîtes à gants............ (29) 5ᵉ — dr., milieu —
Bonneterie................ (35) 3ᵉ — g., extrémité —
Bougies................... (28) 5ᵉ — dr., extrémité —
Bourrellerie.............. (60) à l'extrémité de n'importe quelle
 galerie de gauche.
Bouteilles................ (19) 2ᵉ porte à dr., extrémité de la galerie.
Boutons (35) 3ᵉ porte à g. extrémité de la galerie
Boyauderie................ (47) 6ᵉ — g. extrémité —
Bretelles................. (35) 3ᵉ — g. extrémité —
Brides.................... (60) à l'extrémité de n'importe quelle
 galerie de gauche.
Briques................... (20) 2ᵉ porte à dr. commt de la galerie.
Broderies................. (31) 2ᵉ — g. extrémité —
Bronzes d'art............. (25) 6ᵉ — dr. —
Brosses................... (29) 5ᵉ — dr. milieu —
Brosses à peindre......... (29) 5ᵉ — —
Buffets................... (17) 3ᵉ — dr. milieu —

Câbles métalliques........ (11) 7ᵉ — dr. ou à g. —
Cachemires d'Écosse....... (32) 4ᵉ — g. commt —
Cacolets.................. (60) à l'extrémité de n'importe quelle
 galerie de gauche.
Cadres.................... (18) 4ᵉ porte à dr. commt de la galerie.
Calorifères............... (27) 7ᵉ — dr. extrémité —
Camions................... (60) à l'extrémité de n'importe quelle
 galerie de gauche.
Campements (objets de).... (39) 5ᵉ porte à g., commt de la galerie.
Canifs.................... (23) 1ʳᵉ — dr. milieu —
Cannes.................... (35) 3ᵉ — g. extrémité —
Caoutchouc brut........... (13) 6ᵉ — g. commt —
Caoutchouc (industrie du). (45) 6ᵉ — g. milieu —
Capsules.................. (38) 5ᵉ — g. commt —

Carabines..................	(38)	5ᵉ porte à g., commt de la galerie.			
Carnets...................	(29)	5ᵉ	—	dr. milieu	—
Carreaux céramiques........	(20)	2ᵉ	—	dr. commt	—
Carrosserie................	(60)	à l'extrémité de n'importe quelle galerie de gauche.			
Cartouches	(38)	5ᵉ porte à g. commt de la galerie.			
Casques	(38)	5ᵉ	—	—	—
Casserie (produits de la)......	(11)	7ᵉ	—	dr. et à g.	—
Casse-tête.................	(38)	5ᵉ	—	g. commt	—
Castoreum.................	(43)	6ᵉ	—	g. commt	—
Caves à liqueurs............	(29)	5ᵉ	—	dr. milieu	—
Céramique.................	(20)	2ᵉ	—	dr. commt	—
Cétacés (collections de)......	(43)	6ᵉ	—	g. commt	—
Chaînes...................	(41)	7ᵉ	—	dr. et à g.	—
Chaises à porteurs...........	(60)	à l'extrémité de n'importe quelle galerie de gauche.			
Châles de laine..............	(32)	4ᵉ porte à g., commt de la galerie.			
Châles de soie...............	(33)	3ᵉ	—	g. commt	—
Châles dits de cachemire......	(32)	4ᵉ	—	g. commt	—
Champignons...............	(13)	6ᵉ	—	g. commt	—
Chanvres..................	(31)	5ᵉ	—	g. milieu	—
Chanvres taillés et non taillés.	(11)	5ᵉ	—	g. extrémité	—
Chapellerie.................	(36)	2ᵉ	—	g. extrémité	—
Charbons de bois............	(12)	6ᵉ	—	g., commt	—
Charbons divers.............	(41)	7ᵉ	—	dr. ou à g.	—
Chariots...................	(60)	à l'extrémité de n'importe quelle galerie de gauche.			
Charronnage...............	(60)		—		
Chasse (équipements de)......	(38)	5ᵉ porte à g., commt de la galerie.			
Chasse (produits de la).......	(13)	6ᵉ	—	g. commt	—
Chasublerie................	(31)	2ᵉ	—	g. extrémité	—
Chaudronnerie	(41)	7ᵉ	—	dr. et à g.	—
Chauffage (modes divers et objets accessoires)............	(27)	7ᵉ	—	dr. extrémité	—
Chaussons.................	(32)	4ᵉ	—	g. commt	—
Chaussures.................	(36)	2ᵉ	—	g. extrémité	—
Cheminées.................	(27)	7ᵉ	—	dr. extrémité	—
Cheminées d'ameublement....	(18)	4ᵉ	—	dr. commt	—
Cheveux...................	(36)	2ᵉ	—	g. extrémité	—
Chronomètres...............	(26)	5ᵉ	—	dr. commt	—
Cirages....................	(45)	6ᵉ	—	g. milieu	—
Cires (provenant de récoltes obtenues sans culture)......	(13)	6ᵉ	—	g. commt	—
Cires (produits agricoles).....	(11)	5ᵉ	—	g. extrémité	—

Cires chimiques............	(45)	6ᵉ —	g. milieu de la galerie.
Ciseaux...................	(23)	1ʳᵉ —	dr. milieu —
Clepsydres................	(26)	5ᵉ —	dr. commᵗ —
Clissages.................	(29)	5ᵉ —	dr. milieu —
Cloches...................	(41)	7ᵉ —	dr. et à g. —
Cocons de vers à soie.....	(11)	5ᵉ —	g. extrémité —
Coffrets..................	(29)	5ᵉ —	dr. milieu —
Coiffures des deux sexes..	(36)	2ᵉ —	g. extrémité —
Coiffures imperméables....	(39)	5ᵉ porte à g. commᵗ de la galerie.	
Collections d'animaux.....	(13)	6ᵉ —	g. commᵗ —
Collections de roches, minéraux et minérais................	(11)	7ᵉ —	dr. et à g. —
Colles....................	(45)	6ᵉ —	g. milieu —
Colorantes (matières).....	(12)	6ᵉ —	g. commᵗ —
Combustibles minéraux.....	(11)	7ᵉ —	dr. et à g. —
Compteurs.................	(26)	5º —	dr. commᵗ —
Confections de flanelle...	(35)	3ᵉ —	g. extrémité —
Confections pour enfants..	(36)	2ᵉ —	g. extrémité —
Coquilles de mollusques...	(13)	6ᵉ —	g. commᵗ —
Coraux....................	(13)	6ᵉ —	—
Corbeilles................	(29)	5ᵉ —	dr. milieu —
Cornes....................	(13)	6ᵉ —	g. commᵗ —
Corsets...................	(35)	3º —	g. extrémité —
Cosmétiques...............	(28)	5ᵉ —	dr. extrémité —
Costumes populaires des diverses contrées..............	(36)	2ᵉ —	g. extrémité —
Cotons bruts..............	(11)	5ᵉ —	g. extrémité —
Cotons préparés et filés..	(30)	4ᵉ —	g. extrémité —
Couleurs..................	(15)	6ᵉ —	g. milieu —
Coussins..................	(39)	5ᵉ —	g. commᵗ —
Couteaux..................	(23)	1ʳᵉ —	dr. milieu —
Couteaux de chasse........	(38)	5ᵉ —	g. commᵗ —
Coutellerie (produits divers de la).....................	(23)	1ʳᵉ —	dr. milieu —
Coutils...................	(31)	5ᵉ —	g. milieu —
Couvertures de coton......	(30)	4ᵉ porte à g., extrémité de la galerie.	
Couvertures de laine......	(32)	4ᵉ —	g. commᵗ —
Couvertures de voyage.....	(39)	5ᵉ —	g. commᵗ —
Cravaches.................	(60)	à l'extrémité de n'importe quelle galerie de gauche.	
Crins.....................	(43)	6ᵉ porte à g. commᵗ de la galerie.	
Cristaux..................	(19)	2ᵉ —	dr. extrémité —
Cristaux d'optique........	(19)	2ᵉ	— —
Cueillettes (produits des).	(13)	6ᵉ —	g. commᵗ —

Cuirasses	(38)	5e	— g. comm¹ de la galerie.	
Cuirs	(17)	6e	— g. extrémité	—
Cuirs (tenture et ameublement)	(21)	4e	— dr. extrémité	—
Cuirs végétaux	(21)	4e	—	—
Cuivre	(41)	7e	— dr. et à g.	—
Décoration	(18)	4e	— dr. comm¹	—
Décors religieux	(18)	4e	—	—
Dentelles	(31)	2e	— g. extrémité	—
Dents	(13)	6e	— g. comm¹	
Diamants	(37)	1re	— g. comm¹	
Draps	(32)	4e	— g. comm¹	
Dressage des chiens (engins de)	(38)	5e	— g. comm¹	
Duvets	(13)	6e	— g. comm¹	
Ecailles	(13)	6e porte à g. comm¹ de la galerie.		
Ecaille (objets en)	(29)	5e	— dr. milieu	
Eclairage non électrique (modes divers)	(27)	7e	— dr. extrémité	—
Ecrans	(35)	3e	— g. extrémité	—
Ecrins	(29)	5e	— dr. milieu	
Emaux industriels	(20)	1re	— dr. extrémité	
Encres	(15)	6e	— g. milieu	—
Enduits	(15)	6e	—	—
Epées	(38)	5e	— g. comm¹	—
Eperons	(60)	à l'extrémité de n'importe quelle galerie de gauche.		
Epingles	(41)	7e porte à dr. et à g.	—	
Eponges	(13)	6e	— g. comm¹ de la galerie.	
Escrime (matériel d')	(38)	5e	— g. comm¹	—
Essences	(15)	6e	— g. milieu	—
Essences forestières	(12)	6e	— g. comm¹	—
Etoffes de soie	(32)	4e	— g. comm¹	—
Etriers	(60)	à l'extrémité de n'importe quelle galerie de gauche.		
Eventails	(35)	3e porte à g. extrémité de la galerie.		
Extraits et eaux de senteur	(28)	5e	— dr. extrémité	—
Faïences fines à couverts coloriée	(20)	2e	— dr. comm¹	—
Fanons de baleine	(13)	6e	— g. comm¹	
Ferblanterie	(41)	7e	— dr. et à g.	—
Ferronnerie	(41)	7e porte à dr. et à g.	—	
Ferronnerie d'art	(25)	6e	— droite de la galerie.	

Ferrures de voitures.........	(60)	\multicolumn{3}{l	}{à l'extrémité de n'importe quelle galerie de gauche.}	
Fers, fers aciéreux, fers marchands, etc...............	(11)	7e	porte à dr. et à g.	—
Feutres (pour tapis et chapeaux)	(32)	4e	— g. commt de la galerie.	
Figures de cires, figurines....	(10)	1re	— g. extrémité	—
Filets....................	(13)	6e	— g. commt	—
Filigranes................	(37)	1re	— g. commt	—
Fils blanchis et teints........	(16)	5e	— g. extrémité	—
Fils de bourre de soie........	(33)	3e	— g. commt	—
Fils de chanvre.............	(31)	5e	— g. milieu	—
Fils de coton...............	(30)	4e	— g. extrémité	—
Fils de laine peignée ou cardée.	(37)	1re	— g. commt	—
Fils de lin.................	(31)	5e	— g. milieu	—
Flanelles.................	(32)	4e	— g. commt	—
Fleurs artificielles...........	(36)	2e	— g. extrémité	—
Fontes....................	(11)	7e	— dr. et à g.	—
Fontes d'art...............	(25)	6e	— droite	—
Fontes moulées.............	(11)	7e	— dr. et à g.	—
Forestières (exploitations)....	(12)	6e	— g. commt	—
Forge (pièces de)............	(11)	7e	— dr. et à g.	—
Fouets....................	(60)	\multicolumn{3}{l	}{à l'extrémité de n'importe quelle galerie de gauche.}	
Fourneaux.................	(27)	\multicolumn{3}{l	}{7e porte à dr. extrémité de la galerie.}	
Fourrages.................	(13)	6e	— g. commt	—
Fourrures.................	(13)	\multicolumn{3}{l	}{6e porte à g. commt de la galerie.}	
Freins....................	(60)	\multicolumn{3}{l	}{à l'extrémité de n'importe quelle galerie de gauche.}	
Fruits sauvages.............	(43)	\multicolumn{3}{l	}{6e porte à g. commt de la galerie.}	
Fusils....................	(38)	5e	— g. commt	—
Galons de laine.............	(32)	4e	— g. commt	—
Gants.....................	(35)	3e	— g. extrémité	—
Gélatines.................	(45)	6e	— g. milieu	—
Géologue (bagages du).......	(39)	5e	— g. commt	—
Glaces....................	(19)	2e	— dr. extrémité	—
Gobeleterie de cristal.........	(19)	2e	—	—
Gobeleterie ordinaire.........	(19)	2e		
Gommes-résines.............	(13)	6e	— g. commt	—
Goudron minéral............	(11)	7e	— dr et à g.	—
Goudrons..................	(15)	6e	— g. milieu	—
Grappins..................	(39)	5e	— g. commt	—
Grès cérames...............	(20)	2e	— dr. commt	—
Guêtres...................	(35)	3e	— g. extrémité	—

Gutta-percha.................	(13)	6ᵉ	—	g. comm^t de la galerie.
Gutta-percha (industrie de la).	(15)	6ᵉ	—	g. milieu —
Habits des deux sexes.......	(36)	2ᵉ	—	g. extrémité —
Haches.....................	(38)	5ᵉ porte à g. comm^t de la galerie.		
Hamacs.....................	(39)	5ᵉ	—	g. comm^t —
Hameçons...................	(13)	6ᵉ	—	g. comm^t —
Harnais....................	(60)	à l'extrémité de n'importe quelle galerie de gauche.		
Harpons....................	(13)	6ᵉ porte à g. comm^t de la galerie.		
Horlogerie (pièces détachées d').	(26)	5ᵉ	—	dr. comm^t —
Horloges...................	(26)	5ᵉ		— —
Huiles de baleine...........	(43)	6ᵉ	—	g. comm^t —
Huiles.....................	(11)	5ᵉ	—	g. extrémité —
Huiles parfumées...........	(28)	5ᵉ	—	dr. extrémité
Ivoire.....................	(13)	6ᵉ	—	g. comm^t —
Ivoire (objets sculptés en)....	(29)	5ᵉ	—	dr. milieu —
Jarretières.................	(35)	3ᵉ	—	g. extrémité —
Joaillerie..................	(37)	1ʳᵉ	—	g. comm^t —
Jouets.....................	(10)	1ʳᵉ	—	g. extrémité —
Lacets.....................	(31)	2ᵉ	—	g. extrémité —
Laines brutes lavées et non lavées....................	(11)	5ᵉ	—	g. extrémité —
Laines cardées.............	(32)	4ᵉ	—	g. comm^t —
Laines imprimées...........	(16)	5ᵉ porte à g. extrémité de la galerie.		
Laines peignées............	(32)	4ᵉ	—	g. comm^t —
Lampes....................	(27)	7ᵉ	—	dr. extrémité —
Lances.....................	(38)	5ᵉ	—	g. comm^t —
Laque (objets de)..........	(29)	5ᵉ	—	dr. milieu —
Laves émaillées............	(20)	2ᵉ	—	dr. comm^t —
Laveur de cendres (produits de l'art du)..................	(11)	7ᵉ	—	dr. et à g. —
Layettes...................	(35)	3ᵉ	—	g. extrémité —
Lichens....................	(13)	6ᵉ	—	g. comm^t —
Lignes à pêche.............	(13)	6ᵉ		— —
Lingerie confectionnée.....	(35)	3ᵉ	—	g. extrémité —
Linoleums.................	(21)	4ᵉ	—	dr. extrémité —
Lins.......................	(31)	5ᵉ	—	g. milieu —
Lins teillés et non teillés....	(11)	5ᵉ	—	g. extrémité —
Literie....................	(18)	4ᵉ	—	dr. comm^t —
Litières...................	(60)	à l'extrémité de n'importe quelle galerie de gauche.		

Lits	(17)	3e	porte à dr. au milieu de la galerie	
Lits de campement	(39)	5e	— g. comm^t	—
Malles	(39)	5e	— g. comm^t	—
Maroquinerie	(29)	5e	— dr. milieu	—
Maroquins	(17)	6e	— g. extrémité	—
Massues	(38)	5e	— g. comm^t	—
Matériaux réfractaires	(11)	7e	— dr. et à g.	—
Médicaments	(15)	6e	— g. milieu	—
Mérinos	(32)	4e	— g. comm^t	—
Merrains	(12)	6e	— —	—
Métallurgie	(11)	7e	— dr. et à g.	—
Métaux repoussés	(25)	6e	— dr.	—
Métronomes	(26)	5e	— dr. comm^t	—
Meubles	(17)	3e	— dr. milieu	—
Minerais	(11)	7e	— dr. et à g.	—
Minéralogiste (bagages du)	(39)	5e	— g. comm^t	—
Minéraux	(11)	7e	— dr. et à g.	—
Mines (exploitation des)	(11)	7e	— —	—
Miroirs	(19)	2e	— dr. extrémité	—
Moleskine	(21)	4e	— —	—
Molletons	(32)	1^r	— g. comm^t	—
Mollusques	(13)	6e	— —	—
Montres	(26)	5e	— dr. comm^t	—
Moquettes	(21)	4e	— dr. extrémité	—
Mosaïques	(20)	1e	— —	—
Mousselines	(32)	4e	— g. comm^t	—
Musc	(13)	6e	— g. comm^t	—
Nacre	(13)	6e	— —	—
Nattes (tapis)	(21)	4e	— dr. extrémité	—
Naturaliste (bagage du)	(39)	5e	— g. comm^t	—
Nécessaires	(29)	5e	— dr. milieu	—
Nécessaires de voyage	(39)	5e	— g. comme^t	—
Nerfs de bœuf	(47)	6e	— g. extrémité	—
Odorantes (matières)	(12)	6e	— g. comm^t	—
Œufs	(13)	6e	— —	—
Oiseaux	(13)	6e	— —	—
Ombrelles	(35)	3e	— g. extrémité	—
Orfévrerie	(24)	1e	— dr. comm^t	—
Ornements (objets d')	(19)	2e	— dr. extrémité	—
Os	(13)	6e	— g. comm^t	—
Ouvrages à la main	(31)	2e	— g. extrémité	—

Papiers de fantaisie............	(29)	5e	—	dr. milieu de la galerie.
Papiers peints, veloutés, marbrés, veinés, etc.............	(22)	5e	—	dr. extrémité —
Papiers pour cartonnages et reliures.....................	(22)	5e	—	— —
Papiers reproduisant le bois et le cuir.....................	(22)	5e	—	— —
Parapluies.................	(35)	3e	—	g. extrémité —
Parasols...................	(39)	5e	—	g. commt —
Parfumerie.................	(28)	5e	—	dr. extrémité —
Parfumerie (matières premières de la)..................	28)	5e	—	dr. extrémité —
Parfums à brûler............	(28)	5e	—	dr. extrémité —
Passementerie (soie, laine, fil, coton, etc.)...............	(31)	2e	—	g. — —
Pasementeries spéciales pour équipements militaires......	(31)	2e	—	g. — —
Pastilles parfumées..........	(28)	5e	—	dr. extrémité —
Pâtes d'amandes............	(28)5e	—	— —
Pâtes moulées..............	(18)	4e	—	dr. commt
Peaux.....................	(47)	6e	—	g. extrémité —
Pêches....................	(13)	6e	—	g. commt —
Peignes de luxe.............	(29)	5e	—	dr. milieu —
Peintures pour services religieux....................	(18)	4e	—	dr. commt
Pelleteries.................	(43)	6e	—	g. commt —
Peluches de soie............	(33)	3e	—	— —
Pendules..................	(26)	5e	—	dr. commt —
Perles (joaillerie)...........	(37)	1e	—	g. commt —
Perles provenant de la pêche..	(13)	6e	—	g. commt —
Perruques.................	(36)	2e	—	— —
Pétrole brut................	(41)	7e	—	dr. et à g. —
Pharmacie.................	(11)	5e	—	g. extrémité —
Pharmacie (matières premières de la)...................	(45)	6e	—	g. milieu —
Pièges....................	(13)	6e	—	g. commt —
Pierres fines...............	(37)	1e	—	g. commt —
Pionnier (bagages du).......	(39)	5e	—	g. commt —
Pipes.....................	(29)	5e	—	dr. milieu —
Pistolets..................	(38)	5e	—	dr. commt —
Plantes oléagineuses.........	(11)	5e	—	g. extrémité —
Pliants....................	(39)	5e	—	g. commt —
Plomb....................	(41)	7e	—	dr. et à g. —
Plumeaux	(29)	5e	—	dr. milieu —

Plumes..................	(36)	2e	—	g. comm¹ de la galerie.	
Plumes brutes.............	(13)	6e	—	g. comm¹ —	
Podomètres...............	(26)	5e	—	dr. comm¹ —	
Poêles..................	(27)	7e	—	dr. extrémité —	
Poils...................	(13)	6e	—	g. comm¹ —	
Poissons (collections de)......	(13)	6e	—	g. comm¹ —	
Pommades...............	(28)	5e	—	dr. extrémité —	
Porcelaines..............	(20)	2e	—	dr. comm¹ —	
Porte-cigares.............	(29)	5e	—	dr. milieu —	
Porte-feuilles.............	(29)	5e	—	— —	
Porte-monnaie............	(29)	5e	—	— —	
Potasses brutes...........	(42)	6e	—	g. comm¹ —	
Poudres parfumées.........	(28)	5e	—	dr. extrémité —	
Poupées................	(10)	1e	—	g. extrémité —	
Pourpre................	(43)	6e	—	g. comm¹ —	
Projectiles..............	(38)	5e	—	g. comm¹	
Quincaillerie.............	(11)	7e	—	dr. et à g. —	
Quinquinas..............	(13)	6e	—	g. comm¹ —	
Rasoirs................	(22)	5e	—	dr. extrémité —	
Régulateurs.............	(26)	5e	—	dr. comm¹ —	
Résines................	(41)	5e	—	g. extrémité —	
Résines chimiques.........	(45)	6e	—	g. milieu —	
Résineuses (matières).......	(12)	6e	—	g. comm¹ —	
Ressorts de voiture........	(60)	à l'extrémité de n'importe quelle galerie de gauche			
Réveils................	(26)	5e porte à dr. comm¹ de la galerie			
Revolvers..............	(38)	5e	—	g. comm¹ —	
Rideaux...............	(18)	4e	—	dr. comm¹ —	
Roches (échantillons de)......	(41)	7e	—	dr. et à g. —	
Roches d'ornement.........	(41)	7e	—	dr. et à g. —	
Roues.................	(41)	7e	—	— —	
Roues de voitures.........	(60)	à l'extrémité de n'importe quelle galerie de gauche			
Rubans de coton..........	(30)	4e porte à g. extrémité de la galerie			
Rubans de laine..........	(32)	4e	—	g. comm¹ —	
Rubans de soie...........	(33)	3e	—	g. comm¹ —	
Sabliers...............	(26)	5e	—	dr. comm¹ —	
Sabots................	(12)	6e	—	g. comm¹ —	
Sabres................	(38)	5e	—	g. comm —	
Sachets parfumés.........	(28)	5e	—	dr. extrémité —	
Sacoches..............	(39)	5e	—	g. comm¹ —	

Savons．．．．．．．．．．．．．．．．．．．．． (28)	5e	—	dr. extrémité de la galerie.
Sel des sources salées．．．．．．． (11)	7e	—	dr. et à g. —
Sel gemme．．．．．．．．．．．．．．．．．． (11)	7e	—	— —
Selles．．．．．．．．．．．．．．．．．．．．．．．．．． (60)	à l'extrémité de n'importe quelle galerie de g.		
Sels chimiques．．．．．．．．．．．．．．． (15)	6e	porte à g. milieu de la galerie	
Sels marins．．．．．．．．．．．．．．．．．． (15)	6e	—	— —
Sépia．．．．．．．．．．．．．．．．．．．．．．．．．． (13)	6e	—	g. comm^t —
Serges．．．．．．．．．．．．．．．．．．．．．．．．． (32)	4e	—	— —
Serrurerie (grosse)．．．．．．．．．．．．．． (11)	7e	—	dr. et à g. —
Sèves fermentées．．．．．．．．．．．．．． (13)	6e	—	g. comm^t —
Sièges．．．．．．．．．．．．．．．．．．．．．．．．．． (17)	3e	—	dr. milieu —
Sièges de campement．．．．．．．． (39)	5e	—	g. comm^t —
Sièges garnis．．．．．．．．．．．．．．．．． (18)	4e	—	dr. comm^t —
Soieries．．．．．．．．．．．．．．．．．．．．．． (33)	3e	—	g. comm^t —
Soies grèges et moulinées．．．． (33)	3e	—	— —
Soufre brut．．．．．．．．．．．．．．．．．．．． (11)	7e	—	dr. et à g. —
Sparterie．．．．．．．．．．．．．．．．．．．．． (12)	6e	—	g. comm^t —
Sparterie fine．．．．．．．．．．．．．．．． (39)	5e	—	dr. milieu —
Spermacété．．．．．．．．．．．．．．．．．． (13)	6e	—	g. comm^t —
Statues de bronze, fonte de fer, zinc, etc．．．．．．．．．．．．．．．．．．．． (25)	6e	—	dr.
Stores peints ou imprimés．．．．． (22)	5e	—	dr. extrémité —
Tabacs．．．．．．．．．．．．．．．．．．．．．．．． (11)	5e	—	g. extrémité —
Tabatières．．．．．．．．．．．．．．．．．．．． (29)	5e	—	dr. milieu —
Tables．．．．．．．．．．．．．．．．．．．．．．．． (17)	3e	—	— —
Tabletterie．．．．．．．．．．．．．．．．．．． (29)	5e	—	— —
Taillanderie．．．．．．．．．．．．．．．．．． (11)	7e	—	dr. et à g. —
Tannantes (matières)．．．．．．．．． (12)	6e	—	g. comm^t —
Tannantes (matières)．．．．．．．．． (11)	5e	—	g. extrémité —
Tapis épinglés ou veloutés．．．． (21)	4e	—	dr. extrémité —
Tapis imprimés (feutre ou drap) (16)	5e	—	g. extrémité —
Tapis de caoutchouc．．．．．．．．．． (21)	4e	—	dr. extrémité —
Tapis de feutre．．．．．．．．．．．．．．．． (21)	4e	—	— —
Tapisserie à la main．．．．．．．．． (31)	2e	—	g. extrémité —
Tapisseries．．．．．．．．．．．．．．．．．．． (21)	4e	—	dr. extrémité —
Tartans．．．．．．．．．．．．．．．．．．．．．．． (32)	4e	—	g. comm^t —
Teinture．．．．．．．．．．．．．．．．．．．．．． (16)	5e	—	g. extrémité —
Teinture (préparation pour la) (16)	5e	—	— —
Tentes．．．．．．．．．．．．．．．．．．．．．．．． (39)	5e	—	g. comm^t —
Tentures．．．．．．．．．．．．．．．．．．．．． (18)	4e	—	dr. comm^t —
Terres (échantillons de)．．．．．． (11)	7e	—	dr. et à g. —
Terres cuites．．．．．．．．．．．．．．．．． (20)	2e	—	dr. comm^t —

15.

Tinctoriales (matières).......	(15)	6e	—	g. milieu de la galerie.	
Tissis blanchis et teints......	(16)	5e	—	g. extrémité —	
Tissus d'ameublement (coton, laine ou soie)..............	(21)	4e	—	dr. extrémité —	
Tissus de coton.	(30)	4e	—	g. extrémité —	
Tissus de crin..............	(21)	4e	—	dr. extrémité —	
Tissus de fibres végétales diverses.......................	(31)	5e	—	g. milieu —	
Tissus de fil...............	(31)	5e	—	— —	
Tissus de laine peignée ou cardée	(32)	4e	—	g. comm^t —	
Tissus de poils purs ou mélangés.......................	(32)	4e	—	g. comm^t —	
Tissus de soie ou bourre de soie	(33)	3e	—	g. comm^t —	
Tissus élastiques............	(35)	3e	—	g. extrémité —	
Tissus métalliques...........	(41)	7e	—	dr. et à g. —	
Toiles.....................	(31)	5e	—	g. milieu —	
Toiles cirées................	(21)	4e	—	dr. extrémité —	
Toiles cirées	(16)	5e	—	g. extrémité —	
Toiles imprimées ou teintes...	(16)	5e	—	— —	
Toilettes...................	(17)	3e	—	dr. milieu —	
Tôlerie	(41)	7e	—	dr. et à g. —	
Tôles. — Tôles de cuivre, plomb, zinc, etc.............	(41)	7e	—	— —	
Tombereaux................	(60)	à l'extrémité de n'importe quelle galerie de gauche.			
Traîneaux	(60)	à l'extrémité de n'importe quelle galerie de gauche.			
Tréfilerie..................	(41)	7e porte à dr. et à g. de la galerie			
Treillages..................	(41)	7e	—	— —	
Trousses...................	(29)	5e	—	dr. milieu —	
Trousses de voyage..........	(39)	5e	—	g. comm^t —	
Truffes....................	(13)	6e	—	— —	
Tubes sans soudure..........	(41)	7e	—	dr. et à g. —	
Tulles de coton.............	(31)	2e	—	g extrémité —	
Tulles de soie..............	(34)	2e	—	g. extrémité —	
Valises....................	(39)	5e	—	g. comm^t —	
Vannerie...................	(29)	5e	—	dr. milieu —	
Vannerie...................	(12)	6e	—	g. comm^t —	
Vélocipèdes	(60)	à l'extrémité de n'importe quelle galerie de gauche.			
Velours de coton............	(30)	1e porte à g. extrémité de la galerie			
Velours de soie.............	(33)	3e	—	g. comm^t —	

Vernis.........................	(15)	6e	—	g. milieu de la galerie.	
Verrerie commune............	(19)	2e	—	dr. extrémité —	
Verres à vitres et à glaces....	(19)	2e	—	— —	
Verres d'optique..............	(19)	2e	—	— —	
Verres façonnés, émaillés, trempés, etc.................	(19)	2e	—	— —	
Vêtements des deux sexes....	(36)	2e	—	g. comm^t —	
Vêtements imperméables......	(39)	5e	—	— —	
Vêtements spéciaux aux diverses professions...........	(36)	2e	—	— —	
Vinaigres aromatisés.........	(28)	5e	—	dr. extrémité —	
Vitraux peints industriels.....	(19)	2e	—	— —	
Voitures diverses.............	(60)	à l'extrémité de n'importe quelle galerie de gauche.			
Voyage (objets de)..........	(39)	5e porte à g. comm^t de la galerie			
Zinc...........................	(11)	7e	—	dr. et à g. —	

LES SECTIONS ÉTRANGERES

DANS LE PALAIS DES EXPOSITIONS DIVERSES

La plupart des nations de l'Europe, de l'Amérique et des autres continents prennent part, dans les conditions qu'on a pu voir au commencement de cet ouvrage, à l'Exposition universelle. Leurs produits sont disséminés sur divers points, selon qu'elles participent aux concours des Beaux-Arts, des Arts libéraux, aux industries diverses, c'est-à-dire aux différents groupes qui constituent les divisions établies.

Nous avons retrouvé les unes et les autres au fur et à mesure que nous avancions dans nos visites, et nous en avons parlé comme il convient, mais quelle que soit l'attention que nous ayons prêtée à leurs premières manifestations, elle ne pouvait être aussi grande qu'à l'occasion, qui se présente maintenant, de l'exposition des produits commerciaux et industriels particuliers à chaque peuple, et qui sont comme la marque de son génie propre.

Pour cette partie de nos incursions journalières,

nous ne quitterons pas le palais Bouvart. Les sections étrangères y ont été installées dans les bâtiments en retour sur le Palais des Beaux-Arts et sur celui des Arts libéraux. C'est là que nous allons les parcourir, en commençant, si vous voulez, par celle de la Grande-Bretagne, à laquelle on accède par la grande allée où nous accueille tout un peuple de statues. Au lieu de tourner à droite comme pour les Beaux-Arts, vous prenez à gauche et vous y êtes.

Grande-Bretagne.

Pour pénétrer dans la section de l'Angleterre, plusieurs portiques très élégants, en bois sculpté et peints en blanc, nous ouvrent, tout larges, leurs deux battants. Chaque portique est surmonté des trois écussons du Royaume-Uni, de l'Ecosse et de l'Irlande, qu'entourent des trophées de drapeaux.

Les traverses du plafond du pavillon portent les noms et les devises des principales villes de l'Angleterre, et du faîte de la galerie descendent des bannières qui, par leurs couleurs, indiquent les cités qui ont envoyé leurs produits à l'Exposition.

Cette section, une des plus fréquentées, offre un aspect agréable et d'une originalité luxueuse. Les vitrines, pour le plus grand nombre, sont resplendissantes sous l'or semé à profusion.

Parmi les constructions, celle qui obtient le succès le plus marqué, c'est la petite pagode indienne qui, avec sa délicate structure orientale, a l'air véritablement d'un bijou façonné par les mains d'un patient artiste indien.

Avec elle, un immense vase de Chine, le plus grand qui soit en Europe, excite aussi l'admiration de tous les visiteurs.

L'Exposition anglaise est remarquable en tous points, et cependant l'Angleterre n'a point voulu participer officiellement à l'Exposition. Cela n'a point empêché les citoyens des trois royaumes, à la vérité, de nous envoyer la fine fleur de leurs produits.

En gens pratiques, du reste, ils étaient prêts les premiers, et n'ont point voulu attendre les derniers jours où, dans la presse, les objets fragiles, les œuvres délicates pouvaient être endommagés.

Colonies anglaises.

A côté de l'Exposition de la Grande-Bretagne et dans le même sens, on trouve la section des colonies anglaises qui, comme toujours, brillent par une extrême abondance de produits et par l'originalité et la bonne grâce de l'agencement.

Le Canada qui, par tradition, tient beaucoup à se montrer sous un jour complet aux expositions françaises, a envoyé une quantité de curiosités qu'on pourrait presque appeler inédites. Mais, ce qui est le plus remarquable, c'est son exposition de pelleteries.

L'Australie, dont le développement commercial est un des étonnements de ce siècle, donne également des preuves d'extraordinaire vitalité. Elle envoie, bien entendu, de l'or de ses mines, mais aussi, et ce qui est nouveau pour nous, des produits de sa jeune industrie. Avec cela, des spécimens

toujours singuliers de son histoire naturelle, qui ne ressemble en rien à celle du reste du monde.

L'Inde nous étonne aussi et provoque notre admiration par ses curiosités de toute sorte. Mais le gros de l'attraction hindoue se trouve, comme nous l'avons dit, au palais construit sur l'avenue Suffren, et qui attire l'attention par une singularité sanglante dont nous avons donné l'explication dans la troisième journée.

Ceylan a envoyé des éblouissements de saphirs et des ouvrages en bambou, et des peaux de serpents, et de l'ivoire, et mille autres choses dont les Européens sont très curieux.

Le Cap aussi, nous montre, outre ses diamants, installés dans leurs meubles en un pavillon voisin, quelques-uns des éléments de barbarie qui l'entourent de toute part et les élégances hygiéniques que la vieille Europe a imaginées pour faire supporter l'existence aux Colons et aux employés du *civil service*.

Malte, Chypre, Gibraltar et Hong-Kong, cinquante îles disséminées sur toutes les mers et qui appartiennent à la Grande-Bretagne, ont concouru dans la mesure de leur force à mettre en relief la puissance et le génie commercial de l'Angleterre.

La Belgique.

Grâce à la parfaite amabilité de M. Carlier, commissaire général de la Belgique, nous pouvons donner des renseignements exacts sur l'Exposition de ce pays.

Plus de 13,000 mètres carrés sont occupés par les exposants Belges. Les divers produits industriels couvrent une surface de 3,750 mètres ; dans la galerie des machines, un espace de 400 mètres, augmenté de 400 mètres réservés sur les balcons, est occupé par l'Exposition de l'industrie mécanique ; des pavillons d'exposition particulière s'étendent, dans les jardins, sur une surface de 12 à 1,500 mètres carrés.

Dans le Palais des Beaux-Arts, la Belgique a un emplacement de 430 mètres ; avec 280 mètres de cimaise et plus 60 mètres carrés peut-être, réservés pour l'Exposition rétrospective du travail, comme on l'a vu.

La participation belge s'affirme aussi dans les section de l'économie sociale (150 mètres environ) ; de l'agriculture, des Produits alimentaires (environ 950 mètres) ; la sylviculture (90 mètres) et enfin l'exposition militaire occupe un emplacement de 40 mètres.

L'importance de ces chiffres indique à quel point la Belgique a répondu à l'appel de la France, admirablement secondée du reste par M. le commissaire général et le comité exécutif. Ajoutons qu'un crédit de 600,000 fr. demandé par le gouvernement et voté par le parlement belge a largement encouragé la participation de ces nationaux à la grande fête industrielle de Paris. De plus, afin de témoigner d'une manière efficace sa sympathie à l'œuvre de paix que la France accomplit, le gouvernement belge a mis à la disposition du commissaire général son matériel pour les transports, son personnel pour la manutention, etc.

Installation de la Section belge. — Le pavillon du commissariat est un petit chef-d'œuvre de construction et de décoration. A côté des bureaux, on y voit, admirablement aménagée, une grande salle réservée aux correspondances de tous les exposants belges. Chacun y a sa case et vient y prendre ses lettres. Le service téléphonique entre Bruxelles et le Champ-de-Mars y est installé ; enfin une salle est réservée à l'ambulance, où trois médecins se tiennent en permanence pour les différentes éventualités qui peuvent se produire.

La façade de la Section belge a 50 mètres de développement et comprend un double portique de cinq travées chacun, dont les montants sont formés d'objets d'exposition ; elle est en vieux bois, imitant la teinte des vieux bahuts. Au-dessus de chaque porte se trouve une carte en relief de la Belgique et de l'Afrique avec l'État du Congo.

A droite et à gauche du commissariat, des expositions de la Vieille-Montagne, de Mariemont (la plus puissante maison de Belgique), de Solvoy (produits chimiques, etc.).

Sous la porte d'entrée, l'intéressante exposition du génie civil d'Anvers. En pénétrant dans l'intérieur, nous admirons d'abord les dentelles, l'ameublement, les équipements militaires, la maroquinerie, les armes ; dans la deuxième travée, les tissus, la carrosserie, la verrerie, le bronze, la céramique, etc.

Dans la galerie des machines on trouve les noms des grandes maisons, comme Cokerill, de Neyer, Carels, Le Phenix, Thiery et Notrebond, enfin un très beau train de la Compagnie des wagons-lits.

Au premier étage, sur le balcon, les produits des mines, des charbonnages, les installations téléphoniques et télégraphiques de Van Rysselberghe.

Dans l'exposition d'Économie politique et sociale, la Belgique est représentée par les nombreux et savants travaux sur toutes les questions qu'embrasse cette science.

Terminons en disant que les ingénieurs électriciens de Belgique sont entrés dans le syndicat des électriciens chargés de l'éclairage électrique.

Le Danemark.

Voici un pays ami, un pays fidèle qui, lui aussi, tient, à chaque Exposition universelle, à figurer aussi complètement que possible à nos côtés.

Cette fois-ci, l'effort des Danois a été considérable. C'est avec un goût qui se ressent de la sympathie unissant les deux peuples que le portique de cette charmante section a été dessiné et érigé. A droite et à gauche, sur les cloisons, des peintures représentent des paysages et des oiseaux de la contrée. Ajoutons que les exposants du Danemark, comme les Anglais, ont tenu à honneur d'être prêts pour l'ouverture et c'est un compliment qu'on ne peut pas faire à tout le monde, surtout aux Français.

Les produits du Danemark sont principalement des bois et des engins de pêche, ainsi que des étoffes particulières au pays, des bijoux originaux. On remarque aussi certains instruments de musique, des coiffures appartenant aux anciennes provinces et des objets servant au transport et à la locomotion, comme

des patins gigantesques pour voyager sur la glace.

Il faut remercier ce brave petit pays — que des malheurs immérités et semblables aux nôtres nous font aimer davantage — d'avoir prêté à notre Exposition un concours aussi empressé.

Les Pays-Bas.

Les Chambres Néerlandaises ont voté une somme considérable pour venir en aide au Comité qui s'était chargé de la participation des Pays-Bas à l'Exposition de Paris. Mais, disons-le tout de suite, ce n'est pas la partie afférente aux expositions diverses qui sera la plus intéressante. On y voit à la vérité des curiosités de premier ordre et des objets industriels qui témoignent d'un mouvement commercial très étendu.

Les colonies de la Hollande, qui sont si florissantes, ont envoyé la fine fleur de leurs produits.

Nous croyons cependant qu'il faut chercher la supériorité de ce vaillant petit pays dans le groupe des Arts-Libéraux, à la section de l'Instruction publique. Il est en effet peu de nations qui aient poussé aussi loin l'art de l'enseignement pratique. Pour les détails, nous engageons le lecteur à se rapporter à ce que nous avons dit lors de notre cinquième visite.

Autriche-Hongrie.

On ne pouvait être surpris que la maison de Habsbourg refusât de participer officiellement à

l'Exposition du Centenaire. Aussi le mouvement qui a amené la plupart des peuples soumis à la domination de l'empereur François-Joseph est-il réellement parti de Paris. Mais, une fois l'élan donné, le commerce et l'industrie Austro-Hongrois se sont préparés avec ardeur à la fête du Champ-de-Mars. En Autriche, comme ailleurs du reste, l'empressement des peuples a fait un contraste très marqué avec l'indifférence ou l'animosité des gouvernants.

On se rappelle que M. Tisza, au Parlement de Buda-Pesth, prononça des paroles inexplicables, par lesquelles il prétendait démontrer que ses nationaux ne trouveraient chez nous aucune sécurité. Depuis, Vienne et Buda-Pesth même, ont été extrêmement troublées par des émeutes de longue durée. Nous n'en triompherons pas ; on a trop de bon sens en France, pour renvoyer ses propres accusations au ministre hongrois.

Nous sommes assez heureux, d'ailleurs, de voir l'empressement que les diverses fractions de la monarchie ont mis à nous envoyer leurs produits.

L'exposition Austro-Hongroise, ne le cède en rien à ses voisines ; elle brille surtout par un art très fin, très délicat, et qui montre, chez les industriels Viennois principalement, un goût excessivement pur. La plupart des articles de luxe tant en orfèvrerie, qu'en maroquinerie, en nikelerie, rivalisent d'une façon indiscutable avec ce qui a fait longtemps la gloire du commerce parisien, nous voulons parler de l'article de Paris.

On éprouve donc un vif sentiment de plaisir et

quelquefois d'admiration à l'aspect des vitrines Austro-Hongroises. C'est pimpant c'est gai, et souvent même spirituel autant que n'importe quel produit français.

Il serait difficile, nous le répétons encore une fois, de dresser un catalogue complet des beautés qui y frappent l'œil et l'esprit. Nous nous contenterons de citer un tour de force d'orfèvrerie. C'est une chaine en or qui tient dans un dé à coudre et qui mesure cependant six mètres de longueur. On parle aussi d'un arbre colossal mesurant six mètres de circonférence à sa base et qui pèse 14,000 kilogrammes avec une longueur de huit mètres. Cet envoi végétal peut être rapproché de celui d'une liane expédiée des bords de l'Amazone, qui ne pèse pas moins de 347 kilogrammes et qui mesure 231 mètres de longueur. Voir cette dernière dans le pavillon du Brésil.

Nous parlons dans une autre partie de cet ouvrage du restaurant hongrois, situé sur le quai d'Orsay, non loin du Palais des Produits alimentaires, dans lequel d'ailleurs l'Autriche, la Moravie, la Silésie, le Tyrol, etc., occupent une place importante.

États-Unis.

Parmi les nations qui ont accepté avec le plus d'empressement l'invitation de participer à nos grandes assises industrielles, il n'en est pas qui l'aient fait plus spontanément que les États-Unis de l'Amérique du Nord. Dès le début les commis-

saires désignés pour s'occuper de leur section ont sollicité l'octroi d'un emplacement considérable. Et, en fait, ce sont les États-Unis qui occupent le plus de terrain dans le Palais des expositions diverses.

De la galerie Desaix, jusqu'à l'allée qui sépare en deux l'exposition du Japon, la section américaine s'étend sur un vaste hall, admirablement décoré aux deux extrémités, et dont les voûtes portent inscrits les noms de tous les États de l'Union. Quelque considérable que soit cet emplacement, il est resté cependant trop exigu et les diverses installations sont extraordinairement rapprochées les unes des autres.

On y trouve, comme partout, des choses faites pour tirer l'œil, mais les objets qui excitent l'étonnement y sont peut-être plus nombreux qu'ailleurs, les Américains ayant, comme on sait, le goût des choses extraordinaires et le tempérament porté vers l'excessif. Nous ne nous appesantirons donc pas outre mesure sur ces frondaisons extra-vigoureuses de l'arbre yankee, l'observateur ayant à faire des études plus pratiques et plus utiles à tous les points de vue sur un développement prodigieux des industries dont l'Europe avait autrefois le monopole et que les États-Unis sont parvenus à exercer d'une façon inquiétante pour les autres nations.

C'est ainsi que les draps, les fleurs artificielles, des soies, de la ganterie, des cuirs, des parfums, des corsets, de la poterie d'art, des cannes et généralement toutes les industries du luxe se sont développées depuis quelques années chez ce peuple, jeune et puissant, de façon à faire prévoir pour l'a-

venir une concurrence redoutable aux produits similaires de la vieille Europe.

La Suisse.

La première nation qui envoya son adhésion officielle à notre Exposition fut la Suisse.

En votant cette décision, le Conseil fédéral de l'antique Helvétie alloua 450,000 francs au comité d'organisation, en vue de parer aux premiers frais. Mais bientôt les Cantons les plus intéressés votèrent des subventions complémentaires pour certaines catégories, notamment Genève et Neufchatel, pour l'horlogerie, Bâle, pour la dentelle et la soierie.

Dans le principe, le commissariat général avait été confié à M. le colonel Voëgli-Bodner, mais une chute de cheval l'a contraint à priver ses concitoyens de son précieux concours; c'est M. Duplan, le commissaire général adjoint, qui a été désigné pour le remplacer provisoirement. Comme toutes les autres nations, la Suisse a élevé à la porte de l'emplacement qui lui a été réservé une façade monumentale qui est due à M. Fivatz. Elle se trouve à côté des États-Unis où elle fait excellente figure.

Comme toujours les Cantons helvétiques obtiennent un succès légitime avec leur horlogerie, presque sans rivale et dont la renommée est universelle. On remarquera aussi des soieries et des broderies extrêmement remarquables.

Mais ce qui constitue le clou de cette exposition, c'est la reproduction exacte de tous les costumes

suisses à travers les âges. On se presse en foule déjà autour de ces intéressants spécimens.

Il est juste de parler aussi des ouvrages en bois et des fameux chalets suisses, quoique cette industrie ne soit pas en grand progrès.

Mais notre voisine des Alpes ne se contente pas de cette participation aux industries diverses. Elle est aussi représentée aux Arts libéraux, où son exposition scolaire a l'importance convenant à un pays qui, le premier, a répandu dans les masses l'instruction générale. Nous devons également constater le gros succès de l'Ecole genevoise des Arts décoratifs ainsi que celui des cartes de géographie et de topographie qui sont tout à fait remarquables.

Au Palais des machines, la Suisse, située au centre, expose des Machines de Sülzer, d'Escher-Wyss, d'Arlikon et Winterthür qui fournissent la force motrice.

Enfin, elle brille surtout à l'Exposition des produits alimentaires, où l'on peut apprécier ses laitages, des fromages de Gruyère et les vins du Valais, particulièrement le vin de Fully et celui du Bois-Noir près Saint-Maurice.

Italie.

C'est en Italie surtout que s'est produit d'une façon éclatante l'antagonisme existant, à propos de l'Exposition, entre le gouvernement dont M. Crispi est l'expression, et le peuple qui se considère toujours comme un ami de la France. Il est certainement des provinces que le ministère italien est

parvenu à décourager de toute intervention dans notre fête industrielle, mais, en revanche, il en est d'autres qui se sont élancées vers Paris, avec une ardeur tout à fait enthousiaste.

Parmi ces dernières nous pouvons citer particulièrement la Lombardie, la Vénétie et même le Piémont. Milan à elle seule occupe une place considérable dans la section italienne. On ne saurait se faire une idée de ce que les chemins de fer ont transporté au Champ-de-Mars pour faire partie, soit en matière d'art, soit en matière d'industrie, de l'Exposition italienne.

Aussi est-elle fort belle, aussi belle que peut le désirer la nation la plus difficile. Elle atteste d'un effort extraordinaire. Les petites industries d'art décoratif ont fait dans ce pays des progrès où l'on remarque principalement l'épurement du bon goût.

Pour les meubles en bois tourné, les Italiens rivalisent avec la fabrication de Vienne, de Trieste qui jusqu'alors semblaient avoir le monopole de cette industrie nouvelle. Ils savent donner à leurs produits les formes les plus gracieuses, les plus commodes, et sont parvenus à faire des vraies merveilles d'élégance et de confortable.

Une des curiosités de la section italienne, est la partie qui comprend les mosaïques. C'est à croire vraiment que les Italiens ont retrouvé le secret de leurs aïeux de l'ancienne Rome. Les pièces de mosaïques qu'ils nous offrent sont absolument admirables et d'une finesse d'exécution qui semble être le dernier point de cette branche si difficile. Ce sont de véritables tableaux, aux sujets variés, aux cou-

leurs vives et le plus artistement fondus en pierre. Voir principalement deux chefs-d'œuvre de MM. Salviati.

A côté de ces superbes mosaïques, prennent place dans notre admiration des objets en filigrane qui, dans un autre genre, sont des chefs-d'œuvre de bon goût artistique, d'adresse et de patient travail.

Espagne.

Un grand écrivain a dit dans un élan d'enthousiasme : « La Catalogne peut se passer de tout le reste du monde, elle a chez elle tout ce qui est nécessaire aux autres peuples ! » Cette phrase peut s'appliquer, non seulement à la Catalogne, mais aussi bien à toute l'Espagne ; la section Ibérique nous le prouve, car nous y trouvons de tout.

Etoffe, velours, dentelles merveilleuses, pompons et brandebourgs, sont exposés en assez grande quantité, puis des ouvrages de sparterie, des cordes, des espadrilles, des tresses, des peausseries, des parfums fournis par les belles fleurs des jardins de Cordoue, de Grenade, etc., etc.

De grands rayons remplis de superbes échantillons de minerai, du fer, du plomb en saumon, de l'argent même montrent la richesse intérieure de ce sol, qui à sa surface offre tant de fertilité.

Viennent ensuite des outils, des couteaux de toutes dimensions, et une série de lames de Tolède, comme se faisaient gloire d'en posséder les chevaliers d'autrefois, à côté d'une série d'épées de matador à lame claire.

Des instruments de musique, des guitares dont quelques-unes sont incrustées avec le plus grand art, de morceaux de nacre; des tambours-de-basque. Comme dans les montagnes, la même main qui tient la castagnette manie l'escopette; sur les mêmes rayons voici des tromblons à large tube, célébrés si souvent, et pour achever le tableau pittoresque de riches costumes de toréador, tout ornés de pierreries, de broderies d'or et d'argent.

Les ingénieurs qui font de grands progrès dans les diverses parties de leur art, ont envoyé des plans, des photographies, des vues des travaux exécutés dans ce pays.

Les parties célèbres des palais des rois maures ont été moulés et leurs riches reproductions sont exposées aux Palais des Arts libéraux.

Mais où la vraie richesse de l'Espagne se manifeste principalement c'est dans le Palais des produits alimentaires, où nous conduirons tout à l'heure le lecteur.

Le Portugal.

Quoique ne participant pas officiellement à l'Exposition, le gouvernement portugais a donné au Comité qui s'était formé une subvention qui dépasse cent cinquante mille francs.

L'emplacement réservé à ce pays dans les galeries des Expositions diverses n'étant pas suffisamment considérable, les délégués et commissaires généraux ont fait construire au bord de l'eau un très élégant

pavillon où se manifestera le principal effet de la section portugaise.

Quant aux produits exposés dans le Palais des industries variées, ils sont complètement identiques à ceux de l'Espagne et nous tomberions en les énumérant dans d'inévitables redites.

Roumanie.

Jamais, sans l'ardente, sans l'obstinée intervention du prince Bibesco, jamais la Roumanie ne serait parvenue à figurer, comme il convient à un État de son importance, dans le Palais des Expositions diverses.

C'est lui qui a mis les choses en train. C'est lui qui a relevé les courages, qui a objurgué les ministres, lui qui a forcé la main du président du conseil. Le Comité qui s'est formé lui a dû la vie et la subvention un peu maigre du gouvernement roumain. Certes! il n'a pas réussi autant qu'il l'espérait, mais enfin il a réussi et aujourd'hui ceux qui l'ont suivi fidèlement dans sa campagne et lui-même doivent être heureux du succès de leur Exposition... car elle est bien eux.

Quant à la France elle les remercie. Elle remercie principalement le prince Bibesco... et ce n'est pas la première fois, du reste.

Norwège.

Des filets, des engins de pêche, des embarcations, des fourrures, des cordages, des ouvrages en bois

et principalement toute la menuiserie sur modèle uniforme qui se fabrique à Bergheim et ailleurs ; des costumes en peau de phoque, des animaux étranges, de l'huile de foie de morue, tel est approximativement l'apport de la Norwège dont la façade tout en bois ciré est certainement l'une des curiosités de cette section et produit un effet d'autant plus extraordinaire qu'elle est juste vis-à-vis du morceau de Kremlin que la section russe a placé là pour lui servir de porte sans rivale.

Russie.

On trouvera plus facilement la section Russe, dans le Palais des Expositions diverses, en arrivant par le pavillon des Pays du Soleil, et entrant par la porte qui coupe en deux l'Exposition du Japon.

La Russie se reconnaît tout de suite alors, grâce à sa façade, qui est la reproduction exacte d'une des portes du fameux Kremlin ; c'est d'une exécution parfaite et d'un style délicieux.

Le plus cordial empressement s'est manifesté dans cette section qui mérite on ne peut plus le succès qu'elle obtient.

On y voit des rayons considérables de minerai, et à côté des échantillons précieux, voici ceux d'un métal plus pratique, le graphite, la plantagine qu'extraient des célèbres mines de la Sibérie-Noire, les forçats russes. Voici à présent des objets en malachite, depuis des bijoux jusqu'à des tables, des meubles, puis des agates sous toutes les formes.

Mais une des merveilles qui étonnent le plus,

c'est, à côté de ces somptueux draps en or tissé, étoffes royales d'un travail précieux et d'une richesse inestimable, c'est, dis-je, ces tissus de mousseline, si fins, si délicats, qu'on ne croirait pas des doigts humains assez légers pour en tisser les trames. On les fait passer dans une bague, en les froissant à peine.

Puis voici des bijoux, de formes particulières et toutes originales, des plaques d'or et d'argent relevées de gracieuses figurines, des boucles d'oreilles, larges anneaux, des ceintures en filigranes, qui ceignent les blouses des filles de Nijni-Novogorod et les vestons des hommes de Kiew.

Puis, au milieu de ces parures, des armes aux formes bizarres, des sabres arméniens enrichis de coquillages, de pierreries; des fusils à longues crosses incrustées de nacre et d'or, aux canons sculptés artistement, des casques, des harnachements d'une richesse inouïe, etc.

Enfin des produits, des armes et des outils des nouveaux pays conquis par la Russie et que traverse le nouveau chemin de fer de Samarcande.

Grèce.

Par un contraste original, juste en face du pavillon chinois, où tout est bizarre, étrange, où le laid même est célébré, se trouve le pavillon de la Grèce, cette mère du beau, de l'architecture grandiose et bien ordonnée.

La Grèce a adhéré tout de suite à l'invitation faite par le gouvernement français de participer à notre

Exposition. En nation restée toujours amie, elle a tenu à honneur d'apporter l'antique relief de ses chefs-d'œuvre inestimables, qui inspirèrent tous ceux de l'univers, dans ce grand concours des nations.

La place qu'occupe ce sympathique peuple n'est pas grande, mais c'est peut-être la plus belle, la plus riche. Riche, non pas au point de vue commercial, car ce qu'elle offre surtout à notre admiration, ce ne sont point des objets que l'on cote sur les marchés, mais de ces pièces de marbre idéales, dont les sœurs font l'orgueil des musées qui les possèdent.

Devant cela, il n'y a pas à discuter ni à en apprécier la valeur, il n'y a qu'à admirer.

La Grèce a envoyé ce qu'elle avait de plus beau, et sa galerie a vu passer ce que le monde compte de savants, de littérateurs et d'artistes. Cet hommage rendu au berceau de la poésie de l'art est le plus flatteur, n'est-ce pas, qui se puisse rendre, et doit seul, suffire à la gloire d'une nation.

Saint-Marin.

La plus ancienne république du monde, celle qui, à la rigueur, pourrait se déclarer l'héritière de la République romaine, ne pouvait manquer de se faire représenter à l'Exposition de 1889.

Elle y tient en effet une place honorable, grâce à l'activité et au dévouement de M. le baron Morin de Malsabrier, qui a obtenu qu'on doublât l'emplacement à elle primitivement affecté.

On pénètre dans cette section par une façade monumentale d'un grand caractère, et l'on est surpris, dès l'entrée, de l'ensemble que forme l'agencement des produits exposés par ce brave petit peuple de quelques milliers d'âmes.

Le froment, le maïs, l'huile, des fromages, la laine, le vin, le soufre, les racines d'iris, une excellente qualité d'absinthe et des pierres très recherchées, tels sont les produits principaux de cette république microscopique.

Serbie.

La Serbie, un des cinq Etats européens qui aient adhéré officiellement à l'Exposition, a obtenu un emplacement relativement considérable.

Sa façade, sans pouvoir rivaliser avec celle du Japon, est fort remarquable, et l'exposition très attrayante. Ce qu'on y remarque de plus curieux, c'est une quantité extraordinaire de dentelles dans le genre de celles qu'on portait en France sous Louis XIII, et qui sont fabriquées par des hommes.

Les costumes du pays sont intéressants... Il faut examiner attentivement des bijoux assez frustes, mais très originaux, et des objets de sellerie d'une forme peu commune.

La Serbie s'est manifestée d'une façon beaucoup plus complète dans l'Exposition des produits alimentaires.

Le Japon.

Les peuples de l'Extrême-Orient ne sont pas créateurs, mais ils ont un goût artistique, grâce auquel ils peuvent tenir une place presque sans rivale pour la fabrication de certains objets de luxe, tels que les bagues, les armures, les incrustations, les porcelaines, etc., etc.

Nous ne croyons pas que l'industrie japonaise ait rien imaginé de bien nouveau pour figurer à notre exposition. Mais il reste à ce pays de la fantaisie et de la joie tant de secrets à nous dévoiler, tant d'étonnements à nous procurer, que pendant des années et des années il pourra nous charmer par l'exhibition d'œuvres décoratives ou artistiques dont la splendeur est vraiment incomparable.

A une autre place nous avons parlé de la façade sans rivale de cette section. Si vous entrez, c'est un éblouissement. La coquetterie, la fraîcheur des objets, la sympathie des couleurs, l'habileté de l'arrangement, tout contribuera encore une fois à faire de ce petit coin le rendez-vous des amateurs et des curieux.

Siam.

Voici l'Indo-Chine avec ses arts d'une extrême simplicité ou d'une surprenante grandeur.

Le royaume de Siam, très heureusement installé à quelques pas de la rue du Caire, montre aux visiteurs des ouvrages en ivoire, des petits travaux en

bambous et les reproductions du monument où règne pour ainsi dire le fameux éléphant blanc.

Egypte.

Nous vous avons, à propos de la rue du Caire, au cours de notre troisième journée, nous vous avons dit les charmantes imaginations que les Français en Egypte ont trouvées pour faire de cette partie du Champ-de-Mars la plus originale et la plus attrayante petite foire que l'on puisse voir.

Nous n'y reviendrons pas, si ce n'est pour constater encore une fois le succès qu'elle obtient.

Perse.

Comme Sa Majesté le Shah de Perse doit venir visiter l'Exposition vers la fin de juillet, la section persane, grâce aux soins de M. Nazare-Agha, sera le plus parfait résumé de toutes les curiosités et de tous les produits du pays de Nass-er-Eddin.

Mais ce qui dépassera en splendeur tout ce qu'on peut imaginer, ce sont les tapis de haute laine dans lesquels les pieds s'enfoncent comme en des toisons et où les couleurs incomparables se marient entre elles de la plus miraculeuse façon.

Là aussi on voit une façade étonnamment curieuse que nous ne saurions trop recommander à nos lecteurs.

HUITIÈME JOURNÉE

LA GALERIE DES MACHINES

ET

LA SECTION D'ÉLECTRICITÉ

Etonnement. — Fondations. — Grande nef. — Poids et couverture. — Vestibule. — Entrée. — Force motrice. — Fonte roulante des exposants. — La section d'électricité.

La puissante poussée de sève nouvelle, d'efforts gigantesques, provoquée par les Expositions universelles, se manifeste partout, même dans les constructions destinées à abriter les produits du travail et de la science appliquée. Nulle part cependant cette manifestation n'a revêtu un caractère plus grandiose que dans la *Galerie des Machines*.

De loin, cette merveille se pose en point d'interrogation ; de près, elle écrase le regard par ses proportions insolites.

Quand vous descendez l'avenue magistrale des

Champs-Élysées, si vos regards se portent à droite, à travers les échappées de la rue de Marignan ou de l'avenue d'Antin, vous apercevez dans le lointain une colline miroitante qui borne l'horizon. Qu'est-ce? A-t-on déplacé, rapproché les coteaux de Suresnes et de Saint-Cloud? Non; c'est tout simplement la toiture de l'immense Palais des Machines, sorte de cathédrale fantastique qui a la Tour Eiffel pour clocher aérien.

Grouper dans une même enceinte, selon le programme de l'Exposition de 1889, la totalité des machines, c'était faire énorme et beau, c'est-à-dire résoudre un problème presque insoluble.

Cette chose impossible, sous la haute et remarquable direction de M. Contamin, nos architectes et nos ingénieurs l'ont tentée, et aujourd'hui ce qui paraissait être du domaine de la fable, ce qui semblait n'être qu'un rêve irréalisable est un fait accompli.

M. Dutert, l'éminent architecte, à qui revenait la tache d'ériger cette partie de l'Exposition, MM. Contamin, J. Charton et Pierron, ingénieurs, ont fait ce tour de force et exécuté ce chef-d'œuvre de la construction en fer. — Ils ont couvert un espace de 48,335 mètres carrés — environ 5 hectares — d'une grande nef de 115 mètres de portée, sans appui intermédiaire, épaulée de deux galeries latérales avec premier étage.

Commencé en avril 1888, poursuivi avec une régularité mathématique, ce travail surprenant s'est élevé dans des condition d'élégance et de solidité à toute épreuve.

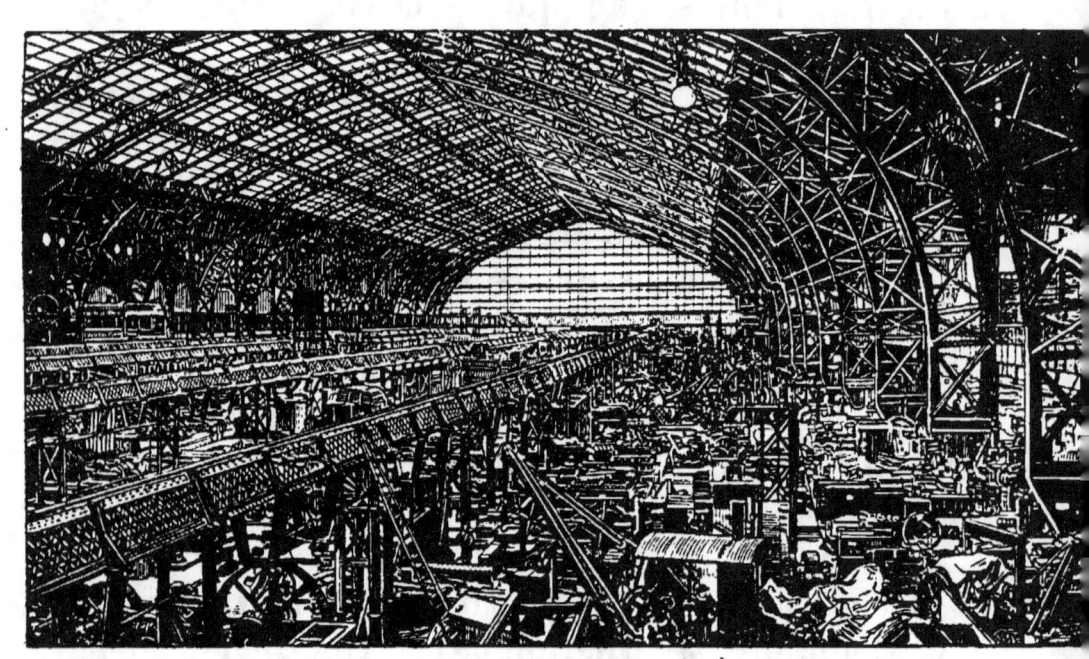

La Galerie des Machines.

FONDATIONS

Les fondations du Palais des Machines, commencées le 5 juillet 1887, ont été achevées le 21 décembre de la même année. Elles se composent de deux rangs de grandes piles destinées à supporter les pieds de grandes fermes de 115 mètres, et d'une série de points d'appui entourant la grande nef et soutenant les piliers des galeries latérales et des tribunes. Cette vaste construction ne comporte aucune cave.

Les quarante piles sont des blocs de maçonnerie de meulière complètement isolés et distants les uns des autres de 21m 50 d'axe en axe pour les travées courantes. — Chacune des piles, recevant le sabot de fonte d'un pied de ferme, peut résister à une charge verticale de 412.000 kilogrammes et à une poussée horizontale de 115.000 kilogrammes.

Ces chiffres représentent la poussée totale y compris le poids de la toiture et les charges accidentelles, effort du vent, etc.

Pour répondre à de pareilles conditions de résistance, il ne fallait pas songer à employer des matériaux de second ordre; aussi l'architecte n'a-t-il employé dans la construction de ces piles que le ciment de Portland. C'est ce même ciment qui a servi à hourder la meulière et à couler le béton. Ce béton est dosé à deux parties de ciment et trois parties de cailloux.

L'homogénéité des piles est ainsi complète. La nature du sol est bonne dans les parties qui n'ont pas été remuées. A une faible profondeur, on y

trouve un banc épais de 5 à 7 mètres de sables d'alluvion formant une assise très résistante. Malheureusement, les fêtes et les Expositions qui s'y sont succédé ont souvent bouleversé le terrain et y ont laissé des traces profondes. C'est ainsi qu'on trouve à chaque pas des massifs de béton provenant des Expositions de 1867 et de 1878, des égouts abandonnés et jusqu'aux vestiges des fossés qui entouraient le Champ-de-Mars à l'époque de la fête de la Fédération.

Les travaux de fondation du Palais des Machines ont duré six mois, et n'ont donné lieu à aucun accident sérieux, malgré les difficultés réelles qu'ont présentées les fouilles et le battage des pieux au milieu d'un terrain de remblais sans consistance et de nature très ébouleuse.

GRANDE NEF — DIMENSIONS

Le Palais des Machines a une longueur de 420 mètres et une largeur de 115. Il s'étend le long de l'avenue de la Motte-Piquet, faisant ainsi face à l'Ecole militaire. — Sa gigantesque charpente est constituée par une série de 20 fermes métalliques de 115 mètres de portée dont 18 courantes semblables et deux de têtes doubles. Elles sont réunies les unes aux autres sous les combles au nombre de 10 par travée, et, dans la hauteur du Palais, par des poutres formant balcon mi-partie planes, mi-partie à treillis, et des arcades en fer et tôle du commerce.

Jamais pareilles dimensions n'avaient été atteintes. Les fameuses fermes métalliques de la gare de

Saint-Pancras, à Londres, les plus grandes qui eussent été construites jusqu'à ce jour, n'ont que 73 mètres d'ouverture. Les nouvelles fermes présentent, en outre, cette double particularité : elles n'ont pas de tirants et elles sont articulées, appuyées sur des pivots à la base et au sommet.

Leur hauteur est de 48 mètres; elles pourraient abriter l'Arc-de-Triomphe de l'Etoile ! La colonne de la place Vendôme y circulerait d'un bout à l'autre ! Mais tout, dans cette admirable construction, est si bien proportionné que l'on ne s'aperçoit réellement de la hauteur de ces fermes que lorsqu'on se trouve sur leur faîte.

MONTAGE DES GRANDES FERMES

Les difficultés que présentait le montage de ces fermes n'étaient pas ordinaires; elles ont été vaincues de façon différente par deux soumissionnaires, la compagnie de Fives-Lille et la société des établissements Cail.

Le système employé par la compagnie de Fives-Lille est fort original et fort rapide.

L'ingénieur de cette compagnie, M. Lantrac, sous la direction de M. Duval, imagina un échafaudage composé de trois grands pylônes. Ceux-ci montés sur galets et se mouvant avec facilité, malgré leur dimension, ont permis de monter chaque ferme en quatre tronçons pesant chacun près de 50 tonnes (50,000 kilog.).

On assemblait d'abord et on rivait sur le sol les morceaux constituant les quatre tronçons. On pro-

cédait ensuite à la « mise au levage de côté », c'est-à-dire qu'on soulevait les piliers des deux pieds au moyen de puissants palans, en les faisant pivoter autour de l'articulation inférieure. — Quand ces deux masses métalliques étaient mises en place dans leur position verticale, on procédait à la « mise au levage du milieu », c'est-à-dire qu'on élevait les deux tronçons de la partie médiane jusqu'à ce qu'ils atteignissent le sommet de l'échafaudage. — Cette opération exige une précision mathématique et une véritable perfection dans tous les engins du levage.

La vitesse ascensionnelle de ces tronçons, malgré leur poids considérable, est de dix mètres environ par heure : une fois les pylônes à l'emplacement voulu, il suffit donc de quelques heures pour élever dans les airs et faire ressembler à de légères armatures ces masses de fer, d'un aspect si lourd quand elles gisent sur le sol.

La société Cail, au contraire, a construit la ferme par petits fragments n'excédant pas trois tonnes (3,000 kilog.), à l'aide d'un échafaudage continu sur lequel repose l'arc jusqu'à parfait achèvement.

Lequel de ces deux systèmes est le meilleur? La réponse est fort difficile, chacun d'eux ayant ses avantages et ses inconvénients spéciaux, et tous les deux ayant donné sans accroc les admirables résultats que contemplent les visiteurs.

POIDS ET COUVERTURE

Ce gigantesque ensemble, commencé dans les premiers jours d'avril 1888, a été terminé dans les

derniers jours de septembre de la même année. Il n'a donc fallu que six mois pour exécuter ce magnifique travail, et la réussite parfaite de l'opération est un nouveau succès pour l'industrie française. Six mois seulement ! pour édifier ce hall immense qui pèse 7 millions 784,519 kilog.

La couverture de la nef est en dalles de verre de Saint-Gobain ; les parties basses vers les chéneaux — les rampants du toit — sont pleines et couvertes de décorations en relief et peintes. Les écussons des chefs-lieux de département, des principales villes de nos colonies et des capitales des pays étrangers y sont représentés. Les armes de la ville de Paris occupent le centre de la trouée du milieu : Marseille, Lyon, Lille, Bordeaux, occupent des points importants.

Pour l'étranger, on relève les armes de Washington, Londres, Saint-Pétersbourg, Vienne, Pékin, Rome, Copenhague, Téhéran, Mexico, La Haye, Athènes, Lisbonne, Bruxelles, To-Kio, Buenos-Ayres, Siam, Stockholm, Tanger, Rio-de-Janeiro, Le Caire, Belgrade, Bucarest, Luxembourg, etc , etc.

Cette décoration, qui couvre une surface de 18,000 mètres (près de 2 hectares), très sobre et très colorée à la fois, contribue à donner à l'ensemble un haut caractère artistique. Elle est complétée par l'effet brillant des vitraux placés aux deux extrémités.

PIGNONS, BAS-CÔTÉS ET TRIBUNES

Les pignons qui ferment la grande nef ont exigé la mise en œuvre de 1 million 200,000 kilog. de fer,

masse qui disparaît sous les décors et les bas-reliefs.

Le pignon de l'avenue de Suffren est décoré, au centre, de vitraux représentant la bataille de Bouvines. Le pignon de l'avenue de La Bourdonnais, qui constitue la principale entrée du palais des machines, est flanqué de deux pylônes en fer et à jour de 35 mètres de hauteur, renfermant l'un, l'escalier de service, l'autre, un ascenseur électrique.

Ces pylônes portent en relief les armes et les attributs de la ville de Paris. L'archivolte est décorée des armes des principaux pays participant à l'Exposition, tels que les États-Unis, la Grande-Bretagne, la Belgique, la Suisse, la Russie, l'Autriche, l'Italie, le Japon, l'Espagne, le Brésil, le Mexique, les Pays-Bas, la Norwège, la République Argentine, la Grèce, le Maroc, l'Egypte, le Chili, etc., etc.

Les verrières reposent sur un arc plein en staff, orné d'un grand rinceau décoratif accompagné d'instruments de travail. Cette arcade décorative est épaulée par deux groupes remarquables de sept mètres de haut : la *Vapeur* et l'*Electricité*, exécutés par MM. Chapu et Barrias.

L' « Electricité » est représentée sous les traits de deux femmes, la positive et la négative, qui se donnent la main pour produire le courant. Ce groupe ingénieux est placé en face de la statue de Chapu qui représente la Vapeur.

La construction métallique des bas-côtés a nécessité l'emploi de 2 millions 968.056 kilog. de fer. Ces bas-côtés ont un premier étage formant galerie de 15 mètres de largeur, promenoir qui circule tout

autour du Palais, et d'où l'on domine l'ensemble de la construction. Inutile de dire que c'est un des points les plus courus de l'Exposition. — Les parois verticales des bas-côtés sont décorées de parties pleines composées de briques rouges et blanches d'un heureux effet; les verrières sont en verre blanc, et les bordures en verre émeraude; les plafonds sont ornés de staff en relief.

VESTIBULE ENTRÉE

Le vestibule principal de l'entrée intérieure correspondant au palais des Expositions diverses, comprend un bel escalier double. La rampe est en fer forgé et bronze, véritable œuvre d'art. Deux figures en bronze, exécutées par MM. Cordonnier et Barthélemy, ornent les départs de l'escalier; elles portent chacune un groupe de vingt lampes à incandescence.

Le vestibule est couvert par une coupole portant sur pendentifs. M. Dutert a eu l'heureuse idée d'y rappeler les principales forces productives de la France. C'est ainsi que le plafond est décoré d'une verrière rappelant les principales productions de l'agriculture : le lin, le chanvre, le blé, le maïs, etc. Les pendentifs peints représentent les arts, les sciences, les lettres, le commerce. Le bas de la coupole est orné de groupes d'enfants tenant des attributs des principaux corps d'état. Dans les voussures latérales des cartouches contiennent les attributs de la justice, de la marine, de la guerre et de l'instruction publique. Les peintures décoratives sont de

MM. Rubé, Chaperon et Jambon, et les sculptures de M. Jules Martin. Enfin six fenêtres éclairant ce vestibule sont décorées de figures allégoriques symbolisant l'orfévrerie, l'ébénisterie, la verrerie, la céramique, etc.

Des vitraux représentant les Arts décoratifs, décorent les fenêtres des pignons; enfin une verrière, également exécutée avec une grande habileté par M. Champigneulle fils, de Paris, occupe le centre; cette verrière, éclairée le soir, en transparent, par de puissants régulateurs électriques dissimulés dans le comble, représente les principales productions de l'agriculture française et coloniale.

FORCE MOTRICE

L'esquisse, dans ses grandes lignes, du Palais des machines serait incomplète si elle ne faisait connaître la source des forces qui actionnent les géants de fer et d'acier abrités sous ces voûtes pyramidales.

Les générateurs de vapeur prennent place dans la cour de la force motrice en façade sur l'avenue de La Motte-Piquet; la quantité totale de vapeur pour la fourniture de laquelle il a été traité avec les exposants constructeurs est de 496,000 kilogs à l'heure. Cette vapeur est destinée à mettre en mouvement les machines motrices, et tous les appareils à vapeur en activité qui seront installés par les exposants du Palais des machines.

Ces machines génératrices sont au nombre de 32, dont 31 destinées à actionner les arbres de couche

de la transmission principale du mouvement du Palais des machines, et une à un transport de force par l'électricité qui actionne la transmission de la classe 49 (agriculture), sur le quai d'Orsay. Sur les 31 moteurs, 28 actionnent les quatre grandes lignes d'arbres sectionnées elles-mêmes en 28 tronçons; les trois autres actionnent des arbres de couche spéciaux. — En somme la force motrice totale disponible sur les arbres de couche du Palais des machines s'élève à près de 2,600 chevaux.

La transmission de mouvement principale comprend les quatre lignes d'arbres de couche que l'on voit d'un bout à l'autre du Palais, et qui ont chacune une longueur de 300 mètres. C'est sur ces lignes d'arbres que les exposants prennent la force motrice nécessaire à actionner leurs appareils.

PONTS ROULANTS

Le service de la manutention pour l'aménagement des machines exigeait un appareil spécial. M. Vigreux, chef du service mécanique électrique à la direction générale de l'Exploitation, a eu l'heureuse idée de construire deux ponts roulants, d'une portée de 18 mètres et d'une puissance de 10 tonnes. — Ces ponts roulants sont mis, pendant la durée de l'Exposition, à la disposition des visiteurs qui ne veulent pas se contenter des galeries circulaires de 15 mètres de largeur dont nous avons déjà parlé.

Par l'élégance de sa construction, par la hardiesse de son immense enjambée de 115 mètres,

par sa hauteur vertigineuse de 48 mètres, le Palais des machines est un monument unique au monde. Aussi a-t-il été décidé que ce chef-d'œuvre ne serait pas démoli et vendu comme vieille ferraille après l'Exposition; mais conservé, pour augmenter la nombreuse et admirable série des monuments de Paris.

LES EXPOSANTS

Comme on le pense bien, il ne peut entrer dans notre cadre de décrire une à une les innombrables machines qui toussent, sifflent, ronflent et hurlent dans ce hall merveilleux. Il en est de toute sorte et de tout pays. Ce sont les Américains qui sont arrivés les premiers. Puis on a vu se manifester les Anglais et peu à peu les autres nations s'y sont mises, y compris la France.

Le jour de l'inauguration il y avait à peine vingt machines qui fonctionnaient, aujourd'hui c'est un remue-ménage effrayant et rien ne peut donner, comme ces engins, une idée de la puissance humaine. On dispose là d'une force motrice de 5,640 chevaux. Les arbres de transmission ne prenant guère que 2,000 chevaux, il y aura pour l'imprévu une réserve largement suffisante, d'autant plus que des moteurs à gaz donneront en outre une force de 300 chevaux pour les petites machines-outils.

Sans nous assujettir à une nomenclature qui n'en finirait pas, nous pouvons citer quelques installations qui méritent une mention toute particulière.

C'est ainsi que, du haut des ponts roulants, quand vous vous offrirez cette promenade, vous pourrez voir une machine d'une puissance de 1,000 chevaux dont le cylindre pèse à lui seul 22,000 kilogr. et les bâtis 20,000.

Remarquez aussi les grosses machines du Creuzot, de Vierzon, celles des maisons Biétrin, Lecouteux, Garnier ; celles de Windsor, de Fives-Lille et de Cosse et fils.

La Compagnie française des moteurs à gaz y est également très bien représentée.

UNE MACHINE MICROSCOPIQUE

Une des curiosités de l'Exposition sera une machine à vapeur fabriquée par un horloger, qui est en même temps un mécanicien et un artiste. C'est certainement la plus petite machine qui existe au monde. Elle pèse trois grammes et a un centimètre et demi de hauteur. Elle se compose de 180 pièces métalliques ; voilà deux ans que le constructeur y travaille. Ajoutons qu'elle fonctionne très bien et que, avec quelques gouttes d'eau, on peut mettre en mouvement ce moteur liliputien.

LA SECTION D'ÉLECTRICITÉ

Pour terminer cette journée, et si vous voulez passer une soirée agréablement, il faudra vous donner l'inénarrable spectacle de la section d'électricité.

Entre le grand palais des machines et l'Exposition des industries diverses existe une galerie

relativement étroite où fonctionnent les appareils des électriciens. Quelques-uns, à la vérité, comme Edison, se sont offert le luxe d'une installation particulière, mais cela ne diminuera en rien l'imposante beauté de celle-ci.

Que vous dirai-je? C'est un éblouissement. Depuis que la terre existe, on n'a pas vu une pareille débauche d'éclairage. Le soleil en est certainement humilié. On y voit trop. Les myopes en sont scandalisés et les presbytes ravis.

Jugez donc. Il y a là une lampe, une seule lampe, dont le foyer ne compte pas moins de quinze mille petites lampes à incandescence.

Il faudrait, pour que la fête fût complète, il faudrait que l'on pût faire revivre nos grand' mères, celles qui s'émerveillaient devant l'éclairage de M. Quinquet, et les transporter brusquement dans ce palais de la lumière.

Vous comprenez bien d'ailleurs que là, comme tout à l'heure dans le palais des machines, nous ne pouvons entrer dans le détail. Les électriciens sont légion et leurs systèmes aussi nombreux que les sables de la mer. Des volumes ne suffiraient pas à les expliquer, et, notre principal souci étant de ne pas vous ennuyer, nous finirons ainsi cette huitième journée.

NEUVIÈME JOURNÉE

LE BORD DE L'EAU

Quai d'Orsay. — Du Champ-de-Mars aux Invalides.

Nous avons déjà visité le Champ-de-Mars et les Invalides. Aujourd'hui nous allons parcourir l'Exposition agricole qui leur sert pour ainsi dire de trait d'union et toute cette longue bordure d'élégantes constructions de bois à revêtements de plâtre qui s'étend sur la berge depuis le pont d'Iéna jusqu'à l'esplanade des Invalides.

Suivons la Seine en remontant son cours ; nous rencontrons d'abord une longue galerie de machines, annexe de la classe 52, derrière laquelle se trouvent : le petit pavillon du duc de Feltre, deux machines élévatoires exposées par M. Thomas Powel et MM. de Quillac et Meunier, et le hangar de la Société centrale d'électricité. Ensuite, à droite et à gauche du

pont d'Iéna se trouvent l'exposition et le panorama du pétrole, installés par MM. Deutsch, frères. Lors des inondations qui survinrent à la fin de l'hiver les travaux d'installation furent sérieusement menacés; une immense cuve de fer de 18 mètres de diamètre sur 8 mètres de hauteur resta longtemps envahie par les eaux. Les dégâts furent heureusement moins considérables qu'on ne pouvait le craindre et la société du pétrole fut prête à temps. C'est dans cette cuve jadis inondée qu'on a installé un très curieux panorama représentant les principaux gisements pétrolifères d'Amérique et de Russie.

Le bâtiment qui suit et dont l'architecte est M. Proust, est affecté à la marine de Commerce. Il est accompagné d'un port installé sur le modèle des ports ordinaires de la marine fluviale. Exposition très intéressante et particulièrement instructive qui mérite d'être examiné avec attention.

PANORAMA TRANSATLANTIQUE

Plus haut, à la hauteur de l'avenue de La Bourdonnais, nous rencontrons le Panorama de la Compagnie Transatlantique. C'est une construction polygonale, élevée sur pilotis et dont l'extérieur est décoré d'immenses cartes géographiques représentant tous les pays du monde reliés aux différents Ports Français par les paquebots de la Compagnie. En entrant, on se trouve dans l'escalier d'un grand steamer dont on visite successivement les deux étages principaux. C'est la reproduction exacte, en naturelle grandeur, du paquebot la *Touraine* que l'on est en

train de construire. Onze dioramas, dus à MM. Poilpot, Offbaner, Montenard et Motte, nous montrent l'installation luxueuse d'un grand Transatlantique, les salons, le fumoir, les cabines des passagers. A côté sont reproduites plusieurs scènes d'un effet saisissant : l'arrivée d'un steamer à New-York, les vues des principaux ports de la Compagnie Transatlantique, ses immenses chantiers de construction.

On débouche enfin sur le pont du navire, et là, l'illusion est telle que, au mouvement près, on se croit en pleine mer. Au loin on aperçoit le port du Havre et les falaises environnantes battues par les flots. Si on reporte les yeux autour de soi, on voit le gréement complet d'un navire avec son mât et tous ses cordages ; et tout cela se prolonge et se termine si bien sur la toile peinte qu'on ne saurait vraiment dire où s'arrête le véritable navire sur lequel on marche et où commence l'œuvre de l'artiste. Tout autour on aperçoit rangée la belle Flotte de la Compagnie Transatlantique, formée de steamers de tous tonnages, depuis les énormes vapeurs de la ligne de New-York jusqu'aux plus modestes bâtiments des lignes d'Algérie.

PISCICULTURE — OSTRÉICULTURE

Après le beau panorama de M. Poilpot se trouve la classe 77, — poissons, crustacés et mollusques. Elle est composée des deux pavillons de la Pisciculture et de l'Ostréiculture. Le premier contient des poissons vivants et tout le matériel de l'élevage de ces animaux. Le second, plus grand, est consacré

exclusivement aux huîtres. Il y en a là de toutes les espèces, si tentantes derrière la vitre qui les protège, qu'on les quitte avec le regret de ne pas lier plus intimement connaissance avec elles.

PALAIS DES PRODUITS ALIMENTAIRES

Nous visitons le très-intéressant bâtiment des chambres de commerce maritimes, puis nous arrivons au vaste palais des produits alimentaires. Ce beau monument, construit aux frais des exposants, est l'œuvre de l'architecte Raulin. La façade sur la Seine en est du plus gracieux effet. La décoration, aussi bien à l'intérieur qu'à l'extérieur, respire la gaîté, comme il sied au Temple de la Gourmandise.

L'édifice est composé de deux galeries superposées, l'une sur la berge de la Seine, qui a l'aspect d'un chai, l'autre au niveau du quai. La première contient tous les spécimens de notre production vinicole et de notre industrie des liquides. Ce ne sont que bars de dégustation élégamment construits et décorés, où chacun peut goûter à son aise, moyennant finance, bien entendu, les vins des crus les plus renommés ou les plus inconnus et les liqueurs de toutes marques. Qui voudrait avoir un aperçu de tout aurait fort à faire, mais la besogne est pour d'aucuns agréable! L'étage supérieur renferme les échantillons des classes 67 (céréales, produits farineux avec leurs dérivés), 68 (produits de la boulangerie et de la pâtisserie), et (72 condiments, stimulants), — sucres et produits de la confiserie. Ici

encore on peut goûter à tout. Il y a de quoi satisfaire les plus gourmands. On peut en un mot dans ce palais enchanté faire un repas délicieux et l'arroser copieusement.

On entre de plain pied par une porte monumentale dans le vestibule du premier étage. C'est là qu'est exposé l'énorme tonneau de la maison Mercier d'Epernay, le roi des tonneaux, qui peut contenir 80 barriques de vin ou 20,000 bouteilles environ.

Nous voyons ensuite l'élégant petit palais d'exposition du Portugal encore en construction au moment où paraît notre première édition.

CZARDA HONGROISE

En face de la porte du palais des produits alimentaires est une czarda hongroise, café-restaurant de construction rustique, où l'on boit d'excellents vins de Hongrie, et devant lequel est installé un orchestre de tziganes sous la direction du maestro Ficher Poldi, qui exécutent avec un brio incomparable et une maestria endiablée les airs populaires de leur pays. — C'est le rendez-vous des amateurs de cuisine exotique et de musique empoignante.

EXPOSITIONS AGRICOLE ET VITICOLE

Aussitôt après le panorama de la Compagnie Transatlantique, le long du quai d'Orsay, commence l'exposition agricole et viticole. Elle est contenue dans de longues galeries qui se prolongent sur deux

lignes parallèles jusqu'à l'Esplanade des Invalides, occupant une surface de 26,000 mètres carrés.

En 1878, l'exposition d'agriculture, déjà très importante, était située dans une partie du Champ-de-Mars conduisant à une porte de sortie où l'on pouvait très bien se dispenser d'aller. Aussi, nombre de visiteurs, craignant de n'y rien voir que de technique et d'ennuyeux — pour beaucoup ces deux mots sont synonymes, — passaient sans donner un regard aux galeries agricoles. Aujourd'hui, on les a sagement placées sur le chemin qui mène du Champ-de-Mars aux Invalides et le visiteur, forcé d'y passer en se promettant de ne faire que traverser, est tout surpris de rester là des heures. C'est que cette exposition est loin de manquer d'intérêt. Il y a certainement des parties qui regardent surtout les spécialistes, telles que les classes 73 *bis* et 73 *ter* (agronomie, statistique agricole, organisation, méthodes et matériel de l'enseignement agricole), placées entre le Champ-de-Mars et le palais des produits alimentaires. Cela est surtout technique, mais l'intérêt croît quand on passe à l'exposition du matériel agricole et viticole située dans la galerie parallèle à la première, et s'étendant jusqu'au pont de l'Alma, après avoir été interrompue un moment, en face en palais des produits alimentaires, par la czarda hongroise dont nous avons parlé, et des spécimens curieux d'écuries.

Tous les modèles d'instruments employés aujourd'hui pour la culture de la terre et pour la vigne sont là, et on est surpris des merveilleux perfectionnements qu'on introduit chaque jour dans la construc-

tion du matériel agricole. L'œil s'arrête avec respect devant les énormes foudres qui contiennent plus de vingt-cinq mille litres. On s'arrête encore plus longtemps dans la classe 74 (produits agricoles) située entre le palais des produits alimentaires et la place de l'Alma. On y voit d'intéressants spécimens d'exploitations rurales et d'usines agricoles : distilleries, sucreries, raffineries, brasseries, minoteries, féculeries, amidonneries, magnaneries, fromageries, laiteries, tout cela est reproduit en petits modèles éxécutés dans la perfection.

EXPOSITIONS ÉTRANGÈRES

Après le pont de l'Alma, cette galerie se continue, ainsi que celle de la machinerie agricole, jusqu'à la hauteur de la rue Malar. Ensuite viennent les intéressantes expositions étrangères. L'Espagne d'abord a élevé là un palais avec façade sur la Seine du pur style mauresque dont l'architecture extérieure rappelle celle du célèbre Alhambra. En face est le pavillon des Colonies Espagnoles. Sous un hangar l'Italie expose un énorme foudre construit avec des bois venant de Trieste. Puis viennent les galeries d'exposition des États-Unis, de la Suisse, du Danemark, de l'Autriche-Hongrie, de la Norwège, de la Belgique, des colonies anglaises, de l'Italie, du Luxembourg et des Pays-Bas, de la Roumanie, et enfin de la Russie.

Tous ces pays sont représentés là par tous les plus curieux spécimens de leur matériel agricole et par leurs produits spéciaux. De place en place sont des

bars de dégustation. Aux États-Unis nous goûterons une sauce extrêmement relevée d'un goût très agréable. En Belgique nous boirons quelques bocks d'une bière délicieuse, en regardant les superbes collections de tabacs et de cigares. Et ainsi partout jusqu'à la fin de cette intéressante exposition étrangère, qui se termine au pont des Invalides. Là se trouvent encore deux galeries renfermant du matériel agricole et alimentaire anglais et on arrive sur l'Esplanade des Invalides. Citons pour finir quelques petites constructions en forme de chalets qui méritent bien qu'on leur rende visite : une boulangerie hollandaise où l'on mange tout chauds d'excellents petits pains, un moulin anglais, une laiterie anglaise et une beurrerie suédoise. Ces trois derniers pavillons sont tout au bord du quai à côté de l'exposition de la république Sud-Africaine. Là enfin sur la berge se trouvent le petit pavillon de la balnéothérapie et une galerie de machines, annexe de la classe 53.

DIXIÈME JOURNÉE

Les Invalides. — Exposition coloniale, Algérie, Tunisie, Sénégal, Palais des protectorats, Annam, Tonkin, Cochinchine, Kampany, Javanais. — Ministère de la guerre. — Économie sociale. — Secours aux blessés.

LA PORTE

Cette fois il faut arriver par le quai d'Orsay et entrer par la porte du ministère des Affaires étrangères. Ah! vous ne pourrez pas vous tromper, on la voit de loin cette porte qu'on a baptisée monumentale et qui mériterait surtout le nom de bizarre. L'intention de l'architecte était bonne comme toutes les intentions dont l'enfer est pavé. Cet homme, probablement éminent — car les architectes le sont tous — a voulu réunir en un seul morceau la plupart des effets et des beautés semés, pour ainsi dire, dans l'Extrême-Orient et donner d'un seul coup une idée de ce qu'on va voir sur l'Esplanade des Invalides. Mais, à notre humble avis, l'ensemble est contourné, légèrement criard et quelque peu stupéfiant. Néanmoins, vue de loin, et surtout quand elle est éclairée

par un beau soleil, cette entrée vous tire l'œil et a cet avantage, de dire, un peu trop haut — ce qu'elle est chargée de nous faire savoir.

LE CHEMIN DE FER

A peine entré nous trouvons la gare du chemin de fer Decauville. Ici nous nous permettrons encore une légère critique. La voie de ce railway, qui n'est défendue par aucune barrière, coupe la grande place en deux et force le public à la plus grande attention, car il y a, peut-être à certaines heures du jour un véritable danger à passer par là, quand les trains d'aller et de retour seront nombreux. Mais un homme averti en vaut deux et puisque vous voilà prévenus, veillez sur vos enfants et sur vous-mêmes. Le sifflet de la locomotive et le service d'ordre sont d'ailleurs là pour vous prévenir.

COUP D'ŒIL A GAUCHE

Avant de pénétrer dans les pays d'enchantements qui nous attendent, coulons quelques détails qu'il ne faut pas passer sous silence. D'abord c'est un kiosque où est exposé certain apéritif, connu maintenant dans toute la France et qui fait plus de réclame que de bien à l'estomac.

Derrière ce minuscule pavillon est installé un chemin de fer à traction par l'air comprimé qui mérite l'attention des hommes compétents en cette matière.

LA FÉERIE

Ceci dit et compris, traversons la voie, gagnons la grande allée qui sépare en deux toute l'Esplanade et jouissons des éblouissements qu'on nous a réservés dans ce coin incomparable.

La sultane Sheherazade n'a rien décrit de plus beau, dans les *Mille et une Nuits*, que le spectacle dont nous sommes frappés. C'est une féerie. Mais une féerie sans pareille. Toutes les couleurs, toutes les formes de monuments sont là pour vous charmer. L'art arabe, l'art hindou, l'art chinois accumulent ici leurs plus invraisemblables merveilles. Ce ne sont que dômes, clochetons, minarets, tours, encore et bien plus qu'au Champ-de-Mars. Il règne sur cet ensemble une sorte de joie sans pareille. Les yeux ne savent où se fixer tant ils sont sollicités de toute part, et l'on est tenté de courir au plus brillant, sans pouvoir dire où il est.

On marche dans un rêve.

Et, pour que l'illusion soit complète, voici que nous apercevons, grouillant sous les portiques, dans les cours, aux fenêtres, aux côtés des arcades, dans les souks, au milieu de villages improvisés d'innombrables personnages noirs, jaunes, bronzés, ou simplement bruns qui peuplent ces habitations, ces bazars, ces pagodes, ces palais.

Il y règne un mouvement incroyable. Le spectacle que nous sommes venus chercher est ainsi fait qu'il est en même temps composé d'êtres pour qui nous constituons, nous-mêmes, une curiosité.

Non seulement on nous montre les produits, les arbres, les maisons de peuples étranges, mais aussi ces peuples eux-mêmes avec leurs mœurs, leurs vêtements, leurs arts, leurs produits alimentaires, leurs plaisirs. Des boutiques sont pleines de marchands arabes, des restaurants indo-chinois nous offrent leurs plats inquiétants, un théâtre annamite nous convie à des représentations stupéfiantes. Regardez, ceci est un village tout entier où l'Afrique centrale a envoyé ses enfants. Sept à huit cents hommes ou femmes appartenant à toutes les parties du monde circulent, travaillent, chantent, font leur musique, jouent la comédie. Des danseuses exécutent leurs pas lascifs, des peintres Tonkinois reproduisent des scènes amusantes. C'est un fouillis, un diable-au-corps incroyable. Quand le chaud soleil de juin tombe plus ou moins brutalement sur cet ensemble on a la plus aimable impression de voyage qui se puisse éprouver. Vous pouvez vous croire en Algérie, en Tunisie, au Soudan, en Malaisie, en Chine, au Tonkin, au Cambodge, dans l'Inde, partout enfin. Mais procédons par ordre, s'il vous plaît, et commençons par le commencement.

L'ALGÉRIE

A peine a-t-on mis le pied sur la grande allée que le pavillon de l'Algérie se détache en blanc mat sur le feuillage déjà sombre des arbres.

On se croirait aussitôt transporté dans un de ces antiques bois sacrés, où dorment, à l'ombre des oliviers séculaires, sous les arceaux d'une mosquée

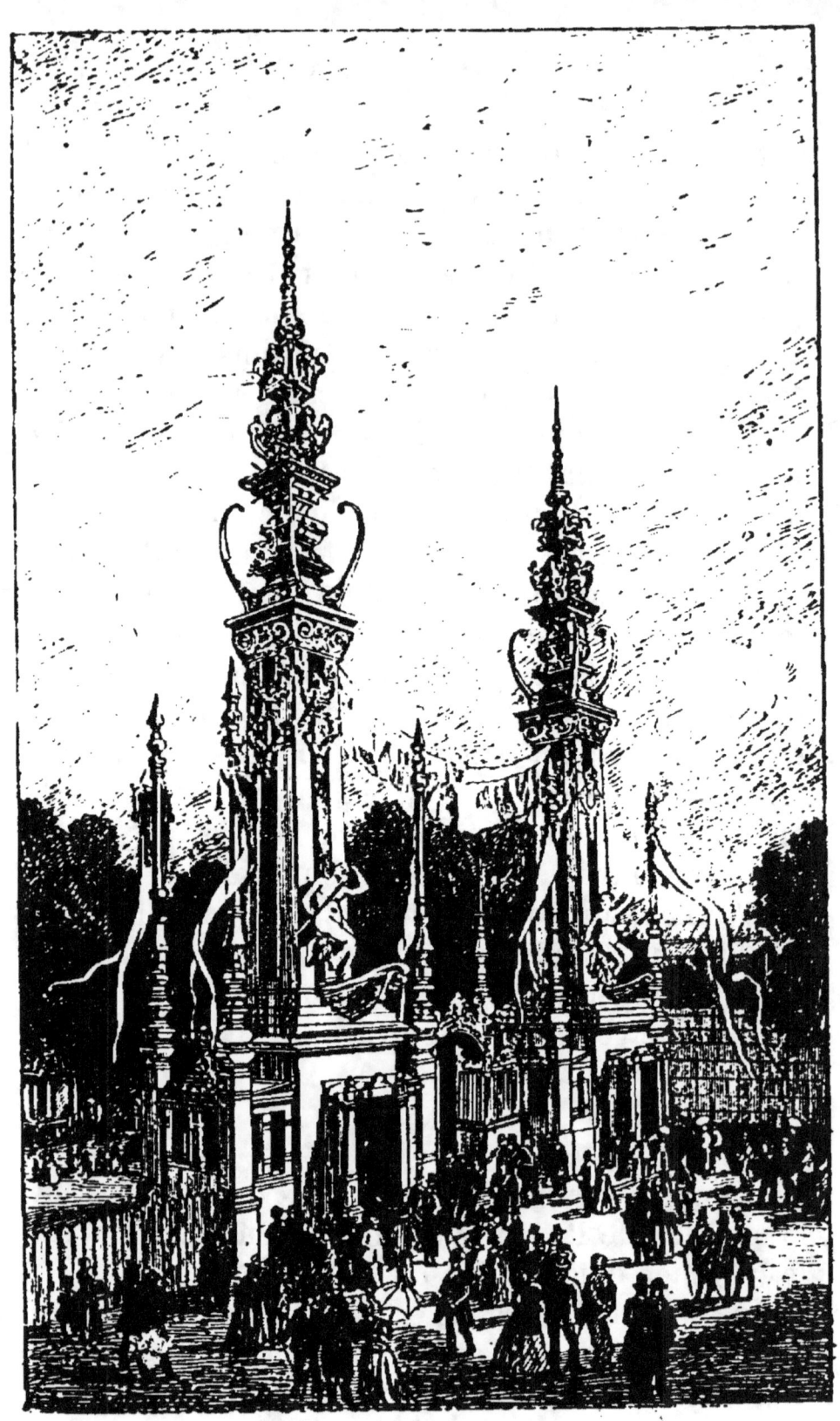

Porte du quai d'Orsay.

poétique, les restes sacrés d'un saint prophète. Oui, ce coin d'Algérie est si exactement reproduit par les architectes, MM. A. Ballu et E. Marquette, qu'en l'apercevant on a aussitôt l'illusion des sites radieux de notre plus belle colonie.

La façade principale parallèle à la Seine, est la reproduction de la célèbre et sainte Kouba, du puissant Sidi-Abderramam, que les fidèles mahométans vénèrent à Alger.

Son minaret carré où sont inscrits en relief les premiers versets du Coran, et dont la couleur blanche est adoucie par des ornements de faïence bleue, incrustés en losange, domine gracieusement tout le pavillon et porte suspendue la lampe en forme de gibet, selon la coutume algérienne, et l'étendard aux couleurs françaises.

Faisant suite au minaret, la Mosquée s'ouvre sur un triple portique à délicates colonnettes. C'est là que les croyants viennent se reposer avant d'entrer faire leurs dévotions dans le lieu saint.

Cette Mosquée forme un vestibule charmant au centre duquel s'élève une gracieuse statue allégorique de M. Gauthier, « l'Algérie ».

A gauche la galerie des Beaux-Arts, contenant des tableaux des peintres, qui essaient de retracer sur leurs toiles, remarquables pour la plupart et chaudement colorées, les reflets de ce soleil merveilleux.

Ils représentent généralement les Femmes Fellahs : des jeunes filles kabyles à la fontaine, gracieuses et presque nues comme des nymphes païennes, des paysages, des intérieurs arabes, des

scènes de la vie nomade ou de l'existence des indigènes, dans la cité, le tout original plein de poésie, un peu rude encore, comme les œuvres d'une école qui se fonde, mais vraiment artistique, faisant grandement espérer d'elle.

En face de l'entrée se trouvent la grande galerie et le salon qui la termine ; ce sont deux morceaux remarquables de l'architecture algérienne en ce qu'elle a de plus riche, de plus exquis. Les plafonds sont coupés par des traverses, qui portent des guirlandes de feuillages; des bouquets de roses, reliés entre eux par des mots arabes, en caractères infiniment contournés, entrelacés, et formant des écussons d'un travail, d'une finesse inouïs. Le tout est sculpté au couteau par les indigènes. Pas d'angles, pas de lignes crues, les bords sont arrondis et effacés pour l'œil sous une longue ligne d'or que relèvent des filets jaunes finissant dans un lointain vert-clair.

Les traverses reposent sur de fluettes colonnettes géminées en spirales, au fronton ne formant qu'un amas de fleurs.

Entre elles sont de petits coins mystérieux, ornés des tentures les plus riches en couleur, avec des meubles de repos : banquettes moelleuses, sophas voluptueux, tels qu'ils sont encore conservés en Algérie dans les vieux palais des maîtres d'autrefois, ces coins de prédilection du harem où le Bey s'entourait de ses favorites.

Une lumière douce arrive des étroites croisées, aux verres multicolores, qui atténuent les rayons d'un soleil ardent, tandis qu'en un coquet bassin,

le jet d'eau murmure délicieusement et envoie sa fraicheur, jusque-là... On comprend alors la mollesse et la volupté des Arabes, et dans ce milieu luxueux et féerique on pense, malgré soi, aux contes fantastiques de l'Orient doré.

Le pavillon algérien, est celui qui a peut-être le plus de succès, car tout s'y trouve réuni, la richesse artistique et le goût le plus pur.

En sortant du Café-Maure, on longe, parallèlement à la Tunisie, une autre façade du Palais Algérien, qui est une des choses les plus caractéristiques du monument, avec sa porte à grosses têtes de clous, en cuivre, artistement ouvragés, avec ses fenêtres à grillages, derrière lesquelles les belles mujères, toujours cloîtrées, regardent les passants. Ses revêtements de faïence, sa toiture bizarre, tout cela est parfait de ton, de cachet, de vérité.

En contournant le pavillon, et remontant vers le quai d'Orsay, se trouve une des galeries les plus curieuses de cette section.

Là, comme dans un coin de la cité arabe d'Oran, d'Alger ou de Constantine, sont installées de petites boutiques minuscules, où les ouvriers indigènes font sous nos yeux mille travaux.

Assis par terre, ils tissent, brodent, en s'aidant de leurs pieds fort adroitement.

Et tout autour de ces constructions élégantes et leur servant de cadre, les plus beaux spécimens de la flore d'Algérie, envoyés par le célèbre Jardin d'essai d'Alger, des palmiers aux feuilles immenses, des cactus, des aloès gigantesques. Dans ce milieu, comme pour compléter l'illusion, retentissent les

sons de la Nouba, musique des tirailleurs algériens et les cris stridents des Mauresques poussant leurs « youyou » de fête.

Les galeries qui font suite, contiennent les échantillons des produits agricoles et industriels si variés, si intéressants de la grande colonie : de la laine, qui peut rivaliser, grâce à l'amélioration constante du mouton indigène, avec le plus beau mérinos, du blé, de l'orge, des plantes textiles, de la ramie destinée à remplacer le lin, de l'alfa aux usages divers, du tabac qui, coupé en fils minces et blonds, répand une odeur de rose. Puis du vin, surtout du vin, pur, franc, chaud en couleur.

Puis vient la section des métaux et des rayons de minerais, dont le sol algérien est si prodigue, du plomb, de la calamine, du cuivre, du fer.

Ici ce sont les onyx translucides, les marbres roses venant des carrières d'où sont sorties les pierres des plus beaux palais romains.

Le tout a été disposé avec beaucoup d'entendement, sous la direction de M. Muller, conseiller du gouvernement général de l'Algérie, secondé par M. Faurel, délégué d'Oran; M. Letellier, délégué de Constantine et M. des Vallons, délégué d'Alger. Le succès de cette exposition a bien récompensé ces messieurs de leurs travaux.

Il s'est passé pourtant un fait assez curieux, que notre titre de *Coulisses de l'Exposition* nous oblige à dévoiler, mais sous toutes réserves, bien entendu. On a remarqué que le département d'Oran, qui est principalement riche en vignobles, est fort petitement représenté en vins et en alcools. Les envois

semblent relégués derrière une montagne de pierres. Cela vient, paraît-il, de ce que l'Exposition d'Oran a été arrangée par un ingénieur des mines, qui naturellement a prêché pour son saint.

Quand les délégués officiels sont arrivés pour préparer définitivement cette section, ils ont trouvé la place déjà prise. M. Saurel, commissaire général et M. Bilié, inspecteur des vins, n'ont pu, malgré tout leur bon vouloir, donner au pavillon oranais son cachet particulier et sa vraie physionomie. C'est ainsi que la plus riche de nos contrées algériennes ne brille pas autant qu'elle le devrait, par suite de cette intempestive exhibition.

TUNISIE

Pour compléter ce tableau pittoresque et achever la gracieuse reproduction de notre belle colonie d'Afrique, voici, à côté de l'Exposition algérienne, la tunisienne, qui est tout aussi originale. La façade du Palais Tunisien s'ouvre sur l'avenue centrale. Elle est formée d'un portique à trois arcades, comme celle du Palais du Bey, à Tunis.

Flanquée d'un côté par un pavillon que surmonte un toit de forme pyramidale et triangulaire, de l'autre par un bâtiment, qui a pour toiture une terrasse. Elle donne une idée exacte de ces maisons d'Orient, sur le sommet desquelles, le soir venu, les femmes viennent respirer la fraîcheur.

La terrasse, en pays musulman, joue, dans la vie amoureuse des peuples, le même rôle qu'en Espagne les célèbres jalousies des croisées sévillanes.

Les portes du palais ont été construites tout exprès à Tunis, et selon le plus pur style tunisien, en lames de bois colorés et superposés, que maintiennent de gros clous, dont les têtes ouvragées apparaissent en relief, formant des dessins énigmatiques et légendaires.

Ces portes ont été envoyées par M. Regnault, président du Comité français-tunisien, elles sont d'un pittoresque achevé.

Du reste, toutes les parties qui composent ce palais ont été prises dans les divers monuments de la Régence et agencées, réunies en un seul bâtiment, avec un art et une intelligence artistique qui font le plus grand honneur à M. Henri Saladin, l'architecte.

C'est ainsi que les plafonds ont été copiés sur ceux des Dar-el-Bey de Tunis et de Khérouan, que tous les ornements aux volutes et arabesques ingénieusement contournées, sont des moulages pris sur les parties les plus curieuses du Bardo. De même les faïences sont encore celles du Palais Beylical. Mais ce qui n'est ni un moulage, ni une reproduction, c'est cette gigantesque mosaïque envoyée du Musée de Carthage. C'est un des plus beaux ouvrages que l'on ait en ce genre; il donne la notion exacte du goût artistique et de la patience laborieuse des Romains vainqueurs, qui, par une infinie combinaison de petits cubes de pierre, diversement teintés, sont parvenus à produire cet immense tableau aux sujets multiples, aux encadrements les plus extraordinaires.

Et malgré les quelque vingt siècles passés sur

elle, cette superbe mosaïque est jeune encore de radieuse beauté.

Au-dedans, selon le mode architectural arabe, les bâtiments, terminés par des galeries, que supportent des arceaux à tons noirs et blancs, produisant un effet étrange, s'ouvrent sur une petite cour, au milieu de laquelle s'élance un jet d'eau, qui fait de cet endroit toujours frais le plus riant séjour.

Comme ici la couleur locale est strictement respectée, nous quittons le Palais, pour entrer dans la rue tunisienne. Rue voûtée et étroite, telle qu'elle est en réalité dans le pays même, ouvrant ses boutiques exiguës au rez-de-chaussée. Derrière le comptoir de son bazar, le marchand, assis, les jambes croisées, sur sa natte, est à l'affut du chaland. Se suivant, se touchant, tous les métiers s'entremêlent, marchands, artisans, brodeurs, cordonniers, épiciers, et que sais-je, sont là, criant, s'agitant, discutant. Au milieu de tout cela sur les petits ânes blancs, qu'elles montent là-bas, les *Seïlah* voilées, dont les formes opulentes apparaissent très nettement dessinées sous leur vêtement de soies multicolores, passent et repassent en coudoyant les visiteurs charmés par le spectacle, mais un peu ahuris par tout ce bruit, tout ce mouvement.

Puis voici, comme dans une oasis du sud tunisien, un *Ksoul*, village formé par quelques maisons basses et carrées... avec de petites fenêtres jetant une tache noire sur la blancheur crue des murs peints à la chaux et ressemblant à des dés à jouer plutôt qu'à des habitations humaines.

Et plus loin, les cafés-concerts, bizarrement peints

et ornés de globes en verre brillant, ressortant dans le fonçé des plantes. Sur des estrades, ayant de chaque côté le traditionnel bocal de poissons rouges, une femme, richement vêtue, danse en agitant un foulard de soie. Sur une seconde estrade, plus haute, derrière elle, sont accroupis, grattant la cythare, râclant d'un violon tenu perpendiculairement, de vieux musiciens, tandis que d'autres danseuses, en attendant leur tour, frappent sur des *tamtams*, chantent de nasillardes modulations, ou tirent nonchalamment de larges bouffées de fumée odorante, du long tuyau rouge de leur nargileh.

Cependant, parmi tous ces tableaux pittoresques, ces scènes amusantes d'une vie exotique en laquelle nous sommes transportés, nos yeux, distraits par mille attractions de plaisir, n'égarent point notre esprit, et nous pouvons, en même temps, apprécier, grâce à toutes sortes de spécimens, les richesses de l'agriculture et de la viticulture de cette nouvelle colonie. C'est bien là la sœur de l'Algérie et le juste complément de ces terres appelées autrefois le grenier de Rome, et qui, aujourd'hui, à ce titre peuvent ajouter celui de cellier du monde.

LE THÉATRE ANNAMITE

Tout ce qui touche au théâtre de près ou de loin est intéressant pour nous, Français. Aussi n'a-t-on pas oublié de nous donner, parmi les principales attractions de l'Exposition des Colonies, un théâtre Annamite. Il est donc naturellement situé sur l'Esplanade des Invalides.

Ce théâtre, d'architecture peu commune en nos régions, a été construit sous la direction de M. Foulhoux, architecte en chef de l'Indo-Chine. Le public entoure la scène à gauche, à droite et par devant. Au rez-de-chaussée sont les fauteuils d'orchestre. Tout autour des gradins, qui s'élèvent jusqu'au premier étage, en formant amphithéâtre. On parvient au premier par deux escaliers situés à la sortie du vestibule. Quant aux gradins, deux escaliers placés dans les angles y conduisent.

La scène et le foyer des artistes sont de plain pied ; dans le fond, trois portes de sortie permettent, en communiquant avec les coulisses, les processions et les défilés qui ne sont pas rares dans les représentations annamites.

La salle est assez grande pour contenir cinq cents spectateurs ; une troupe, venue spécialement de l'Annam, donne trois représentations par jour. Les artistes jouent des pièces de leur pays avec les costumes qu'on porte là-bas.

Pour compléter l'illusion, on sert dans des buvettes environnantes des boissons de l'Annam.

RESTAURANT ANNAMITE

En sortant du théâtre annamite, nous pouvons, si le cœur nous en dit, aller festoyer au restaurant également annamite qui vous ouvre ses portes à quelques pas derrière le palais des Protectorats.

Je ne saurais vous dire si la cuisine sera de votre goût, mais si vous ne craignez pas un morceau de porc frais ou si, par curiosité, vous voulez manger

un fragment de chien comestible, vous pouvez vous risquer. Ce sera toujours une partie non banale que de vous attabler pour faire un repas à la mode tonkinoise et avec les aliments ordinaires des enfants de l'Annam.

ANNAM ET TONKIN

On ne pouvait mieux représenter l'Annam et le Tonkin qu'en reproduisant, sur la façade du pavillon, la porte de la pagode de Quan-Yen, célèbre dans l'histoire de notre nouvelle possession. C'est une idée heureuse qui a valu à M. Vildieu, l'architecte du monument, de chaleureuses félicitations.

La pagode rappelle beaucoup les constructions chinoises avec ses toits multiples et élégamment ornés qui sont très relevés et terminés par des ornements très gracieux.

Les panneaux intérieurs, entre les colonnes, sont décorés de peintures légères et du plus riant effet dans lesquelles sont encastrés des tableaux en céramique formés par la réunion de menus morceaux de porcelaine diversement teintés et de tessons de faïence.

En outre il y a une infinité de sentences peintes un peu partout.

Mais le morceau vraiment curieux, le clou, pour me servir du terme à la mode, c'est la statue en bronze qui se trouve sur un haut baldaquin à huit colonnes dans la cour du palais Annamite.

Trophée de guerre pris à Hanoï, cela représentait le grand Boudah de la capitale. Cette statue mesure

près de quatre mètres de haut sur huit de large ; elle est toute en bronze entièrement ouvragé et pèse sept mille « cans » de cuivre.

On nous affirme que cette idole est celle du Génie Huyen-Vû, dont la mission est de détruire tous les peuples qui tenteraient d'approcher des terres Annamites. Mais le bon magot si puissant se relâche un peu de sa consigne depuis quelque temps. Nos soldats s'en sont aperçus dans les glorieuses journées de Tuyen-Quan et de Son-Tay.

Derrière le pavillon se trouve une vaste serre où les fleurs les plus bizarres sont prodiguées, et montrant ce qu'une industrie originale, et surtout une patience inouïe, peuvent obtenir. C'est une des curiosités du pavillon, et bien que beaucoup de plantes soient mortes durant la traversée, l'exposition n'en est pas moins attrayante.

LE PALAIS DES PROTECTORATS

De nouveau, nous voici plongés, ici, dans l'enchantement. Comme en rêve, nous voyageons dans un pays chimérique sur une grande route que bordent des palais tous plus merveilleux les uns que les autres. Ce n'est plus une place parisienne que foulent nos pieds, mais, par une sorte de féerie étincelante et diaprée, nous sommes transportés tantôt en pays arabe poétique, tantôt dans cet Orient-Extrême, pleins de surprises, et jusque sur les bords du Congo qui reste énigmatique pour les gens civilisés, et au cœur même de ce continent noir

dont, tant de voyageurs ont tenté de connaître les terribles mystères.

Le plus saillant au milieu de tous ces palais de l'Exposition coloniale est sans contredit le grand palais des Protectorats. Par une artistique ingéniosité, l'architecte M. Sauvestre a su réunir dans ce palais et marier dans un ensemble du plus gracieux effet, un peu du style de chacun des pavillons de nos autres colonies.

Les styles indien, chinois, algérien même, qui sont si différents entre eux sont fondus ensemble et forment un bâtiment hardi, rappelant l'élégance de la Renaissance française présentant un caractère dont l'étrangeté surprend tout d'abord.

La couleur dominante du palais est le rouge, et ce ton vif s'harmonise parfaitement au feuillage vert des arbres de l'Esplanade des Invalides qui lui servent de fond. Il est couvert de tuiles vivement colorées et s'ouvre par trois portes monumentales, également rouges.

A l'intérieur, il se compose d'un vestibule central qui sépare deux salles immenses prenant toute la hauteur de l'édifice. Des galeries intérieures en charpentes saillantes peintes de couleurs vives où le jaune, le vert, le rouge encore dominent, font le tour de ces salles et permettent, comme dans un panorama pittoresque, de parcourir tous les panneaux où les produits des colonies sont exposés.

C'est le comble de l'exotisme. De tous côtés nous voyons des fresques aux sujets extrêmement variés; des panoplies d'armes bizarres, gracieuses, sinistres, perfides, de chapeaux tressés en paille peinte,

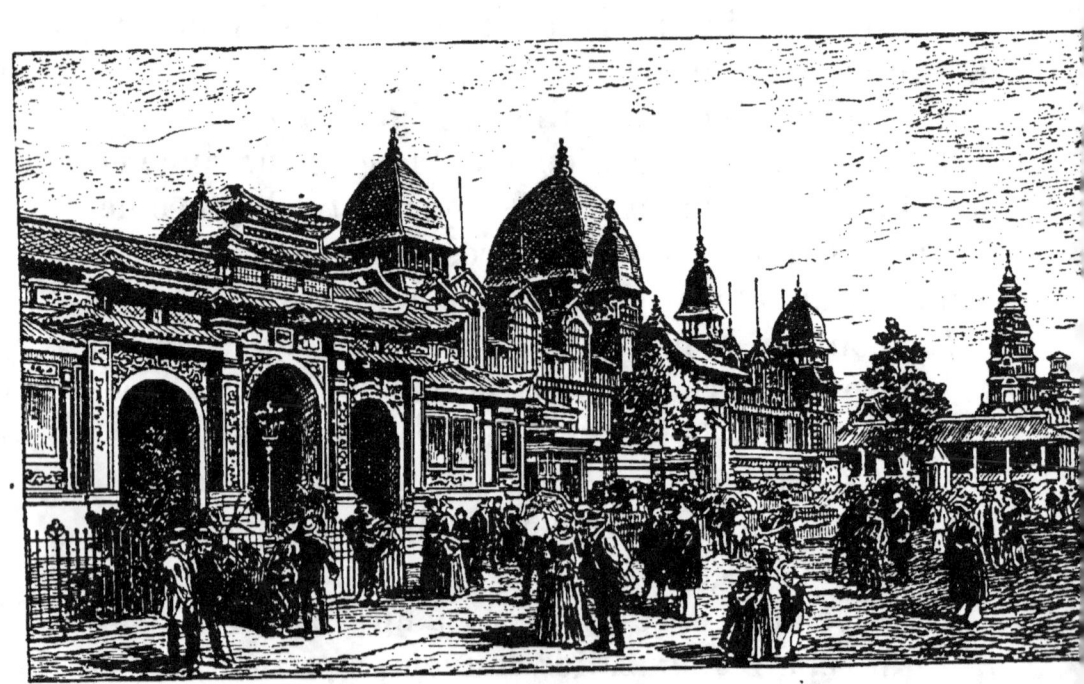

Pavillon annamite et Palais central des Colonies.

de boucliers en bois ornés de pendeloques fétiches, d'instruments de musique, enfin de tout ce qui sert à l'usage habituel de cent peuplades diverses.

A côté de cet assemblage qui forme une décoration pittoresque, faisant le plus grand honneur au bon goût de MM. Henrique, commissaire général, Descourcelles et Révoil, commissaires adjoints, Bilbaut, conservateur adjoint de l'exposition permanente des colonies, nous voyons les divers envois des pays dont l'importance n'est pas assez grande pour nécessiter un emplacement spécial. Puis viennent les collections de l'État, les expositions des travaux publics, celles qui font partie de l'exposition permanente du palais de l'Industrie, et des quantités de documents géographiques et des statistiques de la plus grande importance pour les commerçants.

Au rez-de-chaussée, on distingue les expositions particulières des produits de la Martinique, de la Guadeloupe, de Madagascar, de Saïgon, etc.

Au milieu du grand dôme, nous admirons une pyramide fort curieuse formée par la réunion de tous les dieux adorés par les peuplades sauvages. Il y a là une infinité de Boudhas, de dieux en bronze, grimaçants et cornus, barbus et horriblement peints, des idoles en bois, dieux redoutables du Sénégal, auxquels tant de victimes humaines ont été sacrifiées, des gris-gris, des fétiches, etc., etc.

Au premier étage, de chaque côté des grandes portes, a été dressé un rassemblement de tous les bois aux nuances variées et riches de la Guyane, que surmonte un immense serpent python aux

écailles d'un coloris si curieux. Comme pendant, nous trouvons une curieuse panoplie de divers objets du Gabon, du Sénégal, que domine un gigantesque gorille tout grimaçant.

Puis dans les salles dont le plafond vitré laisse pénétrer une lumière tamisée par des carreaux bariolés très étrangement, nous pouvons admirer, dans des vitrines, des lingots de cet or du Sénégal d'une beauté si claire, si parfaite, qu'il est appelé or merveilleux.

Et pour achever ce tableau exotique, voici une série de mannequins représentant un guerrier canaque en tenue de guerre, un chef Raucouyenne, à l'air terrible, et à ses côtés un tisserand sénégalais tramant paisiblement sa toile.

Enfin, sur les pièces d'eau, devant le palais, des pirogues montées par des indigènes de nos diverses colonies, nous font voir l'adroite façon dont est manœuvré ce canot rudimentaire creusé au feu dans un tronc d'arbre.

COCHINCHINE

Ce qu'on admire tout d'abord en arrivant devant le pavillon de la Cochinchine, c'est son toit monumental, et à lui seul aussi volumineux que presque tout le reste du bâtiment. On sait en effet que les Chinois donnent au toit la plus grande importance dans leurs constructions. La toiture donc de ce pavillon est composée d'une série de sept toits, séparés entre eux par des frontons gracieusement

sculptés, et rehaussés de décorations diverses qui en doublent le volume.

Ce gigantesque travail repose sur des colonnettes ayant pour assises un soubassement de pierre. Entre ses colonnes, sur les panneaux, sont peints une série de sujets, des guerriers à cheval et à pied, des bouquets de fleurs sur lesquels volent des papillons et des oiseaux aux couleurs fantastiques.

La pagode, œuvre en tous points digne d'éloges de M. Foulhoux, est aussi exacte que possible ; les faïences ont en effet été cuites pour cela à Saïgon même. Les décorations, exécutées à Paris, n'en sont pas moins sorties sous nos yeux du pinceau des vingt artistes annamites envoyés de là-bas à cet effet.

Avant l'ouverture de l'Exposition, on les voyait peindre leurs panneaux avec ce soin minutieux et ce sérieux imperturbable dont tous les peuples de leur race sont doués. Du reste, leurs tableaux sont charmants et frais, ils n'ont qu'un défaut, c'est de par trop se ressembler les uns aux autres.

Un détail généralement ignoré en France, c'est que la pagode sert en Indo-Chine de maison commune. On ne sera donc pas surpris que la cour intérieure avec son bassin à rocaille et ses dragons de faïence ait la même destination que chez nous les salles de Conseils municipaux.

La galerie de gauche sert de salle de banquet pour les jours de grande fête. Celle de droite est destinée à serrer les objets du culte, comme nos sacristies. On ne saurait trop admirer la sûreté de main des sculpteurs saïgonais qui, partout où ils

ont pu exercer leur talent, sur le joli portique d'entrée, comme sur les portes du sanctuaire, ont fouillé les boiseries avec un art d'apparence très séduisante.

Nous nous fions trop, lecteur, à votre flair d'artiste et à votre goût personnel pour vous signaler les uns après les autres les nombreux et admirables objets que renferme cette pagode. Ils sont très intéressants mais empruntent surtout leur valeur à leur exotisme.

Il est pourtant nécessaire de remarquer la crête de l'édifice, un ouvrage de faïence tout à fait extraordinaire qui ne mesure pas moins de 20 mètres de long sur trois de haut.

CAMBODGE

Nous étions jusqu'ici dans le merveilleux, nous touchons en ce moment au miracle, car ce Palais du Cambodge n'est ni plus ni moins que la résurrection d'un monde disparu qui ressuscite sous nos yeux comme au coup de baguette de quelque puissant génie.

Il y a trente ans environ, un de nos savants compatriotes, le naturaliste Mouhot, signalait le premier les ruines gigantesques du fameux temple d'Angkor-Vàt. Depuis, tous les voyageurs partis de la Cochinchine, les ont visitées, dessinées, photographiées, et en dernier lieu moulées. Devant ces restes d'une dimension unique, perdus au milieu d'une forêt qui les désagrège, tous sont restés frappés d'admiration et d'étonnement, à la pensée de

la civilisation aujourd'hui évanouie qui a élevé de pareils monuments.

C'est grâce aux moulages opérés sur les plus beaux restes d'Angkor-Vàt que M. Fabre a pu audacieusement faire revivre cette pagode merveilleuse. Mais il a dû se borner à édifier une porte du temple, car pour la pagode entière, le Champ-de-Mars, nous dit M. Paul Bourde dans un article du *Temps*, n'eût pas suffi; selon la légende d'un poète chinois, la vraie avait plus de vingt mille chapelles. Dans les ruines on trouve des quantités infinies de colonnes, et des pierres étonnantes, les plus grosses que la maçonnerie ait jamais employées. Elle ont plus de quatre mètres de long sur deux mètres de large.

Mais revenons à Paris, tout en voyageant dans cette Inde-Nouvelle, si génialement évoquée. Le Palais d'Angkor dresse, à plus de quarante mètres de haut, la pointe hardie qui surmonte son toit formé de sept étages en pyramide.

Chaque toit est relevé sur ses façades par sept frontons jetés les uns par-dessus les autres, et portant en sculptures des scènes curieuses, des combats de fantassins et de cavaliers.

Un grand serpent, le *nada* à sept têtes, forme l'encadrement onduleux des tympans et sur les toits, sur les frontons, de longues langues rouges émergent partout, comme d'un immense brasier.

Sur cette base étrange, le dôme se dresse couronnant l'édifice, comme d'une tiare triomphale de pourpre et d'or.

Le pavillon comprend deux galeries en croix, dans lesquelles on accède par quatre escaliers,

gardés par des lions chimériques, montrant dans un rictus effrayant leurs dents aiguës.

Puis, des rangées de pilastres séparent la galerie centrale en trois nefs où sur les murs des salles dansent des nuées de bayadères souples, idéales, charnelles, comme on en voit dans les rêves extatiques procurés par la voluptueuse fumée de l'opium.

Et l'on songe malgré soi à toute cette civilisation disparue. Et l'on se dit, non sans raison, que le sol étant demeuré le même, les hommes peuvent y revivre comme autrefois, et reproduire encore des chefs-d'œuvre identiques. C'est là la tâche qui incombe aux maîtres nouveaux de ces pays, et cette actuelle résurrection d'un autre âge peut faire espérer que l'on n'y faillira pas.

VILLAGE SÉNÉGALAIS

C'est sous la direction du commandant Noirot, que la petite colonie de Sénégalais, composée de trente personnes, hommes, femmes, enfants ont achevé leurs habitations et formé, au cœur de Paris, un village tout pareil à celui qu'ils habitaient sous leur ciel africain.

Les Sénégalais ont le type le plus pur du nègre, mais cela ne les empêche point de parler très correctement le français et d'être de mœurs très affables.

Leur chef est cette sorte de colosse très vigoureux, dont les mains énormes qui pourraient ployer de grosses masses de fer, fabriquent très adroitement

des bijoux. Son nom est Somba-Hamlé-Thiam; c'est un des joailliers importants de Saint-Louis.

Voici, à côté de la bijouterie, la forge où un forgeron *Sarakolé* travaille avec un aide, sous la maison commune du village, puis un tisserand, *Lébou*, avec son métier ingénieux, et enfin un bijoutier *sambalavlé* dont l'atelier a été reconstitué tel qu'il est dans son véritable village. Près de lui, se trouve un second bijoutier, qui celui-là vient du Soudan Français, puis un cordonnier ouolof, un pasteur *Peulh* dont le gourbi en bâtons et bambous tressés est entouré de cases bambora du Fouta-Djallon.

Et pour donner une plus grande illusion, dans les rues circulent les *griots*, musiciens noirs, harnachés bizarrement, jouant de la guitare, ou d'une harpe faite d'une calebasse, et faisant, en dansant, des incantations sacrées.

Le costume des Sénégalais est très simple, comme vous le voyez. Il se compose presque uniformément, pour toutes les peuplades de ces parages, d'une large culotte approchant de celle des Arabes, et de cette sorte de veston ou plutôt de gilet sans manches, taillé tout droit, ouvert sur la poitrine, qu'ils appellent *boulou*. Ils portent aux pieds des sandales que retiennent des courroies réunies au cou-de-pied.

C'est à la couleur et au plus ou moins de broderies du *boulou* que se reconnaissent les riches et les pauvres. Le bleu est leur couleur préférée.

Les Maures ont un costume plus simple. Leurs femmes se drapent à l'antique dans une pièce de coton de dix mètres de long.

La tour Saldé, qui se trouve à l'angle du village sénégalais, sur un revêtement de terre, et formant une tourelle coiffée de paille, est la reproduction du premier blokaus français au Sénégal, construit par le général Faidherbe.

LES AUTRES VILLAGES

Derrière les monuments grandioses des grandes civilisations asiatiques et africaines, se trouve l'agglomération de tous ces petits villages, de peuplades encore à demi-sauvages, et ce n'est pas la partie la moins curieuse de l'Exposition.

Jamais, jusqu'à ce jour, pareille réunion de types divers n'avait été faite chez aucune nation.

Les langages les plus divers s'y entendent : le malais, le cafre, l'indoustani, le chinois, l'arabe ; tous les costumes, des plus riches, du plus éclatant au plus sommaire, s'y croisent ; à côté des sauvages demi-nus, campent les tirailleurs sénégalais et leur capitaine, les cipayes de l'Inde, des spahis, des tirailleurs sakalaves et autres guerriers des tribus africaines.

Et, passant avec majesté, humblement salués par leurs compatriotes, circulent en riches costumes de soie à franges d'or, un prince annamite et un grand mandarin de la cour de Hué; un mandarin et un interprète du Tonkin ; de nobles seigneurs japonais, un phu, deux huyens et huit notables de la Cochinchine.

Les villages dans lesquels vivent comme chez eux les indigènes, sont les reproductions absolument

exactes des cases habitées là-bas par les hommes que nous voyons. Aussi, ciel et foule curieuse à part, peuvent-ils se croire encore dans leur patrie.

Sans plus s'occuper des flots de visiteurs, ils continuent leur vie ordinaire, font cuire leur pitance bizarre sur leur feu de bois sec, dans des vases posés sur trois pierres, tout comme chez eux, et paisiblement forgent, cousent, taillent, et surtout ramassent habilement en échangeant des horions les sous qu'on leur jette.

Les habitants du Gabon, les Afouroux, les Hoangos, les Pahouins, affilent des lances, des hameçons d'or, sculptent des morceaux d'ivoire.

Parmi les Gabonnais, trois sont, dans leur pays, employés dans une factorerie. Ils comprennent quelques mots de français ou d'anglais, mais vingt autres sont de race beaucoup plus sauvage.

Chez eux, ces indigènes portent un costume extrêmement primitif, composé d'un simple pagne fort étroit en écorce, noué à la ceinture. Les femmes aiment à se parer de rangs de perles, elles en ont aux bras, aux genoux, aux pieds, c'est même avec leur petit pagne, qui n'a pas plus de quinze centimètres, leur seul vêtement. Ce pittoresque costume n'a pas pu être conservé chez nous et on leur a fourni des morceaux de cotonnade rayée qu'elles attachent sous les aisselles. Mais elles ne sont pas contentes, ne veulent pas se soumettre à la mode qu'on leur impose, et il leur tarde de voir partir les derniers visiteurs pour se vêtir, ou plutôt se déshabiller en costume national.

Comme ceux des hommes, leurs cheveux, longs et

crépus, sont patiemment réunis en une foule de petites tresses minces. Pour ornement, elles portent dans le petit chignon du haut de la tête de grosses épingles en ivoire sculpté et deux cornes, qu'elles appellent *toudos*.

Vingt Adoumos et Okandhos, piroguiers de l'Ogooué, préparent leurs canots et naviguent sur la Seine. Dix Canaques et vingt Tahitiens et Tahitiennes complètent le personnel exotique réuni autour du grand palais colonial.

Un groupe très intéressant à voir, c'est celui des Pahouins, que quelques centimes plongent dans la joie. Leur allégresse se manifeste par des pantomimes bizarres et un rictus laissant voir une double rangée de dents bien blanches et finement limées en pointe.

Ce petit spectacle est très original, mais ne laisse pas que de causer une certaine appréhension, quand on se rappelle que ces Pahouins, ainsi que leurs voisins les Canaques, sont quelque peu cannibales.

Voici, du reste, résumés en quelques lignes, les divers éléments dont se compose l'espèce de foire exotique dont nous venons de parler. C'est d'abord, tout de suite après l'exposition tunisienne, le pavillon de Madagascar, et derrière une reproduction de la tour de Saldé, tout un village malgache, un village alfourou, une case de chef canaque, le pavillon de la Sénégambie, un village pahouin, à côté duquel s'élève la maison d'un colon concessionnaire de la Nouvelle-Calédonie; puis, c'est le pavillon de la Guyane, celui de la factorerie du

Gabon, un restaurant créole, un village cochinchinois devant lequel se trouve le théâtre annamite, enfin l'exposition de nos colonies des Antilles.

LE KOMPANG JAVANAIS

Tout en haut de l'Esplanade est situé le Kompang javanais, où l'on ne pénètre qu'avec un supplément de prix de cinquante centimes. Mais c'est peut-être là le coin le plus curieux de cette partie de l'Exposition.

Arrivés quelques jours avant l'ouverture, les Javanais ont commencé par entourer leur village d'une sorte de muraille en paille, d'une hauteur de deux mètres, qui sert d'enceinte continue à leur installation. Au milieu sont des cases que nous leur avons vu construire, autant avec les pieds qu'avec les mains, le plus adroitement du monde.

Là vit une communauté de cinquante ou soixante Javanais, hommes et femmes, tous de petite taille, vêtus de costumes qui parfois ont quelque analogie avec ceux que portaient les pauvres gens, en France, sous Louis XV. La culotte courte, surtout, est tout à fait identique.

Dans ce Kompang, les habitants, comme dans les autres villages exotiques, se livrent à leurs travaux ordinaires, font leur cuisine, boivent, mangent, et même quelquefois nous montrent un certain dédain pour ce qu'on appelle, chez nous, la morale publique.

Ils ont des jeux et des spectacles. Des danseuses de Java et de Sumatra se donnent en spectacle,

prenant des poses lascives, et exécutant avec un art infini la plupart des figures qui sont familières aux bayadères de l'Inde. Il en est une surtout qui obtient auprès des peintres, artistes et gens de goût, un succès de lignes et de plastique qui va heureusement faire cesser l'enthousiasme pour les *fatmas* idiotes dont on nous rabattait les oreilles depuis cinq ans.

LE TOUT-PARIS

Tout le monde sait que M. Castellani a peint un grand panorama qui, selon toute apparence, aurait attiré une foule considérable. Il représentait, sous le titre de *Tout-Paris*, la plupart des célébrités politiques, financières, artistiques, littéraires ou mondaines de l'heure actuelle.

On affirme même que certains personnages, point célèbres du tout, y avaient trouvé place, sous un prétexte quelconque et dans un but de réclame bien naturel en ce siècle de cabotinisme. Mais ce n'est pas ça qui aurait gêné le public, pas plus que ceux par lesquels il est gouverné.

Ce qui a amené le conflit, car il y a eu conflit entre M. Castellani et le gouvernement, c'est que le général Boulanger occupait, dans ce panorama, une place prépondérante, et que le Président de la République s'y trouvait au second plan.

Le ministre de l'intérieur a invité le peintre à modifier son œuvre; mais, soit qu'il fût trop tard, soit pour toute autre raison, l'artiste n'a pas obten-

péré à ce désir, et, par décision du ministre, l'ouverture du panorama a été interdite.

Peut-être finira-t-on par s'entendre. C'est d'ailleurs ce que nous souhaitons bien sincèrement.

SECOURS AUX BLESSÉS

Vis-à-vis le panorama désert se trouve une Exposition de secours aux blessés, avec tout ce que comporte cette charitable institution. Ce qui frappe tout d'abord nos yeux, c'est un train sanitaire extrêmement bien installé, et dont un coup d'œil permet de saisir tous les perfectionnements et tous les avantages. Voici, à deux pas, le cacolet, les voitures et les ambulances. C'est très intéressant, comme toujours. Cependant, le public, depuis vingt ans, est assez familiarisé avec ce genre d'exhibition pour que nous ne nous y appesantissions pas davantage.

ÉCONOMIE SOCIALE

Immédiatement après se trouve la section d'économie sociale. Ici, nous devons louer sans réserve. C'est complet. Tout d'abord, on voit un restaurant où chacun pourra faire un repas pour un prix dérisoire, quelque chose comme cinquante centimes, croyons-nous. A côté, un fourneau économique où l'on délivre des portions pour deux sous. Derrière se trouve un cercle ouvrier, qui est une merveille sociale sous tous les rapports,

Un espace considérable est réservé, un peu plus

loin, à dés maisons ouvrières très bien entendues.

Plusieurs sociétés célèbres ou importantes y ont des pavillons particuliers : la société de la Vieille-Montagne, par exemple; la société Leclaire, et un certain nombre de sociétés en participation.

Enfin, de grandes galeries sont aménagées pour recevoir les perfectionnements que les âmes généreuses et affamées de bien ont apportés depuis dix ans à l'art de secourir, de nourrir, de vêtir et de loger les déshérités de la fortune. Nous pouvons citer entre autres l'Exposition de M. Félix Paris, directeur de l'*Épargne du travail*, institution féconde qui apprend à l'ouvrier les joies du foyer, le pousse au confortable de la vie sociale et l'éloigne du cabaret.

EAUX MINÉRALES

Entre l'Assistance publique et l'Economie sociale, se trouve le palais des Eaux minérales. Conçu dans le même style que celui de l'Assistance publique, mais plus petit, il est garni, à l'intérieur, de nombreuses vitrines renfermant les envois de toutes nos villes d'eaux. Chacune a son exposition spéciale, avec ses brochures et ses dessins. Dans la première salle, au-dessus de la porte d'entrée, est une grande carte « hydrominérale » de France, où sont marquées toutes les stations thermales. Au fond, enfin, sont exposés divers modèles de filtres hygiéniques.

ASSISTANCE PUBLIQUE. — HYGIÈNE.

A côté du palais du ministère de la guerre, faisant face à celui des Colonies, se trouve la partie de l'Exposition du ministère de l'intérieur qui a trait à l'assistance publique et à l'hygiène. Le palais est d'aspect monumental. Sa façade, décorée de guirlandes de fleurs peintes, porte au fronton ces mots : *Hygiène, Assistance*. Sous le porche central on lit l'inscription latine : *Mens sana in corpore sano.*

En entrant dans la première salle, on trouve à droite une exposition assez intéressante ; c'est celle qui concerne les enfants assistés. On sait que l'Assistance publique prend à sa charge des enfants pauvres ou abandonnés qu'elle fait élever en province par des personnes sûres. Elle expose ici une collection des objets pour les enfants en bas-âge, berceaux, chaises, meubles servant à soutenir les enfants qui commencent à marcher, layettes, biberons, enfin les divers modes d'emmaillotement.

Ce qui domine dans cette exposition, ce sont les très nombreux plans d'hospices, anciens, nouveaux, projetés ; des réductions de la maison de santé de Bailleul (Nord), des asiles d'aliénés d'Armentières (Nord) et Prémontré (Aisne), du dispensaire Furtado-Heine (Montrouge), etc... Tous ces plans ou ces réductions montrent combien l'on s'emploie à perfectionner de plus en plus les conditions d'hygiène de ces établissements, combien on cherche à en rendre le séjour agréable aux malades.

L'école des Sourdes et Muettes de Bordeaux a envoyé des travaux d'élèves.

Les Jeunes Aveugles aussi ont leur exposition. On y voit les costumes d'uniforme des deux sexes, des instruments, pianos, violons, etc., dont l'étude entre pour une bonne part dans l'éducation des aveugles.

Une intéressante Exposition est celle de l'établissement de vaccine animale que dirigent MM. Chambon et le Dr Saint-Yves Ménard, professeur d'hygiène à l'École centrale, et qui est chargé de la vaccination dans les hôpitaux et mairies de Paris. Il expédie du vaccin en France et à l'Étranger. Son intérêt hygiénique saute aux yeux.

MINISTÈRE DE LA GUERRE

Vers le milieu de l'allée centrale qui conduit de la Seine à l'Hôtel des Invalides s'élève le palais de l'Exposition du ministère de la Guerre.

Une véritable porte de forteresse moyen âge, ornée de panoplies en relief, avec fossé, pont-levis, herse et tout l'attirail de l'entrée d'un fort donne accès à ce palais d'un aspect grandiose, monumental, et dont les constructions provisoires présentent toute l'apparence d'un édifice qui doit durer.

Quand, après avoir visité les admirables produits du travail, le merveilleux et puissant outillage de l'industrie, on pénètre dans ce monument, une sensation étrange s'empare de vous. Les engins de défense et de destruction sont aussi remarquables que les outils du travail et les appareils de production.

Pour sa protection l'homme déploie autant de génie et d'énergie que pour ses besoins.

Après avoir passé le pont-levis, à droite et à gauche, dans la cour qui précède la porte du palais construit par M. Walwin, architecte du ministère de la Marine, on voit, sur des plates-formes, les plus grosses pièces d'artillerie du matériel de terre, des pièces de 132 et 135 millimètres.

Le vestibule du Palais offre l'aspect des grands casernements construits sous Louis XIV et Louis XV.

En entrant, deux grandes nefs s'offrent à nous ; dans celle de droite, l'industrie métallurgique relative à l'armée étale ses produits. Parmi ceux-ci nous remarquons particulièrement une plaque de blindage, de 50 centimètres d'épaisseur, contre laquelle les projectiles les plus puissants n'ont produit que des éraflures insignifiantes.

A noter aussi des pièces du poids de 66 tonnes et de 14 mètres de longueur, conçues et fondues par M. Canet, ingénieur des chantiers de la Méditerranée. Ajoutons que ces pièces appartiennent au ministère de la Marine qui, n'ayant pu obtenir du Parlement un budget suffisant, est venu demander l'hospitalité au ministre de la Guerre.

Cet arrangement amiable entre la Guerre et la Marine, a permis de placer, dans une salle en retour vers la droite, les admirables cartes hydrographiques et les modèles de tous les effets d'habillement et d'équipement en usage chez nos marins. Près de là mentionnons le panorama de Sevron-Lyvry, champ de tir et d'expérience de notre artillerie de mer.

La nef de gauche, où nous arrivons, est divisée en plusieurs salles. Nous voyons d'abord une sorte d'histoire rétrospective du génie militaire, des plans en relief, des retranchements, des fortifications, les collections que tout le monde a pu voir dans les combles de l'Hôtel des Invalides, et la série des uniformes du génie, depuis la création de ce corps d'élite par Vauban.

Vient ensuite la salle de l'artillerie. L'uniforme des artilleurs y a son histoire à côté de celle de la bouche à feu, depuis les temps les plus reculés. Le visiteur peut voir, en petits modèles, et sur des tables bien en vue, tous les canons, affûts et moyens de transport ; mais il doit se contenter de les voir. Pas n'est besoin de dire que l'examen, le démontage et l'étude de ces jolis joujoux sont interdits avec la plus grande rigueur. Voyez et méditez !

La télégraphie militaire et ses divers procédés, le génie, l'artillerie avec tous leurs engins, leur outillage, et leurs armes, occupent les salles suivantes. Il y a bien là un atelier de l'artillerie où se pratique le démontage du fusil à répétition, seulement il n'y a pas d'inquiétude... ou d'espérance à avoir, ce n'est pas le fusil Lebel, mais un modèle antérieur qui n'a pas été adopté.

SERVICE GÉOGRAPHIQUE DE L'ARMÉE

Au premier étage se déroule la superbe Exposition du *service géographique de l'armée*. Comme toute l'Exposition du ministère de la Guerre, elle se divise en deux portions : retrospective et contemporaine.

Les divers instruments qui ont servi ou les modèles de ceux qui servent actuellement à nos officiers chargés du service géodésique, occupent quatre vitrines.

La partie la plus importante de cette section, c'est la carte de France au 1/80000ᵉ tenue désormais au courant, et qui est placée sous la direction du savant colonel Derrécagoix, l'un des plus brillants officiers de notre armée, au double point de vue scientifique et militaire.

DÉPOT DE LA GUERRE

Après la géographie, la bibliographie. Le ministère de la Guerre, en faveur de l'Exposition, s'est dépouillé de ses livres les plus précieux. Un cabinet d'autographes est annexé à la partie bibliographique, et l'on peut y voir des lettres de nos hommes de guerre les plus illustres, de Napoléon Iᵉʳ, de plusieurs de ses maréchaux, et les premières dépêches télégraphiques des frères Chappe à la Convention pour annoncer les victoires des armées de la République.

HISTOIRE DE L'UNIFORME, HABILLEMENT ET ÉQUIPEMENT MILITAIRES

L'histoire de l'uniforme militaire français due, en grande partie, au talent du grand peintre Detaille, n'a admis dans la collection admirable que nous voyons que des objets authentiques. Tout ce qui était imitation ou reconstitution a été banni.

Mentionnons l'histoire moderne des armes de la cavalerie et de l'infanterie, histoire par régiments, où l'on voit la collection des dessins commandés par le roi Louis-Philippe à H. Lecomte.

Mais ce qu'admirera surtout le visiteur, c'est une sorte de diorama militaire très amusant, gracieusement organisé par les principaux fournisseurs de l'armée. Ils ont installé collectivement dans les bâtiments du ministère de la guerre une Exposition complète des produits de leur industrie.

Une scène militaire, représentée par de véritables statues peintes aux tons naturels de la chair et donnant l'illusion complète de la réalité, groupe devant nos yeux d'une façon intéressante les uniformes divers de l'armée française, et tous les objets qui servent à l'équipement du soldat.

Tout ce dont nous venons de parler fait partie de la cinquième section de l'histoire du travail, section de l'Art militaire. Elle est complétée par une Exposition rétrospective de l'escrime composée d'armes et d'ouvrages d'un intérêt exceptionnel appartenant soit à M. Vigeaut, le maître d'armes, écrivain bien connu et fort aimé du public, soit à un riche amateur dont le nom nous échappe à notre grand regret.

Le pavillon de la Guerre et de la Marine est gardé par cent trente militaires en activité de service appartenant à toutes les armes. Trente-six d'entre eux font partie de l'armée d'Afrique. Comme l'a fait remarquer un écrivain versé dans les questions qui touchent à l'Art de la guerre, ces cent trente soldats constituent le musée vivant de l'armée française.

AÉROSTATION MILITAIRE

A côté du palais du ministère de la Guerre est le pavillon de l'aérostation militaire. Nos lecteurs comprendront aisément qu'on ne leur a pas mis sous les yeux tous les perfectionnements trouvés dans ces dernières années, ces perfectionnements constituant presque un secret d'Etat. Mais cette Exposition, telle qu'elle est, avec le matériel d'aérostation militaire, avec les résultats pratiques qu'elle renferme est encore suffisamment intéressante pour mériter une visite attentive, et pour se rendre compte des progrès qu'à fait faire à cet art nouveau M. le commandant Renard.

POSTES ET TÉLÉGRAPHES

Le palais des Postes et Télégraphes est situé à côté du pavillon gastronomique. Il se compose d'un vestibule, d'une grande salle carrée et de deux autres salles plus petites, l'une, située dans le vestibule, à droite en entrant, contenant tous les éléments électriques qui servent au fonctionnement des divers appareils exposés à l'intérieur ; l'autre, au fond du palais, renferme un wagon des postes et télégraphes et des tableaux de statistique.

Dans le vestibule où sont exposés quelques appareils, des outils et des pièces détachées du matériel des lignes télégraphiques, on remarque principalement une carte en relief du réseau télégraphique de Paris faite par un employé de l'administration.

La grande salle contient surtout les divers modèles de télégraphes usités en France ainsi que quelques appareils téléphoniques. On peut aussi y consulter quelques ouvrages ou revues scientifiques et des documents émanant de l'administration. A noter aussi un tableau contenant un spécimen des dépêches écrites sur pellicules dont on chargeait en 1870-71 les pigeons voyageurs qui permettaient à Paris de communiquer avec la province.

Tout autour du palais, intérieurement et extérieurement sont inscrits les noms des savants illustres dont les travaux ont contribué aux progrès de la télégraphie.

PAVILLON GASTRONOMIQUE

En quittant le ministère de la guerre, nous sommes en présence d'un vaste pavillon qui s'est donné le nom un peu empathique de Pavillon gastronomique.

L'industriel qui a fait construire cet édifice a mis à exécution une idée assez pratique, du moins en apparence. Son établissement est indéfiniment divisé en restaurants, bars, cafés, buffets, qu'il loue tout simplement aux personnes désireuses de faire leur fortune et de l'aider à faire la sienne. En sorte qu'il se sera contenté de prendre à sa charge les frais de construction, ce qui constitue vraiment un avantage visible pour les commerçants qui, n'ayant pas assez d'argent pour s'installer eux-mêmes, désirent cependant vendre quelque chose à boire ou à manger aux visiteurs.

C'est encore de l'économie sociale et de la plus raffinée.

PAVILLON AMÉRICAIN

Devant ce pavillon à clochetons et à belvédère se trouve un petit monument en bois ouvragé, très coquet et de dimensions moyennes où un industriel américain expose des machines agricoles.

C'est l'exposition d'agriculture qui déborde de ce côté.

MOULIN ANGLAIS, MOULIN HOLLANDAIS, VACHERIE ANGLAISE, BEURRERIE SUÉDOISE

A deux pas, se dresse un moulin anglais qui lui-même est en face d'un moulin hollandais dont les agencements sont singulièrement perfectionnés. Les visiteurs français parcoureront avec fruit cette petite section qui voisine avec une vacherie anglaise et une beurrerie suédoise. Dans la première on goûte, on boit, on savoure du lait, du lait authentique et excellent. Il n'y a qu'une chose à craindre c'est que l'affluence des consommateurs ne force les exposants de cette section à augmenter leur débit avec du lait de Neuilly ou de Courbevoie.

Le beurre suédois n'est pas tout à fait dans le même cas et nous croyons qu'il sera bon d'en goûter, au moins dans les premiers temps.

BALNÉOTHÉRAPIE

Sur le quai, non loin de là, se trouve un établissement consacré à la vulgarisation des nouvelles manières de se baigner. Il est naturellement bondé d'engins spéciaux consacrés à l'hydrothérapie, à l'aérothérapie, etc., on y trouve l'installation des bains de vapeur, des bains russes, des bains turcs, et aussi des matières que l'on peut mêler à son eau pour en obtenir soit la force, soit le calme des nerfs, soit des effets toniques.

RÉPUBLIQUE SUD-AFRICAINE

La république sud-africaine a fait élever un petit pavillon spécial, reproduction des habitations du pays. Ce pavillon de bois, peint de vives couleurs, est d'effet très pittoresque avec sa véranda circulaire. Il est destiné à renfermer les produits du sol de la République, minerais, pépites d'or, ainsi que des laines, cuirs, plumes d'autruche et ustensiles dont se servent les indigènes.

AUTOUR DE L'EXPOSITION

Et maintenant, ami lecteur, car je suppose que depuis dix jours nous avons, en voyant tant de choses ensemble, fait commerce d'amitié, maintenant, si vous avez encore un peu de temps à me donner, je vous conduirai doucement en des endroits où votre esprit n'aura aucun effort à faire.

J'estime même que cette dernière excursion, si vous voulez la consacrer à visiter les curiosités d'outre-Exposition, sera pour vous un repos bien plus qu'une fatigue.

Vous savez, n'est-ce pas, que depuis longtemps déjà des hommes d'imagination ont élevé, tout autour du Champ-de-Mars, des monuments archéologiques, des panoramas, des palais enfantins ou féeriques, dont les plus ingénieux et les mieux compris ont été vite adoptés par la mode, ce sont ces créations nouvelles, toutes élevées sous le soleil de

Paris, à propos de l'Exposition, que nous allons visiter sans hâte et flegmatiquement même en cette dernière journée.

LA NOUVELLE BASTILLE

A tout Seigneur, tout honneur. Il sévit, en ce moment, vous vous en apercevez, une véritable rage de rétrospectivité. Mais je crois que nous aurions moins de reconstitutions historiques sur la planche, si le directeur de la nouvelle Bastille n'avait pas élevé sa vieille forteresse il y a déjà dix-huit mois. C'est lui qui a donné le branle. Les autres se sont un peu traînés à sa remorque. Je ne veux pas dire qu'ils aient fait moins intéressant, mais enfin ils ne sont rétrospectifs que par contre-coup.

Au reste, la nouvelle Bastille est fort bien comprise avec son morceau de la rue Saint-Antoine, ses cachots, son Latude et, ce qui est particulièrement alléchant, par des fêtes charmantes données sur ce théâtre unique avec un personnel nombreux, aimable et jeune en costume de la fin du dix-huitième siècle. Il faut voir cela, c'est presque absolument indispensable et nous passerons au moins une heure avenue de Suffren.

LA TOUR DE NESLE

Là encore, l'idée est heureuse, quoique peut-être d'une conception plus facile. Ne croyez pas cependant que vous trouverez là seulement les personnages du drame d'Alexandre Dumas et Frédéric

Gaillardet. Non. On a reconstitué la Tour de Nesle historiquement avec ses appartenances et dépendances. On a poussé le scrupule aussi loin que possible, et une fois l'archéologie satisfaite on a voulu plaire au gros public en lui offrant les scènes si connues de Buridan, de Marguerite de Bourgogne et de Gauthier d'Aulnay, sans compter, bien entendu, des distractions nouvelles et nombreuses qui permettent aux entrepreneurs de battre vigoureusement monnaie. La Tour de Nesle se dresse, vous le savez, sur l'avenue de la Motte-Piquet.

PANORAMA DE RIO JANEIRO

Nous retournons à l'avenue Suffren, à côté de la nouvelle Bastille et nous trouvons là un magnifique panorama représentant la rade de Rio Janciro et la vue de la ville elle-même. L'une et l'autre sont rendues, grâce au pinceau de M. Langerok, avec un rare bonheur. Prédire à ce panorama un succès d'estime et un succès d'argent est vraiment bien facile et, ajoutons-le, bien agréable.

LA CITÉ SOUS HENRI IV

Toujours à côté de la nouvelle Bastille cette cité sous Henri IV.

Ce qu'il y a de singulier et d'amusant dans toutes ces réédifications de monuments disparus, c'est qu'on a de préférence choisi ceux qui évoquent les souvenirs les plus sombres: la Bastille, la Tour de Nesle, la Tour du Temple, etc. Ici, sous ce titre, la

Cité sous Henri IV, c'est le Petit-Châtelet, avec ses prisonniers, ses tortures, ses juges, ses tourmenteurs et ses bourreaux que l'on fait revivre. Cela n'empêche pas les administrateurs de vous amuser pour tout de bon à l'aide de personnages gracieusement déguisés et en vous conduisant dans les cabarets, dans les hôtelleries et même dans la vieille cité d'autrefois.

LA TOUR DU TEMPLE

La Tour du Temple se dresse près du Trocadéro côté de Passy. C'est la reconstitution de la prison où le roi Louis XVI et sa famille subirent leur douloureuse captivité avant de mourir sur l'échafaud. Nous en avons parlé à la fin de notre première journée. Nous étendre sur ce sujet serait donc une redite.

LE PAYS DES FÉES

Ah! voici vraiment une idée géniale. L'homme qui l'a conçue n'est évidemment pas le premier venu. A coup sûr c'est un logicien et un philosophe. Il est parti de ce point de vue que l'humanité entière est composée d'enfants de tout âge et il a voulu nous conter encore les jolis contes de notre jeunesse. Il s'est souvenu des deux vers du fabuliste :

> Si Peau-d'Ane m'était conté,
> J'y prendrais un plaisir extrême.

Et il nous a bâti un palais composite où nous trouvons tous les génies, toutes les fées. Barbe-Bleue,

le petit Poucet, le prince Charmant, le Chat Botté et un éléphant bleu dans lequel on monte par l'une de ses jambes qui contient un escalier. C'est délicieux. Avec cela un théâtre et des spectacles à n'en plus finir. Ce sera évidemment là que se portera la foule des papas, des mamans et des bébés. Le palais des enfants à l'Exposition n'aura certainement pas un semblable succès.

PANORAMA DE JEANNE D'ARC

Avenue Bosquet, 15, vous trouverez encore une partie de forteresse flanquée de deux tourelles. Entrez et vous voilà dans la cour de la propre maison qu'habitait Jeanne d'Arc à Domrémy. Prenez ce corridor, montez quelques marches et vous aurez sous les yeux un des plus beaux panoramas qui soit à Paris. La vie de la pucelle d'Orléans est là retracée en quelques tableaux : auteur, M. Pierre Carrier-Belleuse.

NAPLES

A quelques pas est un autre panorama représentant la baie de Naples et aussi, dit-on, en diorama, la mort malheureuse du prince Louis-Napoléon dans le pays des Zoulous.

BUFFALO BILL

Quoique l'établissement de Buffalo Bill ne soit pas à portée immédiate de l'Exposition, il fait partie

des curiosités dont les Parisiens n'auraient pas joui si la grande kermesse internationale n'avait pas eu lieu. Il a donc droit à une place à la fin de ce volume.

M. le colonel Cody (Buffalo-Bill) est un gentleman qui montre à ses contemporains d'Europe les principaux actes, événements ou accidents de la vie du Far-West en Amérique du Nord. Il a conduit à Paris une troupe composée de cent quatre-vingts à deux cents individus cow-boys, girls-boys, Indiens peaux-rouges du Canada, squatters, trappeurs, etc., qui accomplissent devant le public différents exercices familiers aux gens de l'Extrême-Ouest des États-Unis. Ces deux cents hommes ont avec eux cent cinquante chevaux, vingt buffles, des mules, et accomplissent à l'aide de ces compagnons les plus étonnants tours de force. M. le colonel Cody a planté sa tente, c'est le cas de le dire, — car tout ce monde vit dans un camp de cinquante tentes du plus pittoresque effet — M. le colonel Cody a planté sa tente à Neuilly, au coin du boulevard Victor Hugo et de la route de la Révolte. C'est là que tout Paris est en train de courir le voir.

Il ne me reste qu'un mot à dire, cher lecteur, en prenant congé de vous :

Si vous avez suivi mes conseils, si vous avez observé tout ce que je vous ai recommandé, si vous n'avez négligé aucun des détails énumérés au cours des dix journées que nous avons passées ensemble, vous pourrez rentrer chez vous avec l'entière conviction que vous avez vu l'Exposition tout entière et que vous l'avez bien vue.

P.-S. — Nous apprenons au dernier moment qu'au Trocadéro le Musée ethnographique a été porté au premier étage. Mais le Musée des moulages est toujours dans l'aile droite du Palais, et l'Exposition du trésor des cathédrales et de l'orfèvrerie française dans l'aile gauche.

<center>FIN</center>

TABLE DES MATIÈRES

Prologue.. 1
Participation des puissances étrangères............ 7
Les organisateurs et les architectes de l'Exposition.. 9
Direction générale des travaux..................... 10
Direction générale de l'Exploitation................ 15
Direction générale des finances..................... 17
L'art d'aller a l'Exposition......................... 19
Voitures... 19
Chemins de fer... 22
Omnibus et tramways................................. 23
Bateaux omnibus.. 25
Voitures diverses....................................... 26
Les portes de l'Exposition........................ 27
Les entrées... 28
Les tickets.. 28
Les bons de l'Exposition............................. 29
Les cartes d'abonnement............................. 30
Cartes d'entrée gratuites............................. 31
Renseignements utiles.............................. 32
Service médical.. 32
La Police.. 33
Le chemin de fer intérieur........................... 33
Les fauteuils roulants................................. 36

Les ânes blancs..	36
Les pousse-pousse.......................................	36
Vue d'ensemble..	38

PREMIÈRE JOURNÉE

LE TROCADÉRO..	45
Pourquoi il faut entrer par le Trocadéro............	45
Le Palais, son nom, son aspect......................	46
La salle des fêtes...	47
Les musées..	48
Exposition rétrospective de l'orfèvrerie française....	49
La cascade..	50
Le jardin...	51
Voyage au centre de la terre.........................	51
Pavillon des travaux publics..........................	52
Forêts..	52
Horticulture..	54
Les Auditions musicales..............................	60
Orchestres français avec chœurs....................	60
Musiques d'harmonie (concours international)...	61
Musiques militaires..(............id..........)......	62
Orphéons et Sociétés chorales de France.........	62
Musiques d'harmonie et fanfares de France.....	63
Musique pittoresque....................................	63
Les congrès..	66
Pavillon de la chasse, ruines, rocailles, la Tour du Temple...	70

DEUXIÈME JOURNÉE

LA TOUR EIFFEL...	71
Le Colosse — Eiffel l'enchanteur....................	71
Billets — Ascenseurs — Escaliers...................	74
Première plate-forme...................................	76
Deuxième plate-forme..................................	79
Troisième plate-forme..................................	82
Dernière plate-forme — le campanile..............	83
Deux conseils..	86

La population possible de la Tour Eiffel............	86
Pied-à-terre..	87
La genèse de la Tour.................................	88
Comparaison...	90
Les premiers travaux — Difficultés................	91
Les premiers arceaux................................	93
Ascenseur Otis..	96
Ascenseur Edoux.....................................	97
L'achèvement..	100
Les dépenses — L'exploitation.....................	103
Les travailleurs de la dernière heure..............	113
L'utilité de la Tour...................................	113

HISTOIRE DE L'HABITATION

M. Charles Garnier et son projet..................	116
Les habitants..	118
Troglodytes — Lacustres...........................	118
Egyptiens — Assyriens — Phéniciens — Hébreux — Etrusques......................................	119
Inde — Perse..	120
Gaule — Grèce — Italie.............................	120
Pavillon scandinave — Maison romane — Maison Renaissance................................	121
Maisons byzantine, bulgare, russe, arabe.........	122
Congo...	122
Chine — Japon..	123
Maison atzèque — Peaux-Rouges — Incas — Lapons.	123

TROISIÈME JOURNÉE

Autour du Champ-de-Mars.........................	125
République Argentine................................	127
Brésil..	128
Mexique..	129
L'Equateur...	132
Bolivie..	133
Venezuela..	133
Nicaragua..	135

San Salvador....................................	135
Chili..	137
L'Edicule Lota..................................	137
La sphère terrestre monumentale.................	138
Le palais des Enfants...........................	138
Pavillon de la mer..............................	141
Uruguay, Paraguay, Saint-Domingue...............	141
Guatémala.......................................	142
Haïti...	143
Pavillon Indien.................................	144
Pavillon chinois................................	144
Restaurant roumain..............................	145
Maison russe et pavillon de Siam................	146
Les portes merveilleuses........................	146
Le Maroc..	148
La rue du Caire.................................	148
M. le baron Delort..............................	149
Les ânes blancs.................................	149
La gare Suffren.................................	150
Restaurant......................................	151
Générateurs.....................................	151
La rue des grandes Usines.......................	152
Pavillon de la Presse...........................	154
Aquarellistes...................................	155
Pastellistes....................................	155
Monaco..	156
Folies Parisiennes..............................	156
La maison anglaise..............................	157
La maison finlandaise et norwégienne............	158
Çà et là..	158
Téléphones......................................	159
Le gaz..	159
Taillerie hollandaise de diamants...............	160
Manufacture de l'Etat...........................	160

QUATRIÈME JOURNÉE

Le palais des Beaux-Arts........................	163
La coupole......................................	164

L'escalier	165
Commissaire général	166
L'ininflammabilité	170
EXPOSITION CENTENALE	172
La sculpture rétrospective	172
L'architecture rétrospective	173
La peinture	174
EXPOSITION DÉCENNALE	179
Peinture	179
Premier étage	184
Sculpture	186
Les artistes étrangers	188
Autriche-Hongrie	188
Russie	188
Allemagne	189
Italie	190
Angleterre	190
Espagne	190
Etats-Unis	191
Grèce	191
Suisse	191
Belgique	191
Norwège	192
Danemark	192
Hollande	193
Suède	194

CINQUIÈME JOURNÉE

PALAIS DES ARTS LIBÉRAUX	195
L'histoire du travail	196
Sciences anthropologiques et ethnographiques	198
Arts libéraux	200
La sculpture	201
La gravure	202
Le dessin	203
La musique	203
L'architecture	204
Le théâtre	204

Moyens de transport.................................. 205
Arts et métiers...................................... 206
Aérostatique... 207
Enseignement professionnel........................... 207
Ministère de l'Intérieur............................. 208
Instruments de musique............................... 209
Médecine et chirurgie................................ 210
Instruments de précision............................. 211
Papeterie.. 211
Instruction publique................................. 212
Enseignement primaire................................ 212
Enseignement secondaire.............................. 213
Enseignement supérieur............................... 214
Photographie... 216
Dessin et plastique.................................. 218
Imprimerie et librairie.............................. 218
Reliure.. 218
Expositions étrangères............................... 219

SIXIÈME JOURNÉE

Fontaines lumineuses................................. 224
Pavillons de la ville de Paris....................... 227
Laboratoire municipal................................ 229

SEPTIÈME JOURNEE

Groupes divers....................................... 231
Aspect général....................................... 233
Dôme central... 233
Ossature et couverture du Dôme....................... 234
Ornementation extérieure............................. 235
Vue intérieure du Dôme............................... 235
Décoration intérieure................................ 236
Manufactures d'art de l'Etat......................... 237
Les Gobelins... 238
Sèvres... 240
La Grande Galerie de 30 mètres....................... 240
Porte de la joaillerie............................... 241

TABLE DES MATIÈRES

Portes de l'orfévrerie.....................................	241
— des vêtements...	242
— de la céramique...	242
— des meubles sculptés..................................	242
— des soieries..	243
— des tissus...	243
— de l'horlogerie...	244
— de la tapisserie...	244
— des armes..	244
— de la chasse et de la pêche.........................	245
— du bronze d'art..	245
Portes des usines métallurgiques.......................	245
Au milieu de la Galerie de 30 mètres..................	246
Les galeries...	248
Guide alphabétique des classes industrielles......	251
Les sections étrangères dans le palais des expositions diverses...	264
La Grande-Bretagne..	265
Colonies anglaises..	266
La Belgique...	267
Le Danemark...	270
Les Pays-Bas...	271
Autriche-Hongrie..	271
Etats-Unis...	273
La Suisse..	275
Italie..	276
Espagne...	278
Le Portugal...	279
Roumanie...	280
Norwège...	280
Russie..	281
Grèce...	282
Saint Marin...	283
Serbie..	284
Japon...	285
Siam..	285
Egypte..	286
Perse...	286

HUITIÈME JOURNÉE

Les galeries des machines et l'électricité.......	287
Fondations...............................	289
Grande nef. — Dimensions.................	290
Montage des grandes fermes................	291
Poids et couverture.......................	292
Pignons, bas-côtés et tribunes.............	293
Vestibule entrée..........................	295
Force motrice............................	296
Ponts roulants...........................	297
Les exposants............................	298
Une machine microscopique................	299
La section d'Electricité...................	299

NEUVIÈME JOURNÉE

Le bord de l'eau.........................	301
Panorama transatlantique..................	302
Pisciculture et ostréiculture................	303
Palais des Produits alimentaires............	304
Czarda hongroise.........................	305
Expositions agricole et viticole.............	305
Expositions étrangères....................	307

DIXIÈME JOURNÉE

Exposition coloniale esplanade des Invalides.....	309
La porte................................	309
Le chemin de fer.........................	310
Coup d'œil à gauche......................	310
L'Algérie................................	312
Tunisie..................................	317
Le théâtre annamite......................	320
Restaurant annamite......................	321
Annam et Tonkin.........................	322
Le Palais des protectorats.................	323
Cochinchine.............................	326

Cambodge	328
Village sénégalais	330
Autres villages	332
Le Kompang javanais	335
Le tout-Paris	336
Secours aux blessés	337
Économie sociale	337
Eaux minérales	338
Assistance publique. Hygiène	339
Ministère de la Guerre	340
Service géographie de l'armée	342
Dépôt de la guerre	343
Histoire de l'uniforme, habillement et équipement militaires	343
Aérostation militaire	345
Postes et Télégraphes	345
Pavillon gastronomique	346
Pavillon américain	347
Moulin anglais, moulin hollandais, vacherie anglaise, beurrerie suédoise	347
Balnéothérapie	348
République Sud-Africaine	348

AUTOUR DE L'EXPOSITION

La nouvelle Bastille	350
La tour de Nesles	350
Panorama de Rio Janeiro	351
La Cité sous Henri IV	351
La tour du Temple	352
Le Pays des fées	352
Panorama de Jeanne D'Arc	353
Naples	353
Buffalo Bill	353

TABLE ALPHABÉTIQUE

A

Agricole (Exposition).................................... 305
Agricoles étrangères (Expositions)..... 307
Algérie (Palais de l')................................... 312
Américain (Pavillon)..................................... 347
Anes blancs (les).......... 36-149
Anglaise (la maison)...................................... 157
Annam... 322
Annamite (Restaurant) 321
Annamite (Théâtre)....................................... 320
Aquarellistes (Pavillon des)........................... 155
Architectes de l'Exposition.............................. 9
Architecture rétrospective (Exposition centrale) 173
Art d'aller à l'Exposition............................... 19
Arts libéraux (Palais des)............................. 195
Artistes (Les) étrangers à l'Exposition décennale —
 Autriche-Hongrie. — Russie. — Allemagne. — Italie. — Angleterre. — Espagne. — États-Unis. — Grèce. — Suisse. — Belgique. — Norwège. — Danmark. — Hollande. — Suède....................188-194
Ascenseurs (les) de la Tour Eiffel 96
Assistance publique (Section de l').................. 339
Auditions musicales au Trocadéro.................... 60

B

Balnéothérapie	348
Bastille (Nouvelle)	350
Bateaux omnibus	25
Beaux-Arts (Palais des)	163
Beurrerie suédoise	347
Bolivie (Pavillon de la)	133
Bons de l'Exposition	29
Bord de l'eau	301
Brésil (Pavillon du)	128
Buffalo-Bill	353

C

Caire (Rue du)	148
Cambodge (Palais du)	328
Cartes d'abonnement à l'Exposition	30
Cartes d'entrée gratuites à l'Exposition	31
Cascade du Trocadéro	49
Chasse (Pavillon de la)	70
Chemin de fer intérieur (Decauville)	33
Chemin de fer pour aller à l'Exposition	22
Chili (Pavillon du)	137
Chinois (Pavillon)	144
Cité (La) sous Henri IV	351
Classes industrielles	251
Cochinchine (Palais de la)	326
Commerce (Classes du) Voir Groupes divers	231
Czarda hongroise	305

D

Direction générale de l'exploitation	15
Direction générale des finances	17
Direction générale des travaux	10
Dôme central	233

E

Eaux et forêts (Pavillon des)	52
Eaux minérales (Exposition des)	338
Économie sociale (Section d')	337
Édicule Lota	137
Eiffel (Description et historique de la Tour).......	71
Électricité..	287
Entrées à l'Exposition............................	28
Équateur (Pavillon de l').........................	132
Exposition centenale des Beaux-Arts..............	172
Exposition coloniale de l'Esplanade des invalides...	309
Exposition décennale des Beaux-Arts..............	179
Expositions diverses..............................	251
Expositions étrangères : Grande-Bretagne. — Colonies anglaises. — Belgique. — Danemark. — Pays-Bas. — Autriche-Hongrie. — États-Unis. — Suisse. — Italie. — Espagne. — Portugal. — Roumanie. — Norwège. — Russie. — Grèce. — Samarin. — Serbie. — Japon. — Siam. — Egypte. — Perse...	264-286
Exposition rétrospective de l'orfèvrerie française au Trocadéro...	49

F

Fauteuils roulants................................	36
Finlandaise (Maison)..............................	158
Folies parisiennes (Théâtre des)...................	156
Fontaines lumineuses..............................	224
Forêts (Pavillon des eaux et)......................	52

G

Galerie des machines..............................	287
Galerie (la grande) de 30 mètres..................	240
Galeries (Les)....................................	248
Gare Suffren.....................................	150

Gastronomique (Pavillon)............................. 316
Gaz (Maison du)..................................... 159
Gobelins (Les)....................................... 238
Grandes usines (Rue des)............................. 152
Groupes divers....................................... 232
Guatemala (Pavillon de).............................. 142
Guerre (Palais du ministère de la)................... 340

H

Haïti (Pavillon de).................................. 143
Histoire de l'habitation humaine par Charles Garnier 116
Hollandaise (Taillerie) de diamants.................. 160
Hongroise (Czarda)................................... 305
Horticulture .. 54
Hygiène (Section de l').............................. 339

I

Indien (Pavillon).................................... 144
Industrie (Classes de l') Voir Groupes divers........ 231

J

Jardin du Trocadéro.................................. 51
Javanais (Le Kompaug)................................ 335

L

Laboratoire municipal 229

M.

Machines (Galerie des)............................... 287
Manufacture des tabacs de l'Etat..................... 237
Maroc (Pavillon du).................................. 148
Mer (Pavillon de la)................................. 141
Mexique (Pavillon du)................................ 129
Ministère de la Guerre (Palais du)................... 340

Ministère des Postes et télégraphes (Palais du)	315
Monaco (Pavillon de)	156
Moulin anglais	347
Moulin hollandais	347
Musée du Trocadéro	45

N

Nicaragua (Pavillon du)	135
Norwégienne (Maison)	158

O

Omnibus et tramways	25
Orfèvrerie française (Exposition rétrospective de l')	49
Organisateurs de l'Exposition	9
Ostréiculture	303

P

Palais de Arts libéraux	195
Palais des Beaux-Arts	163
Palais des enfants	138
Panorama de Jeanne d'Arc	353
Panorama de Naples	353
Panorama de Rio-Janeiro	351
Panorama du Tout-Paris	336
Panorama Transatlantique	302
Paraguay (Pavillon du)	141
Paris (Pavillons de la ville de)	227
Participation des Puissances étrangères	7
Pastellistes (Pavillon des)	155
Pays des fées	352
Peinture (Exposition centenale)	174
Peinture (Exposition décennale)	179
Pisciculture	303
Police à l'Exposition	33
Portes de l'Exposition	27
Portes merveilleuses	146

Postes et Télégraphes (Palais du Ministère des)..... 31.
Pousse-Pousse (les)............................... 3
Presse (Pavillon de la)............................ 15
Produits alimentaires............................. 30
Protectorats (Palais des).......................... 32:

R

Renseignements utiles............................. 3·
République Argentine (Pavillon de la)............. 12
République Sud-Africaine (Pavillon de la)......... 31.
Restaurant Annamite.............................. 32
Roumain (Restaurant)............................. 14
Rue du Caire..................................... 14
Rue des grandes usines........................... 15
Russe (Maison)................................... 14

S

Saint-Domingue (Pavillon de)..................... 14
Salle des fêtes du Trocadéro...................... 4
San Salvador (Pavillon de)........................ 13:
Sculpture (Exposition décennale)................. 18(
Sculpture rétrospective (Exposition centenale).... 17·
Secours aux blessés (Exposition des)............. 33
Sénégalais Village).............................. 33(
Service médical de l'Exposition.................. 3·
Sèvres... 24
Siam (Pavillon de)............................... 14(
Sphère terrestre monumentale..................... 138

T

Tabac de l'Etat (Manufacture des)................ 160
Taillerie hollandaise des diamants................ 16
Téléphones (Palais des).......................... 159
Théâtre Annamite................................. 320
Théâtre des enfants.............................. 138
Théâtre des Folies parisiennes................... 156

Tickets à l'Exposition............................	28
Tonkin......................................	322
Tour Eiffel (Description et historique de la)........	71
Tour de Nesles..................................	350
Tour du Temple...........	70-352
Travaux publics (Pavillon des)....................	52
Trocadéro ..	45
Tunisie (Palais de la)............................	317

U

Uruguay (Pavillon de l').........................	141

V

Vacherie anglaise.................................	317
Venezuela (Pavillon du)...........................	133
Viticole (Exposition).........	305
Viticoles étrangères (Expositions)................	307
Voitures pour aller à l'Exposition................	19
Voyage au centre de la terre......................	51
Vue d'ensemble de l'Exposition...................	38

ÉMILE COLIN — IMPRIMERIE DE LAGNY

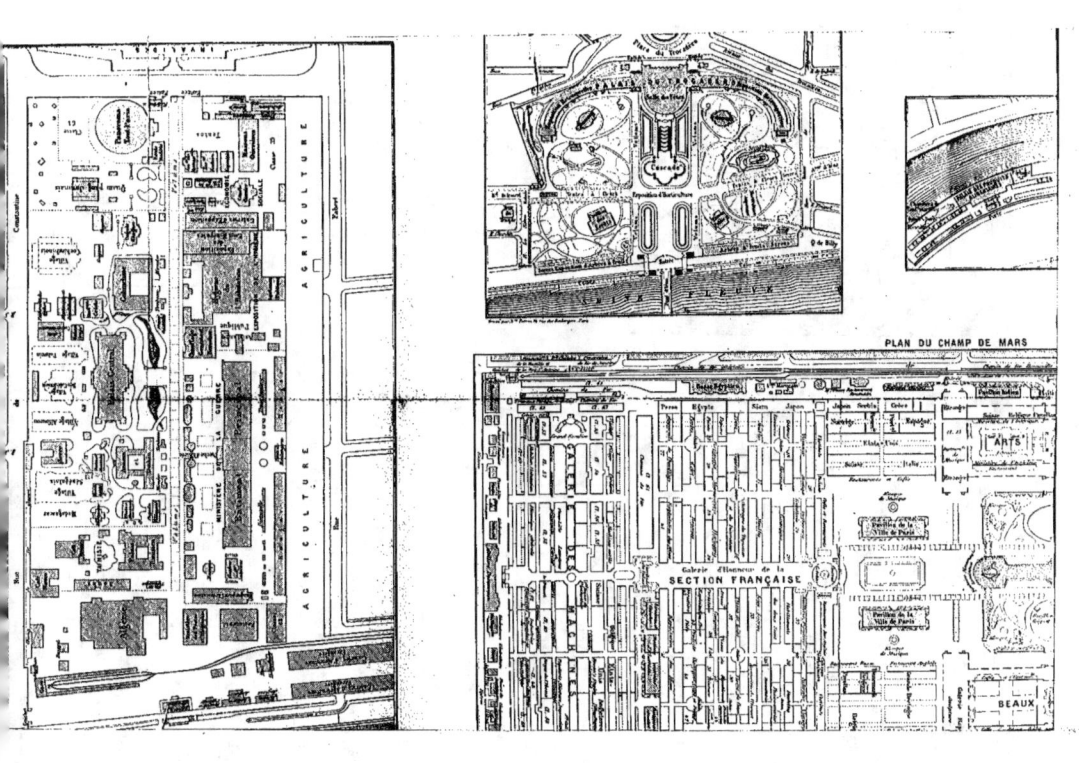

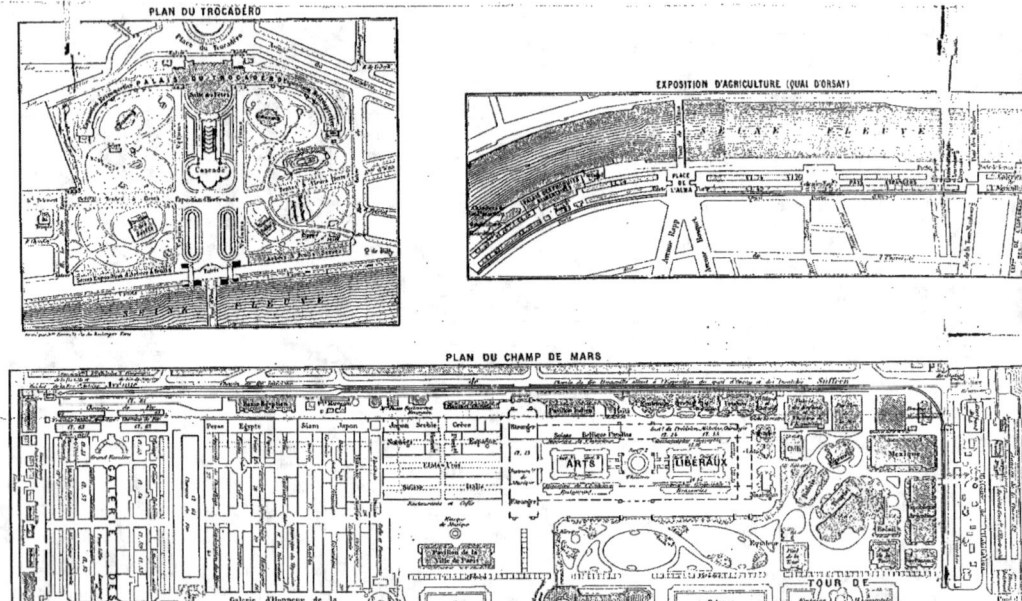

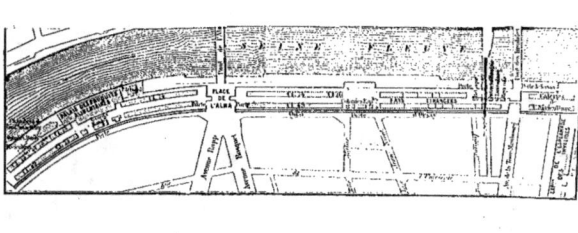

PLAN DU CHAMP DE MARS

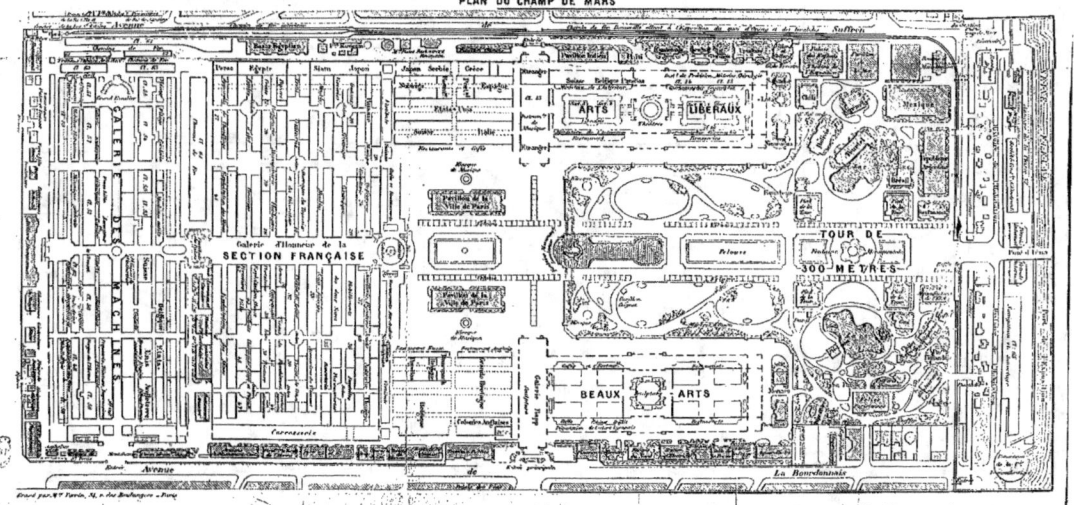

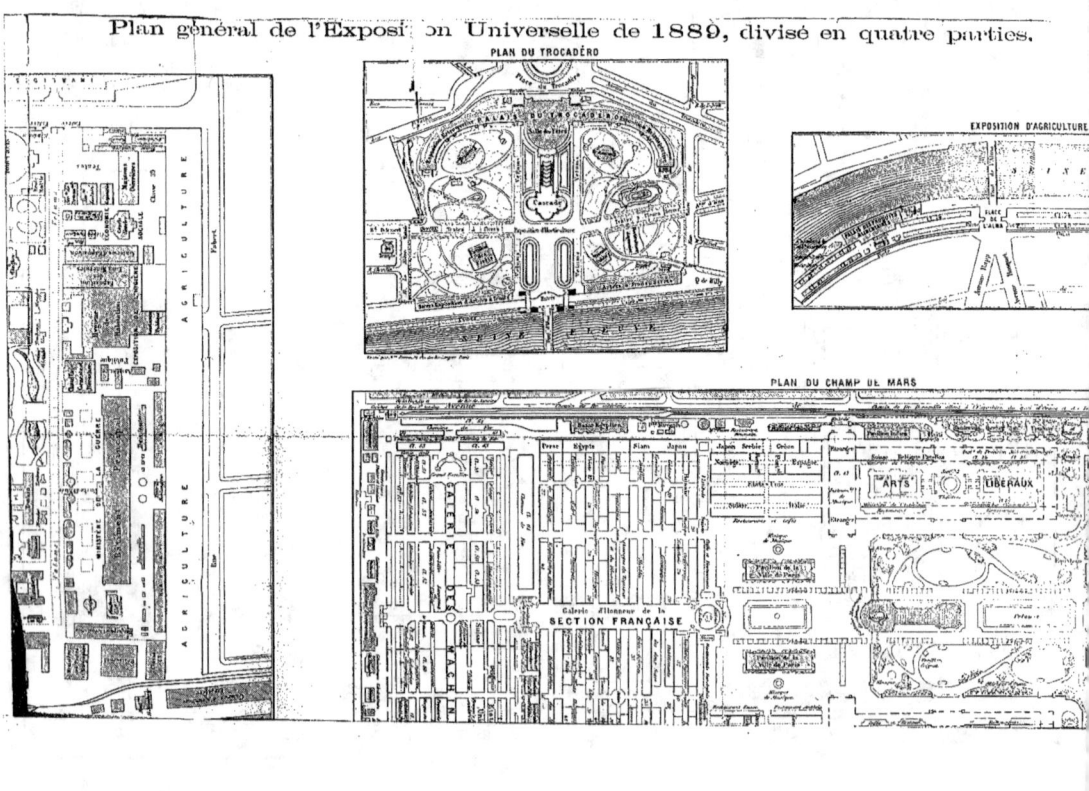

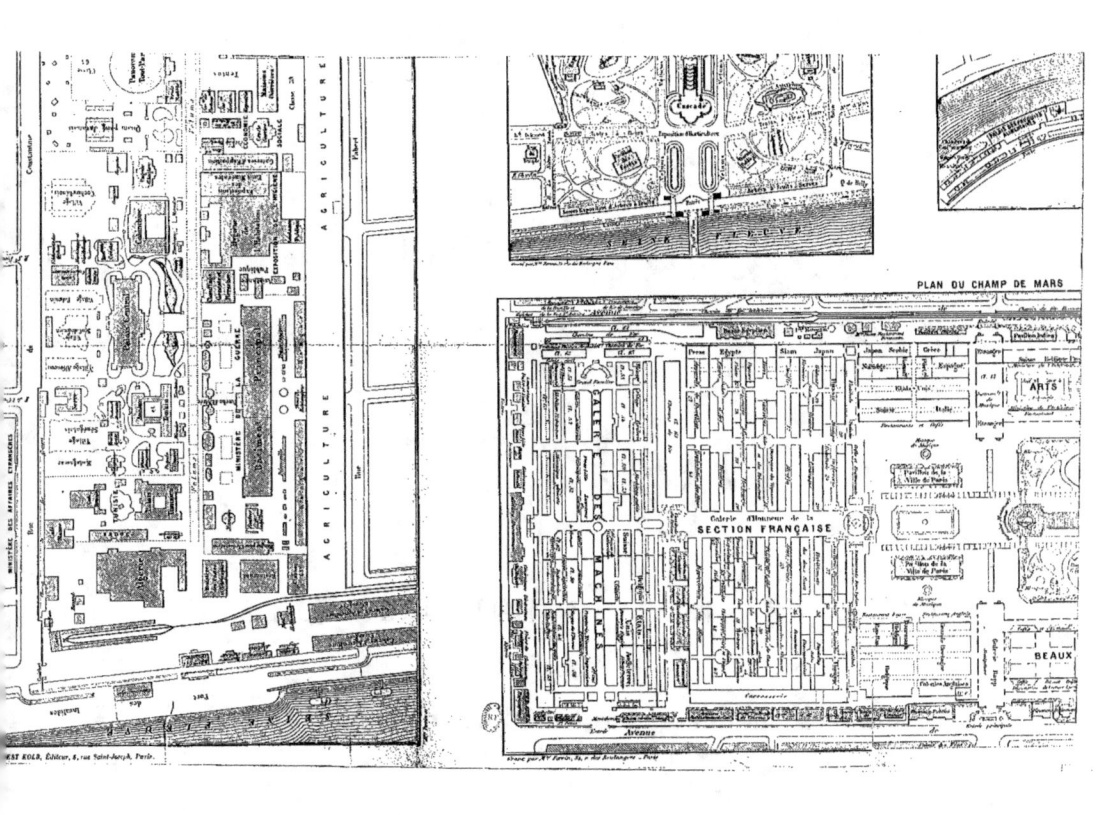

EN VENTE PARTOUT

CAMILLE DEBANS

LES PLAISIRS
ET
LES CURIOSITÉS
DE
PARIS

GUIDE PRATIQUE ET HUMORISTIQUE

Un très beau et très fort volume in-18 jésus

PRIX : **3 FR. 50**

Contraste insuffisant

NF Z **43**-120-14

www.ingramcontent.com/pod-product-compliance
Lightning Source LLC
Chambersburg PA
CBHW071607220526
45469CB00002B/261